〔唐〕張彦遠 纂輯 劉 石 校理

法書要録校理

下册

中華書局

法書要錄校理卷第七

張懷瓘書斷上并序

昔庖犧氏畫卦以立象，軒轅氏造字以設教，至於堯舜之世，則煥乎有文章。其後盛于商、周，備乎秦、漢，固夫所由遠矣〔一〕。

〔一〕固夫所由遠矣　「夫」，雍正本墨池卷七、四庫本墨池卷三作「其」，似更優。「由」下，傅校有「來」字。

文章之爲用，必假乎書；書之爲徵，期合乎道。故能發揮文者，莫近乎書。若乃思賢哲于千載，覽陳迹于縑簡，謀猷在觀，作事粲然，言察深衷，使百代無隱，斯可尚也。及夫身處一方，含情萬里，標拔志氣，黼藻精靈，披封覩迹，欣如會面，又可樂也。爾其初之微也，蓋因象以瞳曨，眇不知其變化〔一〕。範圍無體，應會無方。考沖漠以

立形，齊萬殊而一貫。合冥契，吸至精。資運動於風神，頤浩然於潤色。爾其終之彰也，流芳液於筆端，忽飛騰而光赫。或體殊而勢接，若雙樹之交葉；或區分而氣運〔二〕，似兩井之通泉。麻蔭相扶，津澤潛應。離而不絕，曳獨繭之絲；卓爾孤標，竦危峰之石。龍騰鳳翥，若飛若驚。電烻燿熿，離披爛熳。翕如雲布，曳若星流。朱焰綠烟，乍合乍散。飄風驟雨，雷怒霆激，呼吁可駭也〔三〕。信足以張皇當世，軌範後人矣。

〔一〕眇不知其變化 「知」原作「如」，據吳抄、四庫本、學津本、傅校、雍正本墨池卷七、四庫本墨池卷三改。

〔二〕或區分而氣運 「運」吳抄作「連」。

〔三〕呼吁可駭也 此句，傅校作「吁可畏乎，吁可駭也」。

至若礫礊竦骨，禈短截長，有似夫忠臣抗直，補過匡主之節也，矩折規轉，却密就疏，有似夫孝子承順，慎終思遠之心也；耀質含章，或柔或剛，有似夫哲人行藏，知進知退之行也。固其發迹多端〔二〕，觸變成態。或分鋒各讓，或合勢交侵。亦猶五常之與五行，雖相剋而相生，亦相反而相成。豈物類之能象，實則微妙而難名〔三〕。詩云：「鼓鐘欽欽〔三〕，鼓瑟鼓琴。」笙磬同音，是之謂也。使夫觀者玩迹探情，循由察變，運思無已，不知其然。

環寶盈矚，坐啓東山之府；明珠曜掌，頓傾南海之資。雖彼迹已緘，而遺情未盡。心存目想，欲罷不能。非夫玅之至者，何以及此。

〔一〕固其發迹多端　「迹」，吳抄、傅校作「趣」，義更優。

〔二〕豈物類之能象實則微妙而難名　「象」下，原有「賢」字，據吳抄、傅校刪。按，范校未刪字，於「實則微妙而難名」句列雍正本墨池卷七作「實微妙則而難名」，稱：「如此則與上句對舉，似是。」然「則」、「而」二虛字連用，於意難通，可證「賢」字確爲衍文。

〔三〕鼓鐘欽欽　「鼓鐘」，原作「鐘鼓」，據吳抄、四庫本墨池卷三乙正。按，「鼓鐘欽欽」，見詩經小雅鼓鐘。

且其學者察彼規模，采其玄玅，技由心付〔一〕，暗以目成。或筆下始思，困於鈍滯；或不思而製，敗於脫略。心不能授之於手，手不能受之於心。雖自己而可求，終杳茫而無獲，又可怪矣。及乎意與靈通，筆與冥運，神將化合，變出無方。雖龍伯挈鰲之勇〔二〕，不能量其力；雄圖應籙之帝，不能抑其高。幽思入于毫間，逸氣彌於宇內。鬼出神入，追虛捕微，則非言象筌蹄所能存亡也。

〔一〕技由心付　吳抄作「誤中心府」，何批：「疑兩本各有誤字。」「付」，四庫本墨池卷三作「副」字何批：「疑中心府」。

通，符合之意。

〔三〕雖龍伯挈鼇之勇　「挈」，吳抄、傅校作「掣」，雍正本墨池卷七、四庫本墨池卷三作「繫」。

夫幼童而守一藝，白首而後能言〔一〕，固不可恃才曜識，以爲率爾可知也。且知之不易，得之尤難〔二〕。千有餘年，數人而已。昔之評者，或以今不逮古，質於醜妍〔三〕，推察疵瑕〔四〕，妄增羽翼，自我相物，求諸合己，悉爲鑒不圓通也。亦由蒼黃者唱首，冥昧者繼聲〔五〕。風議混然，罕詳孰是。及兼論文字始祖，各執異端，臆説蜂飛，竟無稽古，蓋眩如也。

〔一〕白首而後能言　「能言」，吳抄、傅校作「言能」，義更優。

〔二〕得之尤難　「尤」原作「有」，據吳抄、傅校改。

〔三〕質於醜妍　嘉靖本作「質於愧研」。吳抄、傅校作「質愧於妍」，疑是。

〔四〕推察疵瑕　「推」，吳抄、傅校作「吹」。

〔五〕冥昧者繼聲　「繼」原作「唱」，據嘉靖本、吳抄、傅校、雍正本墨池卷七、四庫本墨池卷三改。

懷瓘質蔽愚蒙〔一〕，識非通敏。承先人之遺訓，或紀録萬一，輒欲芟夷浮議，揚搉古今。拔狐疑之根，解紛挈之結。考窮乖謬，敢無隱於昔賢；探索幽微，庶不欺於玄匠。爰

自黄帝史蒼頡〔三〕，迄於皇朝黄門侍郎盧藏用〔三〕，凡三千二百餘年。書有十體源流，學有
三品優劣。今叙其源流之異，著十贊一論；較其優劣之差，爲神、妙、能三品。人爲一傳，
亦有隨事附者，通爲一評，究其臧否，分成上、中、下三卷，名曰書斷。其目録如此〔四〕，庶
儒流君子知小學亦務焉〔五〕。

〔一〕懷瑾質蔽愚蒙　「蔽」，嘉靖本、吳抄、傅校、雍正本墨池卷七作「被」。

〔二〕爰自黄帝史蒼頡　「史」下，原有「籀」字，據吳抄旁校、何校删。范校：「按史籀爲周宣王史官，
不當次在蒼頡之前，此『籀』字疑是衍文。」按下文有「古文者，黄帝史蒼頡所造也」語，可證范
校是。

〔三〕迄於皇朝黄門侍郎盧藏用　「朝」，原作「明」，據嘉靖本、吳抄、雍正本墨池卷七、四庫本墨池卷
三改。

〔四〕其目録如此　「其」，吳抄作「具」。「此」，嘉靖本、吳抄、雍正本墨池卷七、四庫本墨池卷三作
「後」。

〔五〕庶儒流君子知小學亦務焉　「儒流」，雍正本墨池卷七、四庫本墨池卷三作「業儒」。「亦務」，吳
抄、傅校作「亦可務」。雍正本墨池卷七、四庫本墨池卷三作「有矜式」，四庫本書斷卷上作「之
務」。

〔一〕章草　原作「章書」，據學津本、宋本書苑卷六、四庫本書苑卷六、汪校本書苑卷六改。按，正文題亦作「章草」。

〔三〕妙品三十九人　此句下，嘉靖本、吳抄、傅校有「傳附三十六人」六字。

古文

案古文者，黃帝史蒼頡所造也。頡首四目，通於神明。仰觀奎星圓曲之勢〔一〕，俯察

龜文鳥跡之象，博采眾美，合而為字，是曰古文，孝經援神契云「奎主文章，蒼頡倣象」是也。

〔一〕仰觀奎星圓曲之勢　此句，雍正本墨池卷七作「仰觀奎星，或作圓，或作方，或作屈曲之勢」。

夫文字者，總而為言，包意以名事也；分而為義，則文者祖父，字者子孫。得之自然，備其文理，象形之屬則謂之文。因而滋蔓，母子相生，形聲、會意之屬則謂之字。字者，言孳乳寖多也，題之竹帛謂之書。書者，如也，舒也，著也，記也。著明萬事，記往知來。名言諸無，宰制群有。何幽不貫，何往不經。實可謂事簡而應博，豈人力哉！

易曰：「上古結繩以治，後世聖人易之以書契。」夫至德之道，化其性於未然之前；結繩之教，懲其罪於已然之後。故大道衰而有書，利害萌而有契。契為信不足，書為言立徵。書契者，決斷萬事也。凡文書相約束皆曰「契」。契亦誓也，諸侯約信曰「誓」。故春秋傳曰：「王叔氏不能舉其契。」是知契者，書其信誓之言〔二〕。而盟之濫觴，君臣之大約也。亦謂刻木，剖而分之，君執其左，臣執其右，即昔之銅虎竹使〔三〕，今之銅魚〔三〕，立契之遺象也。皇甫謐曰：「黃帝使蒼頡造文字〔四〕，記言行，策藏之〔五〕，名曰『書契』。」故知黃帝導其源，堯、舜揚其波，是有虞、夏、商、周之書，神化典謨，垂範萬世。及周公相成王，

申明禮樂，以加朝祭服色尊卑之節，又造爾雅，宣尼、卜商增益潤色，釋言暢物，略盡訓詁。

及秦用小篆，焚燒先典，古文絕矣。

〔一〕書其信誓之言　「書其」，傅校作「蓋亦」。

〔二〕即昔之銅虎竹使　「銅虎竹使」，原作「銅竹虎使」，據嘉靖本、吳抄、傅校、雍正本墨池卷七、四庫本墨池卷三、宋本書苑卷六、四庫本書苑卷六、汪校本書苑卷六改。

〔三〕今之銅魚　「魚」下，四庫本墨池卷三有「符」。

〔四〕黃帝使蒼頡造文字　「使」，原作「史」，據吳抄、傅校、雍正本墨池卷七、汪校本書苑卷六改。按，太平御覽卷二三五引皇甫謐帝王世紀亦作「使」。

〔五〕策藏之　「策」，吳抄作「冊」，義通。雍正本墨池卷七、四庫本墨池卷三、四庫本書苑卷六、汪校本書苑卷六「策」下有「而」字。此句，太平御覽卷二三五引皇甫謐帝王世紀作「冊而藏之」。

漢文帝時，秦博士伏勝獻古文尚書，時又有魏文侯樂人竇公年二百八十歲，獻古文樂書一篇，以今文考之，乃周官之大司樂章也。及武帝時，魯恭王壞孔子宅，壁內石函中得孝經、尚書等經。宣帝時，河內女子壞老子屋，得古文二篇。晉咸寧五年，汲郡人不準盜發魏安釐王冢，得冊書十餘萬言〔一〕，或寫春秋經傳、易經、論語、夏書、周書、瑣語、大曆、

法書要錄校理

三六〇

梁丘藏、穆天子傳及魏史至安釐王二十年，其書隨世變易，已成數體。其周書論楚事者最

妙，於是古文備矣。〔甄豐删定舊文〔三〕，制爲六書，「一曰古文」，即此也〕，以壁中書爲正。

周幽王時又有省古文者，今汲家書中多有是也。科斗者，即上古之別名也。

此古文科斗書也。觀其措筆綴墨，用心精專。守正循檢〔四〕，矩折規旋。其曲如弓，其直如絃。矯然特

出，若龍騰於川，森爾下隊〔五〕，若雨隊于天。信黃、唐之遺迹，爲六藝之範先。籀、篆蓋其子孫〔六〕，隸、草乃其曾玄。

蒼頡，即古文之祖也。

〔一〕得冊書十餘萬言　「冊」，原作「千」，據吳抄、傅校、雍正本墨池卷七、四庫本墨池卷三改。三國
志魏書韋誕傳注引晉衛恒四體書勢：「汲縣民盜發魏襄王冢，得策書十餘萬言。」

〔二〕甄豐　原作「甄酆」，據傅校改。按，衛恒四體書勢（載晉書衛恒傳，下引此文均同，不注）：「王
莽時，使司空甄豐校文字部，改定古文，復有六書。」本書卷二後魏江式論書表亦有「使大司空甄
豐校文字之部」語。下「大篆」、「籀文」及「隸書」條，唯傅校本「籀文」條下作「甄豐」，其他均作
「甄酆」，茲同改，不另出校。

〔三〕眺彼鳥跡　「眺」，吳抄、傅校作「諦」，雍正本墨池卷七、四庫本墨池卷三作「瞻」。何批：「『眺』
疑『眎』。」

〔四〕守正循檢　「守」，原作「中」，據嘉靖本、吳抄、雍正本墨池卷七、四庫本墨池卷三、宋本書苑卷

六、四庫本書苑卷六、汪校本書苑卷六改。

〔五〕淼爾下隕 「森」，吳抄作「森」，與衛恒四體書勢合。「隕」，雍正本墨池卷七、四庫本墨池卷三作「殞」，四庫本書苑卷六作「隕」（通「殞」）。

〔六〕籀篆蓋其子孫 「籀篆」，原作「篆籀」，據嘉靖本、傅校、雍正本墨池卷七、四庫本墨池卷三、宋本書苑卷六、四庫本書苑卷六乙正。

贊曰：邈邈蒼公，軒轅之史〔一〕。創製文字，代彼繩理。粲若星辰，鬱爲綱紀。千齡萬類，如掌斯視。生人盛德，莫斯之美。神章靈篇，自茲而起。

〔一〕軒轅之史 「史」，原作「始」，據嘉靖本、吳抄、傅校、雍正本墨池卷七、四庫本書苑卷六、四庫本書苑卷六改。

大篆

案大篆者，周宣王太史史籀所作也。或云柱下史始變古文，或同或異，謂之「大篆」〔一〕。篆者，傳也，傳其物理，施之無窮。甄豐定六書，「三曰篆書」；八體書法，「一曰大篆」〔二〕。又漢書藝文志云「史籀十五篇」，竝此也。以史官製之，用以教授，謂之「史書」，

凡九千字。秦趙高善篆，教始皇少子胡亥書。又漢元帝〔二〕、王遵、嚴延年竝工史書是也。

秦焚書，惟易與史篇得全〔三〕。呂氏春秋云：「蒼頡造大篆〔四〕」非也。若蒼頡造大篆，則置古文何地？所謂籀、篆，蓋其子孫是也。史籀，即大篆之祖也。

蔡邕大篆讚云〔五〕：「體有大篆〔六〕，巧妙入神。或象龜文，或比龍鱗〔七〕。紆體放尾，長翅短身〔八〕。延頸脅翼〔九〕，狀似凌雲〔一〇〕。

〔一〕謂之大篆 「大篆」原作「爲篆」，據吳抄、傅校、雍正本墨池卷七、四庫本墨池卷三改。

〔二〕漢元帝 原作「漢文帝」，據嘉靖本、吳抄、雍正本墨池卷七、四庫本墨池卷三、宋本書苑卷六、四庫本書苑卷六、汪校本書苑卷六改。漢書元帝紀：「元帝多材藝，善史書。」

〔三〕惟易與史篇得全 「史」，雍正本墨池卷七、四庫本墨池卷三、汪校本書苑卷六作「此」，疑是。

〔四〕呂氏春秋云蒼頡造大篆 按呂氏春秋君守：「蒼頡作書。」而未言蒼頡造大篆。

〔五〕大篆讚 嘉靖本、王本、宋本書苑卷六、四庫本書苑卷六、汪校本書苑卷六作「篆讚」，吳抄、雍正本墨池卷七作「讚」。

〔六〕體有大篆 「大篆」，吳抄作「亡象」，傅校作「六象」。按嘉靖本、王本、雍正本墨池卷七、四庫本墨池卷三、宋本書苑卷六、汪校本書苑卷六、藝文類聚卷七四引蔡邕篆書勢作「六篆」。衛恒四體書勢引蔡邕篆勢「體有六、篆爲真」，雖句式文辭不同，恰可見「大」原作「六」之痕跡。是知「亡象」、「六象」既皆「六篆」之形誤，「大篆」亦必爲「六篆」之誤，唯懷瓘此處篇名「大篆讚」既已爲其杜撰（參上條校語），則文中「六篆」之改爲「大篆」，或出其有意之爲，而非僅形近之誤，故仍之。

〔七〕或象龜文或比龍鱗　此二句，藝文類聚卷七四引蔡邕篆書勢同。四庫本墨池卷三作「龜文鋪列，櫛比龍鱗」。

〔八〕長翅短身　藝文類聚卷七四引蔡邕篆書勢同。四庫本墨池卷三作「長短伏身」，衛恒四體書勢引蔡邕篆勢作「長短複身」。

〔九〕延頸脅翼　「脅」，原作「負」，吳抄、傅校作「協」，二者當爲「脅」之形、音之誤。衛恒四體書勢、藝文類聚卷七四引蔡邕篆書勢正作「脅」，茲據改。脅，斂也。

〔一〇〕狀似凌雲　「狀」，傅校、四庫本墨池卷三、藝文類聚卷七四引蔡邕篆書勢作「勢」。

贊曰：古文玄胤，太史神書。千類萬象，或龍或魚。何詞不錄，何物不儲。憚思通理，從心所如。如彼江海，大波洪濤。如彼音樂，干戚羽旄。

籀文

案籀文者，周太史史籀之所作也。與古文、大篆小異。後人以名稱書，謂之「籀文」。七略曰：「史籀者，周時史官教學童書也，與孔氏壁中古文異體。」甄豐定六書，「二曰奇字」是也。其跡有石鼓文存焉，蓋諷宣王畋獵之所作，今在陳倉。李斯小篆，兼采其意。

史籀，即籀文之祖也。

贊曰：體象卓然，殊今異古。落落珠玉，飄飄纓組。蒼頡之嗣，小篆之祖。以名稱書，遺跡石鼓。

小篆

案小篆者，秦始皇丞相李斯所作也。增損大篆，異同籀文，謂之「小篆」，亦曰「秦篆」。始皇二十年始并六國，斯時爲廷尉，乃奏罷不合秦文者，於是天下行之。畫如鐵石，字若飛動。作楷隸之祖，爲不易之法。其銘題鍾鼎，及作符印，至今用焉。則離之六二〔一〕：「黄離元吉，得中道也。」斯雖草創，遂造其極矣。蔡邕小篆贊云：「龜文鍼列〔二〕，櫛比龍鱗。隤若黍稷之垂穎，蘊若蟲蛇之焚縕。若絶若連，似水露緣絲〔三〕，凝垂下端〔四〕。遠而望之，象鴻鵠群遊，絡繹遷延。研、桑不能數其詰曲，離婁不能覩其隙間，般、垂揖讓而辭巧〔五〕。籀、誦拱手而韜翰。摘華艷於紈素，爲六藝之範先也〔六〕。」李斯，即小篆之祖也。

〔一〕則離之六二「則」，雍正本墨池卷七、四庫本墨池卷三作「法」，義通。

〔二〕龜文鍼列「鍼」，原作「斜」，據嘉靖本、王本、吳抄、宋本書苑卷六、汪校本書苑卷六、衛恒四體書勢引蔡邕篆勢改。四庫本書苑卷六誤作「緘」。

〔三〕似水露緣絲　「水」，原脫，據嘉靖本、王本、吳抄、傅校、雍正本墨池卷七、宋本書苑卷六、四庫本書苑卷六、衛恒四體書勢引蔡邕篆勢補。

〔四〕凝垂下端　「凝」，原脫，據四庫本墨池卷三、汪校本書苑卷六、衛恒四體書勢引蔡邕篆勢補。

〔五〕般垂揖讓而辭巧　「垂」，汪校本書苑卷六作「倕」。倕，舜臣，巧匠，字亦作「垂」。

〔六〕爲六藝之範先也　「六」，嘉靖本、吳抄、雍正本墨池卷七、四庫本墨池卷三、宋本書苑卷六、四庫本書苑卷六、衛恒四體書勢引蔡邕篆勢作「學」。

贊曰：李君創法，神慮精微。鐵爲肢體，虬作驂騑。江海淼漫，山嶽巍巍〔一〕。長風萬里，鸞鳳于飛。

〔一〕山嶽巍巍　「巍巍」，傅校作「崔嵬」。雍正本墨池卷七、四庫本墨池卷三、汪校本書苑卷六作「峨巍」更優。

八分

案八分者，秦羽人上谷王次仲所作也。王愔云：「次仲始以古書方廣，少波勢，建初中，以隸草作楷法，字方八分，言有模楷。」又蕭子良云：「靈帝時，王次仲飾隸爲八分。」

二家俱言後漢，而兩帝不同。且靈帝之前，工八分者非一，而云方廣，殊非隸書。既言古

書，豈得稱隸。若驗方廣，則篆、籀有之。變古爲方，不知其謂也。

案序仙記云：「王次仲，上谷人，少有異志，少年入學，屢有靈奇。年未弱冠，變蒼頡

書爲今隸書。始皇時官務煩多，得次仲文簡略赴急疾之用，甚喜。遣使召之，三徵不至，

始皇大怒，制檻車送之。於道化爲大鳥，出在檻外，翻然長引，至於西山，落二翮於山上，

今爲大翮、小翮山。山上立祠，水旱祈焉。」又魏土地記云：「沮陽縣城東北六十里有大

翮、小翮山。」又楊固北都賦云〔一〕：「王次仲匿術於秦皇，落雙翮而沖天。」案數家之言，

明次仲是秦人，既變蒼頡書，即非效程邈隸也。案蔡邕勸學篇「上谷王次仲初變古形」是

也。始皇之世，出其數書，小篆古形，猶存其半。八分已減小篆之半，隸又減八分之半。

然可云子似父，不可云父似子，故知隸不能生八分矣。本謂之楷書，楷者，法也，式也，模

也。孔子曰：「今世行之，後世以爲楷式。」或云後漢亦有王次仲，爲上谷太守，非上谷人。

〔一〕楊固　何校作「陽固」，與太平御覽卷三九合。

又楷隸初制，大範幾同〔二〕。故後人惑之〔三〕，學者務之，蓋其歲深〔三〕，漸若八字分

散，又名之爲「八分」。時人用寫篇章，或寫法令，亦謂之「章程書」。故梁鵠〔四〕、鍾繇善

章程書是也。夫人才智有所偏工，取其長而捨其短。諺曰：「韓詩鄭易挂着壁。」今王八分即挂壁之類〔五〕，唯蔡伯喈乃造其極焉。王次仲，即八分之祖也。

〔一〕大範幾同 「大」，原作「太」，據吳抄、四庫本、學津本、傅校、雍正本墨池卷七、四庫本墨池卷三、宋本書苑卷六、四庫本書苑卷六改。

〔二〕故後人惑之 「故」，雍正本墨池卷七、四庫本墨池卷三無。

〔三〕學者務之蓋其歲深 此二句，雍正本墨池卷七、四庫本墨池卷三作「學者務益高深」。

〔四〕故梁鵠 「梁鵠」下，原有「云」字，吳抄、傅校、雍正本墨池卷七、四庫本墨池卷三刪。何批：「抄無『云』字，作『錄』，當即『鍾』字之半，誤衍一字，後人又訛爲『六』，妄改爲『云』耳。」茲據雍正本墨池卷七、四庫本墨池卷三刪。

〔五〕今王八分即挂壁之類 「今王」，原作「且二王」，何批：「『且二王』三字疑有脫誤。」是。茲據雍正本墨池卷七、四庫本墨池卷三改。

贊曰：仙客遺範，靈姿秀出。奮研揚波〔一〕，金相玉質。龍騰虎踞兮勢非一，交戟橫戈兮氣雄逸，楷之爲妙兮備華實。

〔一〕奮研揚波 「研」，嘉靖本、宋本書苑卷六、四庫本書苑卷六、汪校本書苑卷六作「姸」，「研」字通。

案隷書者，秦下邽人程邈所造也〔一〕。邈字元岑，始爲衙縣獄吏，得罪始皇，幽繫雲陽獄中，覃思十年，益大小篆方圓而爲隷書三千字奏之，始皇善之，用爲御史〔二〕。以奏事繁多，篆字難成，乃用隷字，以爲隷人佐書，故名「隷書」。蔡邕聖皇篇云：「程邈删古立隷。」又甄豐六書〔三〕，其四曰「佐書」是也〔四〕。秦造隷書，以赴急速，爲官司刑獄用之〔五〕，餘尚用小篆焉。漢亦因循，至和帝時，賈魴撰滂喜篇，以蒼頡爲上篇，訓纂爲中篇，滂喜爲下篇，所謂三蒼也，皆用隷字寫之，隷法由玆而廣。

〔一〕下邽　四庫本墨池卷三、四庫本書苑卷六作「下邳」。參第八四頁校〔一〕。

〔二〕用爲御史　「爲」，原作「惟」，據吳抄、四庫本、傅校、雍正本墨池卷七、四庫本書苑卷六、汪校本書苑卷六改。衛恒四體書勢有「始皇善之，出以爲御史」之語。

〔三〕程邈删古立隷又甄豐六書　「又」，原作「文」，據雍正本墨池卷七、四庫本墨池卷三改。「甄豐」下，傅校有「定」字。　按衛恒四體書勢：「王莽時，使司空甄豐校文字部，改定古文，復有六書。」

〔四〕是也　「是」上，吳抄、傅校有「並」字，義更顯豁。當以有此字爲是。

〔五〕爲官司刑獄用之　「爲」，吳抄、傅校、雍正本墨池卷七、四庫本墨池卷三、宋本書苑卷六、四庫本書苑卷六、汪校本書苑卷六作「惟」。

酈道元水經曰〔一〕：「臨淄人發古冢，得銅棺，前版外隱起爲字，言齊太公六世孫胡公之棺也。惟三字是古〔二〕，餘同今隸書。證知隸字出古，非始於秦時。」若爾，則隸法當先於大篆矣。案胡公者，齊哀公之弟靖胡公也〔三〕。五世六公，計一百餘年，當周穆王時也。又二百餘歲〔四〕，至宣王之朝，大篆出矣。又五百餘載，至始皇之世，小篆出焉。不應隸書而先大篆〔五〕。然程邈所造書籍共傳〔六〕，酈道元之説未可憑也〔七〕。案八分則小篆之捷，隸亦八分之捷。

〔一〕水經　　四庫本書斷卷上作「水經注」。按酈道元所著爲水經注，然古人亦多有徑以水經相稱者。

〔二〕惟三字是古　「是古」，四庫本書苑卷六作「古文」。

〔三〕靖胡公　　四庫本墨池卷三、汪校本書苑卷六作「胡靖公」。

〔四〕又二百餘歲　「餘」，吳抄、雍正本墨池卷七、四庫本墨池卷三作「許」。

〔五〕不應隸書而先大篆　「先大」，原作「效小」，據雍正本墨池卷七、四庫本墨池卷三改。

〔六〕然程邈所造書籍共傳　「然」，雍正本墨池卷七、四庫本墨池卷三無。「共」，雍正本墨池卷七作

「具」；四庫本墨池卷三作「其」，當爲「具」之誤。

〔七〕酈道元之説未可憑也　「未可憑也」，雍正本墨池卷七、四庫本墨池卷三作「恐未能辨也」。

繁〔三〕，草藁近僞。適之中庸，莫尚於隷。」程邈，即隷書之祖也。

〔一〕此其創開隷書之善也　「善」，四庫本墨池卷三、四庫本書苑卷六、汪校本書苑卷六作「始」。

〔二〕崇兹簡易　「崇」，汪校本書苑卷六作「從」。

〔三〕蟲篆既繁　「蟲」，雍正本墨池卷七、四庫本墨池卷三作「籀」。

漢陳遵，字孟公，京兆杜陵人。哀帝之世爲河南太守，善隷書，與人尺牘，主皆藏之以爲榮，此其創開隷書之善也〔一〕。爾後鍾元常、王逸少各造其極焉。蔡邕隷書勢曰：「鳥跡之變，乃惟佐隷。蠲彼繁文，崇兹簡易〔二〕。修短相副，異體同勢。煥若星陳，鬱若雲布。纖波濃點，錯落其間。若鍾簴設張，庭燎飛煙；似崇臺重宇，層雲冠山。遠而望之，若飛龍在天；近而察之，心亂目眩。」成公綏隷書勢曰：「蟲篆既

贊曰：隷合文質，程君是先。乃備風雅，如聆管絃。長毫秋勁，素體霜妍。摧鋒劍折，落點星懸。乍發紅焰，旋凝紫煙。金芝瓊草，萬世芳傳〔一〕。

〔一〕萬世芳傳　「芳」，原作「方」，據吳抄、傅校、雍正本墨池卷七、四庫本墨池卷三、宋本書苑卷六、四庫本書苑卷六、汪校本書苑卷六改，與上句文意更相貫通。

章草

案章草者，漢黃門令史游所作也。衛恒、李誕並云：「漢初而有草法，不知其誰。」蕭

子良云：「章草者，漢齊相杜操始變藁法。」非也。王愔云：「漢元帝時史游作急就章，解

散隸體，麤書之〔一〕。漢俗簡墮〔二〕，漸以行之。」是也。此乃存字之梗概〔三〕，損隸之規矩，

縱任奔逸，赴俗急就，因草創之義，謂之「草書」。惟君長告令臣下則可〔四〕。後漢北海敬王

劉睦善草書〔五〕。光武器之。明帝為太子，尤見親幸，甚愛其法。及睦臨病，明帝令為草書

尺牘十餘首〔六〕，此其創開草書之善也〔七〕。至建初中，杜度善草，見稱於章帝。上貴其

迹，詔使草書上事〔八〕。魏文帝亦令劉廣通草書上事。蓋因章奏，後世謂之「章草」。惟張

伯英造其極焉。韋誕云：「杜氏傑有骨力〔九〕，而字畫微瘦，惟劉氏之法書體甚濃〔一○〕，結

字工巧，時有不及。張芝喜而學焉，轉精其巧〔一一〕，可謂草聖，超前絕後〔一三〕，獨步無雙〔一三〕。」

崔瑗草書勢云〔一四〕：「書契之興，始自頡皇。寫彼鳥跡，以定文章。章草之法〔一五〕，蓋又簡略。應時諭指〔一六〕，周旋卒

迫〔一七〕。兼功并用，愛日省力。絕險之變〔一八〕，豈必古式。觀其法象，俯仰有儀。方不中矩，圓不副規。抑左揚右，望之

若崎〔一九〕。鸞企鳥峙〔二○〕，志意飛移。狡獸暴駭，將奔未馳。狀似連珠，絕而不離。畜怒怫鬱，放逸生奇。騰蛇赴穴，頭

没尾垂。機要微妙，臨時從宜。」

〔一〕龐書之　「龐」，雍正本墨池卷七、四庫本墨池卷三、汪校本書苑卷六作「兼」，四庫本書苑卷六作
「草」。

〔二〕漢俗簡墮　「墮」，吳抄、傅校、雍正本墨池卷七、四庫本墨池卷三、汪校本書苑卷六作「惰」，
字通。

〔三〕此乃存字之梗概　「存」，四庫本書苑卷六作「草」，疑非是。

〔四〕惟君長告令臣下則可　此句，雍正本墨池卷七、四庫本墨池卷三無。

〔五〕劉睦　原作「劉穆」，據傅校改。按北海敬王劉睦，後漢書北海靖王興附傳，本書卷一宋王愔文
字志中卷目亦有「劉睦」其名。下文「及睦臨病」亦據傅校改。

〔六〕明帝令爲草書尺牘十餘首　「餘」，吳抄、傅校、雍正本墨池卷七、四庫本墨池卷三無。

〔七〕此其創開草書之善也　「善」，雍正本墨池卷七、四庫本書苑卷六、汪校本書苑
卷六作「先」。

〔八〕詔使草書上事　「事」，雍正本墨池卷三、汪校本書苑卷六作「奏」。

〔九〕杜氏傑有骨力　「氏」下，汪校本書苑卷六有「之」字。

〔一〇〕惟劉氏之法書體甚濃　「甚」，汪校本書苑卷六作「態」。

〔一一〕轉精其巧　「轉」，四庫本書苑卷六、汪校本書苑卷六作「專」。

〔一二〕超前絕後　「前」，原作「然」，據嘉靖本、王本、學津本、宋本書苑卷六、四庫本書苑卷六、汪校本

卷第七　張懷瓘書斷上

三七三

〔三〕「韋誕云」至「獨步無雙」 此十一句，吳抄、傅校、雍正本墨池卷七、四庫本墨池卷三無。

書苑卷六改。

〔四〕草書勢 晉書衛恆傳衛恆四體書勢引同。吳抄作「章勢」，何校作「章草書勢」，雍正本墨池卷七、四庫本書苑卷六作「章草書勢」。

〔五〕章草之法 「章草」，雍正本墨池卷七、四庫本書苑卷六、汪校本書苑卷三、四體書勢引草書書勢作「草書」。

〔六〕應時諭指 「諭指」，吳抄、傅校作「論事」。

〔七〕周旋卒迫 「周旋」，四體書勢引草書書勢作「用於」。

〔八〕絕險之變 「絕險」，吳抄、傅校、雍正本墨池卷七、四庫本墨池卷三、四庫本書苑卷六、汪校本書苑卷六、四體書勢引草書書勢作「純儉」。

〔九〕望之若崎 四體書勢引草書書勢作「之」，吳抄、傅校作「世」。

〔二〇〕鸑企鳥峙 「鸑企」，四庫本墨池卷三作「獸跂」，四體書勢引草書書勢作「疏企」。

懷瓘案：章草之書，字字區別。張芝變爲今草，加其流速〔一〕。上下牽連〔三〕。或借上字之下〔四〕，而爲下字之上〔五〕。奇形離合，數意兼包。若懸猿飲澗之象，鈎鎖連環之狀〔六〕。神化自若，變態不窮。呼史游草爲章，因張伯英草而謂也〔七〕。亦猶篆，周宣王時作。及有秦篆分別，而有大小之名。魏、晉之時，名流君子一概呼爲草〔八〕，

惟知音者乃能辨焉。章草即隸書之捷，草亦章草之捷也。案杜度在史游後一百餘年，即解散隸體，明是史游創焉。史游，即章草之祖也。

〔一〕加其流速　原作「如其流速」，據吳抄、傅校、雍正本墨池卷七改。四庫本書苑卷六作「如水流速」。汪校本書苑卷六作「如流水速」。

〔二〕拔茅連茹　原作「拔茅其茹」，據吳抄、雍正本墨池卷七、四庫本墨池卷三、四庫本書苑卷六、汪校本書苑卷六改。「拔茅連茹」，此語古來常見。

〔三〕上下牽連　「連」，吳抄、傅校作「延」。

〔四〕或借上字之下　「下」，雍正本墨池卷七、四庫本墨池卷三作「終」。

〔五〕而爲下字之上　「上」，雍正本墨池卷七、四庫本墨池卷三作「始」。

〔六〕若懸猿飲澗之象鉤鎖連環之狀　此二句，雍正本墨池卷七、四庫本墨池卷三作「若懸猿飲澗之形，象鉤鎖連環之狀」。

〔七〕因張伯英草而謂也　「謂也」，吳抄、傅校、四庫本墨池卷三作「爲草」。

〔八〕名流君子一概呼爲草　「草」，四庫本書苑卷六作「章」，疑誤。

贊曰：史游製草，始務急就〔一〕。婉若迴鸞，攫如舞袖〔二〕。遲迴縑簡，勢欲飛透。敷華垂實，尺牘尤奇。并功惜日，學者爲宜。

〔一〕 始務急就　「始務」，雍正本墨池卷七、四庫本墨池卷三作「務在」。

〔二〕 擾如舞袖　吳抄作「纓如舞獸」；何批：「『擾如舞袖』，抄作『纓如舞獸』。疑『擾』、『纓』並誤，而『迴鸞』、『舞獸』，則於屬對近之。」傅校作「擾如舞獸」；雍正本墨池卷七、四庫本墨池卷三、汪校本書苑卷六作「擾如搏獸」。

行書

案行書者，後漢潁川劉德昇所作也。即正書之小僞〔一〕，務從簡易，相間流行，故謂之行書。王愔云：「晉世以來工書者，多以行書著名。昔鍾元常善行狎書〔二〕。」是也。爾後王羲之、獻之並造其極焉。獻之常白父云：「古之章草，未能宏逸，頓異真體。合窮僞略之理，極草縱之致，不若藁行之間，於往法固殊也。大人宜改體。」觀其騰煙煬火，則迴禄喪精，覆海傾河，則玄冥失馭。天假其魄，非學之功。若逸氣縱橫，則義謝於獻；若簪裾禮樂，則獻不繼羲。雖諸家之法悉殊，而子敬最爲遒拔。

〔一〕 即正書之小僞　「僞」，汪校本書苑卷六作「訛」字通。

〔二〕 昔鍾元常善行狎書　「行狎」，王本、吳抄、雍正本墨池卷七、四庫本墨池卷三作「行押」詞通用。

〔三〕 昔鍾元常善行狎書　「行狎」，王本、吳抄、雍正本墨池卷三作「行押」，詞通用。

夫古今人民，狀貌各異。此皆自然妙有，萬物莫比〔一〕。惟書之不同，可庶幾也。故

得之者先稟於天然，次資於功用〔二〕。而善學者乃學之於造化，異類而求之。固不取乎似本〔三〕，而各挺之自然〔四〕。王珉行書狀云：「邈乎嵩、岱之峻極，爛若列宿之麗天。偉字挺特〔五〕，奇書秀出。揚波騁藝，餘好宏逸〔六〕。虎踞鳳跱，龍伸蠖屈。資胡氏之壯傑，兼鍾公之精密。總二妙之所長，盡眾美乎文質〔七〕。粲乎偉乎，如圭如璧〔八〕。宛若盤螭之仰勢，翼若翔鸞之舒翮。或乃放手飛筆〔九〕，雨下風馳〔一〇〕。綺靡婉娩，縱橫流離。」劉德昇，即行書之祖也。

〔一〕萬物莫比　「莫比」，四庫本書苑卷六作「類此」。

〔二〕次資於功用　「資」，四庫本墨池卷三作「神」。「功」，雍正本墨池卷七、四庫本墨池卷三作「妙」。

〔三〕固不取乎似本　「似」，雍正本墨池卷七、四庫本墨池卷三、汪校本書苑卷六作「原」。

〔四〕而各挺之自然　「挺之」，雍正本墨池卷七作「逞之」，四庫本墨池卷三、汪校本書苑卷六作「逞其」。

〔五〕偉字挺特　「偉」，原作「緯」，據雍正本墨池卷七、四庫本墨池卷七、汪校本書苑卷六改。

〔六〕餘好宏逸　雍正本墨池卷七作「餘好宏邁」；四庫本墨池卷三作「玄妙宏邁」，於韻不叶，當誤；四庫本書苑卷六作「完好宏逸」；汪校本書苑卷六作「餘妍宏逸」。

〔七〕盡眾美乎文質　「眾美」，原作「要蔑」，據雍正本墨池卷七、四庫本墨池卷三、汪校本書苑卷六

改。「文質」，吳抄作「天質」，疑誤。

〔八〕如圭如璧 「璧」原作「壁」，據嘉靖本、四庫本、學津本、四庫本墨池卷三、宋本書苑卷六、四庫本書苑卷六、汪校本書苑卷六改。

〔九〕或乃放手飛筆 「手」，雍正本墨池卷七、四庫本書苑卷六、汪校本書苑卷六作「乎」。

〔一〇〕雨下風馳 「下」雍正本墨池卷七、四庫本墨池卷三作「驟」。

贊曰：非草非真，發揮柔翰。星劍光芒，雲虹照爛〔一〕。鸞鶴嬋娟，風行雨散。劉子滥觴，鍾、胡彌漫。

〔一〕雲虹照爛 「雲」四庫本墨池卷三作「電」。

飛白

案飛白者，後漢左中郎將蔡邕所作也。王隱、王愔並云：「飛白，變楷製也〔二〕，本是宮殿題署，勢既徑丈，字宜輕微不滿，名爲『飛白』。」王僧虔云：「飛白，八分之輕者。」雖有此説，不言起由。按漢靈帝熹平年，詔蔡邕作聖皇篇，篇成，詣鴻都門。上時方脩飾鴻都門，伯喈待詔門下，見役人以堊帚成字，心有悦焉，歸而爲飛白之書。漢末、魏初，竝以

題署宮閣〔二〕。自非蔡公設妙，豈能詣此。可謂勝寄冥通，縹眇神仙之事也。張芝草書，

得易簡流速之極；蔡邕飛白，得華艷飄蕩之極。字之逸越，不復過此二途。邇後義之、獻

之並造其極。其為狀也，輪困蕭索，則虞頌以嘉氣非雲，離會飄流，則曹風以麻衣似雪。

盡能窮其神妙也。衛恒祖述飛白，而造散隸之書。開張隸體，微露其白。拘束於飛白，蕭

洒於隸書，處其季孟之間也。劉彥祖飛白贊云：「蒼頡觀鳥，悟迹興文。名繁類殊，有革有因。

妙〔三〕，索草鍾真。爰有飛白，貌艷藝珍。若乃較析毫芒，纖微和惠〔四〕。素翰冰鮮，蘭墨電掣〔五〕。直準箭飛，屈擬螻

勢。」梁武帝謂蕭子雲言：「頃見王獻之書，白而不飛；卿書，飛而不白。可斟酌為之，令得

其衷。」子雲乃以篆文為之，雅合帝意。既括鏃而藉羽〔六〕，則望遠而益深〔七〕。雖創法於

八分，實窮微於小篆。其後歐陽詢得之。蔡伯喈，即飛白之祖也。

〔一〕變楷製也　「變楷製」，吳抄、傅校作「巧法」，雍正本墨池卷七、四庫本墨池卷三作「變楷法」。

〔二〕立以題署宮閣　此句下，原有「其體有二，創法於八分，窮微於小篆」三句，據吳抄刪。何批：

「抄無『其體有二』三句，是也。蓋至子雲始以篆文為之耳。」按後二句下文重出，何批是。

〔三〕世絕常妙　「世絕」，吳抄、傅校作「無施」。

〔四〕纖微和惠　「和惠」，雍正本墨池卷七、四庫本墨池卷三作「知思」。

〔五〕蘭墨電掣　「蘭」，雍正本墨池卷七、四庫本書苑卷六、汪校本書苑卷六作

「簡」。「掣」原作「製」，據雍正本墨池卷七、四庫本墨池卷三、四庫本書苑卷六、汪校本書苑卷六改。

〔六〕既括鏃而藉羽　「鏃」原作「鏃」，據雍正本墨池卷七、四庫本墨池卷三、宋本書苑卷六、四庫本書苑卷六、汪校本書苑卷六改。「藉」原脫，據雍正本墨池卷七、四庫本墨池卷三、汪校本書苑卷六作「習」。

〔七〕則望遠而益深　「望」原脫，據雍正本墨池卷七、四庫本墨池卷三、四庫本書苑卷六、汪校本書苑卷六補。

霧，濃若屯雲。舉衆仙之奕奕，舞群鶴之紛紛。誰其覃思〔一〕，於戲蔡君。

〔一〕誰其覃思　「覃思」，傅校作「草創」。

贊曰：妙哉飛白，祖自八分。有美君子，潤色斯文。絲縈箭激，電繞雪雰。淺如流

草書

案草書者，後漢徵士張伯英之所造也。梁武帝草書狀曰：「蔡邕云：『昔秦之時，諸侯爭長。簡檄相傳，望烽走驛〔一〕。以篆隸之難，不能救速，遂作赴急之書，蓋今草書是

也。』余疑不然。創制之始，其間者鮮。且此書之約略，既是蒼黃之世〔二〕，何粗魯而能識

之？』又云『杜氏之變隸，亦由程氏之改篆。其先出自杜氏，以張爲祖，以衛爲父，索爲伯

叔，二王爲兄弟，薄爲庶息，羊爲僕隸』者，懷瓘以爲諸侯爭長之日〔三〕，則小篆及楷、隸未

生，何但於草。蔡公不宜至此〔四〕，誠恐後誣〔五〕。案杜度漢章帝時人，元帝朝史游已作

草，又評羊、薄等，未日知書也。

〔一〕望烽走驛　「驛」，嘉靖本、王本、吳抄、宋本書苑卷六、四庫本書苑卷六作「馹」，驛車或驛馬。

〔二〕既是蒼黃之世　「世」，雍正本墨池卷七、四庫本墨池卷三作「勢」。

〔三〕懷瓘以爲諸侯爭長之日　「長」下，傅校有「簡檄相傳」四字。

〔四〕蔡公不宜至此　「宜」，嘉靖本、吳抄、傅校、雍正本墨池卷七、四庫本墨池卷三、宋本書苑卷六、四庫本書苑卷六作「應」。

〔五〕誠恐後誣　「後」，吳抄、傅校、雍正本墨池卷七、四庫本墨池卷三、汪校本書苑卷六作「厚」。

歐陽詢與楊駙馬書章草千文，批後云：「張芝草聖，皇象八絕。竝是章草，西晉悉然。

迨乎東晉，王逸少與從弟洽變章草爲今草，韻媚宛轉〔一〕，大行於世，章草幾將絕矣。」懷瓘

案：右軍之前，能今草者不可勝數。諸君之說，一何孟浪。欲杜衆口，亦猶躡履滅跡，扣

鐘銷音也〔二〕。

〔一〕韻媚宛轉 「韻媚」，四庫本墨池卷三作「使運」。

〔二〕欲杜衆口亦猶躡履滅跡扣鐘銷音也 此二句，吳抄、傅校、雍正本墨池卷七、四庫本墨池卷三無。

又王愔云「藁書者，若草非草，草、行之際」者，非也。案藁亦草也，因草呼藁，正如真

正書寫而又塗改，亦謂之草藁，豈必草、行之際謂之草者〔一〕。蓋取諸屯「天造草昧」之意

也〔二〕，變而爲草〔三〕。法此也。故孔子曰「裨諶草創之」是也。楚懷王使屈原造憲令，草藁

未成，上官氏見欲奪之。又董仲舒欲言災異，草藁未上，主父偃竊而奏之，竝是也。如淳

曰：「所作起草爲藁。」姚察曰：「草猶麤也，麤書爲本曰藁。」蓋草書之文，祖出於此〔四〕。

草書之先，因於起草。

〔一〕豈必草行之際謂之草者 「草者」，吳抄、傅校作「草稿者」，雍正本墨池卷七、四庫本墨池卷三作「草耶」。

〔二〕蓋取諸屯天造草昧之意也 「屯」，原作「混沌」，據雍正本墨池卷七、四庫本墨池卷三改。「天造草昧」，語出周易屯。

〔三〕變而爲草 原作「文而爲本」，據雍正本墨池卷七、四庫本墨池卷三、汪校本書苑卷六改。四庫

本書斷卷上作「文而爲稿」。

〔四〕 蓋草書之文祖出於此　此二句，吳抄、傅校作「蓋草創之祖，出之於此」，雍正本墨池卷七、四庫本墨池卷三作「蓋草創之祖，出之於屯」，汪校本書苑卷六作「蓋草書之祖，出之於此」。

草書之祖也。

自杜度妙於章草，崔瑗、崔寔父子繼能，羅暉、趙襲亦法此藝。襲與張芝相善，芝自云：「上比崔、杜不足，下方羅、趙有餘。」然伯英學崔、杜之法，溫故知新，因而變之，以成今草，轉精其妙，字之體勢，一筆而成〔一〕。偶有不連，而血脉不斷。及其連者，氣候通而隔行〔二〕。唯王子敬明其深指〔三〕。故行首之字往往繼前行之末，世稱一筆書者，起自張伯英，即此也。實亦約文該思，應指宣言〔四〕，列缺施鞭，飛廉縱轡也。伯英雖始草創，遂造其極。索靖草書狀云：「聖皇御世，隨時之宜。蒼頡既生〔五〕，書契是爲。損之隸草〔六〕，以崇簡易。草書之狀也，宛若銀鉤，飄若驚鸞。舒翼未發，若舉復安。於是多才之英，篤藝之彦，役心精微，就此文憲〔七〕。守道兼權，觸類生變。離析八體，靡形不判。騁辭放手，雨行冰散。高音翰厲，溢越流漫。著絕藝於紈素〔八〕，垂百代之殊觀。」張伯英，即

〔一〕 一筆而成　「筆」，吳抄、傅校、雍正本墨池卷七、四庫本墨池卷三作「氣」。

〔二〕 氣候通而隔行　「而」，嘉靖本、吳抄、傅校、雍正本墨池卷七、四庫本墨池卷三、宋本書苑卷六、

四庫本書苑卷六、汪校本書苑卷六作「其」。

〔三〕唯王子敬明其深指 「深」，吳抄、傅校作「心」。

〔四〕應指宣言 「指」，四庫本墨池卷三作「旨」，字通。

〔五〕蒼頡既生 「生」，原作「工」，據四庫本書苑卷六、汪校本書苑卷六、晉書索靖傳、通志卷一二五載草書狀改。

〔六〕損之隸草 「隸草」，原作「草隸」，據何校、晉書索靖傳、通志卷一二五載草書狀改。

〔七〕就此文憲 「此」，原作「思」，據吳抄、傅校、雍正本墨池卷七、四庫本墨池卷三、晉書索靖傳、通志卷一二五載草書狀改。

〔八〕著絕藝於紈素 「藝」，吳抄、晉書索靖傳、通志卷一二五載草書狀作「勢」。

贊曰：草法簡略，省繁錄微。譯言宣事，如矢應機。霆不暇發〔一〕，電不及飛。徵士已沒，道愈光輝〔二〕。明神在享，其靈有歆。斯藝漫流，終古無絕。

〔一〕霆不暇發 「發」，嘉靖本、吳抄、傅校、宋書苑卷六、四庫本書苑卷六作「激」，雍正本墨池卷七、四庫本墨池卷三、汪校本書苑卷六作「擊」。

〔二〕道愈光輝 「道愈」，吳抄、傅校作「尚遺」。

論曰：夫卦象所以陰隲其理，文字所以宣載其能。卦則渾天地之窈冥，秘鬼神之變化。文能以發揮其道，幽贊其功。是知卦象者，文字之祖，萬物之根〔一〕。眾學分鑣，馳騖不息。或安其所習，毀所不見〔二〕。終以自蔽也。固須原心反本，無漫學焉。今欲稽其濫觴，不可遵諸子之非，棄聖人之是。

〔一〕萬物之根　「物」吳抄、雍正本墨池卷七、四庫本墨池卷三作「事」。

〔二〕毀所不見　「所不見」，四庫本墨池卷三作「其所見」。

先賢説文字所起，與八卦同作，又云八卦非伏羲自重。夫易者太古之書，夫子之文章可得而聞也。彌綸乎天地，錯綜乎四時，究極人神，盛德大業也。子曰：「學以聚之，問以辨之。」蓋欲討論根源，悉其枝派。自仲尼没而微言絶〔一〕，諸儒之説，是或不經。左丘明恥之〔二〕，愧無獨斷之明，以釋天下之惑。孔安國云：「必羲造書契，代結繩。」非也。厥初生人，君道尚矣。應而不求，爲而不恃，執大象也〔三〕。迨乎伏羲氏作，始定人道，辨乎臣子，伏而化之，結繩而治。故孔子曰：「三皇伯世〔四〕，叶神無文〔五〕，洛書紀命〔六〕，頡字胥分〔七〕。」又班固云：「庖犧繼天而王，爲百王先〔八〕」泣是也。易曰：「庖犧氏之王天下也，作結繩而爲網罟，以畋以漁，蓋取諸離。」「離者，麗也，日月麗乎天，百穀草木麗乎地，

重明以麗乎正，乃化成天下。」「離也者，明也，萬物皆相見，南方之卦也。聖人南面而聽天下，向明而理〔九〕，蓋取諸此也。」庖犧、神農氏没，軒轅氏作，始造圖書、禮樂、度數、甲子、律曆。自開闢之事，皆先聖傳流於口，黃帝已後，紀錄言之無幾。故春秋、國語唯發明五帝，太史公叙黃帝、顓頊以下事。孔子撰書，始自堯、舜，尚年月闕然。詩人所述，起乎虞氏，其可知也。巢、燧之時，淳一無教，故言上古昔者，俱是伏義、神農之時，言後世聖人者，即黃帝、堯、舜之際。易曰：「上古結繩以理，後世聖人易之以書契。」此猶太陽一照，衆星没矣。

〔一〕自仲尼没而微言絶　此句下，雍正本墨池卷七、四庫本墨池卷三有「異端起而大義乖」一句。

〔二〕左丘明恥之　此句下，吳抄、傅校有「丘亦恥之」四字。

〔三〕執大象也　「象」，雍正本墨池卷七、四庫本墨池卷三作「義」。

〔四〕三皇伯世　「伯」，四庫本墨池卷三作「百」。

〔五〕叶神無文　「叶」，四庫本墨池卷三作「竭」。

〔六〕洛書紀命　「書紀」原作「乙紀」，據雍正本墨池卷七、四庫本墨池卷三改。

〔七〕頡字胥分　「分」，原作「合」，據雍正本墨池卷七、四庫本墨池卷三改，始與前「叶神無文」句協韻。

〔八〕爲百王先　「王」雍正本墨池卷七、四庫本墨池卷三作「代」。

〔九〕向明而理　「理」周易説卦作「治」，此係避唐高宗李治諱而改。下文「上古結繩以理」同，語見周易繫辭下。不另出校。

史記及漢書皆云「文王重八卦爲六十四卦」，又帝王世紀及孫盛等以爲神農、夏禹重之，並非也。夫八卦雖理象已備，尚隱神功。引而伸之，始通變吉凶，成其妙用，觸類而長，天下之能事畢矣。故易曰：「聖人立象以盡意，設卦以盡情僞〔二〕。」八卦成列，象在其中矣。因而重之，爻在其中矣。剛柔相推，變在其中矣。伏羲自重之驗也。又曰：「昔者聖人之作易也，觀變於陰陽而立卦，發揮於剛柔而生爻。兼三才而兩之，故易六畫而成卦，六位而成章。是以立天之道曰陰與陽，立地之道曰柔與剛，立人之道曰仁與義。」義自重之驗也。若以「後世聖人易之以書契」謂伏羲，即「昔者聖人之作易也」謂誰矣？又則知伏羲自重八卦，不造書契，焕乎可明，不至疑惑也。又曰：「河出圖，洛出書，聖人則之。」孔安國云：「河圖、八卦，洛書、九疇〔三〕。」馬融、王肅、姚信等竝云：「得河圖而作易。」禮含文嘉曰：「伏羲則龜書乃作八卦。」竝乘流而逝，不討其源，滋誤後生，深可歎息。

〔一〕設卦以盡情僞　「僞」，原脫，據吳抄、傅校、雍正本墨池卷七、四庫本墨池卷三補，與周易繫辭上原文合。

〔二〕洛書九疇　原作「是洛之九疇」，據雍正本墨池卷七、四庫本墨池卷三改。　古以爲八卦本於河圖，九疇本於洛書。

去聖久矣，百家衆言，自古非一。正史之書，不經宣尼筆削，則未可全是，況儒者臆說耶！悠悠萬載，是非互起。一犬吠形，百犬吠聲。一人構虛〔一〕，百人傳實。按龍圖出河、龜書出洛，今或云法龍圖而作卦，或云則龜書而畫之〔二〕。假欲遵之，何者爲是？案左傳庖犧氏有龍瑞，以龍紀官，非得八卦。八卦若先列於河圖，又文王等重之，則伏羲何功於易也？又夫子不言因圖而畫卦，自黃帝、堯、舜及周公攝政時皆得圖、書，河以通乾出天包，雒以流坤吐地符〔三〕。是知有聖人膺運，則河、雒出圖、書，何必八卦、九疇。九疇者，天始錫禹，而黃帝已獲洛書。易曰：「蓍龜神物，聖人則之。」然伏羲豈則蓍龜而作易？言聖人者，通謂後世。易經三古，不獨指伏羲也。夫蓍龜者，或悔吝有憂虞之象，或得失有吉凶之徵，或帝王興亡之數，或山川品物之制，或治化合神之符，故聖人則之而已。孔子或否泰有險易之辭〔四〕，或剛柔有變通之理。若河圖、洛書者，或天地彝倫之法，

曰：「河不出圖，洛不出書，吾已矣夫。」是也。故知文字之作，確乎權輿。十體相沿，互明創革。萬事皆始自微漸，至于昭著。春秋則寒暑之濫觴，爻畫則文字之兆朕。其十體內或先有萌牙，今取其昭彰者爲始祖。

〔一〕一人構虛「構」，原作「措」，據雍正本墨池卷七、四庫本墨池卷三、宋本書苑卷六、四庫本書苑卷六、汪校本書苑卷六改。

〔二〕或云則龜書而畫之「之」，四庫本書苑卷六作「象」。

〔三〕雜以流坤吐地符「坤」，原作「川」，據傅校、雍正本墨池卷七、四庫本墨池卷三改。按「坤」俗作「𡊩」，訛作「川」。此句見春秋緯說題辭。

〔四〕或否泰有險易之辭「險易」，原作「陰陽」，據雍正本墨池卷七、四庫本墨池卷三改。易繫辭上：「是故卦有大小，辭有險易。」韓康伯注：「之泰則其辭易，之否則其辭險。」

夫道之將興，自然玄應。前聖後聖，合矩同規。雖千萬年，至理斯會。天或垂範，或授聖哲，必然而出，不在考其甲之與乙耶〔一〕。案道家相傳，則有天皇、地皇、人皇之書，各數百言。其文猶在〔二〕，像如符印，而不傳其音指。審爾則八卦已爲雲孫矣〔三〕，況古文乎〔四〕！且戎狄異音各貌，會於文字，其指不殊。禽獸之情，悉應若是。觀其趣向，不遠

於人。其有知方來〔五〕，辨音節，非智能而及〔六〕，復何所學哉〔七〕！則知凡庶之流，有如草木鳥獸之類〔八〕，或蘊文章，又霹靂之下〔九〕，乃時有字〔一〇〕。或錫睨之瑞，往往銘題。以古書考之皆可識也，夫豈學之於人乎！又詳釋典，或沙劫已前，或他方怪俗，云爲事況，與即意無殊〔二〕。是知天之妙道施於萬類一也，但所感有淺深耳〔三〕。豈必在乎羲、軒、周、孔將釋、老之教乎〔三〕！況論篆、籀將草、隸之後先乎〔四〕！縷而分之則如彼，總而言之其若此也。

〔一〕不在考其甲之與乙耶 「不」，汪校本書苑卷六作「豈」。「耶」，四庫本書苑卷六作「也」。

〔二〕其文猶在 四庫本書苑卷六作「其猶在者」。

〔三〕審爾則八卦已爲雲孫矣 「已」，原作「未」，據雍正本墨池卷七、四庫本墨池卷三改。

〔四〕況古文乎 「文」下，汪校本書苑卷六有「字」字。

〔五〕其有知方來 「有」，雍正本墨池卷七無。

〔六〕非智能而及 「而」，雍正本墨池卷七、四庫本墨池卷三作「以」。

〔七〕復何所學哉 「所」，四庫本墨池卷三作「恃」。

〔八〕有如草木鳥獸之類 「類」，雍正本墨池卷七、四庫本墨池卷三作「異」。

〔九〕又霹靂之下 「又」，四庫本墨池卷三作「於」。

〔一四〕況論篆籀將草隸之後先乎　「將」，四庫本書苑卷六作「及」，義同。

〔一三〕豈必在乎羲軒周孔將釋老之教乎　「將」，四庫本書苑卷六作「與」，義同。

〔一二〕但所感有淺深耳　「感」，四庫本書苑卷六作「獲」。

〔一一〕與即意無殊　「即意」，四庫本墨池卷三作「此意」，四庫本書苑卷六作「現在」。

〔一〇〕乃時有字　「有」下，雍正本墨池卷七、四庫本墨池卷三有「文」字。

法書要錄校理卷第八

張懷瓘書斷中〔一〕

我唐四聖，高祖神堯皇帝，太宗文武聖皇帝，高宗天皇大聖皇帝〔二〕，鴻猷大業，列乎册書。多才能事，俯同人境。翰墨之妙，資以神功。開草、隸之規模，變張、王之今古。盡善盡美，無得而稱。今天子神武聰明，制同造化。筆精墨妙，思極天人。或頌德銘勳，函耀金石；或恩崇惠綌，載錫侯王。赫矣光華，懸諸日月，然猶進而不已，惟奧惟玄。非區區小臣，所敢揚述。

〔一〕 張懷瓘書斷中 「書斷中」宋本書苑卷七、四庫本書苑卷七、汪校本書苑卷七作「古賢能書錄」，汪案：「書畫譜標題作『張懷瓘三品書斷』，法書苑標題作『書品』，與此互異。」

〔二〕 高宗天皇大聖皇帝 吳抄、傅校作「睿宗文武真聖帝」。按上文言「四聖」而僅列三，或睿宗亦當爲其一耶？ 「大聖」原作「太聖」，據嘉靖本、四庫本、雍正本墨池卷七、四庫本墨池卷三、宋本書

苑卷七、四庫本書苑卷七、汪校本書苑卷七改。　新唐書高宗紀：「天寶八載，改謚天皇大聖皇帝。」

神品二十五人

大篆一人〔二〕

史籀

〔二〕大篆一人　「大篆」，宋本書苑卷七、四庫本書苑卷七、汪校本書苑卷七作「古文」。

籀文一人

史籀

小篆一人

李斯

八分一人

蔡邕

隸書三人　　　王羲之　　　王獻之

鍾繇

行書四人

　王羲之　　　鍾繇〔一〕　　王獻之　　　張芝

〔一〕鍾繇　吳抄、四庫本書苑卷七在「王獻之」後。

章草八人

　張芝　　杜度　　崔瑗　　索靖　　衛瓘

　王羲之　　王獻之　　皇象〔一〕

〔一〕「張芝」至「皇象」以上章草八人，各校本次第略異，按後文云「每一書之中，優劣為次」，既關優劣，茲録出以資參照。吳抄：「張芝　杜度　崔瑗　索靖　王羲之　皇象　王獻之　衛瓘」，宋本書苑卷七、四庫本書苑卷七、汪校本書苑卷七：「張芝　杜度　索靖　王羲之　崔瑗　衛瓘　皇象　王獻之」。

飛白三人

　蔡邕　　　王羲之　　　王獻之

草書三人

張芝　　王羲之

　　　　王獻之

妙品九十八人

古文四人

杜林　　衛宏〔一〕　　邯鄲淳

　　　　　　　　　　衛恒

〔一〕衛宏　原作「衛密」，據宋本書苑卷七、四庫本書苑卷七、汪校本書苑卷七改。衛宏，後漢書儒林傳有傳。參第四二二頁校〔三〕。

大篆四人

李斯　　趙高　　蔡邕　　邯鄲淳

小篆五人

曹喜　　蔡邕　　邯鄲淳　　崔瑗　　衛瓘〔一〕

〔一〕衛瓘　吳抄作「衛恒」。

八分九人

張昶　　皇象　　邯鄲淳　　韋誕　　鍾繇

〔一〕 「張昶」至「王羲之」　以上八分九人，吳抄、宋本書苑卷七、四庫本書苑卷七、汪校本書苑卷七作「張　皇象　師宜官　梁鵠　邯鄲淳　韋誕　鍾繇　索靖　王羲之」。

隸書二十五人

張芝　鍾會　蔡邕　邯鄲淳　衛瓘
韋誕　荀輿　謝安　羊欣　王洽
王珉　薄紹之　蕭子雲　宋文帝　曹喜
胡昭　曹喜　謝靈運　王僧虔　謝安
陸柬之　褚遂良　虞世南　釋智永　孔琳之　歐陽詢〔一〕

〔一〕 「張芝」至「歐陽詢」　以上隸書二十五人，吳抄作「張芝」至「歐陽詢」，實僅二十三人，當有訛奪。何校作「曹喜　張芝　蔡邕　胡昭　韋誕　邯鄲淳　鍾會　衛瓘　荀輿　謝安　王洽　衛夫人　宋文帝　王珉　羊欣　薄紹之　蕭子雲　謝靈運　王僧虔　虞世南　釋智永　歐陽詢」。

褚遂良　陸柬之」。宋本書苑卷七、四庫本書苑卷七、汪校本書苑卷七作「張芝　鍾會　衛瓘

蔡邕　邯鄲淳　韋誕　荀輿　謝安　羊欣　王洽　王珉　薄紹之　宋文帝　衛夫人　胡昭

曹喜　謝靈運　王僧虔　孔琳之　蕭子雲　褚遂良　虞世南　陸柬之　釋智永　歐陽詢」。

褚遂良〔三〕

行書十六人〔一〕

劉德昇　　　衛瓘　　　王珉　　　謝安

胡昭　　　　鍾會　　　孔琳之　　虞世南

王洽　　　　羊欣　　　薄紹之　　阮研

　　　　　　　　　　　歐陽詢　　陸柬之

〔一〕行書十六人　「十六」，四庫本墨池卷三作「十五」。雍正本墨池卷七雖作「十六」，其下所列僅

爲十五人。汪校本書苑卷七汪案：「書畫譜、法書苑皆無褚遂良，故稱『行書十五人』，而提綱稱

『妙品九十七人』。今此書前云『妙品九十八人』，此云『行書十六人』，中多褚遂良一人，原本恐

非無據，不敢遽改，姑悉仍之。」

〔二〕「劉德昇」至「褚遂良」　以上行書十六人，吳抄作「劉德昇　衛瓘　胡昭　鍾會　王珉　謝安

王僧虔　王洽　羊欣　薄紹之　孔琳之　虞世南　阮研　歐陽詢　陸柬之　褚遂良」。何校

作「劉德昇　胡昭　鍾會　衛瓘　王洽　王珉　謝安　羊欣　薄紹之　孔琳之　王僧虔　阮

研　虞世南　歐陽詢　褚遂良　陸柬之」。雍正本墨池卷七、四庫本墨池卷三無「褚遂良」。宋

本書苑卷七、四庫本書苑卷七作「劉德昇

羊欣　薄紹之　孔琳之　虞世南　阮研　歐陽詢　陸柬之　褚遂良」。汪校本書苑卷七作「衛

瓘　胡昭　鍾會　王珉　謝安　王僧虔　王洽　羊欣　薄紹之　孔琳之　虞世南　阮研　歐

陽詢　陸柬之　褚遂良　劉德昇」。

章草八人

張昶　鍾會　韋誕　衛恒　郗愔

張華　魏武帝　釋智永〔一〕

〔一〕「張昶」至「釋智永」以上章草八人，何校作「張昶　魏武帝　韋誕　鍾會　張華　衛恒　郗

愔　釋智永」。「鍾會」，吳抄、傅校作「鍾繇」。

飛白五人

蕭子雲　張弘　韋誕　歐陽詢　王廙〔一〕

〔一〕「蕭子雲」至「王廙」以上飛白五人，何校作「韋誕　王廙　張弘　蕭子雲　歐陽詢」。

草書二十二人

索靖　　衛瓘　　嵇康　　張昶

羊欣　　薄紹之　鍾會　　鍾繇

桓玄　　謝安　　衛恒　　荀輿

謝靈運　張融　　孔琳之　王洽

虞世南　阮研　　王珉　　歐陽詢

釋智永〔一〕　　　　　王僧虔

〔一〕「索靖」至「釋智永」以上草書二十二人，何校作「張昶　鍾繇　鍾會　嵇康　衛瓘　衛恒　荀輿　桓玄　謝安　謝靈運　羊欣　薄紹之　孔琳之　王僧虔　張融　阮研　王洽　王珉　索靖　虞世南　歐陽詢　釋智永」。雍正本墨池卷七、四庫本墨池卷三作「索靖　衛瓘　嵇康　虞世南　歐陽詢　釋智永」。宋本書苑卷七、四庫本書苑卷七、汪校本書苑卷七「虞世南」在「孔琳之」後。

能品一百六人〔二〕

古文四人

張敞　　　　衛覬　　　　衛瓘　　　　韋昶〔三〕

〔一〕能品一百六人　「一百六」，原作「一百七」，按下列各類相加實得一百零六人，茲據四庫本墨池卷三、宋本書苑卷七、四庫本書苑卷七、汪校本書苑卷七改。

〔三〕韋昶　吳抄、傅校作「韋誕」。

大篆五人

胡昭　　　　嚴延年　　　　韋昶　　　　班固　　　　歐陽詢〔一〕

〔一〕「胡昭」至「歐陽詢」　以上大篆五人，吳抄作「胡昭　韋誕　嚴延年　班固　歐陽詢」。何校作「嚴延年　班固　胡昭　韋昶　歐陽詢」。傅校次第同底本，唯「韋昶」作「韋誕」。

小篆十二人

衛覬　　　　班固　　　　皇象　　　　張紘〔一〕　　許慎

韋誕　　　　傅玄　　　　蕭子雲　　　　劉劭〔二〕　　張弘〔三〕

范曄　歐陽詢〔四〕

〔一〕張紘　原作「張弘」；吳抄、學津本、傅校、雍正本墨池卷七、四庫本墨池卷三、四庫本書苑卷七、

汪校本書苑卷七作「張宏」，多爲避諱改字。此名又在本名單中重出，必有誤，茲據何校改。按

本書卷九唐張懷瓘書斷下能品中有張紘小傳，又卷一宋王愔文字志中卷目秦、漢、吳五十九人

中亦有張紘。

〔二〕劉劭　原作「劉紹」，吳抄、傅校作「劉召」。按本書卷一宋王愔文字志下卷目有「劉劭」，茲據宋

本書苑卷七、四庫本書苑卷七改。後「飛白一人」下之「劉劭」亦同改。

〔三〕張弘　學津本作「張宏」，係避諱改字；宋本書苑卷七、汪校本書苑卷七作「張紘」；四庫本書苑

卷七作「張弘」，當誤。

〔四〕「衛覬」至「歐陽詢」　以上小篆十二人，嘉靖本作「衛覬　韋誕　皇象　張弘　許慎　班固　傅

玄　蕭子雲　劉紹（按當作「劉劭」）　張弘　范曄　歐陽詢」。吳抄略同，唯前「張弘」作「張

宏」，「許慎」誤作「詩真」，「劉紹」作「劉召」。何校作「班固　許慎　張紘　衛覬　皇象　韋

誕　傅玄　劉紹（按當作「劉劭」）　張弘　范曄　蕭子雲　歐陽詢」。雍正本墨池卷七、四庫

本墨池卷三作「衛覬　班固　韋誕　皇象　張宏　許慎　蕭子雲　傅玄　劉紹（按當作「劉

劭」）　張弘　范曄　歐陽詢」。宋本書苑卷七作「衛瓘　韋誕　皇象　張弘　許慎　班固　傅

玄　劉劭　張絨　范曄　蕭子雲　歐陽詢」。四庫本書苑卷七、汪校本書苑卷七略同，唯二者「張弘」均作「張宏」，前者「張絨」誤作「張絃」，後者「衛瓘」作「衛覬」。

八分三人

毛弘　左伯　王獻之〔一〕

〔一〕王獻之　吳抄作「王羲之」。

隸書二十三人

衛恒　張昶　王廙　庾翼　郗愔
王濛　衛覬　張彭祖　阮研　陶弘景
王修　王褒　王恬　李式　傅玄
楊肇　王承烈　庾肩吾　薛稷　孫過庭
高正臣　釋智果　盧藏用〔二〕

〔二〕「衛恒」至「盧藏用」　以上隸書二十三人，吳抄作「衛恒　張昶　王廙　庾翼　郗愔　王濛　衛覬　張彭祖　阮研　陶弘景　王循　王褒　王恬　裴行儉　盧藏用　李式　傅玄　楊肇　王

承烈　庾肩吾　薛稷　孫過庭　高正臣　釋智果　王知敬」，實二十五人，「王修」即「王循」，多
裴行儉、王知敬二人。何校作「張昶　衛覬　衛恒　傅玄　楊肇　王廙　王脩　庾翼
郗愔　李式　王濛　張彭祖　阮研　陶弘景　王褒　王恬　庾肩吾　釋智果　薛稷　孫過
庭　王承烈　高正臣　盧藏用」，實二十四人，多王愔一人。傅校於「王褒」下增「裴行儉」，於
「盧藏用」下增「王知敬」，實二十五人。雍正本墨池卷七、四庫本墨池卷三作「衛恒　張昶　郗
愔　王濛　衛覬　張彭祖　阮研　陶弘景　王承烈　庾肩吾　王廙　庾翼　王循　王褒　王
恬　李式　傅玄　楊肇　釋智果　高正臣　薛稷　孫過庭　盧藏用」。宋本書苑卷七、四庫本
書苑卷七、汪校本書苑卷七「高正臣」在「釋智果」（四庫本書苑卷七作「釋智永」，當誤）下。

行書十八人

宋文帝　司馬攸　釋智永　蕭子雲　蕭思話
齊高帝　陶弘景　漢王元昌　王導　王承烈
孫過庭　高正臣　裴行儉　王知敬〔一〕　王修
盧藏用　薛稷　釋智果〔二〕

〔一〕　王知敬　原作「王智敬」，據四庫本、何校、傅校、雍正本墨池卷七、四庫本墨池卷三、宋本書苑卷

〔二〕　王知敬　原作「王智敬」，據四庫本、何校、雍正本墨池卷七、四庫本墨池卷三、宋本書苑卷七、四庫本書苑卷

七、四庫本書苑卷七、汪校本書苑卷七改。舊唐書王友貞傳：「父知敬……以工書知名。」後「章

草」、「草書」人名目下「王知敬」亦並據上述諸本（四庫本書苑卷七除外）改。

〔三〕「宋文帝」至「釋智果」以上行書十八人，何校作「司馬攽　王導　宋文帝　王脩　蕭思話　齊

高帝　釋智永　陶弘景　釋智果　漢王元昌　王承烈　孫過庭　高正臣　裴行儉　王知敬

薛稷　盧藏用」，實十七人，少蕭子雲一人。雍正本墨池卷七、四庫本墨池卷三作「宋文帝　司

馬攽　王修　釋智永　蕭子雲　王導　陶弘景　漢王元昌　王承烈　孫過庭　蕭思話　齊高

帝　裴行儉　王知敬　高正臣　薛稷　釋智果　盧藏用」。宋本書苑卷七作「宋文帝　王導　齊高

司馬攽　王修　釋智永　蕭子雲　蕭思話　齊高帝　陶弘景　漢王元昌　王承烈　孫過庭

高正臣　薛稷　裴行儉　王知敬　釋智果　盧藏用」。四庫本書苑卷七、汪校本書苑卷七略

同，唯漢王元昌在王承烈、孫過庭之後。

章草十五人

羅暉　　趙襲　　徐幹　　庾翼　　張超

王濛　　衛覬　　崔寔　　蕭子雲　杜預

陸柬之　歐陽詢　王承烈　王知敬　裴行儉〔一〕

〔二〕「羅暉」至「裴行儉」　以上章草十五人，何校作「崔寔　羅暉　趙襲　張超　徐幹　衛覬　庾翼　杜預　王濛　蕭子雲　歐陽詢　王承烈　王知敬　裴行儉　陸柬之」。雍正本墨池卷七、四庫本墨池卷三、宋本書苑卷七、四庫本書苑卷七、汪校本書苑卷七「蕭子雲」在「杜預」下。雍正本墨池卷七「王濛」後有「衛濛」，所列數實十六人，二字或當誤衍。

飛白一人
　劉劭

草書二十五人
　王導　　何曾　　楊肇　　郗愔　　庾翼
　司馬攸　李式　　宋文帝　蕭子雲　陸柬之
　宋令文　齊高帝　謝朓　　庾肩吾　蕭思話
　范曄　　孫過庭　梁武帝　王知敬　裴行儉
　蕭曄　　盧藏用　高正臣　王廙　　王愔〔一〕
　釋智果

〔一〕「王導」至「王愔」　以上草書二十五人，何校作「司馬攸　何曾　楊肇　郗愔　王導　王廙　庾翼　李式　宋文帝　蕭子雲　陸柬之　蕭思話　范曄　宋令文　齊高帝　謝朓　梁武帝　蕭子雲　庾肩

吾

釋智果　孫過庭　王知敬　裴行儉　高正臣　盧藏用」，實二十四人，少陸柬之一人。雍

正本墨池卷七、四庫本墨池卷三無「王愔」，有「徐師道」，作「王導　陸柬之　何曾　楊肇　李

式

宋文帝　蕭子雲　宋令文　郗愔　庾翼　王廙　司馬攸　釋智果　盧藏用　徐師道」。宋本

庭

齊高帝　謝朓　王知敬　裴行儉　梁武帝　高正臣　釋智果　盧藏用　徐師道」。宋本

書苑卷七、四庫本書苑卷七、汪校本書苑卷七作「王導　陸柬之　何曾　楊肇　庾翼

王愔　王廙　司馬攸　李式　宋文帝　蕭子雲　宋令文　齊高帝　謝朓　庾肩吾

范曄　孫過庭　梁武帝　高正臣　王知敬　裴行儉　釋智果　盧藏用」。「王愔」下注案：「法

書苑無王愔而有徐師道。」

右包羅古今，不越三品。工拙倫次，迨至數百。且妙之企神，非徒步驟。能之仰妙，

又甚規隨。每一書之中，優劣爲次；一品之內，復有兼并。至如神品，則李斯、杜度、崔

瑗、皇象、衛瓘、索靖，各惟得其一；史籀、蔡邕、鍾繇得其二；張芝得其三。逸少、子敬並

各得其五。考多之類少，妙之況神，又上下差降，昭然可悉也。他皆倣此〔一〕。後所列傳，

則當品之上〔二〕，時代次之。或有紀名，而不評迹者〔三〕，蓋古有其傳，今絕其書。龐爲尌

酌，列於品第之內〔三〕，但備其本傳〔四〕，無別商榷。然十書之外，乃有龜、蛇、麟、虎、雲、龍、蟲、鳥

之書。既非世要，悉所不取也。

〔一〕「考多之類少」至「他皆倣此」　此五句，雍正本墨池卷七作「考上所列諸類，雖妙品尚不多得，況神又天下差降，昭然可悉也，他皆倣此」。四庫本墨池卷三作「考上所列諸類，雖妙品尚不多得，況神品又間氣所鍾，曠古僅見邪！」

〔二〕後所列傳則當品之內　此二句，四庫本墨池卷三作「後所作傳，取當品之內」。「列」，原脫，據雍正本墨池卷七、汪校本書苑卷七補。

〔三〕而不評迹者　「評」，傅校作「詳」，雍正本墨池卷七、四庫本墨池卷三作「名」。

〔四〕但備其本傳　「備」，吳抄、傅校作「略」。

神品

周史籀，宣王時爲史官。善書，師模蒼頡古文。夫蒼頡者，獨蘊聖心，啓冥演幽，稽諸天意，功侔造化，德被生靈，可與三光齊懸，四序終始，何敢抑居品列。始籀以爲聖跡湮滅〔一〕，失其真本，今所傳者，纔髣髴而已。故損益而廣之，或同或異，謂之爲「篆」，亦曰「史書」。加之銛利鉤殺，自然機發，信爲篆文之權輿。非至精，孰能與於此？窮物合數，變類相召，因而以化成天下也〔二〕。故其稱謂無方，亦難得而備舉。今妙跡雖絕于世，考

其遺法，蕭若神明，故可特居神品。又作籀文，其狀雅正體則〔三〕，石鼓文存焉。乃開闔古文，暢其戚銳〔四〕，但折直勁迅，有如鏤鐵。而端姿旁逸，又婉潤焉。若取於詩人，則雅、頌之作也〔五〕。亦所謂楷、隸曾高，字畫淵藪，使放小學者漁獵其中〔六〕。籀大篆、籀文入神。

〔一〕　始籀以爲聖跡湮滅　「始」，雍正本墨池卷七、四庫本墨池卷三作「殆」。

〔二〕　因而以化成天下也　「下」，傅校有「之文」二字。

〔三〕　其狀雅正體則　「雅」，原作「邪」，於義有乖。茲據吳抄、傅校改。

〔四〕　暢其戚銳　「戚銳」，何校作「戚鈗」，傅校作「鋒銳」，雍正本墨池卷七、四庫本墨池卷三作「纖銳」。

〔五〕　則雅頌之作也　「雅頌之作」，吳抄作「小雅之作」，傅校作「小雅之類」。

〔六〕　使放小學者漁獵其中　「放」，四庫本書斷卷中作「仿」。雍正本墨池卷七、四庫本墨池卷三無，疑是。

秦李斯，楚上蔡人。少從孫卿學帝王術，西入秦，位至丞相。胡亥立，趙高譖之，要斬，夷三族。斯妙大篆，始省改之，以爲小篆，著蒼頡七篇。雖帝王質文，世有損益，終以文代質，漸就澆漓。則三皇結繩，五帝畫象，三王肉刑，斯可況也。古文可爲上古，大篆爲

中古，小篆爲下古。三古爲實，草、隸爲華。妙極於華者羲、獻，精窮於實者籀、斯。始皇

以和氏之璧琢而爲璽，令斯書其文，今泰山、嶧山、秦望等碑，並其遺迹。亦謂傳國之偉

寶，百代之法式。斯小篆入神，大篆入妙也。

後漢杜度，字伯度，京兆杜陵人，御史大夫延年曾孫。章帝時爲齊相，善章草。雖史

游始草書，傳不紀其能，又絶其迹。創其神妙，其唯杜公。韋誕云：「杜氏傑有骨力，而字

畫微瘦。」崔氏法之，書體甚濃，結字工巧，時有不及。張芝喜而學焉，轉精其巧，可謂草

聖，超前絶後，獨步無雙。張芝自謂「上比崔、杜不足，下方羅、趙有餘」，誠則尊師之辭，亦

其心肺間語。伯英損益伯度章草，亦猶逸少增減元常真書，雖潤色精於斷割，意則美矣。

至若高深之意，質素之風，俱不及其師也。然各爲今古之獨步。蕭子良云：「本名操，爲

魏武帝諱改爲度。」非也。案蔡邕勸學篇云：「齊相杜度，美守名篇。」漢中郎不應預爲武

帝諱也。

崔瑗，字子玉，安平人，曾祖蒙，父駰。子玉官至濟北相，文章蓋世。善章草，師於杜

度，點畫之間，莫不調暢。伯英祖述之，其骨力精熟過之也。索靖乃越制特立，風神凛然，

其雄勇過之也〔一〕，以此有謝於張、索。一本云：「師於杜度，媚趣過之，點畫精微，神變無礙，利金百鍊，美

玉天姿，可謂冰寒於水也〔二〕。」袁昂云：「如危峰阻日，孤松一枝。」王隱謂之「草賢」。晉平苻

堅，得摹子玉書。王子敬云：「張伯英極似之。」其遺跡絕少。又妙小篆，今有張平子碑。

以順帝漢安二年卒，年六十六。子玉章草入神，小篆入妙。

〔一〕其雄勇過之也。「雄勇」下，雍正本墨池卷七、四庫本墨池卷三有「勁健」二字。

〔三〕「一本云」至「可謂冰寒於水也」此八句，吳抄、傅校無。

張芝，字伯英，燉煌人。父奐爲太常〔一〕，徙居弘農華陰。伯英名臣之子，幼而高操〔二〕。好書，勤學好古，經明行修。朝廷以有道徵，不就，故時稱「張有道」，實避世潔白之士也。凡家之衣帛，皆書而後練。尤善章草書，出諸杜度〔三〕。崔瑗云：「龍驤豹變，青出於藍。」又㸬爲今草，天縱尤異〔四〕，率意超曠，無惜是非。若清潤長源，流而無限。縈迴崖谷，任於造化。至於蛟龍駭獸，奔騰拏攫之勢，心手隨變，窈冥而不知其所如，是謂達節也已。精熟神妙，冠絕古今，則百世不易之法式，不可以智識，不可以勤求。若達士遊乎沉默之鄉，鸞鳳翔乎大荒之野。韋仲將謂之「草聖」，豈徒言哉！遺迹絕少，故褚遂良云：「鍾繇、張芝之迹，不盈片素。韋誕云：「崔氏之肉，張氏之骨。」其章草金人銘可謂精熟至極。其草書急就章，字皆一筆而成，合於自然，可謂變化至極」。羊欣云：「張芝、皇象、鍾繇、索靖，時竝號『書聖』」。然張勁骨豐肌，德冠諸賢之首〔五〕，斯爲當矣。其行書則二王

之亞也。又善隸書。以獻帝初平中卒。伯英章草、草、行入神，隸書入妙〔六〕。

〔一〕父奐爲太常　「奐」，原作「煥」，據吳抄旁校改。按張芝父奐，後漢書有傳。

〔二〕幼而高操　「操」，四庫本墨池卷三作「雋」。

〔三〕尤善章草書出諸杜度　此二句，四庫本墨池卷三作「喜隸書，尤善章草，皆出諸杜度」。

〔四〕天縱尤異　「尤」，雍正本墨池卷七、四庫本墨池卷三作「穎」。

〔五〕德冠諸賢之首　「德」，吳抄、傅校作「得」。

〔六〕伯英章草行入神隸書入妙　此二句，傅校作「伯英章草、草書入神，隸、行書入妙」。

蔡邕，字伯喈，陳留圉人。父稜，徐州刺史〔一〕，有清行，諡貞定〔二〕。伯喈官至左中郎將，封高陽鄉侯〔三〕。儀容奇偉，篤孝博學，能畫，又善音律，明天文、數術、災變，卒見問，無不對。工書，篆隸絕世〔四〕。尤得八分之精微。體法百變，窮靈盡妙，獨步今古。又創造飛白，妙有絕倫，動合神功，真異能之士也。董卓用天下名士，而邕一月七遷〔五〕。光照榮顯，顧寵彰著。王允誅卓，收伯喈付廷尉，以獻帝初平三年死於獄中，年六十一。搢紳諸儒，莫不流涕。伯喈八分、飛白入神，大篆、小篆、隸書入妙。女琰，甚賢明，亦工書。

〔一〕徐州刺史　何批：「按邕父稜未嘗仕徐州刺史，四字衍。」

〔二〕謚貞定　「貞」，原作「直」，據吳抄、學津本改。後漢書蔡邕傳：「父棱，亦有清白行，謚曰貞

定公。」

〔三〕封高陽鄉侯　「鄉」，原脫，據何校補。後漢書蔡邕傳：「初平元年，拜左中郎將，從獻帝遷都長

安，封高陽鄉侯。」

〔四〕篆隸絕世　「篆隸」，原脫，據吳抄、傅校、雍正本墨池卷七、四庫本墨池卷三補。

〔五〕而邕一月七遷　「月」，原作「日」，據嘉靖本、雍正本墨池卷七、四庫本墨池卷三改。按後漢書蔡

邕傳，董卓「聞邕名高，辟之……署祭酒，甚見敬重。舉高第，補侍御史，又轉持書御史，遷尚書。

三日之間，周歷三臺。遷巴郡太守，復留爲侍中」。可知七遷事非一日完成。

魏鍾繇，字元常，潁川長社人。祖皓，至德高世。父迪，黨錮不仕。元常才思通敏，舉

孝廉、尚書郎，累遷尚書僕射、東武亭侯。魏國建，遷相國。明帝即位，遷太傅。繇善書，

師曹喜、蔡邕、劉德昇。真書絕世，剛柔備焉。點畫之間，多有異趣。可謂幽深無際，古雅

有餘，秦、漢以來，一人而已。雖古之善政，遺愛結于人心，未足多也。尚德哉若人！其

行書則羲之之亞，草書則衛、索之下。八分則有魏受禪碑，稱此爲最〔二〕。太和四年

薨，八十矣。元常隸、行入神〔三〕，八分入妙〔三〕。

〔一〕 稱此爲最 「此」，四庫本書斷卷中作「能」。

〔二〕 元常隸行入神 「行」，吳抄無。

〔三〕 八分入妙 「八分」，吳抄、雍正本墨池卷七作「草、八分」，何校作「行、草、八分」，傅校作「草書、八分」，四庫本墨池卷三作「八分、草」。

吳皇象，字休明，廣陵江都人也，官至侍中。工章草，師於杜度。先是有張子竝，於時有陳良輔〔一〕，竝稱能書。然陳恨瘦，張恨峻。休明斟酌其間，甚得其妙。與嚴武等稱「八絶」，世謂沉着痛快。抱朴云：「書聖者，皇象。」懷瓘以爲，右軍隸書以一形而衆相，萬字皆別；休明章草雖相衆而形一，萬字皆同。各造其極：象則實而不華〔二〕，右軍文而不華〔三〕。其寫春秋，最爲絶妙。八分雄才逸力，乃相亞於蔡邕〔四〕，而妖冶不逮。通議傷於多肉矣。

休明章草入神，八分入妙，小篆入能。

〔一〕 陳良輔 嘉靖本、吳抄、雍正本墨池卷七、四庫本墨池卷三作「陳良甫」。

〔二〕 象則實而不朴 「象」，原脫，據傅校補。

〔三〕 右軍文而不華 「右軍」，原脫，據傅校補。

〔四〕 乃相亞於蔡邕 「亞」，傅校作「抗」，義同。

晉衛瓘，字伯玉，河東安邑人。父覬，魏侍中[一]。瓘弱冠仕魏爲尚書郎，入晉爲尚書令。善諸書，引索靖爲尚書郎，號「一臺二妙」[二]。嘗云：「我得伯英之筋，恒得其骨，靖得其肉。」伯玉采張芝法，取父書參之，而法則不如之。天姿特秀，若鴻雁奮六翮，飄飄乎清風之上。率情運用，不以爲難。後爲侍中、司空。楚王瑋矯詔害之，元康元年卒，年七十二[三]。章草入神，小篆、隸、行、草入妙。

[一] 侍中 原作「侍郎」。據吳抄改。三國志魏書衛覬傳：「魏國既建，拜侍中，與王粲並典制度。」文帝即王位，徙爲尚書。頃之，還漢朝爲侍郎，勸贊禪代之義，爲文誥之詔。」

[二] 號一臺二妙 「號」，四庫本墨池卷三作「俱善草書，時人號爲」。

[三] 年七十二 「年」，原脫，依例當有，茲據四庫本、四庫本墨池卷三補。

索靖，字幼安，燉煌龍勒人，張伯英之離孫[一]。父湛，北地太守。幼安善章草書，出於韋誕，峻險過之[二]。有若山形中裂[三]，水勢懸流，雪嶺孤松，冰河危石，其堅勁則古今不逮。或云楷法則過於衛瓘，然窮兵極勢，揚威耀武，觀其雄勇，欲陵於張，何但於衛。王隱云：「靖草書絕世，學者如雲[四]。」是知趣者皆然。勸不用賞。時人云：「精熟至極，索不及張；妙有餘姿，張不及索。」蕭子良云：「其形甚異，又善八分，韋、鍾之亞。」毌丘興

碑是其遺跡也。太安二年卒〔五〕，年六十，贈太常。章草入神，草入妙〔六〕。

〔一〕張伯英之離孫 「離孫」原作「隸孫」，不辭，據吳抄、雍正本墨池卷七、四庫本墨池卷三改。爾雅釋親：「男子謂姊妹之子爲出……謂出之子爲離孫。」本書卷一宋羊欣采古來能書人名：「燉煌索靖，字幼安，張芝姊之孫。」傅校作「姊孫」，四庫本書斷卷中作「彌甥」。彌甥，外甥之子，義同。

〔二〕峻險過之 「峻險」，傅校作「儉謂」。

〔三〕有若山形中裂 吳抄作「安若山形中列」。

〔四〕是知趣者皆然 嘉靖本、雍正本墨池卷七、四庫本墨池卷三作「是知趣皆自然」，吳抄略同，唯「趣」作「趨」。「趣」、「趨」字通。

〔五〕太安 原作「大安」，據嘉靖本、吳抄改。太安，晉惠帝年號。

〔六〕草入妙 「草」嘉靖本、雍正本墨池卷七、四庫本墨池卷三作「八分、草」，吳抄、傅校作「八分」。

王羲之，字逸少，瑯琊臨沂人。祖正，尚書郎。父曠，淮南太守。逸少骨鯁高爽，不顧常流，與王承、王沉爲王氏三少。起家秘書郎，累遷右軍將軍、會稽內史。初度浙江〔一〕，便有終焉之志。昇平五年卒，年五十九，贈金紫光祿大夫，加常侍〔二〕。尤善書，草、隸、八分、飛白、章、行，備精諸體，自成一家法，千變萬化，得之神功，自非造化發靈，豈能登峰造

極。然割析張公之草〔三〕，而濃纖折衷，乃愧其精熟；損益鍾君之隸，雖運用增華，而古雅

不逮。至研精體勢，則無所不工，亦猶「鍾鼓云乎」「雅、頌得所」。觀夫開襟應務，若養

由之術，百發百中。飛名蓋世〔四〕，獨映將來。其後風靡雲從，世所不易，可謂冥通合聖者

也。隸、行、草書、章草、飛白俱入神，八分入妙。妻郗氏，甚工書。有七子，獻之最知名。

玄之、凝之、徽之、操之竝工草、隸。凝之妻謝道韞有才華，亦善書，甚為舅所重。

〔一〕初度浙江　「度」吳抄作「會」，當誤。傅校作「過」。

〔二〕然割析張公之草　「割」，吳抄、雍正本墨池卷七、四庫本墨池卷三作「剖」，意較明。

〔三〕「昇平五年卒」至「加常侍」　此四句，四庫本墨池卷三在本段下文「八分入妙」句下。

〔四〕飛名蓋世　吳抄、傅校作「飛鳴筆勢」。

獻之，字子敬，逸少第七子，累遷中書令，卒。初娶郗曇女〔一〕，離婚後尚新安愍公主，

無子，唯一女，後立為安僖皇后。后亦善書，以父追贈侍中、特進、光祿大夫、太宰。尤

善草隸，幼學于父，次習于張。後改變制度，別創其法，率爾師心〔二〕，冥合天矩。觀其逸

志，莫之與京。至於行、草興合，如孤峰四絕，迥出天外，其峭峻不可量也。觀其雄武神

縱，靈姿秀出。臧武仲之智，卞莊子之勇。或大鵬搏風，長鯨噴浪；懸崖墜石，驚電遺光。

察其所由，則意逸乎筆，未見其止。蓋欲奪龍蛇之飛動，掩鍾、張之神氣。惜其陽秋尚富，縱逸不羈，天骨未全，有時而瑣。人有求書，罕能得者，雖權貴所逼，了不介懷〔三〕。偶其興會，則觸遇造筆，皆發於衷，不從于外。亦由或默或語〔四〕，即銅鞮伯華之行也。初謝安請爲長史，太元中〔五〕新起太極殿，安欲使子敬題榜，以爲萬世寶，而難言之，乃説韋仲將題凌雲臺事。子敬知其指，乃正色曰：「仲將魏之大臣，寧有此事。使其若此，知魏德之不長。」安遂不之逼。子敬五六歲時學書，右軍潛於後掣其筆，不脱，乃歎曰：「此兒當有大名。」遂書樂毅論與之。學竟，能極小真書，可謂窮微入聖，筋骨緊密，不減於右軍。如大字則尤直而少態〔六〕，豈可同年。唯行、草之間逸氣過也，及論諸體，多劣于右軍。總而言之，季孟差耳。子敬隸、行、草、章草、飛白，五體俱入神，八分入能。或謂小王爲小令，非也。子敬爲中書令，太元十一年卒於官〔七〕，年四十三。族弟珉代居之，至十三年而卒，年三十八。時謂子敬爲大令，季琰爲小令〔八〕。

〔一〕郗曇 原作「郄曇」，據四庫本、雍正本墨池卷七、四庫本墨池卷三改。「郗」、「郄」舊常混用，而實爲二姓。按晉書王獻之傳：「獻之前妻，郗曇女也。」黄伯思東觀餘論卷上法帖刊誤卷下王大令書上：「子敬前室，郗曇女也。」郗氏自太尉鑒後爲江左名族，其姓讀如『絺繡』之『絺』。而世人以俗書『郗』字作『郄』，因讀爲『郤詵』之『郤』，非也。郤詵乃春秋晉大夫郤縠，郗鑒乃漢御史

大夫郗慮之後。姓原既異，音讀迥殊。後世因俗書相亂，郗、郤二姓遂不復辨，亦近代氏族及小學二家之學不講故也。陸魯望博古矣，其詩有云：『一段清香染郤郎。』亦誤讀也。今因郤氏帖，聊爾及之，以糾俗繆。

（二）率爾師心　「師」原作「私」，意扞格，據吳抄、傅校、太平廣記卷二○七引書斷改。

（三）了不介懷　「了」，吳抄、傅校作「彌」。

（四）亦由或默或語　「由」，吳抄、傅校作「猶」，義通。

（五）太元　原作「太康」，西晉年號，顯誤，據四庫本墨池卷三改。晉書王獻之傳記此事亦作「太元」。按太元，東晉孝武帝年號。

（六）如大字則尤直而少態　「字」，原脫，據雍正本墨池卷七、四庫本墨池卷三補。「尤」，傅校作「道」。

（七）太元十一年卒於官　「太元」原作「太康」。按王獻之卒於太元十一年（參歷代人物年里碑傳綜表），茲改正。

（八）季琰　「季」原脫，據吳抄、傅校、雍正本墨池卷七、四庫本墨池卷三補。按王珉字季琰。「季琰」，四庫本作「珉」。

妙品

秦趙高為中車府令，善史書，教始皇少子胡亥書及樂律、法令，亥私幸之，譖誅李斯，

自爲丞相。高作爰歷篇六章。時有胡毋敬，本櫟陽獄吏，爲太史令，博識古今文字，亦與程邈、李斯省改大篆，著博學篇七章。漢興，總合爲蒼頡篇。並能覃思舊章，博採衆訓[一]。

〔一〕「秦趙高爲中車府令」至「博採衆訓」 此段原作：「秦胡毋敬，本櫟陽獄吏，爲太史令，博識古今文字，亦與程邈、李斯省改大篆，著博學篇七章，覃思舊章，博採衆訓。漢興，總合爲蒼頡篇。時趙高爲中車府令，善史書，教始皇少子胡亥書及獄律、法令，亥私幸之，作爰歷篇六章。漢興，總合爲蒼頡篇。」何批：「抄本秦趙高傳附胡毋敬。按目中止有趙高，抄本是也。墨池編中亦載書斷，朱伯原云：『以趙高首妙品不可以訓，故易以胡毋恭（校者按，此避諱改字，雍正本墨池卷七、四庫本墨池卷三作「敬」是）。而再改易愛賓所編之書，豈非近人之庸謬無識乎！』按何批是，茲據吳抄、傅校改，唯「時有胡毋敬」句前附有「至於太極」四字，於義不通，其他各本無，故刪。」然則此伯原所更，而改易愛賓所編之書，（校者按，雍正本墨池卷七、四庫本墨池卷三原作「傅」高之事。」又據底本、何校、雍正本墨池卷七、四庫本墨池卷三改四庫本墨池卷三改「爲程邈」爲「與程邈」，據底本、何校、雍正本墨池卷七、四庫本墨池卷三改「與蒼頡」爲「爲蒼頡篇」。

後漢杜林，字伯山[一]，扶風茂陵人，涼州刺史鄴之子，位至司空。尤工古文，過於鄴也，故世言小學由杜公。嘗於西河得漆書古文尚書一卷，寶玩不已。每困厄，自以爲不能

濟於亂世，常抱經嘆曰〔二〕：「古文之學，將絕於此！」初，衛宏方造林〔三〕，未見則暗然而
服。及會面，林以漆書示宏曰：「常以此道將絕，何意東海衛君復能傳之，是道不墜於地
矣。子曰：『德不孤，必有鄰。』豈虛也哉〔四〕！」光武建武中卒〔五〕。靈帝時，劉陶刪定古
文、今文尚書，號中文尚書，以伯山本爲正〔六〕。陶亦工古文，是謂「就有道而正焉」。

〔六〕以伯山本爲正　「伯山本」，原作「北山本」，據何校改。吳抄作「此本」。

〔五〕建武　原作「建平」，據何校、雍正本墨池卷七改。光武帝年號爲建武。

〔四〕豈虛也哉　「也」，雍正本墨池卷七、四庫本墨池卷三作「語」。

〔三〕衛宏　原作「衛密」。按後漢書杜林傳及衛宏傳俱載杜林授衛宏學事，知「衛密」爲「衛宏」之形
　　誤，茲改正。下文「林以漆書示宏曰」、下條「衛宏字敬仲」、「古文皆祖杜林、衛宏也」、「邯鄲淳」
　　條「自杜林、衛宏以來」，皆同改不出校。

〔二〕常抱經嘆曰　「常」，四庫本書斷卷中作「嘗」，二字互通。

〔一〕伯山　原作「北山」，據吳抄、傅校改。

衛宏，字敬仲〔一〕，東海人，官至給事中。修古學，善屬文，作尚書訓指，師於杜林。後
之學者，古文皆祖杜林、衛宏也〔二〕。

〔一〕敬仲　原作「次仲」，後漢書衛宏傳：「衛宏字敬仲。」茲改正。按次仲王姓，東漢另一書家。本書卷一宋羊欣采古來能書人名，卷三唐徐浩古蹟記，卷七唐張懷瓘書斷上皆著其作八分。

〔二〕古文皆祖杜林衛宏也　此句下，嘉靖本、何校、雍正本墨池卷七、四庫本墨池卷三有小字注……「同乎『東方之美者，有醫無閭山珣玗琪焉』」二句。四庫本書斷卷中作正文。按「東方」二語出爾雅釋地，原文「山」作「之」。

曹喜，字仲則，扶風平陵人。章帝建初中爲秘書郎〔一〕，篆、隸之工，收名天下。蔡邕云：「扶風曹喜，建初稱善。」衛恒云：「喜善篆，小異於李斯。邯鄲淳師焉，略究其妙。仲則小篆、隸書入妙，雖賀彥先沉潛〔二〕，乃青雲之士也〔三〕。

〔一〕章帝　原作「明帝」，據雍正本墨池卷七改。按建初爲漢章帝年號。

〔二〕賀彥先　西晉賀循字彥先，未知是否此人。吳抄作「賀老先」，當誤。「賀彥先」下，吳抄、傅校、雍正本墨池卷七、四庫本墨池卷三有「之」字。按此句當有脫漏。

〔三〕乃青雲之士也　此句下，吳抄、傅校有「喜小篆、隸書入妙」一句。

劉德昇，字君嗣，潁川人。桓靈之時，以造行書擅名。雖以草創，亦甚研美〔一〕，風流

婉約，獨步當時。胡昭、鍾繇竝師其法。世謂鍾繇行押書是也[三]。而胡書體肥，鍾書體瘦，亦各有君嗣之美。

〔一〕亦甚研美 「甚」原作「豐」，據雍正本墨池卷七、四庫本墨池卷三改。「研」，嘉靖本、學津本、雍正本墨池卷七、四庫本墨池卷三作「妍」，字通。

〔二〕世謂鍾繇行押書是也 「鍾繇」，嘉靖本、吳抄、傅校、雍正本墨池卷七、四庫本墨池卷三作「繇善」。「行押書」，何校、傅校作「行狎書」。二名常混用。

師宜官，南陽人。靈帝好書，徵天下工書於鴻都門，至數百人。八分稱宜官為最，大則一字徑丈，小乃方寸千言。甚矜其能，性嗜酒，或時空至酒家，書其壁以售之[一]。觀者雲集，酤酒多售，則鏟去之。後為袁術將，今鉅鹿耿球碑術所立[二]，是宜官書也。

〔一〕書其壁以售之 「售」酬謝。何校作「訓」（酬）。

〔二〕今鉅鹿耿球碑術所立 「今」原作「命」，文意扞格，據吳抄、傅校改。按晉書衛恒傳載恒四體書勢：「宜官後為袁術將，今鉅鹿宋子有耿球碑。」

梁鵠，字孟皇，安定烏氏人。少好書，受法於師宜官，以善八分知名。舉孝廉為郎，靈

帝重之,亦在鴻都門下,遷幽州刺史。

時邯鄲淳亦得次仲法,淳宜爲小字,鵠宜爲大字,不如鵠之用筆盡勢也。

張昶,字文舒,伯英季弟,爲黄門侍郎,尤善章草[一]。家風不墜,奕葉清華,書類伯英,時人謂之「亞聖」。至如筋骨天姿,實所未逮。若華實兼美,可以繼之。衛恒云:「姜孟穎、梁孔達、田彦和及韋仲將之徒,皆張之弟子,各有名於世,竝不及文舒,況之蔡公,長幼差耳。華岳廟前一碑,建安十年刊也。祠堂碑,昶造竝書[二]。後鍾繇鎮關中,題此碑後云:「漢故給事黄門侍郎[三],華陰張府君諱昶字文舒造此文[四]。」又極工八分,頭云:「時司隸校尉、侍中、東武亭侯潁川鍾繇字元常書。」又善隸。以建安十一年卒。」又題碑

文舒章、草入妙[五],隸入能。

〔一〕 尤善章草 吴抄作「善八分、隸書、章草」。按本段下文謂昶「又極工八分」「又善隸」,故疑吴抄是。

〔二〕 昶造竝書 「造」,四庫本墨池卷三作「撰」。

〔三〕 漢故給事黄門侍郎 「給事」,四庫本墨池卷三作「給事中」,疑誤。

〔四〕 華陰張府君諱昶字文舒造此文 「造」,四庫本墨池卷三作「撰」。

〔五〕 文舒章草入妙 「章草入妙」,吴抄作「八分、章草入妙」,雍正本墨池卷七作「章草、八分入妙」,

魏武帝姓曹氏，諱操，字孟德，沛國譙人。尤工章草，雄逸絕倫。年六十六薨。張華云：「漢安平崔瑗、子寔，弘農張芝、弟昶〔一〕，竝善書，而魏武亞焉。」子植，字子建，亦工書。

〔一〕漢安平崔瑗子寔弘農張芝弟昶　此二句，吳抄、吳抄旁校、傅校作「漢安平崔瑗、瑗子寔，弘農張芝、芝弟昶」，文意更明。

邯鄲淳，字子淑，潁川人〔一〕。志行清潔，才學通敏，初爲臨淄王傅，累遷給事中。書則八體悉工，師於曹喜，尤精古文、大篆、八分、隸書。自杜林、衛宏以來，古文泯絕，由淳復著。衛恒云：「魏初傳古文者出於邯鄲淳，蔡邕采斯、喜之法爲古今雜形，然精密閑理不如淳也。」梁鵠云：「淳得次仲法，韋誕師淳而不及也。」袁昂云：「應規入矩，方圓乃成。」張華云：「邯鄲淳善隸書。」子淑古文、小篆、八分、隸書竝入妙。

〔一〕潁川人　「潁川」下，傅校有「陳留」二字。

胡昭，字孔明，潁川人。少而博學，不慕榮利〔一〕，有夷、皓之節。甚能史書〔二〕，真、行又妙。衛恒云：「昭與鍾繇並師於劉德昇，俱善草、行，而胡肥鍾瘦，書牘之迹也〔三〕，動見模楷。」羊欣云：「胡昭得其骨〔四〕，索靖得其肉，韋誕得其筋。」張華云：「胡昭善隸書，茂先與荀勖共整理記籍，立書博士，置弟子教習，以鍾、胡為法。」嘉平二年公車徵，會卒，年八十九。孔明隸、行入妙，大篆入能。

〔一〕不慕榮利　「慕」，原作「概」，據雍正本墨池卷七、四庫本墨池卷三改。

〔二〕甚能史書　「史書」，四庫本墨池卷三作「籀書」，四庫本書斷卷中作「隸書」，均非是。三國志魏書胡昭傳：「昭善史書，與鍾繇、邯鄲淳、衛覬、韋誕並有名，尺牘之迹，動見模楷焉。」漢稱隸書為史書，見錢大昕三史拾遺元帝紀。

〔三〕書牘之迹也　吳抄、傅校、雍正本墨池卷七、四庫本墨池卷三作「尺牘之跡」，與三國志魏書胡昭傳同。

〔四〕胡昭得其骨　吳抄、傅校作「胡得張芝骨」。

韋誕，字仲將，京兆人，太僕端之子，官至侍中。伏膺於張芝，兼邯鄲淳之法，諸書並善，尤精題署。明帝時，凌雲臺初成，令誕題榜，高下異好，宜就加點正，因致危懼〔二〕，頭

鬢皆白。既以下，戒子孫無爲大字楷法。袁昂云：「仲將書如龍拏虎踞，劍拔弩張〔二〕。」張華云：「京兆韋誕、子熊，潁川鍾繇、繇子會〔三〕，並善隸書。」初，青龍中，洛陽、許、鄴三都宮觀始成，詔令仲將大爲題署，以爲永制。給御筆墨，皆不任用，因曰：「蔡邕自矜能書，兼斯、喜之法，非流紈體素，不妄下筆。夫『工欲善其事，必先利其器』。若用張芝筆，左伯紙及臣墨〔四〕，兼此三具，又得臣手，然後可以建徑丈之勢〔五〕，方寸千言。」然真迹之妙亞乎索靖也〔六〕。嘉平五年卒，年七十五。時人云：「名父之子，不有二事〔八〕。」世所美焉。子熊，字少季，亦善書。八分、隸、章、飛白入妙〔七〕，小篆入能。兄康，字元將，亦工書。

〔一〕「令誕題榜」至「因致危懼」 此四句，四庫本墨池卷三作「誤釘榜，帝使誕坐籠，以轆轤引上就書，甚危懼」。「好」，何批：「疑衍。」

〔二〕仲將書如龍拏虎踞劍拔弩張 此二句，本書卷二梁袁昂古今書評作「韋誕書如龍威虎振，劍拔弩張。」

〔三〕京兆韋誕至「子會」 此二句，四庫本墨池卷三作「京兆韋誕、誕子熊字季少（校者按，當爲「少季」之誤），潁川鍾繇、繇子會字士季」，太平廣記卷二○六引書斷作「京兆韋誕、誕子熊，潁川鍾繇、繇子會」，文意均更顯明。

〔四〕左伯紙及臣墨 「及臣墨」，吳抄作「及任墨」，傅校作「及任□墨」。宋董逌廣川書跋卷六亦有

「韋誕亦謂用張芝筆、左伯紙、任及墨」之語。存疑待考。

〔五〕然後可以建徑丈之勢 「建」，雍正本墨池卷七、四庫本墨池卷三作「逞」，四庫本書斷卷中作「兼」。「徑」原作「勁」，據吳抄、四庫本、學津本、傅校改。

〔六〕然真迹之妙亞乎索靖也 「真」，吳抄、四庫本墨池卷七作「草」。

〔七〕八分隷章飛白入妙 吳抄、傅校作「八分、隷、章草、飛白入妙」，四庫本墨池卷三作「八分、隷、草、章草、飛白入妙」。

〔八〕不有二事 四庫本墨池卷三作「克有二嗣」。

嵇康，字叔夜，譙國銍人，官至中散大夫。奇才不群，身長七尺八寸，而土木形骸，不自藻飾，未嘗見其疾聲朱顏。人以爲龍章鳳姿，天質自然，恬靜寡欲，學不師受，博覽該通，以爲君子無私，心不惜乎是非，而行不違乎公道〔一〕。叔夜善書，妙於草製。觀其體勢，得之自然，意不在乎筆墨。若高逸之士，雖在布衣，有傲然之色。故知臨不測之水，使人神清；登萬仞之巖，自然意遠。鍾會譖康，就刑，年四十〔二〕。太學生三千人請爲師，不許。

〔一〕而行不違乎公道 「公」原脫，據雍正本墨池卷七、四庫本墨池卷三補。

〔三〕　年四十　「四十」，原作「四十四」，據吳抄改。晉書嵇康傳明載康之卒「時年四十」。

鍾會，字士季，元常少子，官至司徒。咸熙元年，衛瓘誅之，年四十。書有父風，稍備筋骨，美兼行、草，尤工隸書，遂逸致飄然〔一〕。有凌雲之志，亦所謂「劍則干將、莫耶」焉。會嘗詐爲荀勗書，就勗母鍾夫人取寶劍。會兄弟以千萬造宅，未移居，勗乃潛畫元常形像，會兄弟入見，便大感慟。勗書亦會之類也〔二〕。會隸、行、草、章草入妙〔三〕。

〔一〕　遂逸致飄然　「遂」，吳抄、傅校無。

〔二〕　勗書亦會之類也　「書」，原作「畫」，據吳抄、雍正本墨池卷七、四庫本墨池卷三改。觀本條及下文「王廙」條，可知荀勗畫極高妙且甚著時名，而鍾會不聞有畫名，故知「畫」字之誤。

〔三〕　會隸行草章草入妙　此句，雍正本墨池卷七作「會隸、行、章草入妙」，四庫本墨池卷三作「會行、草、章草並入妙」。

吳處士張弘，字敬禮，吳郡人。篤學不仕，恒着烏巾，時號「張烏巾」。并善篆、隸，其飛白妙絕，當時飄若雲遊〔一〕，激如驚電〔二〕，飛仙舞鶴之態有類焉。自作飛白序勢備說其美也。歐陽詢曰：「飛白，張烏巾冠世。」其後逸少、子敬亦稱妙絕。敬禮飛白入妙，小篆

入能。

〔一〕當時飄若雲遊 「雲遊」，吳抄、傅校作「遊雲」。

〔二〕激如驚電 「激如」，吳抄、傅校作「倏若」。

晉張華，字茂先，范陽人。父平，後漢漁陽太守〔一〕。茂先官至司空〔二〕、壯武公。博涉群書，盈萬餘卷。高才達識，天文數術，無所不精。善章草書，體勢尤古。度德比義，稄叔夜之倫也。

〔一〕後漢漁陽太守 晉書張華傳：「父平，魏漁陽郡守。」

〔二〕茂先官至司空 「至」下，吳抄、傅校有「黃門侍郎」四字。據晉書張華傳，華確曾任此職。

衛恒，字巨山，瓘之仲子，官至黃門侍郎。瓘嘗云：「我得伯英之筋，恒得其骨。」巨山善古文〔一〕，得汲冢古文論楚事者最妙。恒嘗玩之，作四體書勢，并造散隸書。元康中，楚王瑋害之，年四十。古文、章草、草書入妙〔二〕，隸入能。弟宣，善篆及草，名亞父、兄。宣弟庭，亦工書。子仲寶、叔寶，俱有書名。四世家風不墜也。

〔一〕巨山善古文 「文」下，吳抄、傅校有「草、隸、章草，其古文過於祖父也。博識古今，及」十七字。

〔三〕古文章草書入妙　雍正本墨池卷七、四庫本墨池卷三作「古文、章草書入妙」。

衛夫人，名鑠，字茂猗，廷尉展之女弟，恒之從女，汝陰太守李矩之妻也。隸書尤善〔二〕，規矩鍾公云。碎玉壺之冰，爛瑤臺之月。婉然芳樹，穆若清風。右軍少常師之。永和五年卒，年七十八。子充，爲中書郎，亦工書。先有扶風馬夫人，大司農皇甫規之妻也。有才學，工隸書。夫人寡，董卓聘以爲妻。夫人不屈，卓殺之。

〔一〕隸書尤善　「尤」，原作「猶」，據嘉靖本、吴抄、學津本、傅校、雍正本墨池卷七、四庫本墨池卷三改。

王廙，字世將，瑯琊臨沂人。祖覽，父正，尚書郎導從父之弟也。官至平南將軍、荆州刺史、侍中。逸少之叔父。工於草、隸、飛白，祖述張、衛遺法，自過江，右軍之前，世將書與荀勗畫爲明帝師〔一〕。其飛白志氣極古，垂雕鶚之翅羽，類旌旗之卷舒。時人云：「王廙飛白，右軍之亞。」永昌元年卒，年四十七。世將飛白入妙，隸入能。

〔一〕世將書與荀勗畫爲明帝師　吴抄、傅校、雍正本墨池卷七作「世將書獨爲最，書爲明帝師」，四庫本墨池卷三作「世將書獨爲傑出，爲明帝師」。

郗愔〔一〕字方回，高平金鄉人。父鑒，太尉，草書卓絕，古而且勁。方回官至司空，善

衆書。雖齊名庾翼，不可同年。其法遵於衛氏〔二〕，尤長於章草，纖濃得中〔三〕，意態無窮，

筋骨亦勝〔四〕。王僧虔云：「郗愔章草亞於右軍。」太元六年卒，年七十二。方回章草入

妙，草、隸入能。妻傅氏，善書。子超，字景興，小字嘉賓，亦善書。

〔一〕郗愔　原作「郗憎」，據四庫本、雍正本墨池卷七、四庫本墨池卷三改。本段下文「郗愔章草」之

「郗愔」同改。參第四一八頁校〔一〕。

〔二〕衛氏　原作「魏氏」，據吳抄、傅校、雍正本墨池卷七、四庫本墨池卷三改。范校：「衛氏謂衛瓘

父子。」

〔三〕纖濃得中　「濃」，原作「能」，據吳抄、傅校、雍正本墨池卷七、四庫本墨池卷三改。

〔四〕筋骨亦勝　「勝」，吳抄、傅校作「贍」。

王洽，字敬和，導第四子。理識明敏，拜駙馬都尉，累遷中書令。書兼諸法，於草尤

工。落簡揮毫，有郢匠成風之勢〔一〕。雖卓然孤秀，未至運用無方。而右軍云：「弟書遂

不減吾」，飾之過也。昇平三年卒，年四十四。敬和隸、行、草入妙。妻荀氏，亦善書。

〔一〕有郢匠成風之勢　「成」，原作「乘」，據吳抄、傅校改。

謝安，字安石，陳郡陽夏人。十八徵著作郎，辭疾，寓居會稽，與王逸少、許詢、桑門支
遁等遊處十年，累遷尚書僕射。太元十年卒〔一〕。贈太傅，諡文靖公，年六十六。人皆比之
王導，謂文雅過之。學草，正於右軍，右軍云：「卿是解書者，然知解書者尤難。」安石尤善
行書，亦猶衛洗馬風流名士，海內所瞻。王僧虔云：「謝安得入能書品錄也。」安石隸、行、
草入妙。兄尚，字仁祖；弟萬，字萬石。竝工書。

〔一〕太元十年卒　「太元」，原作「大元」，據吳抄、四庫本、學津本、雍正本墨池卷七、四庫本墨池卷三
改。「太元」，晉孝武帝年號。

王珉，字季琰，洽之少子，官至中書令。工隸及行、草〔一〕，金劍霜斷〔二〕，崎嶔歷落，時
謂小王之亞也。自導至珉，三世善書，時人方之杜、衛二氏。嘗書四匹素，自朝操筆，至暮
便竟，首尾如一，又無誤字。子敬戲云：「弟書如騎驘，駸駸欲度驊騮前。」斯可謂弓善矢
良，兵利馬疾，突圍破的，難與爭鋒。隸、行入妙。妻江氏〔三〕，善書。兄珣，亦善書。

〔一〕工隸及行草　「行草」，四庫本墨池卷三作「行書」。
〔二〕金劍霜斷　「劍」，吳抄、傅校作「勁」。
〔三〕江氏　原作「汪氏」，何批：「恐是『江』字。」據吳抄、傅校改。宣和書譜卷十四：「妻江氏，亦

善書。

桓玄者，溫之子，爲義興太守，篡晉伏誅〔一〕。嘗慕小王，善於草法。譬之於馬，則肉翅已就，蘭筋初生〔二〕。畜怒而馳，日可千里。洸洸赳赳，實亦武哉〔三〕！非王之武臣〔四〕，即世之刺客〔五〕。列缺吐火，共工觸山，尤剛健倜儻。夫水火之性，各有所長。火能外光，不能内照；水能内照，不能外光。若包五行之性，則可謂通矣。嘗與顧愷之論書，至夜不倦。愷之字長康，善書〔六〕，小名虎頭，時人號爲「三絶」：癡、書、畫也。彥遠案：長康三絶者，才絶、畫絶、癡絶，書非絶數也〔七〕。

〔一〕「桓玄者」至「篡晉伏誅」　此四句，吳抄、傅校作「桓玄，字敬道，譙國龍亢人。祖彝，父溫。玄爲義興太守，篡晉爲僞楚，劉裕誅之，年四十六卒」。

〔二〕蘭筋初生　「生」，吳抄、傅校作「成」。

〔三〕實亦武哉　「武」下，吳抄、傅校有「夫」字。

〔四〕非王之武臣　「武」，當爲避唐諱而改。吳抄、傅校作「夫」係回改。

〔五〕即世之刺客　「刺」，傅校作「俠」。

〔六〕善書　「善」上，嘉靖本、吳抄、傅校有「亦」字。

〔七〕書非絶數也　「絶」，原作「癡」，據傅校改。

宋文帝，姓劉，諱義隆，彭城人，武帝第三子。善隸書，次及行、草，規模大令，自謂不減於師。雖庶幾德音，引領長望，尚遼遠矣。然才位發揮，亦可謂「倬彼雲漢，爲章于天」。時論以爲天然勝羊欣，工夫恨少。是亦天然可尚，道心唯微，探索幽遠，若泠泠水行，有巖石間真聲。帝隸書入妙，行、草入能〔一〕。

〔一〕行草入能 「行草」，雍正本墨池卷七、四庫本墨池卷三作「行書」。

羊欣，字敬元，泰山南城人。官至中散大夫，義興太守。師資大令，時亦衆矣。非無雲塵之遠，若親承妙旨，入於室者，唯獨此公。亦猶顏回與夫子，有步驟之近。搣若嚴霜之林，婉似流風之雪。驚禽走獸，絡繹飛馳，亦可謂王之藎臣，朝之元老。敬元隸、行、草入妙。時有丘道護，親師尤善於隸書，子敬之後，可以獨步〔一〕。時人云：「買王得羊，不失所望。」今大令書中風神怯者，往往是羊也。謝綜亦善書，不重敬元，亦憚之〔二〕。云：「力少媚好〔三〕。」又有義興於子敬，殊劣於羊欣。元嘉十九年卒，年七十三。敬元隸、行、草入妙。沈約云：「敬元康昕與南州惠式道人俱學二王，轉以己書貨之，世人或謬寶此迹，亦或謂爲羊〔四〕。」歐陽通云：「式道人〔五〕，右軍之甥，與王無別〔六〕。」

〔一〕可以獨步 「以」，傅校作「謂」。

〔二〕亦憚之　「亦憚」上，何校有「敬元」二字。

〔三〕力少媚好　「力少」，吳抄、傅校作「有小」。

〔四〕亦或謂爲羊　吳抄作「或謂爲王、羊」。

〔五〕「又有義興康昕與南州惠式道人俱學二王」至「式道人」　本書卷一南齊王僧虔論書：「康昕學右軍草，亦欲亂真。與南州識道人作右軍書貨。」卷二梁庾肩吾書品論下之上亦有識道人。此處「惠式道人」及「式道人」，疑即「識道人」。

〔六〕與王無別　「無」，吳抄、傅校作「差」。

薄紹之，字敬叔，丹陽人，官至給事中。善書，憲章小王，風格秀異，若干將出匣，光芒射人；魏武臨戎，縱橫制敵。其行、草倜儻，時越羊欣。若用力取之〔一〕，則真正懸隔。敬叔隸、行、草入妙〔二〕。

〔一〕若用力取之　「用力」，嘉靖本、吳抄、傅校作「周才」，與宋陳思書小史卷六所引同，或當是。「周才」，濟世之才。雍正本墨池卷七、四庫本墨池卷三作「用才」。

〔二〕敬叔隸行草入妙　「隸」，吳抄、傅校無。按本卷上文列妙品九十八人中隸書二十五人，薄紹之居其一，故疑吳抄、傅校誤。

謝靈運，會稽人。祖玄，父㬇〔一〕。靈運官至秘書監、侍中、康樂侯。模憲小王，真、草俱美。石蘊千年之色，松低百尺之柯。雖不逮師，歎風吐雲，簸蕩川岳，其亦庶幾。虞和云：「靈運，子敬之甥，故能書，特多王法〔二〕。」王僧虔云：「子敬上表多在中書雜事中，靈運竊寫，易其真本，相與不疑。元嘉初，帝就索，始進。親聞文皇說此。」元嘉十年，年四十九，以罪棄廣州市。　隸、草入妙。

〔一〕　父㬇　「㬇」原作「煥」，據宋書謝靈運傳、南史謝靈運傳改。

〔二〕　「靈運」至「特多王法」　按本書卷二宋虞龢論書表：「謝靈運母劉氏，子敬之甥。故靈運能書，而特多王法。」則爲子敬之甥者實乃靈運之母，而非靈運。

孔琳之，字彥琳，會稽山陰人，父廞。彥琳官至祠部尚書。善草、行，師於小王，稍露筋骨。飛流懸勢，則呂梁之水焉。時稱曰：「羊真孔草。」又以縱快，比於桓玄。王僧虔云：「孔琳之放縱快利，筆迹流便。二王已後，略無其比。但工夫少，太自任〔一〕，故當劣於羊欣。」斯言俞矣〔三〕。景平元年卒，年五十五。行、草入妙。妻謝氏，亦善書。

〔一〕　太自任　「太」，吳抄、傅校作「態」。

〔二〕　斯言俞矣　「俞」，雍正本墨池卷七、四庫本墨池卷三作「過」。

齊王僧虔，瑯瑯臨沂人。曾祖洽，父曇首。官至司空。善書，宋文帝見其書素扇，嘆曰：「非唯迹逾子敬，方當器雅過之。」後孝武欲擅書名，僧虔不敢顯迹，大明之世，常用拙筆書，以此見容。虞龢云：「僧虔尋得書術，雖不及古，不減郗家所制[一]。」然祖述小王[二]，尤尚古，宜有豐厚淳朴[三]，稍乏妍華，若溪澗含冰，岡巒被雪，雖甚清肅，而寡於風味。子曰：「質勝文則野。」是之謂乎！永明三年卒。僧虔隸、行入妙，草入能。一本云隸、行、草入妙[四]。子慈，亦善隸書。謝超宗嘗問慈曰：「卿書何當及尊公[五]？」慈曰：「我之不得仰及[六]，猶雞之不及鳳。」時人以爲名答。

〔一〕不減郗家所制 「郗」，原作「郄」，據嘉靖本、雍正本墨池卷七、四庫本墨池卷三改。參第四一八頁校〔二〕。

〔二〕然祖述小王 「祖」，原脫，據吳抄、傅校補。

〔三〕宜有豐厚淳朴 「宜」，吳抄、傅校作「直」。

〔四〕僧虔隸行入妙草入能 一本云隸行草入妙 按，王僧虔草書不見於本卷所列能品目，而見於妙品目，則僧虔隸、行、草入妙。小注「一本」當是。

〔五〕卿書何當及尊公 「尊公」，何批：「當作『虔公』，故亦以超宗家諱爲答。」（按謝超宗父名鳳，見南齊書本傳。）雖屬推測，而實有理。

〔六〕我之不得仰及　「及」，雍正本墨池卷七、四庫本墨池卷三作「父」，當是。

張融，字思光，吳郡人。祖禕，父暢。思光官至司徒、左長史。博涉經史〔一〕，早標孝行。書兼諸體，於草尤工。而時有稽古之風，寬博有餘，嚴峻不足，可謂有文德而無武功。然齊、梁之際，殆無以過。或有鑑不至深，見其有古風，多誤寶之，以爲張伯英書也。而搨本大行于世。

〔一〕博涉經史　「史」，嘉靖本、雍正本墨池卷七、四庫本墨池卷三作「書」。

梁蕭子雲，字景喬，蘭陵人〔一〕。父嶷〔二〕。景喬官至侍中。少善草、行、小篆，諸體兼備，而觕造小篆、飛白，意趣飄然。點畫之際，若有騫舉；妍妙至極，難與比肩。但少乏古風，抑居妙品。故歐陽詢云：「張烏巾冠世，其後逸少、子敬又稱絕妙爾，飛而不白。蕭子雲輕濃得中，蟬翼掩素，游霧崩雲，可得而語。」其真、草少師子敬〔三〕。晚學元常，及其暮年，筋骨亦備，名蓋當世，舉朝效之，其肥鈍無力者悉非也。今之謬賞，十室九焉。梁武帝擢與二王並迹，則若牝雞仰於鸞鳳，雖絕唱於彼朝，未曰陽春白雪〔四〕。以太清三年卒。景喬隸書、飛白入妙，小篆、行、草、章草入能。子特，字世達，亦善書，位至

太子舍人，先景喬卒。

〔一〕蘭陵　原作「晉陵」，據傅校改。

〔二〕父巘　何校、傅校作「齊豫章王第九子也」。

〔三〕其真草少師子敬　「真草」，吳抄、傅校、雍正本墨池卷七、四庫本墨池卷三作「真書」。

〔四〕未日陽春白雪　「日」，吳抄、傅校作「若」。

阮研，字文幾，陳留人，官至交州刺史。善書，其行、草出於大王，甚精熟，若飛泉交注，奔競不息〔一〕。時稱蕭、陶等各得右軍一體〔二〕，而此公筋力最優，比之於勇，則被堅執銳，所向無前；喻之於談，則緩頰朵頤，離堅合異。有李信、王離之攻伐，無子貢、魯連之變通。其隸則習於鍾公，風神稍怯。庾肩吾云：「阮居今觀古，窺衆妙之門〔三〕。雖師王祖鍾，終成別構一法矣〔四〕。」然遲速之對，可方於陸柬之，柬之則意緩〔五〕，此公性急。亦猶枚皋文章敏疾，長卿製作淹遲，各一時之妙也。行、草入妙，隸書入能。

〔一〕奔競不息　此句下，吳抄、傅校有「赫赫躍迅也」五字。

〔二〕時稱蕭陶等各得右軍一體　「稱」下，吳抄、傅校有「與」字。

〔三〕窺衆妙之門　「窺」上，吳抄、傅校有「盡」字。

〔四〕　終成別搆一法矣　「法」下，吳抄有「亦有得」三字。

〔五〕　柬之則意緩　此句，原作「則意」，據吳抄、傅校補。

陳永興寺僧智永，會稽人，師遠祖逸少，歷紀專精〔一〕。攝齊升堂，真、草唯命。夷途良轡，大海安波。微尚有道之風，半得右軍之肉。兼能諸體，於草最優。氣調下於歐、虞，精熟過於羊、薄。智永章草、草書入妙〔二〕，隸入能〔三〕。兄智楷，亦工草。丁覘〔四〕亦善隸書，時人云：「丁真楷草〔五〕。」

〔一〕　歷紀專精　「紀」原作「記」，據吳抄、傅校、四庫本墨池卷三改。

〔二〕　智永章草草書入妙　「章草草書」，吳抄作「章草」，傅校作「章草、行、草書」。

〔三〕　隸入能　按，智永隸書不見於本卷所列能品目，而見於妙品目。

〔四〕　丁覘　原作「丁覢」，據吳抄、傅校、雍正本墨池卷七、四庫本墨池卷三改。丁覘又見顏氏家訓慕賢。

〔五〕　丁真楷草　「楷」原作「現」，據吳抄、傅校、雍正本墨池卷七、四庫本墨池卷三作「永」。

皇朝歐陽詢，長沙泪羅人，官至銀青光祿大夫、率更令。八體盡能，筆力勁險，篆體尤

精。高麗愛其書〔一〕，遣使請焉。神堯嘆曰：「不意詢之書名遠播夷狄。彼觀其迹，固謂其形魁梧耶！」飛白冠絶，峻於古人。有龍蛇戰鬭之象，雲霧輕濃之勢〔二〕。風旋電激，掀舉若神〔三〕。真、行之書雖出於大令〔四〕，亦別成一體。森森焉若武庫矛戟，風神嚴於智永，潤色寡於虞世南。其草書迭蕩流通，視之二王，可爲動色。然驚奇跳駿，不避危險，傷於清雅之致。自羊、薄以後，略無勁敵。唯永公特以訓兵精練，議欲旗鼓相當。歐以猛鋭長驅，永乃閉壁固守〔五〕。以貞觀十五年卒，年八十五。飛白、隸、行、草入妙，大小篆、章草入能。子通，亦善書。瘦怯於父〔六〕。薛純陀亦效詢草〔七〕，傷於肥鈍，乃通之亞也。

〔一〕高麗愛其書 「高麗」下，吳抄、傅校有「人」字。

〔二〕雲霧輕濃之勢 「濃」，吳抄、傅校作「縹」。

〔三〕掀舉若神 「掀」，吳抄、傅校作「飄」。

〔四〕真行之書雖出於大令 「出」，原脱，據吳抄、傅校補。

〔五〕永乃閉壁固守 「乃閉壁固守」，吳抄、傅校作「則破膽奪氣」，四庫本墨池卷三作「乃堅壁固守」。

〔六〕瘦怯於父 此句下，四庫本墨池卷三有「嘗自矜能書，必以象牙、犀角爲筆管，狸毛爲心，覆秋兔毫，松煙爲墨，末以麝香，紙必須堅緊薄白滑者，乃書之。蓋自重其書」諸句。

〔七〕薛純陀亦效詢草　「草」，吳抄、傅校作「書」。

虞世南，字伯施，會稽餘姚人。祖儉，梁始興王諮議。父荔，陳太子中庶子。世南受業於吳郡顧野王門下，讀書十年，國朝拜銀青光禄大夫，秘書監，永興公。太宗詔曰：「世南一人有出世之才，遂兼五絶：一曰忠讜，二曰友悌，三曰博文，四曰詞藻，五曰書翰〔一〕。有一於此，足爲名臣〔二〕，而世南兼之。」其書得大令之宏規，含五方之正色。姿榮秀出，智勇在焉〔三〕。秀嶺危峰〔四〕。處處間起。行、草之際，尤所偏工。及其暮齒，加以遒逸，臭味羊、薄，不亦宜乎！是則東南之美，會稽之竹箭也。貞觀十二年卒，年八十一。伯施隸、行書入妙〔五〕。然歐之與虞，可謂智均力敵，亦猶韓盧之追東郭逡也。論其衆體〔六〕，則虞所不逮。歐若猛將深入，時或不利；虞若行人妙選，罕有失辭。虞則内含剛柔，歐則外露筋骨。君子藏器，以虞爲優。族子纂，書有叔父體則，而風骨不繼。楊師道、上官儀、劉伯莊立立〔七〕，師法虞公，過於纂矣。張志遜，又纂之亞也。

〔一〕「一曰忠讜」至「五曰書翰」　此五句，四庫本墨池卷三作「一曰博學，二曰德行，三曰書翰，四曰詞藻，五曰忠直」。舊唐書虞世南傳、新唐書虞世南傳俱作「一曰德行，二曰忠直，三曰博學，四曰文辭（新唐書作「詞」），五曰書翰」。「博文」吳抄、傅校及宣和書譜卷八作「博聞」。

〔二〕 足爲名臣　「爲」，吳抄、傅校作「謂」。

〔三〕 智勇在焉　吳抄作「智勇存焉」，傅校作「智永遂焉」。後者當誤。

〔四〕 秀嶺危峰　「秀」，吳抄、傅校作「絶」。

〔五〕 行書入妙　「行書」，吳抄、傅校作「行、草」，四庫本墨池卷三作「行、草書」。

〔六〕 論其衆體　「衆」，雍正本墨池卷七、四庫本墨池卷三作「成」。

〔七〕 劉伯莊立立　「立」，吳抄無，則此句聯於下句。

褚遂良，河南陽翟人。父亮，銀青光禄大夫、太常卿。遂良官至尚書左僕射、河南公。博學通識，有王佐才，忠讜之臣也。善書，少則服膺虞監，長則祖述右軍，真書甚得其媚趣，若瑶臺青鎖，窅映春林；美人嬋娟，不任羅綺〔一〕。鉛華綽約〔二〕，歐、虞謝之。其行、草即居二公之後〔三〕。　顯慶四年卒，年六十四。遂良隸，行入妙。亦嘗師授史陵，然史有古直，傷於疎瘦也。

〔一〕 不任羅綺　嘉靖本、吳抄、雍正本墨池卷七、四庫本墨池卷三作「似不任乎羅綺」。

〔二〕 鉛華綽約　「鉛」，原作「增」，據吳抄、傅校改。

〔三〕 其行草即居二公之後　「行草」下，原有「之間」二字，據吳抄、傅校删。

陸柬之，吳郡人。官至朝散大夫、太子司議郎。虞世南之甥。少學舅氏，臨寫所合，亦猶張翼換義之表奏，蔡邕爲平子後身。而晚習二王，尤尚其古[一]。中年之迹，猶有怯懦。總章已後，乃備筋骨。殊矜質朴[三]，恥夫綺靡。故欲暴露疵瑕[三]，同乎馬不齊髦，人不櫛沐，雖爲時所鄙，「回也不愚」。拙於自媒[四]，有若通人君子[五]。尤善運筆，或至興會，則窮理極趣矣。調雖古澀，亦猶文王嗜昌蒲葅，孔子蹙頞而嘗之，三年乃得其味。隸、行入妙，章、草書入能[六]。一覽未窮，沉研始精。然工於效倣，劣於獨斷，以此爲少也。隸、行、草、章草並入能[七]

本云：「隸、行、草、章草並入能。」[七]

〔一〕尤尚其古 「其」，傅校作「奇」，疑是。

〔二〕殊矜質朴 「矜」，傅校作「務」。

〔三〕故欲暴露疵瑕 「瑕」，原脱，據吳抄、傅校補。

〔四〕拙於自媒 「媒」，四庫本墨池卷三作「謀」，字通。

〔五〕有若通人君子 「通」，雍正本墨池卷七、四庫本墨池卷三作「達」。

〔六〕章草書入能 「草」下，吳抄、傅校、雍正本墨池卷三作「達」。

〔七〕隸行草章草並入能 此句，吳抄、傅校、雍正本墨池卷七無。學津本作「隸、行、章草並入能」，四庫本墨池卷三作「行書、章草並入能」。

張懷瓘書斷下

能品

漢張敞，字子高，河東平陽人，官至京兆尹。善古文，傳之子吉，吉傳之杜鄴〔一〕，杜鄴傳其子林〔二〕。吉子竦〔三〕，字伯松，博學文雅，過於子高。三王以來〔四〕，古文之學蓋絕。子高精勤而習之，其後杜林、衛宏爲之嗣〔五〕。子高好古博雅，有緝熙之美焉〔六〕。

〔一〕　吉傳之杜鄴　「之」，原作「其出」，據雍正本墨池卷八、四庫本墨池卷三改。吳抄無。　按，吉爲鄴之舅氏。

〔二〕　杜鄴傳其子林　「杜鄴」，原脫，據雍正本墨池卷八、四庫本墨池卷三補。吳抄、傅校作「鄴」。

〔三〕　吉子竦　「其」，四庫本墨池卷三作「之」。「之」，四庫本墨池卷三作「之」。

〔三〕 吉子竦 「竦」，原作「靖」，據吳抄旁校、四庫本、傅校改。漢書陳遵傳：「遵少孤，與張竦伯松俱爲京兆史。」又王莽傳上：「後又封竦爲淑德侯。長安爲之語曰：『欲求封，過張伯松。』」

〔四〕 三王以來 「三」，四庫本墨池卷三作「二」。

〔五〕 衛宏 原作「衛密」，茲改正。參第四二一頁校〔三〕。

〔六〕 子高好古博雅有緝熙之美焉 「雅」，四庫本墨池卷三作「洽」。此二句，吳抄、傅校無。

嚴延年，字次卿，東海人，河南太守。雅工史書，規模趙高，時稱其妙。後以罪棄市。

後漢班固，字孟堅，扶風安陵人，官至中郎將。工篆，李斯、曹喜之法悉能究之。昔李斯作蒼頡篇，趙高作爰歷篇，胡毋敬作博學篇〔一〕。至平帝元始中，徵天下通小學者以百數，各令記字於未央庭中。揚雄取其有用者，作訓纂篇二十四章〔四〕，以纂續蒼頡也。孟堅乃復續十三章。和帝永元中〔五〕，賈魴又撰異字，取固所續章而廣之，爲三十四章，用訓纂之末字以爲篇目，故曰滂熹篇〔六〕，言滂沱大盛。凡百二十三章，文字備矣。明帝使孟堅成父彪所述漢書，永平初受詔，至章帝建初二十五年而成。以竇憲賓客，繫於洛陽獄，卒，年六十三。大、小篆入能。

頡篇〔三〕，斷六十字爲一章，凡五十五章。至平帝元始中，徵天下通小學者以百數，各令

（一）胡毋敬作博學篇　「胡毋敬」上，原有「故」字，據吳抄、雍正本墨池卷八、四庫本墨池卷三删。

（二）閭里書師合之　「師」，原作「私」，據何校改。漢書藝文志：「漢興，閭里書師合蒼頡、爰歷、博學三篇，斷六十字以爲一章，凡五十五章，并爲蒼頡篇。」

（三）總謂蒼頡篇　「總」，原作「想」，據四庫本書斷卷下改。吳抄作「惣」，何校、傅校作「惣」，均爲「總」之異體。「想」爲「惣」之形誤。范校：「疑當作『相』。」誤。

（四）作訓纂篇二十四章　「二」，吳抄、傅校作「三」。

（五）永元　原作「永初」，據雍正本墨池卷八改。永初乃安帝年號。

（六）故曰滂熹篇　「滂熹」，吳抄、四庫本、本書卷二梁庾元威論書、卷七唐張懷瓘書斷上、四庫本墨池卷二、四庫本書斷卷下均作「滂喜」。段玉裁說文解字叙注：「『喜』與『熹』古通用。」

徐幹，字伯張，扶風平陵人，官至班超軍司馬。善章草書。班固與超書，稱之曰：「得伯張書，藁勢殊工。知識讀之，莫不嘆息。實亦藝由己立，名自人成。」後有蘇班，亦平陵人也。五歲能書，甚爲張伯英所稱嘆。

許慎，字叔重，汝南召陵人，官至太尉、南閣祭酒。少好古學，喜正文字[一]，尤善小篆。師模李斯，甚得其妙。作說文解字十四篇，萬五千餘字。疾篤，令子沖詣闕上之。安

帝末年卒。

〔一〕喜正文字 「喜」，原作「書」，據吳抄、雍正本墨池卷八、四庫本墨池卷三改。

之工亦叔重之亞也〔一〕。

晉呂忱，字伯雍。博識文字，撰字林五篇，萬二千八百餘字。字林則説文之流，小篆

〔一〕「晉呂忱」至「小篆之工亦叔重之亞也」 按呂忱晉人，此條按例不當位此。何批：「呂忱是附

傳。」當是，則此條當綴於上條之末。

共王用刑失節，不合其宜。吳人以皇象方之。范瞱云〔三〕：「超草書妙絶〔三〕。」

張超，字子並，河間鄭人〔二〕，官至別部司馬。工章草，擅名一時。字勢甚峻，亦猶楚

〔一〕河間鄭人 「鄭」，原作「鄭」，據吳抄旁校、四庫本、傅校改。後漢書張超傳：「張超字子並，河間

鄭人也。」

〔二〕范瞱云 「范瞱」上，原有「五原」二字，何校删去，並批云：「『五原』是崔寔傳中字，抄本亦有

之，今從墨池編，抄本删去。」是，兹從之。唯今所見吳抄、雍正本墨池卷八、四庫本墨池卷三均

有「五原」二字。

〔三〕超草書妙絕　「絕」下，何校、傅校有「時人」二字。

崔寔〔一〕，字子真，瑗之子也。博學有俊才，爲五原太守。章草雅有父風，良冶良弓〔二〕，斯焉不墜。張茂先甚稱之。

〔一〕崔寔　原作「崔湜」，據嘉靖本、吳抄、四庫本、雍正本墨池卷八、四庫本墨池卷三改。三國志魏書武帝紀注引張華博物志：「安平崔瑗、瑗子寔、弘農張芝、芝弟昶並善草書。」衛恒四體書勢：「後有崔瑗、崔寔，亦皆稱工。」

〔二〕良冶良弓　「良弓」，雍正本墨池卷八、四庫本墨池卷三作「箕弓」。禮記學記：「良冶之子，必學爲裘；良弓之子，必學爲箕。」

羅暉，字叔景，京兆杜陵人，官至羽林監。桓帝永壽年卒。善草，著聞三輔。張伯英自謂方之有餘，與太僕朱賜書云：「上比崔、杜不足，下方羅、趙有餘。」朱賜亦杜陵人，時稱工書也。

趙襲，字元嗣，京兆長安人，爲燉煌太守。與羅暉並以能草見重關西，而矜巧自與，衆頗惑之。與張芝素相親善。靈帝時卒。燉煌有張越，仕至梁州刺史〔一〕，亦善草書。

〔一〕 梁州 「梁」 何校作「涼」。 按晉書張軌傳:「晉昌張越,涼州大族。」此張越名列晉書,然時代與趙襲等相距不遠,且晉昌亦與敦煌相鄰(參晉書地理志上涼州),疑即一人。

左伯,字子邑,東萊人。 特工八分,名與毛弘等列,小異於邯鄲淳,亦擅名漢末,尤甚能作紙〔一〕。 漢興,用紙代簡,至和帝時,蔡倫工爲之,而子邑尤得其妙,故蕭子良答王僧虔書云:「左伯之紙,妍妙輝光;仲將之墨,一點如漆;伯英之筆〔二〕,窮神盡思。 妙物遠矣,邈不可追。」然子邑之八分,亦猶斥山之文皮,即東北之美者也。

〔一〕 尤甚能作紙 「尤」 吳抄、傅校作「又」。

〔二〕 伯英之筆 「之」 吳抄、傅校作「下」。 疑誤。

張紘,字子綱,廣陵人。 善小篆。 官至侍御史,年六十一卒〔一〕。 孔融與子綱書曰:「前勞筆迹〔二〕,乃多爲篆。 舉篇見字,欣然獨笑,如復觀其人〔三〕。」融之此言,不易而得。 紘之小篆,時頗有聲。

〔一〕 年六十一卒 「一」 雍正本墨池卷八、四庫本墨池卷三無。

〔二〕 前勞筆迹 「勞」 吳抄、傅校作「度」。

〔三〕 前勞筆迹 「勞」 吳抄、傅校作「度」。

〔三〕如復觀其人　「觀」，何校作「覩」，批云：「墨池編、抄本作『覩』」。按今所見雍正本墨池卷八、〔四〕庫本墨池卷三仍作「觀」。

秘書〔一〕，建安末卒。

〔一〕教於秘書　「教」，吳抄、傅校作「校」，按文意當是。然晉書衛恒傳載衛恒四體書勢有「鵠弟子毛弘教於秘書」語。

毛弘，字大雅，河南武陽人。服膺梁鵠，研精八分，亦成一家法。獻帝時爲郎中，教於

魏衛覬，字伯儒，河東安邑人〔一〕，官至侍中。尤工古文、篆、隸、草體傷瘦，筆迹精絕。魏初傳古文者出於邯鄲淳〔二〕，伯儒嘗寫淳古文尚書，還以示淳，淳不能别。年六十二卒。伯儒古文、小篆、隸書、章草並入能。子孫皆妙於書。

〔一〕河東　原作「河南」，據吳抄、傅校改。三國志魏書衛覬傳：「衛覬，字伯儒，河東安邑人也。」本書卷一南齊王僧虔論書亦有「衛覬，字伯儒，河東人」句。

〔二〕魏初傳古文者出於邯鄲淳　「傳」下，原有「曰」字；「者」下，原有「篆」字。按三國志魏書蘇林傳引衛恒四體書勢、晉書衛恒傳載恒四體書勢均有「魏初傳古文者，出於邯鄲淳」句，何批：「以

晉書衞恒傳校，刪節二字。今從之。范校「者篆」：「二字疑誤倒。」當非是。

晉何曾，字穎考，陳郡陽夏人，官至太保。咸寧四年卒，年八十餘。工於藁草，時人珍之也。一云穎考善草書，甚有古質，少於風味。孔子曰：「質勝文則野。」是之謂乎〔一〕！

〔一〕「一云穎考善草書」至「是之謂乎」　此六句，吳抄、傅校無。嘉靖本、王本、何校、雍正本墨池卷八、四庫本墨池卷三、四庫本書斷卷下作小字注：「一云」均作「一本云」。

傅玄，字休奕，北地泥陽人〔二〕。祖燮，漢漢陽太守。父幹，魏扶風太守。休奕少孤貧，博學，善屬文，解鍾律，性剛直，不容人之短。舉秀才，爲御史中丞、司隸校尉。善於篆、隸，見重時人，云得鍾、胡之法。休奕小篆〔三〕、隸書入能。時王允之善草、隸，官至衞將軍。又張嘉善隸書，羊欣云：「嘉師於鍾氏，勝王羲之在臨川也。」嘉字子勝，官至光祿大夫。時又有皇甫定，年七歲善史書，從兄謐深奇之。

〔二〕泥陽　原作「范陽」，據吳抄、雍正本墨池卷八、四庫本墨池卷三改。晉書傅玄傳：「傅玄字休奕，北地泥陽人也。」

〔三〕休奕　原作「休尖」，據嘉靖本、王本、吳抄、四庫本、學津本、雍正本墨池卷八、四庫本墨池卷

劉劭〔一〕，字彦祖，彭城人，官至御史中丞，遷侍中。善小篆，工飛白〔二〕，雖不及張、毛〔三〕，亦一時之秀。作飛白勢。永和八年卒。小篆、飛白入能。柳詳亦善飛白，彦祖之亞也。

〔一〕劉劭 原作「劉紹」，嘉靖本、王本、吳抄、傅校作「劉召」，雍正本墨池卷八作「劉邵」。按本書卷一宋王愔文字志下卷目有「劉劭」，兹據改。參第四○二頁校〔三〕。又疑「邵」或爲「邵」之誤。晉書禮志上有劉邵，時亦相合，「劉劭」或當作「劉邵」耶（「劭」「邵」二字古常混用）？

〔二〕工飛白 「工」原作「上」，據嘉靖本、王本、四庫本、學津本、雍正本墨池卷八、四庫本墨池卷三改。吳抄、傅校作「妙」。

〔三〕雖不及張毛 「毛」吳抄、傅校作「弘」。

楊肇，字秀初〔一〕，滎陽苑陵人〔二〕，官至折衝將軍、荊州刺史。工於草、隸，咸寧元年卒。潘岳誄云：「草隸兼善，尺牘必珍。翰動若飛，紙落如雲。」亦猶甘茂不能自通，借餘光於蘇代。安仁之誄，抑其然乎？秀初隸、草入能。

〔一〕秀初　原作「季初」，據四庫本書斷卷下改。下「秀初」亦同改。參第二五三頁校〔三〕。

〔二〕苑陵　原作「宛陵」，據吳抄旁校改。據晉書地理志，宛陵屬揚州宣城郡，苑陵屬司州滎陽郡。

然「苑陵」時有寫作「宛陵」者。

杜預，字元凱，京兆杜陵人。度即六世祖。祖畿，魏僕射。父恕，幽州刺史。並善行、

草。預博學，官至鎮南將軍〔一〕，當陽侯。父祖三世善草書，時人以衛瓘方之〔二〕，稱杜預

三世焉〔三〕。

〔一〕官至鎮南將軍　「將軍」下，吳抄有「特進」二字。

〔二〕時人以衛瓘方之　「衛瓘」下，吳抄、傅校有「父子」二字。

〔三〕稱杜預三世焉　此句，吳抄、傅校作「謂之杜、衛二氏焉」。

齊獻王攸，字大猷，河內人，武帝母弟。善尺牘，尤能行、草書，蘭芳玉潔，奇而且古，

才望出武帝之右。帝用荀勖言，出都督青州。上道，憤怨嘔血〔一〕。太康四年卒〔二〕，年三

十六。行、草入能。

〔一〕憤怨嘔血　「憤怨」原作「憤怒」，據吳抄改。〔晉書齊王攸傳：「攸知勖、統構己，憤怨發疾。」

〔三〕 太康　原作「咸寧」。晉書齊王攸傳記攸卒於太康四年，茲據改。

李式，字景則，江夏鍾武人，官至侍中，衛夫人之猶子也，甚推其叔母。善書，右軍云：「李式，平南之流，亦可比庾翼。」咸熙三年卒，年五十四〔一〕。隸、草入能〔二〕。許靜民善題宮觀額，將方直之體〔三〕。其草稍乏筋骨，亦景則之亞也。

〔一〕年五十四　「五十四」，吳抄作「四十四」。

〔二〕隸草入能　「草」，吳抄、傅校作「書」。

〔三〕將方直之體　「將」，傅校、四庫本書斷卷下作「得」。

王導，字茂弘，瑯琊臨沂人。祖行，父裁〔一〕。導行、草兼妙，然疎柯迥擢，寡葉危陰，雖賢有餘，而才不足〔二〕。元、明二帝並工書，皆推服於茂弘〔三〕。王愔云：「王導行、草見貴當世。」咸康五年卒〔四〕，年六十四。行、草入能。有六子，恬、洽書皆知名矣。

〔一〕父裁　「裁」，原作「載」，據吳抄改。晉書王導傳：「父裁，鎮軍司馬。」

〔二〕雖賢有餘而才不足　此二句，傅校作「雖秀有餘，而實不足」。

〔三〕皆推服於茂弘　「推服」，原作「推難」，不辭，據傅校改。

〔四〕咸康 原作「咸寧」，據雍正本墨池卷八改。晉書王導傳：「咸康五年薨。」

張彭祖，吳郡人，官至龍驤將軍。善隸書，右軍每見其緘牘，輒存而玩之。夷、齊雖賢〔二〕，若仲尼不言，未能高舉〔三〕。亦猶彭祖附青雲之士，不泯於兹〔三〕。

〔一〕夷齊雖賢 「夷齊」上，四庫本墨池卷三有「始知」二字。

〔二〕若仲尼不言未能高舉 此二句，四庫本墨池卷三作「得孔子而名益彰」。

〔三〕不泯於兹 「兹」，雍正本墨池卷八、四庫本墨池卷三作「世也」。

韋弘，字叔思，位至原州刺史。弟季，字成爲，平西將軍。善隸書〔一〕。

〔一〕「韋弘」至「善隸書」 此條，何批：「此傳有脱誤。」按本書卷八唐張懷瓘書斷中所列各品中均未見韋弘其名。

王濛，字仲祖，太原晉陽人，官至長山令。女爲皇后。贈光禄大夫、晉陽侯。善隸書，法於鍾氏，狀貌似而筋骨不備。永和三年卒，年三十九。隸、章草入能，衛臻、陶侃之亞也〔一〕。

〔一〕 陶侃之亞也　「之」，原脫，例有此字，茲據傅校補。

王恬，字敬豫〔一〕，導之子，官至後將軍、會稽内史。工於草、隸，當世難與爲比。永和五年卒，年三十六。張翼善隸書，尤長於臨倣，率性而運，復非工於敬豫也。時戴安道隱居不仕，總角時以雞子汁漊白瓦屑作鄭玄碑文〔二〕，自書刻之。文既奇，隸書亦妙絕〔三〕。又有康昕，亦善隸書〔四〕，王子敬常題方山庭殿數行〔五〕，昕密改之，子敬後過不疑。又爲謝居士題畫〔六〕，以示子敬。子敬嘆能，以爲西河絕矣〔七〕。昕字君明，外國人，官至臨沂令。

〔一〕 敬豫　原作「敬預」，據何校、傅校改。

〔二〕 總角時以雞子汁漊白瓦屑作鄭玄碑文　「漊」，原作「投」，據四庫本墨池卷三改。嘉靖本、王本、雍正本墨池卷八作「没」。

〔三〕 隸書亦妙絕　「隸」，四庫本墨池卷三無。何校作「麗」，則字屬上句。

晉書王恬傳：「恬字敬豫。」下文「劣於敬豫也」同校。

〔四〕 亦善隸書　「隸書」，太平廣記卷二〇七引書斷作「草隸」，疑是。

〔五〕 王子敬常題方山庭殿數行　「王子敬」，雍正本墨池卷八、四庫本墨池卷三作「王子猷」，當誤。

〔六〕 又爲謝居士題畫　「畫」下，太平廣記卷二〇七（明抄本作「出書斷」）、説郛卷八七引書斷有「像」字，疑是。

「庭殿」，太平廣記卷二〇七引書斷、説郛卷八七引書斷作「亭壁」，疑是。

〔七〕以爲西河絶矣　「以爲」，原作「爲以」，據學津本、四庫本墨池卷三改。「西河」，太平廣記卷二〇

七（明抄本作「出書斷」）作「奇」，疑是。

庾翼，字稚恭，潁川鄢陵人，明穆皇后弟，安西將軍、荆州刺史。善草、隸書，名亞右

軍。兄亮，字元規，亦有書名，嘗就右軍求書，逸少答云：「稚恭在彼，豈復假此。」嘗復以

章草答亮〔一〕，示翼〔二〕，乃大服〔三〕。因與王書云：「吾昔有伯英章草十紙，因喪亂遺失，

嘗謂人曰妙迹永絶。今見足下答家兄書，煥若神明，頓還舊觀。」永和九年卒，年四十一。

〔一〕嘗復以章草答亮　「嘗復以」，吳抄、傅校作「後嘗以」。

〔二〕示翼　「示」上，四庫本書斷卷下有「亮」字。

〔三〕乃大服　「乃」上，四庫本書斷卷下有「翼」字。

王修，字敬仁，濛之子也，著作郎〔一〕。善隸〔二〕，求右軍書，乃寫東方朔畫贊與之〔三〕。

昇平元年卒，年二十四。始王導愛好鍾氏書，喪亂狼狽，猶衣帶中盛尚書宣示帖過江。後

與右軍，乞敬仁〔四〕。敬仁亡，其母見此書平生所好，遂以入棺〔五〕。殷仲堪〔六〕，亦敬仁之

亞也。

〔一〕 著作郎　此三字下，太平廣記卷二〇七引書斷有「少有秀令之譽，年十六著賢令論，劉真長見之，嗟歎不已」四句。太平廣記卷二〇七引書斷略同，唯「年十六」作「年十三」。

〔二〕 善隸　雍正本墨池卷八、四庫本墨池卷八七引書斷略同，唯「年十六」作「年十三」。

〔三〕 乃寫東方朔畫贊與之　此句下，太平廣記卷二〇七引書斷作「善隸、行書」。

〔四〕 後與右軍乞敬仁　此二句，雍正本墨池卷八作「後與右軍，右軍乞敬仁」，四庫本墨池卷三作「後子敬每看，咄咄逼人。」四句。説郛卷八七引書斷略同，唯「云」作「曰」。

〔五〕 遂以入棺　此句下，四庫本墨池卷三有「敬仁隸、行人妙」一句。

〔六〕 殷仲堪　此三字下，太平廣記卷二〇七引書斷，説郛卷八七引書斷有「書」字。

韋昶，字文休，誕兄涼州刺史康之玄孫〔一〕，官至潁州刺史〔二〕，散騎常侍。善古文、大篆〔三〕。

〔一〕 見王右軍父子書，云：「二王未足知書也。」又妙作筆，子敬得其筆，稱爲絶世〔四〕。

〔二〕 誕兄涼州刺史康之玄孫　「康」原作「庚」，據吳抄旁校、傅校、太平廣記卷二〇七引書斷、説郛卷八七引書斷改。後漢書荀彧傳：「韋康爲涼州，後並負敗焉。」李賢注：「康字元將，京兆人。父端，從涼州牧徵爲太僕，康代爲涼州刺史，時人榮之。」

〔二〕潁州　原作「穎州」，據吳抄、四庫本、傅校改，嘉靖本、學津本、四庫本墨池卷三作「潁川」。雍正本墨池卷八作「潁川」，誤。

〔三〕善古文大篆　「古文」，原作「古書」，據吳抄、傅校、雍正本墨池卷八、四庫本墨池卷三改。「大篆」下，四庫本墨池卷三有「及草」二字。

〔四〕韋昶　至「稱爲絶世」　此條，四庫本墨池卷三作：「晉韋昶，字文休，誕兄涼州刺史之玄孫，官至潁川刺史，散騎常侍。善古文、大篆及草，狀貌尤古，亦猶人則抱素，木而封冰，奇而且勁。太元中，又使文休以大篆改八分焉。或問：『王右軍父子書，君以爲云何？』答曰：『二王未足知書也。』又妙作筆，子敬得其筆，稱爲絶世。義熙末卒，年七十歲。文休古文、大篆、草書並入妙。」太平廣記卷二〇七引書斷、説郛卷八七引書斷作：「晉韋昶，字文休（前書作「林」，誤）仲將兄康字元將，涼州刺史之玄孫，官至潁川太守，散騎常侍。善古文、大篆及草，狀貌極（後書作「尤」）古，亦猶人則抱素，木則封冰，奇而且勁。太元中，孝武帝改治宮室及廟諸門，並欲使王獻之隸草書題榜，獻之固辭。乃（前書作「及」，疑誤）使劉瓌以八分書之，後又以（後書作「使」）文休以大篆改八分焉。或問：『王右軍父子書名（後書作「君」，疑是）以爲云何？』答曰：『二王自可謂能，未知是（後書作「是知」，並誤，當作「足知」）書也。』又妙作筆，王子敬得其筆，歎爲絶世。義熙末卒，年七十（後書此下有「歲」，疑衍）餘。文休古文、大篆、草書並入妙。」范校：「『韋昶』一條，較廣記等書所引，省略頗多，疑有脱佚。」

宋蕭思話，蘭陵人，父源[一]。思話官至征西將軍、左僕射。工書，學於羊欣，得其體法。行、草連岡盡望，勢不斷絕。雖無奇峰壁立之秀，亦可謂有功矣。王僧虔云：「蕭全法羊欣[二]，風流媚態，殆欲不減，筆力恨弱。喻之於玄，蓋緇緇間耳。」袁昂云：「羊真、孔草、蕭行、范篆，各一時之妙也。」然上方琳之不足，下方范曄有餘。孝建二年卒[三]，年五十。時有丘道護，善隸書，便書素。時司馬珣之為吳興，羊欣弟倫為臨安令。欣吳興看弟，珣之乃以道護素書洛神賦示欣，欣嗟咨其工，以為勝己。道護，烏程人也，官至相國主簿。時有張永[四]，亦善草書，官至征北將軍也。

〔一〕父源　此句下，四庫本墨池卷三有「冠軍、琅邪太守」六字，太平廣記卷二〇七引書斷同。

〔二〕蕭全法羊欣　「全」，原作「令」，據雍正本墨池卷八、四庫本墨池卷三改。

〔三〕孝建二年卒　「孝建」下，原有「元」字，據何校、雍正本墨池卷八、四庫本墨池卷三刪。宋書蕭思話傳：「孝建二年卒，時年五十。」

〔四〕張永　原作「張昶」。按昶東漢人，見本書卷八唐張懷瓘書斷中，非宋人，故知必誤。何校作「張永」。本書卷四唐張懷瓘書估即置張永於蕭思話後，當是，茲從之。

范曄，字蔚宗，順陽人也。父泰。曄官至太子詹事。工於草、隸，小篆尤精。師範羊

欣，不能儁拔。元嘉廿二年伏誅〔一〕。諸葛長民亦善行、草，論者以爲曄之流也。長民官

至前將軍，義熙八年伏誅。時又有張休，善隸書。初羊欣愛子敬正、隸法，其崇仰〔二〕，以

右軍之體微古，不復見貴。休始改之，世乃大行。休字弘明，官至豫章太守也。宋書

〔一〕元嘉廿二年伏誅 「元嘉廿二年」，原作「永嘉二十年」，據吳抄旁校、雍正本墨池卷八改。

文帝紀：「（元嘉二十二年）十二月乙未，太子詹事范曄謀反，及黨與皆伏誅。」

〔二〕其崇仰 「其」，嘉靖本、何校、雍正本墨池卷八、四庫本墨池卷三作「共」。疑爲「甚」之形訛。

齊高帝，姓蕭氏，諱道成，字紹伯，蘭陵人。善草書，篤好不已。祖述子敬，稍乏風

骨〔一〕。嘗與王僧虔賭書，書畢曰：「誰爲第一？」對曰：「臣書臣中第一，陛下書帝中第

一。」帝笑曰：「卿可謂善自謀矣。」然太祖與簡穆賭書，亦猶雞之搏狸，稍不自知量力也。

太子賾〔二〕亦善書。

〔一〕稍乏風骨 「風」吳抄、傅校作「筋」。

〔二〕太子賾 「賾」原作「熙」，據何校、雍正本墨池卷三改。南齊書武帝紀：「世

祖武皇帝諱賾，字宣遠，太祖長子也。」

謝朓，字玄暉，陳郡人〔一〕。官至吏部郎中。風華綺藻，當時獨步。草書甚有聲。草殊
流美，薄暮川上〔二〕。餘霞照人；春晚林中，飛花滿目。詩〔三〕：「有美一人，清揚婉兮。邂
近相遇，適我願兮。」是之謂矣。顏延之亦善草書，乃其亞也〔四〕。

〔一〕陳郡　原作「陳留」，據吳抄、傅校改。南齊書謝朓傳：「謝朓字玄暉，陳郡陽夏人也。」
〔二〕薄暮川上　「薄」上，傅校有「如」字，疑是。
〔三〕詩　此字下，雍正本墨池卷八、四庫本墨池卷三有「曰」字。
〔四〕顏延之亦善草書乃其亞也　此二句，何批：「顏延年當附宋人後，此亦微失於研覈也。」是。

梁武帝，姓蕭氏，諱衍，字叔達，蘭陵中都里人，丹陽尹順之之子。好草書，狀貌亦古
乏於筋骨〔一〕。既無奇姿異態，有減於齊高矣。年八十六崩。子綱、繹，並有書名也。
綸字世調，多才藝，善隸書，始變古法，甚有娟好，過諸昆弟。綸子確，字仲正，才兼文武，
甚工草、隸，爲侯景所殺〔二〕。

〔一〕乏於筋骨　「骨」，吳抄、傅校作「力」。
〔二〕綸字世調　至「爲侯景所殺」　此十一句，原在「齊高帝」條「太子賾，亦善書」句下。末句「爲侯
景所殺」下原即有小字注云：「『太子熙（校者按當爲「賾」），參第四六四頁校〔二〕「太子賾」條」』

後當有誤。」何批亦云：「此梁邵陵王綸，當系武帝下。」范校更云：「按蕭倫（校者按當作「綸」，下同）字世調，爲梁武帝第六子，封邵陵王，見梁書本傳及述書賦注。下文謂『倫子確』爲侯景所殺』，可證是梁時人，不當列於此，更與蕭賾無涉。原校云：『太子熙後當有誤。』『太子熙』乃刊本之誤，而自『倫字』以下確有錯亂，疑當在『梁武帝』一則之下，傳抄誤衍於此。」原注及二校並是，茲據之移此處。「綸字世調」，原作「倫字世調」，據何校、雍正本墨池卷八、四庫本墨池卷三改。梁書高祖三王傳：「邵陵攜王綸字世調，高祖第六子也。」下「綸字確」同改。又，「綸字世調」，雍正本墨池卷八、四庫本墨池卷三作「賾子綸，字世調」，大誤。

庾肩吾，字子慎〔一〕，新野人，官至度支尚書。才華既秀，草、隸兼善。累紀專精，徧探名法，可謂贍聞之士也。變態殊妍，多懟質素。雖有奇尚，手不稱情，乏於筋力。「文勝質則史」，是之謂乎！嘗作書品，亦有佳致。大寶元年卒〔二〕。肩吾隸、草入能〔三〕。子信，亦工草書。時有殷鈞、范懷約、顏協等，並善隸書，有名於世。

〔一〕字子慎　「子慎」，原作「叔慎」，據何校改。梁書庾肩吾傳：「肩吾字子慎。」按肩吾兄於陵，梁書本傳記其「字子介」，則肩吾字當以作「子慎」爲是。本書卷五唐竇臮述書賦上「肩吾通塞」一段下，竇蒙注亦謂：「庾肩吾，字子慎。」「子」與草書「叔」字形近，或因此致誤耶？又南史庾肩吾傳：「肩吾字慎之。」當誤。

〔三〕 大寶 原作「天寶」，據學津本、何校改。按梁書庾肩吾傳，肩吾卒於簡文帝時，簡文帝年號爲「大寶」。

〔三〕 肩吾隸草入能 「隸草」，吳抄、傅校作「隸書」。

陶弘景，字通明，秣陵人，隱居丹陽茅山。善書，師祖鍾、王，采其氣骨，然時稱與蕭子雲、阮研等各得右軍一體。其真書勁利〔一〕，歐、虞往往不如。隸、行入能。

〔一〕 其真書勁利 「勁利」，吳抄、傅校作「體勢」。

周王褒，字子深〔一〕，瑯琊臨沂人。曾祖儉，齊侍中、太尉〔二〕。祖騫，梁侍中。父規，並有重名。子深官至司空。工草、隸，師蕭子雲，而名亞子雲。蹶而蹤之，相去何遠。雖風神不峻，亦士君子之流也。

〔一〕 字子深 「子深」，當爲「子淵」，避唐諱而改。周書王褒傳：「王褒，字子淵。」

〔二〕 太尉 原作「大尉」。南齊書王儉傳：「可追贈太尉，侍中、中書監、公如故。」茲改正。

隋永興寺僧智果，會稽人也，煬帝甚喜之。工書銘石，甚爲瘦健〔一〕，嘗謂永師云：

「和尚得右軍肉，智果得右軍骨。」夫筋骨藏於膚内，山水不厭高深，而此公稍乏清幽，傷於淺露。若吴人之戰，輕進易退，勇而非猛〔二〕，虛張誇耀，毋乃小人儒乎！ 果隸、行、草入能。 時有僧述、僧特，與果竝師智永。述困於肥鈍，特傷於瘦怯。

〔一〕 甚爲瘦健 「甚」，四庫本墨池卷三作「其」，「甚」句下有「造次難類」一句。

〔二〕 勇而非猛 四庫本墨池卷三作「勇力而非武」。

皇朝漢王元昌，神堯之子也。尤善行書，金玉其姿，挺生天骨，襟懷宣暢，灑落可觀。藝業未精，過於奔放，若吕布之飛將，或輕於去就也。諸王仲季，並有能名，韓王、曹王，即其亞也。 曹則妙於飛白，韓則工於草、行。 魏王、魯王，即韓王之倫也。

高正臣，廣平人，官至衛尉少卿。 習右軍之法〔一〕。脂肉頗多，骨氣微少，修容整服，尚有風流，可謂「堂堂乎張也」。 睿宗甚愛其書〔二〕。懷瓘先君與高有舊，朝士就高乞書，馮先君書之〔三〕。 高曾與人書十五紙，先君戲換五紙以示高，不辨。 客曰：「有人換公書。」高笑曰：「必張公也。」終不能辯〔四〕。 宋令文曰：「力則張勝，態則高強。」有人求高書一屏障，曰：「正臣故人在申州，書與僕類，可往求之〔五〕。」先君乃與書之。 自任潤州、湖州，骨漸備，比見蓄者，多謂爲褚。 後任申、邵等州，體法又變，幾合於古矣。 陸柬之爲高書告

身，高常嫌，不將入帙，後爲鼠所傷。持示先君曰：「此鼠甚解正臣意耳。」風調不合，一至於此。正臣隸、行、草入能。

（一）習右軍之法　此句下，吳抄、傅校有「次之甲乙，草、行、真」二句。

（二）睿宗　原作「玄宗」，據太平廣記卷二〇八引書斷、說郛卷八七引書斷改。范校：「按書斷成書在開元時，不當稱玄宗廟號。且高正臣年輩在前，與陸柬之並時，當在玄宗之前，『玄』字顯誤。」

（三）馮先君書之　吳抄、傅校作「或憑先君乞之」，四庫本墨池卷三作「或憑書之」。「馮」、「憑」字通。

（四）終不能辯　「辯」，雍正本墨池卷八、四庫本墨池卷三作「辨」，字通。

（五）「有人求高書一屏障」至「可往求之」　此五句，太平廣記卷二〇八引書斷、說郛卷八七引書斷作：「高嘗許人書一屏障，逾時未獲，其人乃出使淮南。臨別，大悵恍。高曰：『正臣故人在申州，正與僕書一類，公可便往求之。』」文意更明。又「有人求高書一屏障，曰」二句，吳抄、傅校作「有人求高書，高曰」。

裴行儉，河東人，官至兵部尚書。工草書、行及章草，並入能。有若搢紳之士，其貌偉然，華裘金章，從容省闥。

王知敬，洛陽人，官至太子家令。工草及行，尤善章草，入能。膚骨兼有，戈戟足以自

衛，毛翮足以飛翻，若翼大略〔一〕，宏圖摩霄，珍寇則未奇也。房僕射玄齡與此公同品，房

行，草亦風流秀穎，可與亞能。又殷侍御仲容善篆、隸，題署尤精，亦王之雁行也。

〔一〕 若翼大略　何批：「『若翼』以下有脱誤。」

宋令文，河南陝人，官至左衛中郎將〔一〕。奇姿偉麗，身有三絶，曰書、畫、力。尤於書

備兼諸體，偏意在草，甚欲究能。翰簡翩翩，甚得書之媚趣，若與高卿比權量力，則鄒忌之

類徐公也〔二〕。

〔一〕 左衛中郎將　「中」，吳抄無。

〔二〕 鄒忌　原作「騶忌」，據吳抄、傅校改。《戰國策齊策》：「鄒忌修八尺有餘。」

王紹宗，字承烈〔一〕，江都人。父修禮，越王友道雲孫也。承烈官至秘書少監。清鑒

遠識，才高書古，祖述子敬，欽羨東之。其中年小真書，體象尤異，沈邃堅密，雖華不逮陸，

而古乃齊之。其行、草及章草次於真〔二〕，晚節之草，則攻乎異端，度越繩墨，薰蕕同器，玉

石兼儲。苦以敗爲瑕，筆乖其指。嘗與人云：「鄙夫書翰無功者，特由微水墨之積習〔三〕，

常清心率意，虛神静思以取之。每與吳中陸大夫論及此道，明朝必不覺已進。」陸於後密

訪知之，嗟賞不少，將余比虞君，以虞亦不臨寫故也，但心準目想而已。聞虞眠布被中，恒手畫肚，與余正同也。阮交州斷割不足，陸大夫蕪穢有餘，此公尤甚於陸也。又曾謂所親曰：「自恨不能專有功〔四〕，褚雖以過〔五〕，陸猶未及。」承烈隸、行、章草入能〔六〕。兄嗣宗，亦善書，況之二陸，則少監可比德於平原矣。

〔一〕王紹宗字承烈　此二句，吳抄、傅校作「王承烈」。何批：「唐初多以字行，目中亦止有承烈。」

〔二〕其行草及章草次於真　「行草」，四庫本墨池卷三作「行書」。

〔三〕特由微水墨之積習　「微」，雍正本墨池卷八、四庫本墨池卷三無，疑脫。

〔四〕自恨不能專有功　「有」，吳抄、傅校無。「功」「攻」。

〔五〕褚雖以過　「以」，嘉靖本、吳抄、傅校作「已」字通。「通」。

〔六〕承烈隸行章草入能　此句雍正本墨池卷八作「承烈行、草、章入能」。

孫虔禮，字過庭，陳留人，官至率府録事參軍。博雅有文章，草書憲章二王，工於用筆，儁拔剛斷，尚異好奇。然所謂少功用，有天材。真、行之書，亞於草矣。嘗作運筆論，亦得書之指趣也。與王秘監相善，王則過於遲緩，此公傷於急速。使二子寬猛相濟，是爲合矣。雖管夷吾失於奢，晏平仲失於儉，終爲賢大夫也。過庭隸、行、草入能〔一〕。

〔一〕　過庭隷行草入能　四庫本墨池卷三作「過庭隷、行入能，草入妙」。

薛稷，河東人，官至太子少保。書學褚公，尤尚綺麗〔一〕，媚好肌肉，得師之半，可謂河南公之高足〔二〕。甚爲時所珍尚。雖似范雎之口才，終畏何曾之面質。如聽言信行，亦可使爲行人；觀行察言，或見非於宰我。以罪伏誅。稷隷、行入能。魏華書亦其亞也〔三〕。

〔一〕　尤尚綺麗　「綺」，吳抄、傅校作「便」。

〔二〕　可謂河南公之高足　「高足」，四庫本書斷卷下作「高弟」，義同。

〔三〕　魏華　原作「魏草」，據吳抄、傅校改。新唐書魏徵傳載，徵子叔瑜「善草隷，以筆意傳其子華及甥薛稷。世稱善書者『前有虞、褚，後有薛、魏』。華爲檢校太子左庶子、武陽縣男」。四庫本墨池卷三作「章草」，四庫本書斷卷下作「真草」。范校：「『魏』下疑有脫字。」俱非是。

盧藏用，字子潛，京兆長安人，官至黃門侍郎。書則幼尚孫草，晚師逸少，雖闕於工，稍閑體範。八分之製，頗傷疎野。若況之前列〔一〕，則有奔馳之勞；如傳之後昆，亦有規矩之法。子潛隷、行、草入能〔二〕。

〔一〕　若況之前列　「列」，雍正本墨池卷八作「烈」。

〔三〕子潛隸行草入能　此句下，吳抄有「魏哲章草亞於子潛」八字。

自陳遵、劉穆之起濫觴於前，曹喜、杜度激洪波於後，群能間出，角立挺拔。或秘象天府，或藏器竹帛。雖經千載，歷久彌珍。並可耀乎祖先，榮及昆裔。使夫學者發色開華，靈心警悟，可謂琴瑟在耳，貝錦成章。或得之於齊，或失之於楚。足爲龜鏡，自可韋弦。亦猶此皆天下之聞人入於品列，其有不遭明主以展其材，不遇知音以揚其業，蓋不知矣。道雖貴，必得時而後動，有勢而後行，況瑣瑣之勢哉〔一〕!

〔一〕「自陳遵」至「況瑣瑣之勢哉」　原與上段接排，按文意不當如此，茲提行另起成段。

評曰：蓋一味之嗜〔一〕，五味不同〔二〕；殊音之發，契物斯失。方類相襲，且或如彼，況書之臧否、情之愛惡，無偏乎？若毫釐較量，誰驗準的，推其大率，可以言詮。

〔一〕蓋一味之嗜　「味」，嘉靖本、王本、學津本、雍正本墨池卷八、四庫本墨池卷三作「味」。

〔二〕五味不同　「味」，嘉靖本、雍正本墨池卷八、四庫本墨池卷三作「性」。

觀昔賢之評書，或有不當。王僧虔云「亡從祖中書令筆力過子敬」者，「君子周而不

比」，乃有黨乎！梁武帝云：「鍾繇書法，十有二意。世之書者，多師二王。元常逸迹，曾

不睥睨。競巧趣精細，殆同機神。逸少至於學鍾勢巧，及其獨運，意疎字緩。譬猶楚音夏

習，不能無楚。」子敬之不逮真[一]，亦劣章草。然觀其行、草之會，則神勇蓋世。況之於

父，猶擬抗行；比之鍾、張，雖勃敵，仍有擒猛之勢[二]。夫天下之能事悉難就也，假如效

蕭子雲書，雖則童孺，但至效數日[三]，見者無不云學蕭書。欲窺鍾公，其牆數仞，罕得其

門者。小王則若驚風拔樹，大力移山，其欲效之，立見僵仆[四]，可知而不可得也。右軍則

雖學者日勤[五]，而體法日速。可謂「鑽之彌堅，仰之彌高」。其諸異乎莫可知也已，則優

斷矣。

〔一〕 子敬之不逮真　此句下，范校：「疑有脫字。」

〔二〕 仍有擒猛之勢　「擒」，何校作「禽」。「猛」嘉靖本、王本、四庫本書斷卷下作「孟」，學津本、雍
正本墨池卷八、四庫本墨池卷三作「蓋」，誤。

〔三〕 但至效數日　「至效」，何校作「致功」，嘉靖本、雍正本墨池卷八作「至功」，四庫本墨池卷三作
「學至」。

〔四〕 立見僵仆　「僵仆」，原作「疆外」，據嘉靖本、學津本、何校、雍正本墨池卷八、四庫本墨池卷
三改。

〔五〕「右軍則雖學者日勤」至下三段「嘗爲子敬書稽中散詩」此段共四百餘字，原脱，雍正本墨池卷八、四庫本墨池卷三有，前書誤字較多，兹據四庫本墨池卷三補，並以前書作校。

右軍云：「吾書比之鍾、張，終當抗衡〔一〕，或謂過之。張草猶當雁行。」又云：「吾真書勝鍾，草故減張。」羊欣云：「羲之便是少推張草。」庾肩吾云：「張功夫第一，天然次之。」「天然不及鍾，功夫過之〔二〕。懷素以爲杜草蓋無所師〔三〕，鬱鬱靈變，爲後世楷則，此乃天然第一也。有道變杜君草體〔四〕，以至草聖。天然所資，理在可度，池水盡黑，功又至焉。太傅雖習曹、蔡隸法，藝過於師，青出於藍，獨探神妙。右軍開鑿通津，神模天巧，故能增損古法，裁成今體。進退憲章，耀文含質。推方履度，動必中庸。英氣絕倫，妙節孤峙。

〔一〕終當抗衡　「終」，按孫過庭書譜墨跡：「（王羲之）又云：『吾書比之鍾、張，鍾當抗行，或謂過之』，張草猶當雁行。」則疑當爲「鍾」之音近而訛。然據本書卷一晉王羲之自論書：「吾書比之鍾、張當抗行，或謂之。張草猶當雁行。」又卷二虞龢論書表：「吾書比之鍾、張當抗行，張草猶當雁行。」則「終」字自亦可通。

〔二〕天然不及鍾功夫過之　觀本書卷二梁庾肩吾書品論，知此二句謂王羲之，與前二句不相接。其

〔四〕有道變杜君草體 「有道」原作「有邁」。此數句論張芝，張芝時稱張有道，見本書卷八唐張懷瓘書斷中「張芝」條。茲改正。

〔三〕懷素 「素」，范校：「疑當作『瓘』。」

上當有脱文。

然此諸公，皆籍因循。至於變化天然，何獨許鍾而不言杜。亦由杜在張前一百餘年，神蹤罕見，縱有佳者，難乎其議，故世之評者言鍾、張。夫鍾、張心悟手從，動無虛發，不復修飾，有若生成。二王心手或違，因思精巧〔一〕，發葉敷華，多所點綴。是知鍾、張得之於未萌之前，二王見之於已然之後，然庾公之評未有焉。故韋文休云：「二王自可，未能足知書也〔二〕。」或此爲累，然草、隸之間，已爲三古。伯度爲上古，鍾、張爲中古，義、獻爲下古。

〔一〕因思精巧 「思」，雍正本墨池卷八作「斯」。

〔二〕未能足知書也 「知」，原作「之」，於義扞格。本卷上文「韋昶」條載昶云：「二王未足知書也。」茲據改。「能」，疑衍，然義尚可通。

王僧虔云：「謝安殊自矜重，而輕子敬之書。嘗爲子敬書稭中散詩，子敬或作佳書與之〔一〕，意必珍錄〔二〕，乃題後答之，亦以爲恨。」或云，安問子敬：「君書何如家君？」答云：「固當不同。」安云：「外論殊不爾。」又云：「人那得知。」此乃短謝公也。羊欣云：「張字形不及古，自然不如小王」虞龢云：「古質而今妍，數之常，愛妍而薄質，人之情。鍾、張方之二王可謂古矣，豈得無妍質之殊？父子之間，又爲今古。子敬窮其妍妙，固其宜也。」竝以小王居勝。達人通論，不其然乎！羊欣云：「右軍古今莫二〔二〕虞龢云：「獻之始學父書，正體乃不相似。至於筆絕章草，殊相擬類，筆跡流澤，婉轉妍媚，乃欲過之。王僧虔云：「獻之骨勢不及父，媚趣過之〔三〕」蕭子良云：「崔、張以來，歸美於逸少。僕不見前古人之迹，計亦無過之。」孫過庭云：「元常專工於隸書，伯英尤精於草體〔四〕。彼之二美，而羲、獻兼之。」並有得也。

〔一〕子敬或作佳書與之　原作「然小王嘗與謝安書」，據雍正本墨池卷八、四庫本墨池卷三作「謂必珍錄」。

〔二〕意必珍錄　何校「雍正本墨池卷八、四庫本墨池卷三作「謂必珍錄」。按書譜墨跡作「謂必存錄」。

〔三〕媚趣過之　「趣」原作「越」，據雍正本墨池卷八改。此實羊欣語，見本書卷一南齊王僧虔錄宋羊欣采古來能書人名。

〔四〕伯英尤精於草體　「尤」原作「猶」，據四庫本墨池卷三改。二字史籍或混用，然書譜墨跡作

「尤」。

夫椎輪爲大輅之始，以椎輪之朴，不如大輅之華。蓋以拙勝工〔一〕，豈以文勝質。若謂文勝質，諸子不逮周、孔，復何疑哉？或以法可傳，則輪扁不能授之於子。是知一致而百慮，異軌而同奔。鍾、張雖草創稱能，二王乃差池稱妙。若以居先則勝，鍾、張亦有所師，固不可文質先後而求之。蓋一以貫之，求其合天下之達道也。雖則齊聖躋神〔二〕，妙各有最，若真書古雅〔三〕。道合神明，則元常第一；若真、行妍美，粉黛無施，則逸少第一〔四〕；若章草古逸，極致高深，則伯度第一；若章則勁骨天縱，草則變化無方，則伯英第一。其間備諸體，唯獨右軍，次至大令。然子敬可謂武，「盡美矣，未盡善也」，逸少可謂韶，「盡美矣，又盡善也」。然此五賢，各能盡心，而際於聖。或有侮毀〔五〕，亦猶日月之蝕，無損於明。白雲在天，瞻望悠邈，固同爲終古獨絶，百世之模楷。高步於人倫之表，棲遲於墨妙之門。不可以規矩其形，律吕其度。鵬摶龍躍，絕迹霄漢，所謂得玄珠於赤水矣。其或繼書者，雖百世可知。

〔一〕 蓋以拙勝工 「拙勝工」，雍正本墨池卷八、四庫本墨池卷三作「工拙」，疑誤。

〔二〕 雖則齊聖躋神 「躋神」，原作「齊深」，據學津本、雍正本墨池卷八、四庫本墨池卷三改。

〔三〕若真書古雅　「古」，雍正本墨池卷八、四庫本墨池卷三作「爾」。

〔四〕則逸少第一　此句下，何校有「若半行半草，整翩雄飛，則子敬第一」三句。按本段下文有「然此

五賢」語，有此三句始有五個「第一」，故或當是。

〔五〕或有侮毀　「毀」，雍正本墨池卷八、四庫本墨池卷三作「之」。

然史籀、李斯，即字書累葉之祖。其所製作，並神妙至極，蓋無等夷。八分書則伯喈

制勝，出世獨立，誰敢比肩。至如崔及小張、韋、衛、皇、索等，雖則同品，不居其最，並不備

載較量〔一〕。然各峻彼雲峰，增其海派，使後世瞻仰而露潤焉。趙壹有貶草之論〔二〕，仍

笑重張芝書為秘寶者。嗟夫！「道不同不相為謀」，夫藝之在己，如木之加實，草之增葉，

繪以眾色為章，食以五味而美。亦猶八卦成列，八音克諧，聾瞽之人，不知其謂。若知其

故〔三〕，耳想心識〔四〕，自該通審〔五〕，其不知則聾瞽者耳。

〔一〕並不備載較量　「載」，原作「再」，據學津本、雍正本墨池卷八、四庫本墨池卷三改。

〔二〕趙壹有貶草之論　「貶」，學津本作「非」。

〔三〕若知其故　「其」，原作「而」，據學津本、雍正本墨池卷八、四庫本墨池卷三改。

〔四〕耳想心識　「心」，原脫，據學津本、雍正本墨池卷八、四庫本墨池卷三補。

〔五〕自該通審 「自」原作「不」，據學津本、雍正本墨池卷八、四庫本墨池卷三改。

庾尚書以臧否相推，而列九品，升阮研與衛瓘、索靖、韋誕、皇象、鍾會同居第三等，此若棠杜之樹，植橘柚之林。又抑薄紹之與齊高帝等三十人同爲第七等，亦猶屈梅之量，處椽屬之伍。李夫人以程邈居第一品，且書傳所載，程邈爲隸法。其於工拙，蔑爾無聞，遺迹又無，何以知其品第？又云梁氏石書雅勁於韋、蔡〔一〕，以梁比蔡，豈不懸絕。又張昶，伯英之弟，妙於草、隸、八分，混兄之書，故謂之「亞聖」。衛恒兼精體勢，時人云得伯英之骨，並居第四，仍與漢王同流。又黜桓玄、謝安、蕭子雲、釋智永、陸柬之等與王知敬同居第五等。若此數子，豈與埒能？耆好不同〔二〕，又加之以言〔三〕，況可盡之？於剛柔消息，貴乎適宜，形象無常，不可典要，固難平也〔四〕。蕭子雲言欲作二王論草隸法，言不盡意，遂不能成。又云：「頃得書，意轉深，點畫之間，所言不得盡其妙者，事事皆然。」誠哉是言也！

〔一〕又云梁氏石書雅勁於韋蔡 「勁」原作「敬」，據何校、雍正本墨池卷八、四庫本墨池卷三改。

〔二〕耆好不同 「耆」嘉靖本、王本、雍正本墨池卷八、四庫本墨池卷三作「嗜」，字通。

〔三〕又加之以言 何校：「『又加』以下有脱誤。」

〔四〕固難平也　「平」，雍正本墨池卷八、四庫本墨池卷三作「評」字通。

「藝成而下，德成而上」，然書之爲用，施於竹帛，千載不朽，亦猶愈没没而無聞哉！萬事無情，勝寄在我。苟視迹而合趣，或循幹而得人〔一〕，雖身沈而名飛，冀托之以神契。每見片善，何慶如之。懷瓘恨不果遊目天府，備觀名迹，徒勤勞乎其所未聞，祈求乎其所未見。今録所聞見，粗如前列。學殫於博，識不逮能。繕奇纘異，多所未盡。且如抱絕俗之才，孤秀之質，不容於世，或復何恨？故孔子曰：「博學深謀而不遇者衆矣，何獨丘哉！」然識貴行藏，行忌明潔。至人晦迹，其可盡知。

〔一〕或循幹而得人　「循幹」，何校作「循翰」，學津本、雍正本墨池卷八、四庫本墨池卷三作「染翰」。

開元甲子歲，廣陵臥疾，始焉草創。其觸類生變，萬物爲象，庶乎周易之體也；其一字褒貶，微言勸戒，竊乎春秋之意也；其不虛美，不隱惡，近乎馬遷之書也。冀其衆美，以成一家之言。雖知不知在人〔二〕，然獨善之與兼濟，取捨其爲孰多？童蒙有求，思盈半矣。且二王既没，書或在茲。語曰：「能言之者，未必能行；能行之者，未必能言。」何必備能，而後爲評。歲洎丁卯，荐筆削焉。

〔一〕雖知不知在人 「在人」，原作「爲上」，據學津本、雍正本墨池卷八、四庫本墨池卷三改。

繫論

趙壹字克勛

昔犧后作易，周公刱禮，孔父修雅，豈徒異之而已。若三聖不作，則後王何述。故天地非伏皇不昭，長幼非周公不序，雅、頌又非孔子不列矣。是三聖者，所謂能弘其道而由之也。茲又論夫文字發軔，賤翰殊出〔二〕，本于其初，以迄今代，三千餘載，眇然難知。而書斷之爲義也，聞我后之所好〔三〕，述古能以方之，不謂其智乎？較前人之尤工，陳清頌以別之，不謂其白乎？體物備象，有大易之制；紀時録號，同春秋之典。自古文逮草迹，列十書而詳其祖；首神品至能筆，出三等而備厥人。所謂執簡之太素，含毫之萬象，申之宇宙，能事斯畢矣。若是，夫古或作之有不能評之，評之有不能文之。今斯書也，統三美而絕舉，成一家以孤振。雖非孔父所刊，猶是丘明同事〔三〕。偉哉獨哉，君哉臣哉，前載所不述，非夫人之能誰究哉！

〔一〕賤翰殊出 「出」，四庫本墨池卷三作「書」。

〔二〕聞我后之所好 「后」，雍正本墨池卷八作「皇」，亦通。

〔三〕猶是丘明同事 「猶是」，雍正本墨池卷八、四庫本墨池卷三作「是猶」。

法書要錄校理卷第十〔一〕

右軍書記〔二〕

十七帖長一丈二尺，即貞觀中內本也〔三〕。一百七行，九百四十二字〔四〕，是烜赫著名帖也〔五〕。太宗皇帝購求二王書，大王艸有三千紙〔六〕，率以一丈二尺爲卷，取其書迹及言語，以類相從綴成卷〔七〕。以「貞」、「觀」兩字爲二小印印之〔八〕。褚河南監裝背〔九〕，率多紫檀軸首，白檀身，紫羅褾織成帶。開元皇帝又以「開」、「元」二字爲二小印印之〔一〇〕。跋尾又列當時大臣等〔一一〕。十七帖者，以卷首有「十七日」字，故號之〔一二〕。二王書，後人亦有取帖內一句語稍異者標爲帖名〔一三〕，大約多取卷首三兩字及帖首三兩字也〔一四〕。

〔一〕卷目下，嘉靖本有「恐好事者未盡知二王帖草書，故集之」二句，吳抄略同，唯誤「知」爲「之」。

〔二〕句傳校作：「二王草書帖恐好事者未盡，故集之。」

〔三〕右軍書記　此篇題，傅校作「右軍書語」，本卷羲之尺牘末亦署作「右軍書語」。雍正本墨池卷十

五連獻之尺牘作「二王書語」。

〔二〕即貞觀中內本也　「內」，四庫本墨池卷五作「館」。

〔四〕九百四十二字　「九百四十二」，吳抄、傅校、雍正本墨池卷十五、四庫本墨池卷五、黃伯思東觀

餘論卷下跋十七帖後所錄（下省作「東觀餘論卷下」）作「九百四十三」。

〔五〕是烜赫著名帖也　東觀餘論卷下作「逸少草書中烜赫著名帖也」。「烜赫」，四庫本墨池卷五作

「古今極」。

〔六〕大王艸有三千紙　「艸」，東觀餘論卷下同，雍正本墨池卷十五、四庫本墨池卷五作「書」。范校：

「按唐太宗所收右軍真跡，真、行、草共二千二百九十紙，見韋述敘書錄及張懷瓘二王（等）書錄。

此言三千紙，乃約數言之，不當單言草。固是，然「艸」有草稿、底稿意，此處或不誤。

〔七〕取其書迹及言語以類相從綴成卷　「及」下，雍正本墨池卷十五有「其」字。「類」，原作「數」，據

吳抄、雍正本墨池卷十五、四庫本墨池卷五、東觀餘論卷下改。此二句，東觀餘論卷下作「取其

迹，以類相從綴成卷」。

〔八〕以貞觀兩字爲二小印之　「爲二小」，東觀餘論卷下無。按歷代名畫記卷三叙古今公私印記：

「太宗皇帝自書『貞觀』二小字，作二小印 貞 觀。」與此處所述合。然本書卷六唐竇臮述書賦

下：「『貞觀』、『開元』，文止於二。貞 觀 開 元 太宗、玄宗所用印。」是「貞觀」二字又似爲一印也，未知

究竟如何。

〔九〕褚河南監裝背　「背」，東觀餘論卷下無。

〔一〇〕開元皇帝又以開元二字爲二小印印之　「二字爲二小」，東觀餘論卷下作「兩字」。　按本書卷六唐竇臮述書賦下：「『貞觀』、『開元』，文止於二。[貞觀／開元　太宗、玄宗所用印]」歷代名畫記卷三叙古今公私印記：「玄宗皇帝自書『開元』二小字，成一印[開元]。」與東觀餘論卷下合，未知孰是。

〔一一〕跋尾又列當時大臣等　「等」，吳抄、傅校、雍正本墨池卷十五、四庫本墨池卷五作「等名」，東觀餘論卷下作「名」。

〔一二〕故號之　「號」，四庫本墨池卷五作「目」。

〔一三〕後人亦有取帖內一句語稍異者標爲帖名　「後人亦」，吳抄作「亦後人」，傅校作「亦後人」。「標」，原作「標」，據吳抄、四庫本、學津本、傅校、雍正本墨池卷十五、四庫本墨池卷五、東觀餘論卷下改。

〔一四〕大約多取卷首三兩字及帖首三兩字也　「卷首」，四庫本墨池卷五作「帖內」。「帖首」，雍正本墨池卷十五作「帖內」。

〇〇一　十七日先書，郗司馬未去，即日得足下書，爲慰。先書以具示，復數字〔一〕。

〔一〕　先書以具示復數字　「具」，美國安思遠藏宋拓十七帖（下稱「十七帖」）、澄清堂帖卷二同；雍正本墨池卷十五無，四庫本墨池卷五作「莫」，當誤。王右軍集卷一校：「『復』，一在『以』下。果如是，則此二句當斷作：「先書以復，具示數字。」

○○二　吾前東〔一〕，粗足作佳觀。吾爲逸民之懷久矣，足下何以方復及此〔二〕，似夢中語耶〔三〕？無緣言面，爲歎。書何能悉〔四〕。

〔一〕　吾前東　「東」，十七帖、十七帖字旁文徵明釋文、澄清堂帖卷二同；雍正本墨池卷十五、四庫本墨池卷五作「柬」，草書辨識之誤。

〔二〕　足下何以方復及此　「方」，十七帖、澄清堂帖卷二右上角刻一點，遂似草書「等」字。王右軍集卷一校：「『方』一作『等』。」清包世臣藝舟雙楫十七帖疏證（下稱十七帖疏證）同，並謂：「『等』，待也。言同具逸民之志，何以遲遲不決。作『方』者誤。」然日本京都國立博物館藏宋拓十七帖、香港中文大學文物館藏宋拓十七帖均無右上點。又清王弘撰十七帖述：「或作『等』字，以右有一點，與下龍保帖『等』字同耳。」然諦觀刻帖，此字運筆與「等」字實殊相異，決當爲「方」字無疑。文徵明釋文、澄清堂帖卷二旁釋作「方」，是。又，四庫本墨池卷五作「示」，草書辨識之誤。

〔三〕　似夢中語耶　「似」，十七帖、澄清堂帖卷二同；王本作「是」，當誤。「耶」，十七帖、澄清堂帖卷

二同；吳抄、傅校作「也」，當誤。

〔四〕書何能悉　「能」，十七帖、澄清堂帖卷二同；王本作「記」，當爲草書辨識之誤。

〇〇三　瞻近無緣省告，但有悲歎〔一〕。足下小大悉平安也〔二〕，云卿當來居此，喜遲不可言〔三〕。想必果，言告有期耳〔四〕。亦度卿當不居京〔五〕，此既僻〔六〕，又節氣佳，是以欣卿來也。此信旨還〔七〕，具示問。

〔一〕瞻近無緣省告但有悲歎　此三句，雍正本墨池卷十五、四庫本墨池卷五連於上條，當誤。「告」，英國藏敦煌所出唐臨本瞻近帖殘紙，十七帖、澄清堂帖卷二、趙孟頫補唐摹本瞻近帖、文徵明釋文俱作「苦」，十七帖述謂：「諸言苦者，率指疾病。」而十七帖疏證謂：「各本俱作『苦』，傳模誤也。」晉人言苦皆謂病，帖意殊不爾。未知究竟孰是，姑仍底本。雍正本墨池卷十五作「吾」，四庫本墨池卷五作「者」，並誤。

〔二〕足下小大悉平安也　「小大」，十七帖、澄清堂帖卷二、趙孟頫補唐摹本同；嘉靖本、王本、傅校、雍正本墨池卷十五、四庫本墨池卷五作「大小」，當誤。

〔三〕喜遲不可言　「遲」，唐臨本字旁有兩點，或爲臨書者覺草法有訛而刪節之符號。唐臨本下行上半雖殘，就位置言實當有四字之空，是原帖仍當有此字。參蔡淵迪關於敦煌本十七帖臨本的幾個問題。雍正本墨池卷十五、四庫本墨池卷五、文徵明釋文作「慰」，當爲草書辨識之誤。

（四）言告有期耳　「告」，唐臨本、十七帖、澄清堂帖卷二、趙孟頫補唐摹本、文徵明釋文作「苦」。然十七帖疏證謂之「苦」字乃傳模之誤。

（五）亦度卿當不居京　「當不」，唐臨本、十七帖、澄清堂帖卷二、趙孟頫補唐摹本同；雍正本墨池卷十五作「不當」，當誤。

（六）此既僻　「僻」，唐臨本、十七帖、澄清堂帖卷二、趙孟頫補唐摹本、四庫本墨池卷五作「避」，十七帖疏證謂：「避，謂囂塵不及。」十七帖述：「當作『僻』，作『避』疑誤。」或云此地既可以避世，亦通。」首鼠兩端。按二字實可通。

（七）此信旨還　「旨」，唐臨本、十七帖、澄清堂帖卷二、趙孟頫補唐摹本同；雍正本墨池卷十五作「昔」，當誤。

○○四　龍保等平安也，謝之。甚遲見。卿舅可早，至爲簡隔也〔一〕。

（一）「龍保等平安也」至「至爲簡隔也」　此條，英國藏敦煌所出唐臨本龍保帖殘紙至「見」字止（字下紙有殘缺，但似無字跡）。十七帖至「見」字恰滿行，「卿」字另行起，故難判斷其提行另起是否別爲一帖。淳化閣帖卷七、大觀帖卷七、澄清堂帖續五「見」下有「之」字，且本條止於此字。按清王澍淳化秘閣法帖考正卷七「龍保等七帖」謂「之」字「無端增入」。「遲」，唐臨本、十七帖、淳化閣帖卷七、大觀帖卷七、澄清堂帖續五同；四庫本墨池卷五作「慰」，當誤。「舅」，十七帖同；

嘉靖本、王本、吳抄、傅校、雍正本墨池卷十五作「甥」，當誤。「早」，十七帖、吳抄、傅校、四庫本墨池卷五作「耳」。王右軍集卷一校：「『早』疑是『耳』。」十七帖述：「或作『早』，非。」當是，然以原文可通，姑仍之。「簡」，文徵明釋文同；四庫本墨池卷五作「夢」，草書形近致誤。此句下，十七帖、雍正本墨池卷十五、四庫本墨池卷五有「今往絲布單衣財一端，示致意」二句，唯十七帖提行另起，別爲一條。

〇〇五　知足下行至吳〔一〕。念違離不可居〔二〕。叔當西耶？遲知問〔三〕。

〔一〕知足下行至吳　「吳」，十七帖、文徵明釋文、淳化閣帖卷七、大觀帖卷七、澄清堂帖續五同；嘉靖本作「具」，屬下句，當誤。

〔二〕念違離不可居　「念」，十七帖、文徵明釋文、淳化閣帖卷七、大觀帖卷七、澄清堂帖續五同；雍正本墨池卷十五、四庫本墨池卷五作「會」，形近之誤。

〔三〕遲知問　十七帖、淳化閣帖卷七、大觀帖卷七、澄清堂帖續五同；吳抄、傅校無。雍正本墨池卷十五、四庫本墨池卷五作「慰知問」誤。

〇〇六　計與足下別，廿六年於今。雖時書問，不解濶懷。省足下先後二書，但增歎慨。頃積雪凝寒，五十年中所無。想頃如常，冀來夏秋間或復得足下問耳。比者悠悠，如

何可言。吾服食久〔一〕，猶爲劣劣〔二〕，大都比之年時爲復可耳〔三〕。足下保愛爲上〔四〕，臨書但有惆悵〔五〕。

〔一〕「吾服食久」至段末　此段，大觀帖卷七、雍正本墨池卷十五、四庫本墨池卷五、王右軍集卷一提行另起，別爲一條。十七帖「吾服食久」前「如何可言」一句恰滿行，本難判斷其是否別爲一帖，然四字（尤其「可言」二字）所占空間明顯窄小，似可推測其確爲帖尾收句（澄清堂帖卷二此段僅存「愛爲上」臨書但有惆悵」九字，且錯簡於別處，然「如何可言」四字字形同十七帖），本卷〇一四條末「如何可言」情形亦如是。唯俄國藏敦煌所出唐臨本服食帖殘紙，「吾服食久」上有「如何可言」四字（同處一行），則此段與前段似實相聯。然就句意看確似當作兩帖，或臨書者未盡遵原帖行款，亦未可知。淳化閣帖卷七此段僅存「愛爲上」臨書但有惆悵」九字，且與他帖相聯綴。

〔二〕猶爲劣劣　「劣劣」，十七帖下「劣」字作重字符號。淳化閣帖、大觀帖未有前「計與足下別」至「如何可言」一段。

〔三〕大都比之年時爲復可耳　「可耳」，唐臨本、吳抄、四庫本墨池卷五作「可可」，十七帖下「可」字作重字符號。嘉靖本、王本、雍正本墨池卷十五作「劣」，四庫本墨池卷五作「劣之」，並當誤。

〔四〕足下保愛爲上　「上」，十七帖、淳化閣帖卷七、大觀帖卷七同；吳抄、傅校作「尚」，義通。可，少許，些微。或當是。

〔五〕臨書但有惆悵　「有」，十七帖、淳化閣帖卷七、大觀帖卷七同，雍正本墨池卷十五無，當誤。此

句末，吳抄有「也」字。

〇〇七　省足下別疏具，彼土山川諸奇，楊雄蜀都〔一〕、左太沖三都殊爲不備悉，彼故爲多奇，益令其游目意足也。可得果，當告卿求迎〔二〕，少人足耳，至時示意。遲此期，真以日爲歲。想足下鎮彼土，未有動理耳。要欲及卿在彼，登汶嶺、峩眉而旋，實不朽之盛事。但言此，心以馳於彼矣。

〔一〕楊雄蜀都　「楊雄」日本安達萬藏藏唐摹本遊目帖、十七帖、文徵明釋文、淳化閣帖卷六、澄清堂帖卷一同；四庫本、雍正本墨池卷十五、四庫本墨池卷五、王右軍集卷一作「揚雄」。「楊」、「揚」字常混用。或謂古人姓氏但有從木之楊，並無從扌之揚，見清梁章鉅浪跡三談卷三楊揚一姓。

〔二〕當告卿求迎　「迎」，十七帖述：「或作『進』，非。」王右軍集卷一校：「一作『近』，又作『進』。」

〇〇八　諸從竝數有問，粗平安，唯修載在遠，音問不數，懸情。司州疾篤，不果西，公私可恨。足下所云，皆盡事勢，吾無間然。諸問，想足下別具〔一〕，不復一一〔二〕。

〔一〕 想足下别具 「具」下，傅校有「此」字；十七帖、淳化閣帖卷六、澄清堂帖卷一無，或當是。

〔二〕 不復一一 「一一」，十七帖述：「一作『具』。」草書辨識之異。

○○九 得足下祖剡、胡桃藥二種〔一〕，知足下至。戎鹽乃要也〔二〕，是服食所須〔三〕，知足下謂須服食〔四〕，方回近之〔五〕，未許吾此志。「知我者希」，此有成言〔六〕。無緣見卿，以當一笑。

〔一〕 得足下祖剡胡桃藥二種 「藥」，十七帖、澄清堂帖卷一作小字於行旁，淳化閣帖卷六摹入行中。

〔二〕 戎鹽乃要也 「鹽」，嘉靖本、雍正本墨池卷十五作「疆」，誤。

〔三〕 是服食所須 「是」，十七帖作小字於行旁，淳化閣帖卷六、澄清堂帖卷一摹入行中。

〔四〕 知足下謂須服食 「足下」，嘉靖本、王本作「下足」，誤。「謂」，澄清堂帖卷一旁釋同，文徵明釋文，〔明顧從義法帖釋文考異卷六作「得」，吴抄、傅校作「爲」，並當誤。「須」，文徵明釋文、澄清堂帖卷一旁釋，十七帖疏證同。法帖釋文考異卷六注：「施（按謂施宿）作『項』。」王右軍集卷一校：「一作『項』。」細辨十七帖，或當以「項」字爲是。

〔五〕 方回近之 「方回」法國藏敦煌所出唐臨本祖剡帖殘紙、十七帖、淳化閣帖卷六、澄清堂帖卷一同；嘉靖本、王本、雍正本墨池卷十五作「方廻」，誤。方回，郗愔字，晉書有傳。

〔六〕 此有成言 「成」，唐臨本、十七帖、淳化閣帖卷六、澄清堂帖卷一同；吴抄作「誠」，疑誤。或謂

二字通，「成言」即「誠言」。

足下具示。

○一○ 云譙周有孫〔一〕，高尚不出。今爲所在，其人有以副此志不〔二〕？令人依依。嚴君平、司馬相如、楊子雲皆有後否〔三〕？

〔一〕 云譙周有孫 「孫」，淳化閣帖卷六、澄清堂帖卷一同；十七帖「孫」下有殘字廓綫。何校「孫」下有方框，並批：「缺一字。」十七帖疏證：「蜀人譙秀，周之孫也。」按三國志蜀書譙周傳「周三子，熙、賢、同」下，裴松之注謂「周長子熙。熙子秀，字元彥」。又引晉陽秋：「秀性清靜，不交於世，知將大亂，豫絕人事，從兄弟及諸親里不與相見。州郡辟命，及李雄盜蜀，安車徵秀，又雄叔父驤、驤子壽辟命，皆不應。常冠鹿皮，躬耕山藪。」是所缺或爲「秀」字。

〔二〕 其人有以副此志不 「人」，十七帖、澄清堂帖卷一同；淳化閣帖卷六失刻此字所在之一行，凡「爲所在其人有以副此志」十字。嘉靖本、王本作「志」，當涉下誤。

〔三〕 嚴君平司馬相如楊子雲皆有後否 此句，十七帖、雍正本墨池卷十五、四庫本墨池卷五、王右軍集卷一別爲一條。淳化閣帖卷六不別爲一條。十七帖疏證謂以一帖文意爲優。「楊子雲」，原作「揚子雲」，據十七帖、淳化閣帖卷六、澄清堂帖卷一、嘉靖本、王本、吳抄、雍正本墨池卷十五改。「否」，十七帖、淳化閣帖卷六、四庫本作「不」。

○一一 天鼠膏治耳聾有驗否〔一〕？ 有驗者乃是要藥。

〔一〕天鼠膏治耳聾有驗否 「否」，十七帖、吳抄、王右軍集卷一作「不」。

○一二 朱處仁今所在〔一〕？ 往得其書，信遂不取荅〔三〕。今因足下荅其書，可令必達。

〔一〕朱處仁今所在 「所」，原作「何」，草書辨識之誤，據十七帖、淳化閣帖卷七、大觀帖卷七、澄清堂帖續五、嘉靖本、王本、四庫本何校改。雍正本墨池卷十五、四庫本墨池卷五作「何所」，誤。

〔三〕信遂不取荅 「取荅」黃伯思東觀餘論卷上法帖刊誤卷下王會稽書上所引亦同；傅校作「取得荅」，誤。「荅」，十七帖作小字於行旁，淳化閣帖摹入行中。

○一三 省別具，足下小大問，爲慰。多分張，念足下，懸情。武昌諸子亦多遠宦〔一〕，足下兼懷，並數問不？老婦頃疾篤，救命〔二〕，恒憂慮。餘粗平安，知足下情至。

〔一〕武昌諸子亦多遠宦 「宦」，臺北故宮博物院藏唐摹本遠宦帖、十七帖、淳化閣帖卷六、澄清堂帖卷一同；嘉靖本、王本作「官」，誤。

〔二〕救命 「救」，唐摹本、十七帖、淳化閣帖卷六、澄清堂帖卷一同；吳抄、四庫本墨池卷五作「求」，誤。

〇一四　旦夕都邑動静清和〔一〕，想足下使還一一〔二〕。時州將桓公告〔三〕，慰情。企足下數使命也。謝無奕外任〔四〕，數書問，無他。仁祖日往，言尋悲酸〔五〕，如何可言。

〔一〕旦夕都邑動静清和　「邑」，十七帖、淳化閣帖卷六、澄清堂帖卷一同；嘉靖本作「色」，誤。

〔二〕想足下使還一一　「一一」，文徵明釋文、澄清堂帖卷一旁釋、四庫本、四庫本墨池卷五、王右軍集卷一作「具」，或釋作「乙乙」，俱草書辨識之異。

〔三〕時州將桓公告　「時」，十七帖、淳化閣帖卷六、澄清堂帖卷一同；吳抄作「得」，傅校作「在」，並當誤。

〔四〕謝無奕外任　「任」，十七帖、淳化閣帖卷六、澄清堂帖卷一同；吳抄作「在」，傅校作「得」，雍正本墨池卷十五作「往」，並當誤。

〔五〕言尋悲酸　「言」，十七帖、淳化閣帖卷六、澄清堂帖卷一同；嘉靖本、王本無，誤。

〇一五　知有漢時講堂在〔一〕，是漢何帝時立此〔二〕。知畫三皇五帝以來備有，畫又精妙，甚可觀也。彼有能畫者不？欲因摹取〔三〕，當可得不？須具告〔四〕。

〔一〕知有漢時講堂在　「講」，嘉靖本作「謀」，誤。

〔二〕是漢何帝時立此　「何」，原作「和」，據十七帖、趙孟頫補唐摹本漢時帖、嘉靖本、吳抄、傅校、雍正本墨池卷十五、四庫本墨池卷五改。

〔三〕 欲因摹取 「因」，原脱，據十七帖、趙孟頫補唐摹本、趙孟頫補唐摹本、吳抄、吳抄、傅校、雍正本墨池卷十五、四庫本墨池卷十五、四庫本墨池卷五、王右軍集卷一補。

〔四〕 須具告 「須」，趙孟頫補唐摹本、文徵明釋文、吳抄、雍正本墨池卷十五、四庫本墨池卷五作「信」，諦觀十七帖，字形介於「須」「信」之間，本難遽斷，然下文〇一六條末有「信一一示」語，一一又常釋爲「具」（參本卷〇一四條校〔二〕），故「須」當爲「信」字草形之誤。信具告，即信具示，信一一示，義皆相同。以底本可通，姑仍之。

〇一六 往在都，見諸葛顯〔一〕，曾具問蜀中事。云成都城池、門屋、樓觀，皆是秦時司馬錯所修，令人遠想慨然。爲爾不？信一一示，爲欲廣異聞。

〔一〕 見諸葛顯 「諸葛顯」，文徵明釋文同。細辨十七帖帖文，字當釋作「諸葛顯」。孫過庭書譜墨跡「顯」字四見，如「人亡業顯」、「迹顯心通」、「乍顯乍晦」等，「顯」字草法全同此字。顯爲諸葛亮兄瑾之曾孫，見三國志蜀書諸葛瞻傳。爲審慎計，姑仍原文。

〇一七 青李、來禽、櫻桃、日給藤〔一〕已上四行〔二〕。子皆囊盛爲佳，函封多不生。足下所疏〔三〕，云此果佳〔四〕，可爲致子，當種之〔五〕。此種彼胡桃皆生也〔六〕。吾篤喜種果〔七〕，今在田里〔八〕，惟以此爲事，故遠及。足下致此子者，大惠也。

〔一〕青李來禽櫻桃日給藤　「藤」，十七帖作「縢」。黃伯思東觀餘論卷下跋唐人所摹十七帖後…「予嘗見畢丈將叔云，家有唐初人所摹此帖，來禽等四物外又有密蒙華一種。故先相文簡公答王黃門寄密蒙華詩云：『多病眼昏書懶讀，煩君遠寄密蒙華。愁無內史詞兼筆，爲覺真方到海涯。』蓋謂此也。然余案今諸本並無此一種，而法書要錄十七帖亦不載此，不知何緣。畢氏本有之，但未嘗見此帖，無從知其真僞。姑記于此，以俟後觀云。」

〔二〕已上四行　謂青李等四種菓物分列四行，十七帖正如此。吳抄、雍正本墨池卷十五、四庫本墨池卷五、王右軍集卷一無。

〔三〕「足下所疏」句至條末　十七帖別爲一帖。十七帖疏證謂非是。

〔四〕云此果佳　「果」，十七帖、嘉靖本、王本、吳抄、雍正本墨池卷十五、四庫本墨池卷五作「菓」字通，意更確。「佳」，吳抄作「皆」，與下句合爲一句，當誤。

〔五〕當種之　十七帖同；吳抄作「當種之時」，當誤。

〔六〕此種彼胡桃皆生也　「此」，文徵明釋文同；王本作「比」，當誤。

〔七〕吾篤喜種果　「喜」，十七帖同；雍正本墨池卷十五作「意」，當誤。「果」，十七帖、嘉靖本、王本、吳抄、雍正本墨池卷十五、四庫本墨池卷五作「菓」，字通。

〔八〕今在田里　「今」，十七帖同；嘉靖本作「余」，誤。

〇一八　彼所須此藥草，可示，當致。

〇一九　虞安吉者〔一〕，昔與共事，常念之。今爲殿中將軍，前過云，與足下中表，不以年老，甚欲與足下爲下寮〔二〕。意其資可得小郡，足下可思致之耶？所念，故遠及。

〔一〕虞安吉　傅校作「盧安吉」。按唐韋續墨藪九品書載「晉虞安吉真草大篆」，知作「盧安吉」非是。

〔二〕甚欲與足下爲下寮　「下寮」，十七帖同；傅校作「下寮」，「寮」、「僚」字同。嘉靖本、王本作「小寮」，誤。

〇二〇　吾有七兒一女，皆同生，婚娶以畢，惟一小者尚未婚耳。過此一婚，便得至彼。

今内外孫有十六人，足慰目前。足下情致委曲〔一〕，故具示。已上十七帖也〔二〕。

〔一〕足下情致委曲　「致」，十七帖、淳化閣帖卷六、澄清堂帖卷一、吳抄、四庫本、傅校、雍正本墨池卷十五、四庫本墨池卷五作「至」，或當是。

〔二〕已上十七帖也　「上」，嘉靖本、王本、吳抄、雍正本墨池卷十五作「前」。按十七帖另有六帖，此書未收録。兹據安思遠本十七帖逐録如下：

今往絲布單衣財一端，示致意。

足下今年政七十耶，知體氣常佳，此大慶也。想復勤加頤養。吾年垂耳順，推之人理，得爾

以爲厚幸，但恐前路轉欲逼耳。以爾要欲一遊目汶領，非復常言。足下但當保護，以俟此期，勿
謂虛言。得果此緣，一段奇事也。

去夏得足下致邛竹杖，皆至，此士人多有尊老者。皆即分佈，令知足下遠惠之至。

彼鹽井、火井皆有不？足下目見不？爲欲廣異聞，具示。

胡毋氏從妹平安，故在永興居，去此七十也。吾在官，諸理極差。頃比復勿勿，來示云與其
婢問，來信□（此字圈塗）不得也。

知彼清晏歲豐，又所出有無乏，故是名處。且山川形勢乃爾，何可以不遊目。

○二一　玄度先乃可耳〔一〕，嘗謂有理，因祠祀絕多感〔二〕，其夜便至此〔三〕。致之生而
速之〔四〕。每尋痛悗，不能已已。省君書，增酸〔五〕。恐大分自不可移〔六〕，時至不可以智力
救，如此〔七〕。

〔一〕玄度先乃可耳　「耳」，吳抄作「可」，草書辨識之異。

〔二〕因祠祀絕多感　「絕」，雍正本墨池卷十五、四庫本墨池卷五無，疑與上「祀」字形近而衍。

〔三〕其夜便至此　「夜便」，雍正本墨池卷十五、四庫本墨池卷五作「便民」。

〔四〕致之生而速之　「致」上，雍正本墨池卷十五、四庫本墨池卷五有「今」字。「速之」下，雍正本墨
池卷十五、四庫本墨池卷五有「死」字，當是。

〔五〕增酸　此二字上，四庫本墨池卷五有「徒」字。

〔六〕恐大分自不可移　「恐」，雍正本墨池卷十五、四庫本墨池卷五作「悲」，則當屬上句。

〔七〕如此　雍正本墨池卷十五作「耳，義之白。」，四庫本墨池卷五作「耳，義之白。行書」，則與上句相聯。

〇二三　長史且消息〔三〕。　先生適書，亦小小不能佳，大都可耳〔一〕。此書因謝常侍信還，令知問，可令謝〔二〕。

〔一〕「先生適書」至「大都可耳」　此三句，淳化閣帖卷八、大觀帖卷八、澄清堂帖卷三、雍正本墨池卷十五、四庫本墨池卷五別爲一條。雍正本墨池卷十五作「先生適書亦小小否？不能佳，大都可耳」，四庫本墨池卷五作「先生適書亦小小不？不能佳，大都可耳。行書」。

〔二〕此書因謝常侍信還令知問可令謝長史且消息　此三句，雍正本墨池卷十五、四庫本墨池卷五作「令知問」，吴抄、傅校、雍正本墨池卷十五、四庫本墨池卷五作「具消息」。按「且」、「具」二字俱可通，而文意不同。本卷義之尺牘中「消息」多爲「休養」、「休息」義，如「郗故病篤，無復他治，爲消息耳」、「比各何似，相憂不忘，當深消息，以全勉爲大」之類，然亦有作「信息」解者，如「吾日東，可語期，令知消息」、「足下知消息，今故遣問，使至，具示之」。此處「消息」前若作

〔三〕此書因謝常侍信還令知問，可令謝〔二〕。下「數親問」條、「婦安和」條爲一條。「令知問」、

五〇〇

「且」字，則義當爲前者。若作「具」字，則義當爲後者。<u>錢鍾書管錐編</u>第三冊第一〇五則解作前者，是依底本作「且」字，而未知別有異文也。

〇二三　數親問，<u>叔穆</u>、<u>嘉賓</u>竝有問〔一〕，爲慰。

〔一〕叔穆嘉賓竝有問　「叔穆」，<u>雍正本墨池</u>卷十五、<u>四庫本墨池</u>卷五作「淑穆」。「嘉」，<u>吳抄</u>、<u>雍正本墨池</u>卷十五作「鄙」，<u>四庫本墨池</u>卷五無，並當誤。

〇二四　<u>知道長</u>不孤得散力〔一〕，疾重而邇進退〔二〕，甚令人憂念。遲信還，<u>知問</u>〔三〕。

〔一〕知道長不孤得散力　「孤」，<u>雍正本墨池</u>卷十五、<u>四庫本墨池</u>卷五無。

〔二〕疾重而邇進退　「邇」，<u>吳抄</u>、<u>傅校</u>作「尒」，<u>四庫本墨池</u>卷五作「汝」，疑誤。

〔三〕知問　此句下，<u>四庫本墨池</u>卷五有「義之頓首。行書」六字。「問」，<u>吳抄</u>、<u>傅校</u>作「聞」。

〇二五　<u>婦安和</u>〔一〕，婦故羸疾〔二〕，憂之焦心。餘亦諸患〔三〕。

〔一〕婦安和　「婦」，<u>吳抄</u>、<u>傅校</u>作「姊」，<u>雍正本墨池</u>卷十五、<u>四庫本墨池</u>卷五作「姊」。按「姊」即「姊」。

〔二〕婦故羸疾　「婦」，<u>吳抄</u>、<u>傅校</u>作「姊」，<u>雍正本墨池</u>卷十五、<u>四庫本墨池</u>卷五作「妹」。

〔三〕餘亦諸患　<u>雍正本墨池</u>卷十五作「餘不盡悉」，<u>四庫本墨池</u>卷五作「餘不盡悉。行書」。

〇二六　君昨示欲見穆生叙讚〔一〕，今欲默語興廢之格〔二〕，粗當書爾不？玄度好佳，君謂何似〔三〕？

〔一〕君昨示欲見穆生叙讚　「叙」，吳抄、傅校作「叔」。

〔二〕今欲默語興廢之格　「默」，雍正本墨池卷十五作「點」，疑誤。「興廢」，傅校作「廢興」。「格」，

〔三〕君謂何似　此句下，雍正本墨池卷十五有「羲之頓首」四字，四庫本墨池卷五有「羲之頓首。行

書」六字。

雍正本墨池卷十五作「極」。

〇二七　從事經過崔、阮諸人〔一〕，昨旦與書，疾，故示毒愁，當增其疾。吾如今尚劣劣，又晚熱，未有定發日。有定，示足下興耳。近書或欲留，吾甚欲與俱，而吾疾患遲速無常，其竟云何？足下今知問〔二〕。

〔一〕從事經過崔阮諸人　「崔」，雍正本墨池卷十五作「催」，疑非是。

〔二〕足下今知問　「令」，吳抄作「令」。「知」，嘉靖本、王本作「之」，當誤；草書二字形近，本卷多有

互誤者。「問」，吳抄、傅校作「聞」，疑誤。

〇二八　適太常、司州、領軍諸人二十五六書〔一〕，皆佳。司州以爲平復〔二〕，此慶之可言〔三〕。餘親親皆佳。大奴以還吳也〔四〕，冀或見之〔五〕。

〔一〕領軍諸人二十五六書　「領軍」，王右軍集卷二作「鎮軍」。「二十」，淳化閣帖卷六、大觀帖卷六、澄清堂帖卷一作「廿」。

〔二〕司州以爲平復　「以」，淳化秘閣法帖考正卷六「太常帖」…「當是『比』。」翁方綱（見其所藏宋本大觀帖卷六此帖眉批）釋爲「比」。

〔三〕此慶之可言　「之」，宋劉次莊法帖釋文卷六、法帖釋文考異卷六、四庫本、四庫本墨池卷五、王右軍集卷二作「慶」。細辨淳化閣帖卷六、大觀帖卷六、澄清堂帖卷一，此字確似重字符。

〔四〕大奴以還吳也　「以」，淳化秘閣法帖考正卷六「太常帖」…「『以』當是『已』」，右軍書多書「以」爲「已」。……或作「比」，誤。

〔五〕冀或見之　淳化閣帖卷六、大觀帖卷六、澄清堂帖卷一同；四庫本墨池卷五無。

〇二九　司州供給寥落，去無期也。不果者〔一〕，公私之望無理，或復是福。得大等書，慰心。今因書也〔二〕，野數言疏，平安〔三〕。定太宰、中郎〔四〕。

〔一〕不果者　「者」，王右軍集卷二校…「一作『去』」。

〔二〕今因書也　「也」，淳化閣帖卷六、大觀帖卷六、澄清堂帖卷一同；吳抄無，疑誤。

〔三〕 野數言疏平安　「野」，王本、雍正本墨池卷十五作「墅」，草書辨識之誤。「疏」，吳抄無。「安」，淳化閣帖卷六、大觀帖卷六、澄清堂帖卷一、四庫本、四庫本墨池卷十五作「定」，當涉下誤。

〔四〕 定太宰中郎　「定」，淳化閣帖卷六同。王右軍集卷二校：「（一）作『足』。」當誤。此句下，四庫本墨池卷五有「行書」小字注。

〇三〇　適州將十五日告，徐一癰方尺許，口四寸〔一〕，云數日來小如差〔二〕。然疾源如此，憂悒尚深，故遣信治徐舍人書以示徐，還示足下也。不堪縷疑〔三〕，事列上台。周青州視事，今以當至下耶？甚是事宜〔四〕。無方身世〔五〕，而任事者疾患如此〔六〕，使人短氣〔七〕。

〔一〕 口四寸　吳抄、傅校作「四口方」，疑誤。

〔二〕 云數日來小如差　「日」原作「如」，當涉下誤，據吳抄、傅校、雍正本墨池卷十五、四庫本墨池卷五改。「如差」，雍正本墨池卷十五、四庫本墨池卷五作「而差」。

〔三〕 不堪縷疑　「縷」，雍正本墨池卷十五、四庫本墨池卷五作「縷」。「疑」，吳抄、傅校作「又」，則或屬下句。

〔四〕 甚是事宜　「甚」，雍正本墨池卷十五、四庫本墨池卷五作「任」，疑涉下誤。

〔五〕 無方身世　「方」，傅校作「妨」，雍正本墨池卷十五、四庫本墨池卷五作「干」。

〔六〕而任事者疾患如此　「而」，吳抄、傅校作「無」，疑涉上誤。

〔七〕使人短氣　「氣」，吳抄無。此句下，吳抄、傅校有「已上到行底似缺去」小字注，何校有「已下到行底似缺去」小字注。四庫本墨池卷五有「羲之白。行書」五字。

〇三一　六月十九日羲之白，使還，得八日書，知不佳，何爾？耿耿。僕日弊〔一〕，而得此熱，忽忽解日爾〔二〕。力遣，不具，王羲之白〔三〕。「白」字只點成〔三〕。

〔一〕僕日弊　「弊」，四庫本墨池卷五作「疲」。

〔二〕忽忽解日爾　「日」，嘉靖本、王本、吳抄、四庫本、四庫本墨池卷五作「白」。此條後重出，見本卷二〇一條，「字亦作「白」。

〔三〕白字只點成　「只」下，嘉靖本、傅校、雍正本墨池卷十五有「一」字。此句，四庫本墨池卷五作「行書」。

〇三二　一見尚書書〔一〕，一二日遣信以具〔三〕，必宜有行者〔三〕。情事恐不可委行使耶？遲還，具問。亦以與尚書諮懷〔四〕，今復遣諮吳興也。

〔一〕一見尚書書　吳抄作「見尚書書」，雍正本墨池卷十五、王右軍集卷一作「見尚書」。

〔二〕一二日遣信以具　「二」，二五三條作「一」。

〔三〕必宜有行者　「見尚書」，句亦作「見尚書」。出，見本卷二五三條，句亦作「見尚書」。此條後重

〔三〕必宜有行者 「者」二五三條同，吳抄、傅校作「也」。

〔四〕亦以與尚書諮懷 「以」二五三條同，雍正本墨池卷十五作「一」。「與」二五三條同，吳抄、傅校作「爲」。

〇三三 遠近清和，士人平安。荀羨定住下邳〔一〕，復遣軍下城〔二〕。此間民事〔三〕，愚智長歎，乃亦無所隱，如之何又須求雨〔四〕，以復爲災。卿彼何似〔五〕？

〔一〕荀羨定住下邳 「下邳」，邢本澄清堂帖卷三同。按晉書食貨志：「升平初，荀羨爲北府都督，鎮下邳。」知是。嘉靖本、王本、吳抄、傅校、雍正本墨池卷十五「邳」作「耶」，草書辨識之誤。

〔二〕復遣軍下城 「復」，邢本澄清堂帖卷三同，吳抄、傅校作「伏」，草書辨識之誤。「軍」下，邢本澄清堂帖卷三、吳抄、傅校有「取」字。「下」，邢本澄清堂帖卷三作「卞」，疑是。

〔三〕此間民事 「間」，嘉靖本作「問」，當誤。

〔四〕如之何又須求雨 「又須求雨」，邢本澄清堂帖卷三作「又頃水雨」，吳抄、傅校作「又何須水雨」。果如是，則此句首三字當獨立成問句。

〔五〕卿彼何似 「彼」，邢本澄清堂帖卷三同，吳抄、傅校作「復」。按本書屢見「復何似」語，「彼」字或當誤。

〇三四　**江生佳，須大活以始見之**〔一〕。**與人上蕭索**〔二〕，**可歎。**

〔一〕須大活以始見之　「須大活」，吳抄、傅校作「頃大闊」。果如是，則三字當獨立成句。

〔二〕與人上蕭索　「與人上」吳抄、傅校作「此人土」，何校作「此人士」，雍正本墨池卷十五、四庫本墨池卷五作「此人事」。

〇三五　**汝宜速下**〔一〕，**不可稽留。計日遲望，今日亦語劉長史，令速**〔二〕。

〔一〕「汝宜速下」條　此條，雍正本墨池卷十五、四庫本墨池卷五連於上條。

〔二〕令速　「令」，嘉靖本作「今」。此句下，四庫本墨池卷五有「羲之白　行書」五字。

〇三六　**近因得里人書，想至。知故面腫**〔一〕，**今差不？吾比日食意如差，而骭**玉篇：「下諫反，脛也」〔二〕。**中故不差，以此爲至患，至不可勞，力數字，令弟知聞耳**〔三〕。

〔一〕知故面腫　「腫」下，淳化閣帖卷六、大觀帖卷六、吳抄、雍正本墨池卷十五、四庫本墨池卷五，王右軍集卷二有「耿耿」二字。

〔二〕玉篇下諫反脛也　此小字注，吳抄、傅校在條末，四庫本墨池卷五無。「脛」原作「堅」，據吳抄、傅校改。大廣益會玉篇卷七：「骭，退諫切，脛也。」

〔三〕令弟知聞耳　「聞」，淳化閣帖卷六、大觀帖卷六、四庫本墨池卷五作「問」字通。此句下，四庫本

本墨池卷五有「行書」小字注。

○三七　姊適復二告〔一〕，安和。郗故病篤〔二〕，無復他治，爲消息耳，憂之深。今移至田舍〔三〕，就道家也。事畢〔四〕，當吾遣信視〔五〕。淑還〔六〕，母子平安，爲慰。至恨不得暫見，故未得下船。道夷書云，已得一宅，想今安穩耳〔七〕，不政解此移趨〔八〕。知部兒不快〔九〕，何所在？今已佳也〔一〇〕。耿耿，信白〔一一〕。

〔一〕姊適復二告　「二」，雍正本墨池卷十五、四庫本墨池卷五無。范校：「疑『二』乃『復』字之重文。」

〔二〕郗故病篤　「故」，雍正本墨池卷十五、四庫本墨池卷五作「政」。

〔三〕今移至田舍　「今」，吳抄、傅校作「令」。

〔四〕事畢　「畢」，吳抄作「必」，疑誤。

〔五〕當吾遣信視　「當吾」，雍正本墨池卷十五、四庫本墨池卷五作「吾當」。

〔六〕淑還　「淑」，吳抄作「叔」。

〔七〕想今安穩耳　「穩」，吳抄、傅校作「隱」，字通。

〔八〕不政解此移趨　「政」，雍正本墨池卷十五、四庫本墨池卷五作「能」。

〔九〕知部兒不快　「部」，吳抄、傅校作「郤」。

何所在今已佳也　此二句，雍正本墨池卷十五、四庫本墨池卷五作「情不容已」，憂心」。

〔一〕信白　雍正本墨池卷十五作「羲之白」，四庫本墨池卷五作「羲之白」〔行書〕。按「母子平安」句至此句，雍正本墨池卷十五、四庫本墨池卷五提行別爲一條。

〇三八　與殷疾彼此格，卿取〔一〕。

〔一〕卿取　「卿」，傅校作「鄉」，疑誤。「取」，吳抄作「耿」，傅校作「耿耿」，則前字或當屬上句。

〇三九　卒喜慰，氣滿無他治，噉數合米來〔一〕。

〔一〕噉數合米來三日　「日」下，雍正本墨池卷十五有「方愈」二字，當是。四庫本墨池卷五有「方愈行書」四字。

〇四〇　知足下哀感不佳，耿耿。吾下勢腹痛小差，須用女荽丸〔一〕，得應甚速也〔二〕。

〔一〕須用女荽丸　「女荽」原作「女蔓」，據吳抄、傅校、雍正本墨池卷十五、四庫本墨池卷五改。女荽，藥名，醫書屢見。

〔二〕得應甚速也　此句下，四庫本墨池卷五有「行書」小字注。

〇四一　在我而已，誠無所多云〔一〕。與謝豫州共入河，不乃煩劇。得安、萬送書〔二〕，云六日可至。諸賢云朝廷失之〔三〕，轉覺闕然〔四〕。與卿書同。此四字注。「不有君子，其能國乎？」此言深也。但云卿當入〔五〕，何以如夢〔六〕？恐卿表將復經年〔七〕，想仁祖差時還內鎮，慰人情耳。皆在卿懷矣〔八〕。

〔一〕誠無所多云　「無」，吳抄、傅校作「得」。

〔二〕得安萬送書　「安」下，嘉靖本、王本、吳抄、傅校、雍正本墨池卷十五無「萬」字，似「萬」字。「送書」，吳抄、傅校作「書送矣書」，則此句與下句當斷作：「得安、萬書，送矣，書云六日可至。」

〔三〕諸賢云朝廷失之　「賢」下，吳抄有「書」字，疑誤。

〔四〕轉覺闕然　「轉」下，吳抄、傅校有「飛」字，疑誤。

〔五〕但云卿當入　「當」，雍正本墨池卷十五作「嘗」，疑誤。

〔六〕何以如夢　「何」，嘉靖本、王本、雍正本墨池卷十五作「河」，則屬上句。上文有「入河」一語。

〔七〕恐卿表將復經年　「將」，吳抄無。

〔八〕皆在卿懷矣　「在」，王本作「枉」。按「不有君子」句至此句，雍正本墨池卷十五提行別爲一條。

〇四二　産婦兒，萬留之。月盡遣，甚慰心〔一〕。

〔一〕甚慰心　「慰」，吳抄、傅校作「懸」。

〇四三　得袁、二謝書具〔一〕，爲慰。袁生暫至都〔二〕，已還未？此生至到之懷，吾所盡也〔三〕。弟預須遇之〔四〕，大事得其書〔五〕，無已已。二謝云秋末必來〔六〕，計日遲望。萬贏〔七〕，不知必俱不？知弟往〔八〕，別停幾日，決其共爲樂也〔九〕。尋分旦與江、姚女和別〔十〕，殊當不可言也〔一一〕。

〔一〕「得袁二謝書具」條　此條，雍正本墨池卷十五連於上條，當非是。日本京都藤井有鄰館藏唐摹本袁生帖、淳化閣帖卷六、大觀帖卷六、四庫本墨池卷五獨爲一條，然至「吾所盡也」句止。

〔二〕唐摹本、淳化閣帖、大觀帖卷六、澄清堂帖卷二字形相同，澄清堂帖卷二旁釋作「乙乙」法帖釋文考異卷六：「施（宿）作『乙乙』。」吳抄、傅校作「一一」。草書辨識之異。嘉靖本、王本作「一一」。不確。

袁生暫至都　「生」下，吳抄、傅校有「想」字，當非。

〔三〕吾所盡也　「盡」，唐摹本泐，淳化閣帖卷六、大觀帖卷六、澄清堂帖卷二、四庫本墨池卷五脱。「也」，吳抄、雍正本墨池卷十五脱。四庫本墨池卷五句下有「行書」小字注。

〔四〕弟預須遇之　「預」，吳抄、傅校無。

〔五〕大事得其書　「大」，吳抄作「人」。「書」，雍正本墨池卷十五作「吉」。

〔六〕二謝云秋末必來 「云」，雍正本墨池卷十五作「之」，疑誤。「末」，吳抄、雍正本墨池卷十五作「未」。

〔七〕萬嬴 「嬴」，雍正本墨池卷十五作「嬴」，當誤。

〔八〕知弟往 「往」，雍正本墨池卷十五作「佳」。

〔九〕決其共爲樂也 「其」，雍正本墨池卷十五無，疑誤。

〔一〇〕尋分旦與江姚女和別 「旦」，吳抄、傅校作「別具」，雍正本墨池卷十五作「且」。

〔一一〕殊當不可言也 「也」，吳抄、傅校無。

〇四四 知庾丹陽差數〔一〕，深深致心致心〔二〕。

〔一〕庾丹陽 謂庾龢。大觀帖卷六、澄清堂帖續五、何校作「庾丹楊」。世說新語言語「謝胡兒語庾道季」句劉孝標注引徐廣晉紀：「（庾龢）歷仕至丹陽尹，兼中領軍。」而晉書庾龢傳記其事，「丹陽尹」作「丹楊尹」。升平中，代孔嚴爲丹楊尹。同書孔嚴傳亦有「嚴與丹楊尹庾龢議」語。按「丹陽」、「丹楊」古實並用，東晉王建之墓誌「丹楊建康之白石」，建之妻劉媚子墓誌（磚質）則作「丹陽」、「丹楊」古實並用，東晉王建之墓誌「丹楊建康之白石」，是其證。羅振玉面城精舍雜文甲編李少溫黃帝祠宇額字跋：「說文『黟』「丹陽有黟縣。』段氏玉裁注本改作『丹楊』。玉案段改是也。古丹陽字皆作『楊』，漢書地理志作『丹揚』，『揚』即『楊』之訛。其見之金石刻者如瘞鶴銘『丹楊外仙尉』，韋景昭碑『丹楊延

「陵人也」。此碑『丹楊葛蒙勒石』，字並作『楊』，此其明驗。」羅説似不確。

〔三〕深深致心致心　吳抄作「深深致致心心」，雍正本墨池卷十五作「深深致致」，並誤辨重字符號。細辨大觀帖卷六、澄清堂帖續五，當以底本爲是，或當解作「深致心深致心」。

○四五　得孔彭祖十七日具問，爲慰。云襄經還蠡〔一〕，是反善之誠也，於殷必得速還，無復道路之憂。比者尚懸悒，得其去月書，省之悲慨也。

〔一〕云襄經還蠡　「襄」，吳抄、傅校作「囊」。按此段所言當爲殷浩與姚襄事，見晉書姚襄載記，故知底本不誤。「還」下，吳抄、傅校有「尋」字。「經還蠡」，本卷二七二條有相關內容，作「昨得都十七日書，賊徑還蠡臺，不攻譙，是其反善之誠也」又晉書姚襄載記：「（殷）浩潛遣將軍魏憬率五千餘人襲襄，襄乃斬憬而并其衆。浩愈惡之，乃使將軍劉啓守譙，遷襄於梁國蠡臺。」則「經」或當爲「徑」，「蠡」爲「蠡臺」之省，或下奪「臺」字。

○四六　上流近問不？竟何日即路？知謝定出，居內所弘故重，是不情〔一〕，廢情存大〔三〕。

〔一〕是不情　「情」，吳抄、傅校作「能」。

〔三〕廢情存大　「廢」，吳抄、傅校作「展」。

〇四七　明或就卿圍棊〔一〕，邑散。今雨寒，未可以治，謝。

〔一〕　明或就卿圍棊　「明」下，雍正本墨池卷十五、四庫本墨池卷五有「日」字。「卿」，四庫本墨池卷五無。

〇四八　江表付還〔一〕。此四字一行〔二〕。

〔一〕　「江表付還」條　此條，雍正本墨池卷十五、四庫本墨池卷五連於上條。

〔三〕　此四字一行　雍正本墨池卷十五無，四庫本墨池卷五作「行書」二字。

〇四九　得書，知足下問，吾骹骼上下黨反，下口亞反，腰骨。拘闕〔一〕。痛〔二〕。俛仰欲不得，此何理耶？願輒與相見〔三〕，無盡治宜，足下得益，使之不疑也〔三〕。但月又未〔四〕，陰沈沈〔五〕，恐不可針。不知何以教目前〔六〕？甚憂領。王羲之〔七〕。

〔一〕　吾骹骼上下黨反，下口亞反，腰骨拘闕痛　此句，雍正本墨池卷十五作「吾骹骼缺痛」，四庫本墨池卷五作「吾骹骼缺痛」，四庫本墨池卷五作「吾骹骼痛」。小字注「闕」，嘉靖本、王本、吳抄作「此字不識，缺」小字注，唯「缺」字三本均誤爲正文大字。按「拘痛」成詞，「拘」下或不當缺字也。

〔三〕　願輒與相見　「願」、「與」，四庫本墨池卷五分別作「顧」、「去」。

〔三〕使之不疑也　「不」，傅校作「無」。

〔四〕但月又未　此句下當有脫文。雍正本墨池卷十五、四庫本墨池卷五無「未」字，則與下句連爲一句。

〔五〕陰沈沈　吳抄、雍正本墨池卷十五、四庫本墨池卷五作「陰沉」。

〔六〕不知何以教目前　「教」，嘉靖本、吳抄、傅校、雍正本墨池卷十五、四庫本墨池卷五作「救」。二字皆可通，然細味文意，似當以「救」字近是；本卷二四五條亦有「不知何以救之」語。「目」，雍正本墨池卷十五作「日」。

〔七〕王羲之　雍正本墨池卷十五作「王羲之白」，四庫本墨池卷五作「義之白。行書」。

〇五〇　比信〔一〕，尋知足下有書可道〔三〕，知足下未能得果，望近爲然。知得家問，賢子動疾，念甚憂慮，懸。得後問不？分張何可久，幼小故疾患，無賴。

〔一〕比信　「比」，雍正本墨池卷十五作「似」，疑誤。

〔三〕尋知足下有書可道　「道」，張俊之二王雜帖校注以爲「送」字草書之誤識。如此，則「可送」二字成句。

〇五一　野、大皆當以至，不得還問，懸心。大得善悉也，野當不能遏〔一〕，卿立轉茂清

談〔二〕。

〔一〕野當不能過　「當」，雍正本墨池卷十五作「嘗」。

〔二〕卿迕轉茂清談　「轉」，雍正本墨池卷十五無。

○五二　足下小大佳也〔一〕，諸疾苦憂勞非一，如何？復得都下近問不？吾得敬和二十三日書〔二〕，無他，重熙住定爲善〔三〕。

〔一〕足下小大佳也　「足下小」，淳化閣帖卷七、大觀帖卷七同；嘉靖本、王本、吳抄、雍正本墨池卷十五作「野足下」，傅校作「野足下小」，「野」或當涉前條而衍。

〔二〕吾得敬和二十三日書　「二十三」，淳化閣帖卷七、大觀帖卷七作「廿三」。

〔三〕重熙住定爲善　「住」，淳化閣帖卷七、大觀帖卷七同；四庫本墨池卷五作「往」，則字下當斷。

○五三　謝二庾〔一〕。此三字又一行〔二〕。

〔一〕「謝二庾」條　此條，淳化閣帖卷七、大觀帖卷七、雍正本墨池卷十五、四庫本墨池卷五連於上條。范校：「三字乃是尺牘尾提行致問之例，故注云：『此三字又一行。』非別爲一帖。」是。此三字，本卷義之尺牘中非止一見。

〔二〕此三字又一行　「又」，嘉靖本、王本、吳抄、雍正本墨池卷十五無。

〇五四　山下多日，不得復意問〔一〕。一昨晚還，未得遣書。得告〔二〕，知中冷不解〔三〕，更壯溫〔四〕，甚耿耿。服何藥耶〔五〕？僕此日差勝〔六〕，尋知問，王羲之頓首〔七〕。

〔一〕不得復意問　「得」，本書卷三唐褚遂良晉右軍王羲之書目行書第十三，吳抄無，疑是。

〔二〕得告　「得」，四庫本墨池卷五無，則「告」字屬下句。

〔三〕知中冷不解　「解」，四庫本墨池卷五作「鮮」，疑誤。

〔四〕更壯溫　「壯溫」，原作「壯濕」，據吳抄、傅校、王右軍集卷二改。臺北故宮博物院藏王羲之長風帖墨迹（摹本），淳化閣帖卷七、大觀帖卷七等刻入，中有「既毀頓，又復壯溫，深可憂」語。「壯溫」字形似「壯（狀）謂」，大觀帖卷七字旁釋文「溫」字旁紅筆改作「謂」。然法帖釋文卷七、法帖釋文考異卷七、王右軍集卷二均釋作「壯溫」。淳化秘閣法帖考正卷七「長風帖」謂：「『溫』字左旁似言，當是筆誤。」董其昌跋摹本亦謂：「昔在史館，同年王檢討嘗攜此卷視予，解『狀謂』二字曰『壯溫』。」檢討深於醫理，其語當不謬。

〔五〕服何藥耶　「服」，四庫本墨池卷五作「復」，疑誤。

〔六〕僕此日差勝　「此」，嘉靖本、傅校、雍正本墨池卷十五、四庫本墨池卷五作「比」；吳抄誤合「比日」二字爲「皆」。「此」、「比」二字皆可通，但當以後者爲是。比日，連日，本卷羲之尺牘屢用之。

〔七〕王羲之頓首　四庫本墨池卷五作「羲之頓首。行書」。

○五五 義之頓首，向又慘慘〔一〕，自舉哀乏氣〔二〕，勿勿。知便當西〔三〕，且不相知來，想能能更言問〔四〕。力遣不次，王羲之頓首〔五〕。此二帖帶行〔六〕。

〔一〕向又慘慘 「又」，吳抄、傅校作「反」，疑誤。

〔二〕自舉哀乏氣 「乏」，嘉靖本、王本作「之」，疑誤。

〔三〕知便當西 「便當西」，吳抄作「便面」，傅校作「便當面」。

〔四〕想能能更言問 「熊」，嘉靖本、王本作「態」，當誤；吳抄、雍正本墨池卷十五、四庫本墨池卷五無，句自亦能通，則「熊」字或當涉下「能」字而衍。然本卷○九七條有「伯熊」「可令熊知消息」語，或即一人。未知孰是。「問」，吳抄作「面」。

〔五〕王羲之頓首 「王」，四庫本墨池卷五無。

〔六〕此二帖帶行 此句，四庫本墨池卷五作「行書」。「二」，吳抄、雍正本墨池卷十五作「一」，似是。

○五六 七日告期，痛念玄度，未能闋。心〔一〕。汝臨哭悲慟，何可言，言及愧塞。夜闋。市器俱不合用〔二〕，令摧之也〔三〕。吾平平，但昨來念玄度〔四〕，體中便不堪之〔五〕，耶告〔六〕。

〔一〕未能闋心 吳抄作「未能以缺心」，雍正本墨池卷十五、四庫本墨池卷五作「不能不懸心也」。

〔二〕何可言言及愧塞夜闋市器俱不合用 此三句，嘉靖本、王本作「何可言之，及愧塞。夜缺字。市器俱不合用」，吳抄作「何可言之及愧，寒夜○缺字似（校者按，原本誤作「以」）「即」字。○至不以市器多

不合用」，傅校作「何可言之，及惋塞，夜闕。至不以市器多不合用」，雍正本墨池卷十五作「何可言之，情極咽塞，缺。市器俱不合用」，四庫本墨池卷五同雍正本墨池卷十五，唯無「缺」小字注。按二「言」字，後字當作重字符，故或釋作「之」字，草書辨識之異。

〔三〕令攜之也　「令」，嘉靖本、王本作「合」，吳抄、傅校作「今」。「攜」，嘉靖本、王本、吳抄、傅校作「催」。此句及下句，雍正本墨池卷十五、四庫本墨池卷五無。

〔四〕但昨來念玄度　「念」上，嘉靖本、王本、吳抄有「惋」字。此句，雍正本墨池卷十五作「昨旦來惋念玄度」，四庫本墨池卷五作「昨旦來又惋念玄度」。

〔五〕體中便不堪之　「之」，雍正本墨池卷十五、四庫本墨池卷五作「甚」。

〔六〕耶告　雍正本墨池卷十五、四庫本墨池卷五作「今告」，且與下條相連，合二條爲一條。

〇五七　汝當須過殯還〔一〕，恒有悲惻〔二〕。

〔一〕汝當須過殯還　「當」，吳抄作「尚」。

〔二〕恒有悲惻　「恒」，雍正本墨池卷十五無，句下有「王羲之白」四字。四庫本墨池卷五亦無，句下有「義之白。行書」五字。

〇五八　王延期省。此四字一行。

〇五九　妹轉佳,慶不及啼不〔一〕? 憶念奴,殊不可言。涼當迎之〔二〕。

〔一〕慶不及啼不　「及」,本書卷三唐褚遂良晉右軍王羲之書目行書第三十八作「乃」。

〔二〕涼當迎之　「之」下,吳抄、傅校有「又一本自『念奴』」(校者按,原誤爲「如」)後語盡」注語。

期? 汝等將慎爲上,知復何云。

〇六〇　昨即得丹陽水上書,與足下書同,故不送。昨諸書付還。

〇六一　去冬遣使,想久至。乖離忽四年,言之歎慨,豈言所喻。悠悠數十〔二〕,卒當何

〔一〕悠悠數十　「十」,吳抄、傅校、雍正本墨池卷十五、四庫本墨池卷五作「千」。何批:「『千』四庫本墨池、抄本作『年』」。按今所見吳抄、墨池編均不如是,疑何批誤。

劣〔一〕,力知問,王羲之〔三〕。

〇六二　念足下窮思兼至,不可居處。雨氣無已,卿復何似? 耿耿。善將息。吾故

〔一〕吾故劣　「劣」,吳抄、傅校作「劣劣」。

〔三〕王羲之　四庫本墨池卷五作「羲之」。行書。

〇六三　吾何當還。此四字一行[一]。

〔一〕　此四字一行　　四庫本墨池卷五無。

〇六四　汝尚小[一]，愁思兼至，不可居處。多疾，足下前許歲未[二]，今暫還，想必可爾，故復白[三]。

〔一〕　「汝尚小」條　　此條，四庫本墨池卷五連於上條。

〔二〕　足下前許歲未　　「未」，雍正本墨池卷十五、四庫本墨池卷五作「末」，疑是。

〔三〕　故復白　　此句下，四庫本墨池卷五有「行書」小字注。

〇六五　十一月十三日告期等，得所高餘姚并吳興二十八日二疏[一]，知並平安，慰[二]。吾平平，比服寒食酒，如似為佳。力因王會稽[三]，不一一，阿耶告知[四]。

〔一〕　得所高餘姚并吳興二十八日二疏　　「所」下，吳抄、傅校有「國」字，何批：「疑作『因』。」按疑為衍字。「高」，余嘉錫余嘉錫文史論集寒食散考（下稱「余嘉錫寒食散考」）：「此字疑誤。」張俊之二王雜帖校注以為「寫」字草書之誤識，或當是。

〔三〕　慰　　此字下，吳抄有「合」字，何批：「疑作『念』。」

〔三〕 力因王會稽 「會稽」下，吳抄、傅校有「書」字。

〔四〕 阿耶告知 「阿耶」，父親。雍正本墨池卷十五作「何耶」，則二字獨立爲問句。

○六六 想大小皆佳〔一〕，丹陽頃極佳也〔二〕，云自有書，不附此信耳。大小問〔三〕，多患，懸心。想二奴母子佳，遲卿問也。

〔一〕「想大小皆佳」條 此條，雍正本墨池卷十五連於上條。

〔二〕丹陽頃極佳也 「丹陽」，何校作「丹楊」。「頃」，吳抄作「須」，疑誤。

〔三〕大小問 吳抄作「小大」，則與下句合爲一句。；傅校作「小大問」。

○六七 吾去日盡，欲留女過吾〔一〕。去自當送之〔二〕，想可垂許。一出未知還期，是以白意。夫人涉道康和，足下小大皆佳〔三〕。度十五日必濟江〔四〕，故旨知問〔五〕。須信還，知定當近道迎足下也，可令時還。遲面，以日爲歲〔六〕。

〔一〕欲留女過吾 「過」，吳抄作「遇」，疑誤。

〔二〕去自當送之 「去」，雍正本墨池卷十五、四庫本墨池卷五無。

〔三〕足下小大皆佳 「小大」，吳抄作「大小」。

〔四〕度十五日必濟江 「度」，四庫本墨池卷五作「慶」，疑是。「慶」，人名。

〔五〕故旨知問 「旨」原作「二日」，依上下文意，當爲「旨」之誤拆，「旨」即「旨」也，兹據吳抄改。

又，「旨問」成詞，疑此句或當作「故知旨問」。

〔六〕以日爲歲 此句下，四庫本墨池卷五有「羲之白〔行書〕五字。

〇六八 去冬臨臨安〔一〕，事近便欲決去〔二〕，而何侯不許〔三〕。事聞，以有小寇〔四〕，今未便得果〔五〕，然故有移南意〔六〕，尚未可倉卒復信，更具信汝也〔七〕。

〔一〕去冬臨臨安 嘉靖本、王本作「去冬臨臨安」，雍正本墨池卷十五、四庫本墨池卷五作「去冬臨改安」，吳抄作「去冬臨改自安」，傅校作「去冬臨臨改自安」。

〔二〕事近便欲決去 「事近」，吳抄作「近」，傅校作「事道」。

〔三〕而何侯不許 「何侯」，王本、吳抄作「何侯其於」，何批謂「其於」二字「不可解」。雍正本墨池卷十五、四庫本墨池卷五作「何其」。

〔四〕以有小寇 「以」，四庫本墨池卷五作「似」。

〔五〕今未便得果 「今」，雍正本墨池卷十五、四庫本墨池卷五作「人」。

〔六〕然故有移南意 「意」，嘉靖本、王本作「墓」，吳抄、傅校作「暮意」，雍正本墨池卷十五、四庫本墨池卷五作「墓意」。

〔七〕更具信汝也 「具信汝也」，嘉靖本、王本作「其信汝也」，傅校作「具信於汝也，鑒之」，雍正本墨池卷十五作「期汝信也」，四庫本墨池卷五作「期汝信也」。義之頓首。

盡矣，何所復言〔一〕。

○六九 六日，昨書，信未得去，時尋復逼。或謂不可以不恭命，遂不獲已。處世之道

〔一〕何所復言 吳抄作「何所所復復言言」，誤辨重字符號，當釋作「何所復言，何所復言」。此句下，四庫本墨池卷五有「義之頓首。行書」六字。

○七○ 丹陽且送〔一〕吾體氣極佳，共在卿故處，增思詠。

〔一〕丹陽且送 「丹陽」，何校作「丹楊」。「送」，雍正本墨池卷十五、四庫本墨池卷十五作「道」。

○七一 若可得耳〔一〕要當須吾自南，但增感塞〔二〕。

〔一〕「若可得耳」條 此條，雍正本墨池卷十五、四庫本墨池卷五連於上條，「耳」作「爾」。

〔二〕但增感塞 此句下，四庫本墨池卷五有「義之白。行書」五字。

〇七二　十四日，諸問如昨〔一〕，云西有伐蜀意，復是大事〔二〕，速送袍來〔三〕。

〔一〕　諸問如昨　「問」，嘉靖本、王本，吳抄無。

〔二〕　復是大事　「復」，嘉靖本、王本、四庫本墨池卷十五、四庫本墨池卷五作「後」，疑誤。

〔三〕　速送袍來　「袍」，嘉靖本、王本、雍正本墨池卷十五、四庫本墨池卷五作「抱」，疑誤。

見足下一一〔三〕。

〇七三　遂當發詔催吾〔一〕，帝王之命是何等事，而辱在草澤，憂歎之懷，當復何言〔二〕。

〔一〕　遂當發詔催吾　此條，雍正本墨池卷十五、四庫本墨池卷五連於上條。「詔」，吳抄作「語」，疑誤。

〔二〕　當復何言　「何」，吳抄、傅校作「可」，疑誤。

〔三〕　見足下一一　此句下，四庫本墨池卷五有「羲之白。行書」五字。

〇七四　昨送諸書〔一〕，令示卿〔二〕，想見之。恐殷疢必行，義望雖宜爾〔三〕，然今此集〔四〕，信爲未易。卿若便西者〔五〕，良不可言。

〔一〕「昨送諸書」條　此條，後重出，見本卷二三六條。四庫本墨池卷五無。「送」，雍正本墨池卷十五作「道」，與二三六條同。

〔二〕令示卿　「令」，二三六條作「令」。

〔三〕義望雖宜爾　「義」，雍正本墨池卷十五作「義」。

〔四〕然今此集　「今」，吳抄作「令」。「此」，嘉靖本、王本作「比」。

〔五〕卿若便西者　「西」，嘉靖本、王本、吳抄、雍正本墨池卷十五無。

〇七五　安復後問不〔一〕？　想必停君諸舍。　疾若差也〔二〕，便疾綿篤，了不欲食，轉側須人，憂懷深。　小妹亦故進退不孤，得散力，煩不得眠。食至少，疾患經日〔三〕，兼憔勞不可言。　迎集中表，親疏略盡，實望投老得盡田里骨肉之歡。　此一條不謝二疏〔四〕，而人理難知此〔五〕？不知小却得遂本心不？　交衰朽羸劣，所憂縈如此，君視是頤養之功〔六〕，當有何理，今都絕思此事也。　冀疾患差，末秋初冬，必思與諸君一佳集。　遣無益〔七〕，快共爲樂，欲省補頃者之慘慼也〔八〕。　追尋前者意事〔九〕，豈可復得。且當率目前〔一〇〕，及當此急要〔一一〕。　願諸君各保愛〔一二〕，以俟此期〔一三〕。　未近見君，有諸結〔一四〕。　力聊以當面〔一五〕。　各間意必欲省安西〔一六〕，如今意無前却也。　想君必俱〔一七〕。　賊勢可之者，必進許、洛，無可不

果〔二八〕。相遇于一世〔二九〕，豈可度之尋常〔三〇〕，以此至終，故當極盡志氣之所託也〔三一〕。　君此

意弘足〔三二〕，然決在必行〔三三〕。「當面」止，似爲一帖〔三四〕。

〔一〕「安復後問不」條　此條，雍正本墨池卷十五連於上條。

〔二〕疾若差也　「若」，全晉文卷二二作「苦」，疑誤。

〔三〕疾患經日　「日」，吳抄、傅校、王右軍集卷一作「月」。

〔四〕此一條不謝二疏　「條」下，吳抄、傅校、雍正本墨池卷十五有「欲」字。

〔五〕而人理難知此　「難」下，吳抄、傅校、雍正本墨池卷十五有「患」字。

〔六〕君視是頤養之功　「君」，吳抄、傅校作「言」。

〔七〕遣無益　「遣」上，吳抄、傅校有「排」字。

〔八〕欲省補頃者之慘慼也　「欲省補」，吳抄、雍正本墨池卷十五作「欲以省補」。王右軍集卷一作
「欲以少日補」，疑是，則「省」爲「少日」二字之誤合。「慼」，吳抄、傅校、王右軍集卷一作「戚」。

〔九〕追尋前者意事　四庫本墨池卷五自此句起連下條獨爲一條。「意事」，四庫本墨池卷五作「事
意」。

〔一〇〕且當率目前　「率」，吳抄、傅校作「辨」；全晉文卷二二作「卒」。「目」，雍正本墨池卷十五、四
庫本墨池卷五作「日」。

〔一一〕及當此急要　「當此」，四庫本墨池卷五作「今時」。

〔二〕 願諸君各保愛 「諸」，四庫本墨池卷五作「慰」。

〔三〕 以俟此期 「期」，嘉靖本、王本、雍正本墨池卷十五作「其」，則屬下句。此句，四庫本墨池卷五作「以俟此其末耳」。

〔四〕 未近見君有諸結 此二句，吳抄作「未近見，若有諸結」，四庫本墨池卷十五作「見君有愁緒」。

〔五〕 力聊以當面 「力」，嘉靖本、王本、吳抄、雍正本墨池卷十五、四庫本墨池卷五無。「以」吳抄、傅校無。

〔六〕 各間意必欲省安西 「各」，吳抄、雍正本墨池卷十五、四庫本墨池卷五作「冬」，當是。「意必」，四庫本墨池卷五作「定」。此句上，王本、吳抄、雍正本墨池卷十五、四庫本墨池卷五不空格。

〔七〕 想君必俱 「俱」，四庫本墨池卷五作「懼」。

〔八〕 無可不果 「果」下，吳抄、傅校有「理」字，何校並於「理」下斷句。

〔九〕 相遇于一世 四庫本墨池卷五作「凡人遇逆世」。

〔二〇〕 豈可度之尋常 「度」，四庫本墨池卷五作「處」。

〔二一〕 故當極盡志氣之所託也 「之」，四庫本墨池卷五作「庶不負」，則此句分爲二句。

〔二二〕 君此意弘足 「足」，四庫本墨池卷五作「定」。

〔二三〕 然決在必行 「然」下，吳抄有「當」字。「必」傅校作「比」。

〔二四〕 當面止似爲一帖 此二句，嘉靖本、王本、吳抄、雍正本墨池卷十五、四庫本墨池卷五無。

○七六　未復知問〔一〕，晴快，卿轉勝，向平復也，猶耿耿。想上下無恙，力知問，不具。

王羲之敬問〔二〕。

〔一〕「未復知問」條　此條，雍正本墨池卷十五連於上條。

〔二〕王羲之敬問　此句下，四庫本墨池卷五有「行書」小字注。

○七七　日月如馳。一娉弃背再周〔一〕，去月穆松大祥〔二〕，奉瞻廓然，永惟悲摧〔三〕，情如切割。汝亦增慕〔四〕，省疏酸感〔五〕。

〔一〕一娉弃背再周　淳化閣帖卷六，吳抄、傅校、本書卷三唐褚遂良晉右軍王羲之書目行書第十、雍正本墨池卷十五、四庫本墨池卷五、王右軍集卷二無，疑是。「背」，淳化閣帖卷六有；吳抄無，疑誤。此句，嘉靖本、王本作「一娉去再周」，疑誤。

〔二〕去月穆松大祥　「去」下，嘉靖本、王本有「行」字。「穆松」，吳抄作「木松」。並疑誤。

〔三〕永惟悲摧　「惟」，吳抄、傅校作「懷」。

〔四〕汝亦增慕　「慕」，王本作「暮」，吳抄作「慕」，並當誤。

〔五〕省疏酸感　「感」，雍正本墨池卷十五、四庫本墨池卷五作「感」。

〇七八　延期、官奴小女病疾不救〔一〕，痛愍貫心〔二〕。吾以西夕，情願所鍾，唯在此等。豈圖十日之中，二孫夭命，惋傷之甚，未能喻心，可復如何。此有兩帖，語小異〔三〕。

〔一〕「延期官奴小女病疾不救」條　此條，後重出，見本卷一七四條，然語多異。「病」，吳抄、雍正本墨池卷十五、四庫本墨池卷五作

〔二〕痛愍貫心　「貫」下，吳抄、傅校有「並」。

〔三〕此有兩帖語小異　此二句，嘉靖本、王本、雍正本墨池卷十五作「延其（校者按，當爲「延期」之誤）官奴有兩帖，語小異」，四庫本墨池卷五作「行書」。

〇七九　敬親今在剡，其後復亡，甚不可言〔一〕。

〔一〕其後復亡甚不可言　此二句，四庫本墨池卷五作「其後復闕，不可言，羲之頓首。行書」。

〇八〇　穰、鐵不知已得〔一〕。一行短書〔二〕。

〔一〕穰鐵不知已得　「穰」，吳抄作「獽」，疑誤。「得」下，傅校有「不」字。

〔二〕一行短書　吳抄作「一行短行書」，雍正本墨池卷十五、四庫本墨池卷五無。

〇八一　近遣書〔一〕，想即至。此雨，汝佳，不得，懸心〔二〕。吾乏劣，力數字〔三〕。

〔一〕近遣書　「近」上，原有「行」字，據吳抄、雍正本墨池卷十五、四庫本墨池卷五刪。按吳抄「近」字上爲「一行短行書」小字注，「行」字恰在「近」上，疑注文竄入正文。又參第一二六頁校〔三〕。

〔二〕此雨汝佳不得懸心　此四句，傅校作「此雨，汝往，不得問，懸心」，吳抄略同，唯「雨」誤作「兩」；四庫本墨池卷五作「此雨極佳，不得，懸心」，意俱較底本爲順。

〔三〕力數字　此句下，四庫本墨池卷五有「義之頓首。行書」六字。

〇八二　七月十三日告，鄱陽兄弟〔一〕，大降制終，去悔悼甚〔二〕。永絕，悲傷痛懷〔三〕，切割心情也〔四〕。

〔一〕七月十三日告鄱陽兄弟　〔三〕，吳抄無。「鄱陽」本書卷三唐褚遂良晉右軍王義之書目行書第十作「離得」，疑誤。

〔二〕去悔悼甚　「悔」，吳抄、傅校作「晦」。

〔三〕悲傷痛懷　「痛」，雍正本墨池卷十五、四庫本墨池卷五作「動」。

〔四〕切割心情也　「也」，雍正本墨池卷十五作「奈何」，四庫本墨池卷五作「奈何，義之頓首。行書」。

〇八三　諸葛亥者，君識之不〔一〕？才幹好佳，往爲錢塘，著績，又入僕府，有以盡悉宰

民之至也。甚欲自託於明德，云臨安春當闕〔三〕，爾者君能請不？僕必欲言得佳長史〔三〕，

亦當是君所須。既得里人共事異常〔四〕，故乃爾。須還告之。

〔一〕諸葛弅者君識之不　此二句，吳抄作「諸葛田去，君識之不」，雍正本墨池卷十五作「諸葛田去，
不識君之」，並疑誤。

〔二〕云臨安春當闕　「闕」，何校改作旁注，疑是。或謂如字。此字下，吳抄有「尔」字，疑涉下衍（吳
抄下一字亦作「尔」）。

〔三〕僕必欲言得佳長史　「必欲言」，吳抄、傅校作「心至言」，王右軍集卷二校：「〔尺牘〕作『心至
言』。」

〔四〕既得里人共事異常　「里」下，傅校有「望」字。

○八四　人理不可得都絕〔一〕，每至屬致〔二〕，使人多歎〔三〕。

〔一〕「人理不可得都絕」條　此條，雍正本墨池卷十五連於上條。

〔二〕每至屬致　「屬」，雍正本墨池卷十五作「屬」。

〔三〕使人多歎　「歎」，嘉靖本、王本、雍正本墨池卷十五作「欲」，當是。

○八五　十五日羲之報，近甚倉卒，得十三日音〔一〕，知卿佳，慰之。力及陽主書〔二〕，不

〔一〕得十三日音 「音」，嘉靖本、吳抄、傅校、雍正本墨池卷十五、四庫本墨池卷五作「書」。

〔二〕力及陽主書 「陽主」，嘉靖本、吳抄、雍正本墨池卷十五、四庫本墨池卷五作「陽生」，或是。「陽生」，仍當人名。又，冬至亦謂之陽生。

〔三〕羲之報 此句下，四庫本墨池卷五有「行書」小字注。

○八六 會稽亦復與選，論卿否〔一〕？吾誠敕敕於論事，然于弟尚不惜小宜〔二〕。謂選官前意已佳，可不復煩重。卿更思〔三〕，必謂宜論者〔四〕，必有違矣〔五〕。

〔一〕會稽亦復與選論卿否 「選」下，吳抄、傅校、雍正本墨池卷十五、四庫本墨池卷五有「官」字。下文亦有「選官」語，或當是。「否」下，吳抄作「不」。

〔二〕然于弟尚不惜小宜 「宜」，雍正本墨池卷十五、四庫本墨池卷五無。

〔三〕卿更思 「思」下，雍正本墨池卷十五、四庫本墨池卷五有「之」字。

〔四〕必謂宜論者 「必」，吳抄、傅校作「不」。

〔五〕必有違矣 「矣」，雍正本墨池卷十五、四庫本墨池卷五作「耳」。此句下，四庫本墨池卷五有「義之頓首。行書」六字。

〇八七　上下安也，和、緒過，見之欣然〔一〕。敬豫乃成委頓，令人深憂〔三〕。江生亦連病，今已差〔三〕。

〔一〕見之欣然　此句下，四庫本墨池卷五有「羲之白」行書五字，且本條止於此。

〔三〕敬豫乃成委頓令人深憂　此二句，淳化閣帖卷六、大觀帖卷六、澄清堂帖卷一獨爲一條；四庫本墨池卷五亦別爲一條，「深憂」下有「行書」小字注。「成」，淳化閣帖卷六、大觀帖卷六、澄清堂帖卷一同；王本、雍正本墨池卷十五作「誠」，當誤。

〔三〕江生亦連病今已差　此二句，四庫本墨池卷五別爲一條，末有「行書」小字注。

〇八八　知阮生轉佳，甚慰、甚慰。會稽近患下，始差。諸謝粗佳。

〇八九　足下差否〔一〕？甚耿耿。喉中不復燥耳。故知問，具示。王義之白〔三〕。

〔一〕足下差否　此條，雍正本墨池卷十五、四庫本墨池卷五連於上條。「否」，吳抄作「不」。

〔三〕王義之白　此句，雍正本墨池卷十五無，疑竄入下條爲首四字；四庫本墨池卷五句下有「行書」小字注。

〇九〇　冷過〔一〕，足下夜得眠不？祇差也，復何治？甚耿耿。長史復何似？故

問〔二〕，具示。王羲之白〔三〕。

〔一〕冷過　此句上，雍正本墨池卷十五有「王羲之白」四字，疑爲前條末四字竄入。然四庫本墨池卷

五前條末及本處均有此四字，未知究竟如何。

〔二〕故問　「故」，雍正本墨池卷十五無。

〔三〕王羲之白　此句下，四庫本墨池卷五有「行書」小字注。

○九一　遂無雨候，使人歎〔一〕。得諸孫書〔二〕，高田皆欲了。

〔一〕使人歎　「歎」，吳抄作「欲」，當誤。

〔二〕得諸孫書　「孫」，吳抄、傅校作「縣」。

○九二　得書〔一〕，知足下患癤，念卿無賴，思見足下，冀脱果〔二〕，力不一一，王羲之

白〔三〕。

〔一〕「得書」條　此條，雍正本墨池卷十五連於上條。

〔二〕冀脱果　「冀」，吳抄、傅校作「兼」。

〔三〕王羲之白　吳抄作「王羲之白也」，傅校作「王羲之謹白」。

○九三　此賢懷所禮也，面一一。

○九四　五月十四日羲之〔一〕，近反至也，得七日書，知足下故爾，耿耿。善將息。吾

腫，得此霖雨〔二〕，轉劇。憂深。力不一一，羲之〔三〕。

〔一〕五月十四日羲之　「十四」，吳抄、傅校作「十五」。「羲之」下，雍正本墨池卷十五、四庫本墨池卷
　　　五有「白」字，當是。本條前，嘉靖本、吳抄、傅校有「謝二侯」。此三字一行〕八字。

〔二〕得此霖雨　「霖」，傅校作「淋」。

〔三〕羲之　此二字下，吳抄、傅校、雍正本墨池卷十五有「白」字，四庫本墨池卷五有「白。行書」三字。

○九五　適萬石去月五日書〔一〕，爲慰。尋得彭祖送萬九日露版〔二〕，再破賊，有所獲，想足摧寇越逸之勢，宜適許司農書，爲慰。無人，未能得重〔三〕，故向餘杭間〔四〕。此注三行短〔五〕。

〔一〕適萬石去月五日書　「適」下，雍正本墨池卷十五、四庫本墨池卷五有「得」字。

〔二〕尋得彭祖送萬九日露版　「尋」，雍正本墨池卷十五無。

〔三〕「想足摧寇越逸之勢」至「未能得重」　此五句，吳抄、傅校作「想足摧寇越逸之勢耳。適許司農
　　　書，爲慰。無人，能得重」。雍正本墨池卷十五作「想足摧寇越逸之勢耳。許司農書來，慰吾。
　　　奈無人，便未得達」，四庫本墨池卷五作「想足摧寇越逸之勢耳。許司農書來，慰吾。奈無人，便

未能得達」。

〔四〕故向餘杭間　此句下，雍正本墨池卷十五有「也」字，四庫本墨池卷五有「也，義之頓首。行書」七字。

〔五〕此注三行短　雍正本墨池卷十五、四庫本墨池卷五無。

〇九六　因緣示致問，非書能悉。想君行，有旨信〔一〕。

〔一〕有旨信　「旨」，傅校作「音」。此句下，四庫本墨池卷五有「行書」小字注。

〇九七　伯熊上下安和，爲慰。可令知問。叔夷子前恨不見，可令熊知消息〔一〕。

〔一〕叔夷子前恨不見可令熊知消息　此二句，王右軍集卷二作「叔夷子前恨不令熊知消息」。末句下，四庫本墨池卷五有「行書」小字注。

〇九八　羊參軍還，朝論長見敦恕，其爲慶慰，無物以喻。今又告誠先靈〔一〕，以文示足下，感懷慟心。

〔一〕今又告誠先靈　「誠」，四庫本墨池卷五作「成」，當誤。

〇九九　又以表書示卿，政當亦不〔一〕。

〔一〕又以表書示卿政當亦不　此條，雍正本墨池卷十五、四庫本墨池卷五連於上條。「政」，傅校作「故」。「亦」，吳抄、傅校、雍正本墨池卷十五作「尒」，疑是。「不」，四庫本墨池卷五作「否」。行書」。

一〇〇　痛念玄度，立如志而更速禍，可慛可痛者〔一〕。省君書，亦增酸〔二〕。

〔一〕可慛可痛者　「者」，吳抄、傅校、王右軍集卷二無。

〔二〕亦增酸　此句下，四庫本墨池卷五有「行書」小字注。

一〇一　服食，故不可乃將冷藥，僕即復是中之者。腸胃中一冷〔一〕，不可如何〔二〕。是以要春秋輒大起多〔三〕，腹中不調適，君宜深以為意。省君書，亦比得之物養之鈔，豈復容言〔四〕，直無其人耳。許君見驗，何煩多云矣〔五〕。

〔一〕腸胃中一冷　「腸」，四庫本墨池卷五作「傷」。

〔二〕不可如何　「如」，四庫本墨池卷五作「知」，疑誤。

〔三〕是以要春秋輒大起多　「大起」，四庫本墨池卷五作「大夫」，誤。

〔四〕豈復容言　「復容」，傅校作「容復」。

〔五〕　何煩多云矣　「云矣」，傅校、雍正本墨池卷十五作「云」，四庫本墨池卷五作「去。行書」。

一〇二　袁彭祖何日過江〔一〕，想安穩耳〔二〕。失此諸賢，至不可言。足下分離，如何可言〔三〕。

〔一〕　袁彭祖何日過江　「袁」，四庫本墨池卷五作「送」。

〔二〕　想安穩耳　「穩」，吳抄、傅校作「隱」，字通。

〔三〕　如何可言　此句下，四庫本墨池卷五有「行書」小字注。

一〇三　此段不見足下〔一〕，乃甚久。遲面，明行集，冀得見卿。

〔一〕　此段不見足下　「此段」近來，這段時間。雍正本墨池卷十五作「此改」誤。

一〇四　得申近不問〔一〕。此五字一行。

〔一〕　得申近不問　「不問」，嘉靖本、吳抄、雍正本墨池卷十五作「問不」，疑是。此條，雍正本墨池卷十五連於上條，無「此五字一行」小字注。王右軍集卷二連於上條，中空一格。

一○五　謝疢。此二字一行。

一○六　四月五日羲之報，建安靈柩至，慈陰幽絕〔一〕，垂卅年〔二〕。永惟崩慕〔三〕，痛徹五内，永酷奈何。無由言告〔四〕。臨紙摧哽，羲之報〔五〕。此一帖真、艸書〔六〕。

〔一〕慈陰幽絕　「陰」，淳化閣帖卷六、大觀帖卷六、澄清堂帖卷一、寶晉齋法帖卷三、吴抄、四庫本墨池卷五、王右軍集卷二作「蔭」，字通。

〔二〕垂卅年　「卅」，淳化閣帖卷六、大觀帖卷六、澄清堂帖卷一、寶晉齋法帖卷三同，嘉靖本、吴抄、傅校作「三十」。

〔三〕永惟崩慕　「崩」，澄清堂帖續五、澄清堂帖卷一、寶晉齋法帖卷三同；淳化閣帖卷六、大觀帖卷六無，非是。「慕」，吴抄無，非是。

〔四〕無由言告　「告」，淳化閣帖卷六、大觀帖卷六、澄清堂帖卷一、寶晉齋法帖卷三作「苦」，疑傅摹之誤，參本卷○○三條校〔四〕。

〔五〕羲之報　「報」，澄清堂帖卷一旁批同；嘉靖本、吴抄、傅校作「批」，草書辨識之誤；王本作「帖」，顯誤。

〔六〕此一帖真艸書　吴抄作「此一帖真草本」，四庫本墨池卷五作「行書」。

一○七　十一月十八日羲之頓首、頓首〔一〕，從弟子夭没，孫女不育，哀痛兼傷，不自

勝〔三〕，奈何、奈何！**王羲之頓首**〔三〕。此一帖行書〔四〕。

〔一〕頓首頓首　四庫本墨池卷五作「頓首」。

〔二〕不自勝　絳帖後卷六同。四庫本墨池卷五「不」下有「能」字，疑非。

〔三〕王羲之頓首　「王」，四庫本墨池卷五無。

〔四〕此一帖行書　吳抄作「此一帖行草」，四庫本墨池卷五作「行書」。

一〇八　二蔡過葬，來居此，親親集事，而君復出爲因耳〔一〕。此一帖草書。

〔一〕而君復出爲因耳　「耳」，傅校作「正」。

一〇九　九月十八日**義之頓首**，**茂善**晚生兒不育〔一〕，痛之惻心，奈何、奈何！轉寒，足下可不、可不〔三〕？不得問多日，懸情。吾故劣〔三〕，力不具〔四〕。**王羲之頓首**。此一帖行艸〔五〕。

〔一〕茂善晚生兒不育　「兒」，吳抄作「而」，疑誤。

〔三〕可不可不　吳抄、雍正本墨池卷十五、四庫本墨池卷五作「可不」，草書辨識之異。

〔三〕吾故劣　「劣」，吳抄作「劣劣」，草書辨識之異。

〔四〕力不具　吳抄作「力書不且」，「且」當爲「具」之誤。

〔五〕此一帖行艸 四庫本墨池卷五作「行草」。

一〇 十月十一日義之敬問〔一〕，得旦書〔二〕，知佳，爲慰。吾疾轉差〔三〕，力不一，義之敬問。行草〔四〕。

〔一〕十月十一日義之敬問 「十月」，雍正本墨池卷十五、四庫本墨池卷五作「月」，汝帖卷六作「二月」。

〔二〕得旦書 本書卷三唐褚遂良晉右軍王義之書目行書第五十二作「五月」。吳抄、雍正本墨池卷十五、四庫本墨池卷五作「但得」，傅校作「旦得」，本卷二一三條亦有「旦書」一語；並疑誤。

〔三〕吾疾轉差 「疾」，原作「爲」，草書辨識之誤，兹據汝帖卷六、雍正本墨池卷十五、四庫本墨池卷五改。

〔四〕行草 吳抄作「此一帖行草，僧權」，傅校作「此帖行草，僧權」，四庫本墨池卷五作「行書」。

一一 二十七日告姜〔一〕，汝母子佳不〔二〕？力不一，耶告。此一帖行艸〔三〕。

〔一〕二十七日告姜 此條，後重出，見本卷一七九條。

〔二〕汝母子佳不 「二十」，寶晉齋法帖卷五「二十」作「廿」，「耶告」下有「義之頓首」四字。

〔三〕此一帖行艸 雍正本墨池卷十五作「行草」，四庫本墨池卷五作「行書」。

一一二　羲之頓首，二孫女夭殤，悼痛切心。豈意一旬之中，二孫至此。傷惋之甚，不能已已，可復如何。義之頓首。　真行〔一〕。

〔一〕真行　吳抄作「此一帖真行」，四庫本墨池卷五無。

一一三　廿八日義之白〔一〕，得昨告，承飲動〔二〕，懸情。想小爾耳，還旨不具〔三〕，王羲之再拜。　艸書〔四〕。

〔一〕廿八日義之白　「廿」吳抄、傅校作「二十」。

〔二〕承飲動　「飲動」何批：「『飲動』即『陰厥』，二字未經人使。」

〔三〕還旨不具　「旨」，絳帖後卷四、澄清堂帖卷二、雍正本墨池卷十五、四庫本墨池卷五作「日」。

〔四〕艸書　吳抄作「此一帖草書」。

晉齋法帖卷五有此條，惜此字損。

一一四　庚新婦入門未幾，豈圖奄至此禍〔一〕，情願不遂，緬然永絕，痛之深至，情不能已，況汝豈可勝任，奈何、奈何！無由叙哀，悲酸。　此帖行書〔二〕。

〔一〕庚新婦入門未幾豈圖奄至此禍　此二句，淳化閣帖卷六、澄清堂帖卷三、四庫本墨池卷五僅作

〔三〕「奄至此禍」四字。

一一五　君服前賢弟逝没〔一〕，一旦奄至，痛當奈何〔二〕，當復奈何。臨紙咽塞，王羲之

頓首、頓首〔三〕。此一帖行書〔四〕。

〔一〕君服前賢弟逝没　「君」，四庫本墨池卷五作「居」。

〔二〕痛當奈何　雍正本墨池卷十五、四庫本墨池卷五作「痛傷」。

〔三〕王羲之頓首頓首　此句，四庫本墨池卷五作「義之頓首」。

〔四〕此一帖真行　雍正本墨池卷十五無，雍正本墨池卷五作「行書」。

　　〔三〕此帖行書　吳抄作「此一帖行書也」。

一一六　雪候既不已，寒甚。盛冬平可苦患〔一〕，足下亦當不堪之〔二〕，轉復知問〔三〕，王

義之。此一帖行書〔四〕。

〔一〕盛冬平可苦患　淳化閣帖卷七、澄清堂帖卷二同；大觀帖卷七「可」下損一字，嘉靖本、王本作

「成日冬平可苦患」，吳抄作「成日冬卒可若患」，傅校作「盛日冬至可苦患」，並有疑誤處，亦似

並有可取處。姜夔絳帖平卷六引作「盛冬至可苦患」，此則於義最順。

〔二〕足下亦當不堪之　「之」，淳化閣帖卷七、大觀帖卷七、澄清堂帖卷二同；吳抄、雍正本墨池卷十

五無。

〔三〕轉復知問　「轉復」，淳化閣帖卷七、大觀帖卷七、澄清堂帖卷二同；王本作「轉尋復」，吳抄、傅
校作「尋復」，雍正本墨池卷十五作「尋轉復」，草字辨識之異。

〔四〕此一帖行書　雍正本墨池卷十五作「草書」，四庫本墨池卷五作「行書」。

書，甚不欲令汝姨出。懇至，想自思之。行書〔三〕。

一七　書末云得諸〔一〕，爲慰。知汝姨欲西，情事難處〔二〕。然今時諸不易，得東安

〔一〕書末云得諸　「書末云」，嘉靖本、王本作「書末云」，吳抄、傅校作「書末去」，雍正本墨池卷十五、
四庫本墨池卷五作「書來云」。

〔二〕情事難處　「事」下，吳抄、傅校、雍正本墨池卷十五、四庫本墨池卷五有「誠」字。

〔三〕行書　吳抄作「此一帖行書」。

一八　上下可耳，産行往，當迎慶，思之不可言。此一帖行書。

一九　今付吳興酢二器。真行。

二〇　一日不暫展〔一〕，至恨叱而不已〔二〕，便懷〔三〕。不果東，至可恨〔四〕。思叙，想

閒暇必顧也。

〔一〕一日不暫展　絳帖後卷四同；吳抄無「不」字，當誤。

〔二〕至恨叱而不已　絳帖後卷四、吳抄、傅校作「至恨、至恨。雨不已」，當是。

〔三〕便懷　「懷」，吳抄、傅校作「還」。

〔四〕至可恨　「可恨」，絳帖後卷四同，吳抄、傅校作「可恨、可恨」。

二一　適都使還，諸書具一一，須面具懷。

二二　得征西近書〔一〕，甚善，甚善。委悉爲慰。不得安西許有問，不知何久。長風書平安〔二〕，今知殷侯不久留之〔三〕。

〔一〕「得征西近書」條　此條，雍正本墨池卷十五、四庫本墨池卷五連於上條。

〔二〕「不得安西許有問」至「長風書平安」　此三句，吳抄、傅校作「不得安西平訊」。

〔三〕今知殷侯不久留之　「久」，吳抄無。

二三　舍內佳不〔一〕？　中書何似？家中疾篤，恒救旦夕〔二〕，比知覺有省，書想至〔三〕。

〔一〕「舍內佳不」條　此條，雍正本墨池卷十五、四庫本墨池卷五連於上條。

書[一]。

〔二〕義興中書　此句下，四庫本墨池卷五有「行書」小字注。

一二四　義興何似？懸情。慕容遂來據鄴，可深憂。官復遣軍，可以示義興、中
書[一]。

〔二〕「想至」二字在下條之首。

〔三〕比知覺有省書想至「覺有」，吳抄作「有覺」。此二句，四庫本墨池卷五作「比知覺有省書。行

〔二〕恒救旦夕　「恒」，吳抄、傅校作「但」。

小宜盤桓[二]，或至嫌也[三]。想復深思[四]。

一二五　昨得殷疾荅書，今寫示君。承無怒意，既而意謂速思順從。或有怨理[一]，大

〔一〕承無怒意　至「或有怨理」　此三句，嘉靖本、何校、雍正本墨池卷十五、四庫本墨池卷五作「承
無怒意，既爾意謂速思順從，或有怨理」，王本作「承無怒意，既爾意謂速思順從，或有怨望」，吳
抄作「承無怨既意，示意謂速思順從，或有怨理」，傅校作「承無怒意，既示意謂速思順從，或有怨
理」。此條後重出，見本卷三七一條，此三句作「承無怒詔，連思順從，或有怨望」。

〔二〕大小宜盤桓　「盤」，吳抄作「般」，字通。「桓」，吳抄無，而注「疑此字『桓』」。

〔三〕或至嫌也　「至」，吳抄、傅校作「致」。

〔四〕想復深思　本卷三七一條同，嘉靖本、王本、雍正本墨池卷十五、四庫本墨池卷五作「想深思」，吳抄、傅校作「想深思、想深思」。

一二六　復征許也〔一〕。此四字一行〔二〕。

〔一〕「復征許也」條　此條，吳抄、傅校同；四庫本墨池卷五連於上條，本卷三七一條吳抄、傅校亦兩條相聯，當誤。此條後亦重出，見本卷二三一條末。

〔二〕此四字一行　四庫本墨池卷五作「行書」。

一二七　八月二十四日義之頓首，闕〔一〕。日懸心。吾故劣劣〔四〕，王義之頓首。竟增哀感，奈何、奈何。雨，足下可耳〔二〕。不得問，闕〔三〕。

〔一〕闕　王本作「缺一字」，吳抄、四庫本墨池卷五無。

〔二〕雨足下可耳　此二句，原作「兩足下可耳」。雍正本墨池卷十五、四庫本墨池卷五作「雨足」，足下「雨」下或奪「足」字，然下條「此雨足，何耳」二句，吳抄、傅校、雍正本墨池卷十五作「此雨足，可耳」，皆可證「兩」爲「雨」之誤，茲據改。本疑「雨」下條亦有「此雨足」一語，吳抄作「此兩足」，亦似是，或此二句「足下」之「下」爲衍字，「足」字屬上句，亦未可知。

〔三〕闕　嘉靖本、王本、吳抄作「缺一字」，四庫本墨池卷五無。

可歎〔四〕。

〔四〕吾故劣劣　「劣劣」，吳抄作「劣」。

二六　此雨足，何耳〔一〕？故當收佳〔二〕。云彼甚快大事，吳義興吳闕。是蕩然〔三〕，

可歎〔四〕。

〔一〕此雨足何耳　此二句，傅校、雍正本墨池卷十五作「此雨足，可耳」，當是。上條已有「可耳」語。

吳抄略同，唯「雨」誤爲「兩」。四庫本墨池卷五作「此雨定可耳」，疑誤。

〔二〕故當收佳　「收佳」，嘉靖本作「妝佳」，吳抄、傅校作「佳收」，並疑誤。

〔三〕吳義興吳闕是蕩然　「義興吳」，雍正本墨池卷十五、四庫本墨池卷五作「義興甚」，疑是。「闕」

嘉靖本、王本、吳抄作「缺」一字，四庫本墨池卷五無。

〔四〕可歎　此句下，四庫本墨池卷五有「行書」小字注。

二九　知諸患，耿耿。今差也。華母子佳。

一三〇　時行皆遍〔一〕，事輕耳〔二〕，彼云何。

〔一〕「時行皆遍」條　此條，雍正本墨池卷十五連於上條。

〔二〕事輕耳　「輕」，吳抄作「經」。

一三一　道祖瘳下〔一〕，乃危篤，憂悒、憂悒！

〔一〕「道祖瘳下」條　此條，雍正本墨池卷十五連於上條。

一三二　賊勢可見〔一〕，此云方軌〔二〕，萬萬如志。但守之尚足，令智者勞心。此回書，恒懷湯火。處世不易，豈惟公道〔三〕。此兩字行也，下側書〔四〕。

〔一〕「賊勢可見」條　此條，四庫本墨池卷五與下二條連為一條，異文甚多，茲錄如下：「賊勢方軌，但守之足，尚令智者勞心，復此回書，恒懷湯，大處世不易，豈惟公道也。諸人十二日書云，慕容乃抄梁，得數日方下，疾疫非常，及至京，極勞傷，甚憂深，想君勤勤，又復委篤，恐無與諸人書也，憂之，悒悒。劣，力不一〔義之白。行書。〕」本條前，嘉靖本、王本、吳抄、傅校有「謝二侯」。此三字一行〕一條。

〔二〕此云方軌　「云」，吳抄、傅校作「公」。

〔三〕「此回書」至「豈惟公道」　此四句，吳抄、傅校作「比回書，豈唯公道，恒懷蕩，大處世不易」。雍正本墨池卷十五作「此回書，恒懷湯，大處世不易，豈惟公道也」。

〔四〕此兩字行也下側書　此二句，吳抄、傅校作「此兩字行下側書」。雍正本墨池卷十五無。

一三三　諸人十二日書云，慕容乃抄梁下，得數闕〔一〕。目下疾疫非常〔二〕，乃以至京〔三〕，

極有傷，此憂之下者〔四〕，想君勤勤之〔五〕。

〔一〕得數闕　嘉靖本作「得數旨」，王本作「得數」，下空一格，吳抄作「復數旨」，傅校作「復數闕」，雍正本墨池卷十五作「得數日方下」。

〔二〕目下疾疫非常　「目下」，雍正本墨池卷十五作「得數日方下」。

〔三〕乃以至京　「以」，吳抄、雍正本墨池卷十五無。

〔四〕極有傷此憂之下者　此二句，吳抄作「極有傷，此憂之者」，雍正本墨池卷十五作「極勞傷，甚憂之下者」。

〔五〕想君勤勤之　此句，吳抄作「想君勤勤之」，雍正本墨池卷十五作「想君勤勤」。

一三四　復委篤〔一〕，恐無興理。諸人書亦云爾也，憂之，怛怛〔二〕。得停，乃公私大計也〔三〕。

〔一〕「復委篤」條　此條，雍正本墨池卷十五連於上條。「復」上，雍正本墨池卷十五有「又」字。

〔二〕憂之怛怛　此二句語自可通，本卷三〇七條復見之。然一三一條有「憂怛憂怛」語，上二處或亦當爲此四字。疑原帖「憂」、「怛」二字下均有重字符號，上重字符號釋爲「之」字，爲其致誤之由。

〔三〕得停乃公私大計也　此二句，雍正本墨池卷十五作「劣，力不一」。

一三五　君頃以何永日〔一〕？憶去冬不可得知，如何、如何〔二〕。

〔一〕君頃以何永日　「頃」，寶晉齋法帖卷五同；雍正本墨池卷十五、四庫本墨池卷五作「須」，當爲
草書辨識之誤。

〔二〕如何如何　寶晉齋法帖卷五同；四庫本墨池卷五作「如何。行書」。本條末，寶晉齋法帖卷五有
「王羲之頓首」五字。

一三六　桓公以江州還臺選〔一〕，每事勝也。不可〔二〕，當在誰耳。

〔一〕桓公以江州還臺選　「以」，雍正本墨池卷十五、四庫本墨池卷五無。

〔二〕不可　「可」，吳抄、傅校作「知」，則與下連爲一句。

一三七　源書以發，吾欲路次見之，亦不欲停甚。闕〔一〕。

〔一〕闕　嘉靖本、王本、吳抄、傅校、雍正本墨池卷十五作「缺一字」。四庫本墨池卷五本條作「源書
已發，吾欲路次見之」。

一三八　官舍佳也，得諸舍問不〔一〕？不知遮何日西？言及辛酸。卿不可懷〔二〕，期

等故勿憂，勿憂深〔三〕。

〔一〕 得諸舍問不　此句，吳抄、傅校作「得諸舍日問不」。

〔二〕 卿不可懷　「卿」，吳抄作「即」。

〔三〕 期等故勿憂勿憂深　此二句，吳抄作「其等勿憂深」，傅校作「其等故勿深憂，勿憂深」。「期」，人名，王羲之姪輩，作「其」誤。

一三九　近書及至也，瞻望不遠，而未期覿面，如之何。遲得問也〔一〕。

〔一〕 遲得問也　「也」，吳抄、傅校無。

一四○　謝侯數不在歎〔一〕。此一行至底皆缺。

〔一〕 謝侯數不在歎　「歎」，吳抄作「欲」。

一四一　前知足下欲居此，常喜遲〔一〕。知定不果〔二〕，悵恨。未知見卿期〔三〕，當數音問也〔四〕。

〔一〕 常喜遲　「遲」，雍正本墨池卷十五、四庫本墨池卷五作「慰」。

〔二〕知定不果　「定」，吳抄、傅校作「之足下」。

〔三〕未知見卿期　「知」，吳抄、傅校無。

〔四〕當數音問也　此句下，四庫本墨池卷五有「行書」小字注。

一四二　得都近問，清和爲慰。云劉生近欲舉君爲山陰，以中當爲最〔一〕。君期於未獲供養處，相爲慨然〔二〕。仕宧殆是想也〔三〕。

〔一〕以中當爲最　「中」下，雍正本墨池卷十五、四庫本墨池卷五有「軍」字。本卷一四四條亦有「中軍」一語，故疑是。

〔二〕相爲慨然　「相」，吳抄作「想」。

〔三〕仕宧殆是想也　吳抄作「自宧待不足想也」，傅校作「仕宧殆不足想也」。

一四三　君學書有意〔一〕，今相與艸書一卷〔二〕。

〔一〕「君學書有意」條　此條，雍正本墨池卷十五、四庫本墨池卷五連於上條。「意」下，吳抄、傅校有「不」字。

〔二〕今相與艸書一卷　「今相」，吳抄作「令想」，雍正本墨池卷十五、四庫本墨池卷五作「今想」，並疑非。

一四四　小大佳不〔一〕? 可得司馬問〔二〕,懸情。適安以中軍出鎮,有避賢意,乃云行。

得言面,不知公私此理卒當之耶? 甚憂。真本無集之者〔三〕,想今與君書一一。

〔一〕「小大佳不」條　此條,雍正本墨池卷十五、四庫本墨池卷五連於上條。

〔二〕可得司馬問　「可」,雍正本墨池卷十五、四庫本墨池卷五作「不」,固當是。然古有語急省字例,

「可」可作「不可」講;又此句或理解爲問句;又上句「不」字亦可移爲此句之首;又或文本本有缺漏。未可究詰矣。

〔三〕真本無集之者　「真」,雍正本墨池卷十五、四庫本墨池卷五作「根」。

一四五　見此當何言〔一〕? 但恐今婦必門首有出〔二〕。四字注〔三〕。復有將來之弊耳。

此願盡珍御理〔四〕。

〔一〕「見此當何言」條　此條,雍正本墨池卷十五、四庫本墨池卷五連於上條。

〔二〕但恐今婦必門首有出　「婦」,吳抄、傅校作「居」,雍正本墨池卷十五、四庫本墨池卷五作「歸」。

「門首有」,吳抄、傅校作「首問所」。

〔三〕四字注　嘉靖本、吳抄、傅校、雍正本墨池卷十五作「已上四字注」,王本略同,有誤字;;四庫本墨池卷五無。

〔四〕此願盡珍御理　「此」,吳抄、傅校作「比」。「盡」,雍正本墨池卷十五作「書」,四庫本墨池卷五

作「畫」。「珍」，吳抄、傅校作「真」。

一四六　想彼人士平安，二郗數闕。也〔一〕。敬豫諸人近來停數日〔二〕，悉佳〔三〕。安石已南遷〔四〕，其諸兄弟此改殊命蕭索〔五〕。聞君以復入相府〔六〕，何時當應命？未得坐處，亦當愁罔。思得爲鄰，豈常情〔七〕。恐君方處務，此命難期，如之何！不一一。小佳，復意問也〔八〕。

〔一〕　想彼人士平安二郗數闕也　此二句，四庫本墨池卷五無。

「郗」，吳抄作「都」，雍正本墨池卷十五作「郄」，並疑誤，參第四一八頁校〔二〕。「闕」，嘉靖本、王本、吳抄、雍正本墨池卷十五無，疑非是。

〔二〕　敬豫諸人近來停數日　此句至條末，雍正本墨池卷十五提行別爲一條。

〔三〕　悉佳　「佳」，吳抄作「往」。

〔四〕　安石已南遷　「遷」，吳抄、傅校作「還」。

〔五〕　其諸兄弟此改殊命蕭索　「其諸」，嘉靖本、王本、吳抄作「諸其」，雍正本墨池卷十五、四庫本墨池卷五作「諸多」，並疑誤。「改」，或指改官，張俊之二王雜帖校注以爲「段」字草書之誤識；「此段」，近來，本卷一〇三條亦有此語。「命」，王右軍集卷二作「令」。

〔六〕　聞君以復入相府　「君」，吳抄作「居」，當誤。

〔七〕豈常情　「豈」下，吳抄、傅校有「是」字。

〔八〕復意問也　「也」，雍正本墨池卷十五、四庫本墨池卷五無。此句下，四庫本墨池卷五有「行書」小字注。

一四七　源遂差不？云尚未恭命，終之何〔一〕？聞真長知吳興〔二〕，想必如意〔三〕。南道差不〔四〕？

〔一〕終之何　吳抄、傅校作「終何云」，疑誤。雍正本墨池卷十五、四庫本墨池卷五作「終如之何」當是。上條亦有「如之何」一語。

〔二〕聞真長知吳興　此句，吳抄、傅校作「真長規吳興」。

〔三〕想必如意　「如」，吳抄作「知」。

〔四〕南道差不　「南」，吳抄、傅校作「男」。「不」，四庫本墨池卷五作「否？行書」。

一四八　君大小佳不〔一〕？松廬善斯也〔二〕。僕信還，奉州將去月十二日告〔三〕，甚慰。此君甚康壯，常是肥渴耳〔五〕。實尋還〔六〕，遲之不可言。二妹差佳，慰問如曹失護語〔四〕，期中冷，頃時行，可畏，愁人心〔七〕。

〔一〕君大小佳不 「大小」，吳抄作「小大」。

〔二〕松廬善斲也 「廬」，吳抄作「疾」。「斲」，吳抄、四庫本墨池卷五作「斷」。

〔三〕奉州將去月十二日告 「奉」，原作「秦」，據吳抄、傅校、雍正本墨池卷十五、四庫本墨池卷五改。

本卷〇三〇條亦有「適州將十五日告」語，與此相類。

〔四〕如曹失護語 「失」，張俊之二王雜帖校注以爲「督」字草書之誤識。督護，官名。

〔五〕常是肥渴耳 「常」，吳抄、傅校作「當」，疑是。

〔六〕實尋還 「實」，張俊之二王雜帖校注：「疑作『實』，謂郗超。」

〔七〕慰問心 何批：「疑『慰心』，衍『問』字。」按「問心」亦通。吳抄、傅校「心」作「必」，則屬下句。

一四九 不得司馬近問〔一〕。懸情。近所送書即至也。君信明早令得後得鄗書，未至，即想東不久耳〔二〕。

〔一〕「不得司馬近問」條 此條，雍正本墨池卷十五、四庫本墨池卷五連於上條。

〔二〕未至即想東不久耳 此二句，吳抄、傅校作「未即至，想東不久耳」。四庫本墨池卷五句下有「行書」小字注。

一五〇 此鄙問無恙〔一〕，諸從皆佳，比諸數耳〔二〕。知劉、阮數。闕〔三〕。

〔一〕此鄙問無恙　「此」，吳抄、傅校、雍正本墨池卷十五作「比」。

〔二〕比諸數耳　「比」，嘉靖本、王本、吳抄、雍正本墨池卷十五作「此」。

〔三〕闕　嘉靖本、王本、吳抄、雍正本墨池卷十五無。

一五一　溫公在此，前東北面還此復初闕。散〔一〕，爲慰。便乞，良不可言。卿得知之〔三〕，復共一快樂〔三〕。

〔一〕前東北面還此復初闕散　「初」，吳抄、傅校作「粗」。

〔二〕卿得知之　「卿」，傅校作「聊」。「知」，吳抄無。

〔三〕復共一快樂　「共」，吳抄無。

一五二　武妹小大佳也。闕一字〔一〕。

〔一〕闕一字　雍正本墨池卷十五作「缺」。

一五三　知郡荒，吾前東〔一〕，周旋五千里〔二〕，所在皆爾〔三〕，可歎。江東自有大頓勢，不知何方以救其弊。民事自欲歎〔四〕，復爲意。卿示，聊及〔五〕。闕一字〔六〕。

〔一〕 吾前東 雍正本墨池卷十五、四庫本墨池卷五無。

〔二〕 周旋五千里 「千」，雍正本墨池卷十五、四庫本墨池卷五作「百」。疑爲「十」之誤。

〔三〕 所在皆爾 「皆」，吳抄、傅校作「家」。

〔四〕 民事自欲歎 「事」，吳抄無。「歎」，吳抄作「難」，則或當以「難復爲意」爲句。

〔五〕 聊及 此二字下，四庫本墨池卷五有「數字，劣，力不一，義之白。行書」諸字。

〔六〕 闕一字 雍正本墨池卷十五、四庫本墨池卷五無。

一五四 數得桓公問〔一〕，疾轉佳也〔二〕。每懸〔三〕。胡云征事未有日，佳也。以逼勢〔四〕，不知卒云何爾〔五〕。

〔一〕 數得桓公問 「數」，四庫本墨池卷五作「昨」，疑是。

〔二〕 疾轉佳也 雍正本墨池卷十五作「疾轉加也」，四庫本墨池卷五作「疾書轉加」，當非。

〔三〕 每懸 吳抄、傅校作「每懸心」，雍正本墨池卷十五作「每懸念」，四庫本墨池卷五作「懸念」。

〔四〕 以逼勢 嘉靖本、吳抄、傅校、雍正本墨池卷十五作「以逼熱」，四庫本墨池卷五作「比日逼熱」。

〔五〕 不知卒云何爾 「爾」，吳抄、傅校作「耳」。此句下，四庫本墨池卷五有「耿耿，故示，力不一，義之頓首。行書」諸字。

一五五　君大小佳不〔一〕？至此乃知熙往〔二〕，覺少不得同〔三〕，萬恨、萬恨！云出便當西〔四〕念遠別，何可言。遲見玄度，今或以在道。

〔一〕「君大小佳不」條　此條，後重出，見本卷二四二條。

〔二〕至此乃知熙往　吳抄作「至乃至熙往」，當誤。「知」下，雍正本墨池卷十五有「重」字。「往」，雍正本墨池卷十五作「在」，當誤。

〔三〕覺少不得同　二四二條同。「得」，吳抄無，當誤。「同」下，雍正本墨池卷十五有「行」字，或當是。

〔四〕云出便當西　「西」，吳抄、傅校作「面」，當誤。

一五六　賓如人往不〔一〕，堪致心〔二〕。憶之，不忘懷之〔三〕。

〔一〕「賓如人往不」條　此條，後重出，然語多異，見本卷二四三條。雍正本墨池卷十五、四庫本墨池卷五連於上條，「賓如」作「如無」，「不」上有「心」字，則「心不堪」成句。

〔二〕堪致心　「致心」，雍正本墨池卷十五、四庫本墨池卷五作「甚」，則當屬下。

〔三〕不忘懷之　此句下，雍正本墨池卷十五有「無已」二字，四庫本墨池卷五有「無已」，故示，知問，義之頓首。行書諸字。

一五七　妹不快〔一〕，憂勞〔二〕。餘平安。

〔一〕「妹不快」條　此條，後重出，見本卷二四四條。

〔二〕憂勞　「憂」上，雍正本墨池卷十五、四庫本墨池卷五有「心」字。

一五八　未得安西問〔一〕，玄度忽腫〔二〕，至可憂慮。得其昨書，云小差〔三〕，然疾候自恐難耶〔四〕？

〔一〕「未得安西問」條　此條，嘉靖本、吳抄本及傅校本三本於後「初月十二日義之，累書至」條（本卷二四五條）前重出（然底本不重出），亦爲獨立一條。雍正本墨池卷十五、四庫本墨池卷五連於上條，疑誤。「安西」嘉靖本、王本、吳抄本作「安」，當誤；四庫本墨池卷五無。

〔二〕玄度忽腫　「忽」嘉靖本、吳抄本及傅校本三本後重出條同。嘉靖本、王本、吳抄、四庫本墨池卷五作「急」，當誤。

〔三〕至可憂慮得其昨書云小差　此三句，吳抄作「至可憂慮，不得甚。昨書云小差」，四庫本墨池卷五作「至可憂慮。得昨書小差」，並疑誤。嘉靖本、吳抄本及傅校本三本後重出條作「至可憂，兼得其昨書，云小差」，「兼」當爲「慮」字草書辨識之誤。

〔四〕然疾候自恐難耶　「然」下，吳抄有「後」字，疑爲「復」之誤。傅校有「復」字。嘉靖本、吳抄本及

一五九　與安石俱佳〔二〕，還七日，增想。投命積日〔三〕，不復知問。弟佳寧善，然復憂之不去懷。吾遂沈滯兼下，如近數日，分無復理。投命積日〔三〕，得下〔四〕，不知遂斷不〔五〕。了無所噉，而藥得停〔六〕，不知當復見弟二字注〔七〕。理不？獨下便長歎。小蘇息，更知問〔八〕。二奴、遮諸人何以謝之〔九〕。已上九字注兩行〔一〇〕。

傅校本三本後重出條此句作「然候自恐難耶」。四庫本墨池卷五句下有「羲之報」。行書五字。

〔一〕　與安石俱佳　「與安石」，雍正本墨池卷十五、四庫本墨池卷五作「安石書」。

〔二〕　投命積日　「投」，吳抄作「救」。

〔三〕　昨來增服陟釐丸　「來增」，四庫本墨池卷五無。

〔四〕　得下　吳抄、傅校作「得不復下」，於理爲優。

〔五〕　不知遂斷不　「斷不」，四庫本墨池卷五作「斷否」。

〔六〕　而藥得停　「藥」下，吳抄、傅校有「缺一字」小字注。

〔七〕　二字注　四庫本墨池卷五無。

〔八〕　更知問　「更」，吳抄、傅校作「便」。

〔九〕　二奴遮諸人何以謝之　「遮」原作「庶」，據何校、四庫本墨池卷五改。「二奴」「遮」皆人名。

〔一〇〕　「以」，何校作「似」，則此字下斷句，或當是。四庫本墨池卷五句下有「羲之白」行書五字。

〔一〇〕已上九字注兩行　「已」上，吳抄、傅校有「諸人」二字。

慨。

一六〇　想清和，士人皆佳。彭祖諸人得足下，慰旦夕也。此諸賢平安，每面，粗有嘆追恨近日不得本善散〔一〕。無已已〔二〕。度足下還期不久耳，此者數令知問〔三〕。

〔一〕追恨近日不得本善散　「本」，吳抄、雍正本墨池卷十五、四庫本墨池卷五無，似是。

〔二〕無已已　「已已」，吳抄作「已」。

〔三〕此者數令知問　「此」，傅校、雍正本墨池卷十五、四庫本墨池卷五作「比」，當是。四庫本墨池卷五句下有「行書」小字注。

一六一　懷足下〔一〕，可謂禮之。闕〔二〕。今以志心寄卿〔三〕，想必至，到論之〔四〕。救命不暇，此事於今爲奢遠耳，要是事其本心〔五〕。

〔一〕懷足下　「懷」上，吳抄、傅校、雍正本墨池卷十五、四庫本墨池卷五有「本」字。

〔二〕闕　嘉靖本、王本、吳抄、傅校作「缺一字」，四庫本墨池卷五無。

〔三〕今以志心寄卿　「志心」，雍正本墨池卷十五、四庫本墨池卷五作「書」。

〔四〕到論之　「到」，雍正本墨池卷十五、四庫本墨池卷五無，疑是。「論之」，四庫本墨池卷五作

〔五〕要是事其本心 四庫本墨池卷五作「是事本心」。

「且」，則字屬下句。

一六二 所欲論事〔一〕，今付〔二〕。

〔一〕「所欲論事」條 此條，雍正本墨池卷十五、四庫本墨池卷五連於上條。

〔二〕「今付」「今」，雍正本墨池卷十五作「令」。

一六三 今與馮公論何產〔一〕，足下可思。助明清談至是舉〔二〕，今又語真道〔三〕，今宣旨矣。

〔一〕今與馮公論何產 「何產」，劉茂辰等王羲之王獻之全集箋證：「應是『阿產』。王臨之，字仲產。」臨之，義之堂侄，曾官東陽太守。本卷〇四二、一一八等條道及「東陽」，均當此人。若然，則「仲」、「何」草書亦相近，「仲」誤爲「何」亦有可能。張俊之二王雜帖校注謂「產」爲「侯」字草書之誤識。何侯，本卷〇六八、二三三條有之。此句，吳抄作「今與憑論公產」。未知孰是。

〔二〕助明清談至是舉 「清」，吳抄無。

〔三〕今又語真道 「今」，吳抄、傅校作「令」。「又」，吳抄作「有」。「真道」，劉茂辰等王羲之王獻之之

全集箋證：「不詳何人，也許是二人的簡稱。虞存弟虞騫字道真，仕至郡功曹，見世說政事注。」意謂「真道」或當爲「道真」。按，世說新語政事：「何驃騎作會稽，虞存弟騫作郡主簿。」劉孝標注引范汪綦品：「騫字道真，仕至郡功曹。」張俊之二王雜帖校注亦云：「何驃騎，正謂何充。虞騫爲其主簿，故帖中云『論何侯』。」又『語道真』。又，道教稱真理爲『真道』。

皇太后一〔四〕。

一六四　臣義之言，寒嚴〔一〕，不審聖體御膳何如〔二〕，謹付承動靜〔三〕。　臣義之言。　召表

〔一〕　寒嚴　「寒」上，雍正本墨池卷十五、四庫本墨池卷五有「天道」二字。

〔二〕　不審聖體御膳何如　「膳」，吳抄作「善」。「如」，吳抄、傅校作「以」。

〔三〕　謹付承動靜　「謹」，吳抄無。「付」，吳抄、傅校、雍正本墨池卷十五、四庫本墨池卷五有「行」字。

〔四〕　召表皇太后一　「召」，吳抄、傅校、雍正本墨池卷十五、四庫本墨池卷五作「附」。「一」下，吳抄、傅校、雍正本墨池卷十五、四庫本墨池卷五有「右」。「一」下，吳抄、傅校、雍正本墨池卷十五、四庫本墨池卷五有「行」字，當是。

一六五　臣義之言，伏惟陛下天縱聖哲，德齊二儀。自「哲」以下側注〔一〕。應期承運，踐登大祚。普天率土，莫不同慶。臣抱疾遐外〔二〕，不獲隨例〔三〕。瞻望宸極〔四〕，屏營一隅〔五〕，臣義之言〔六〕。

〔一〕　自哲以下側注　「側」，原作「則」，據吳抄、傅校、雍正本墨池卷十五改。本卷一三二條末小字注中有「側書」二字。

〔二〕　臣抱疾遐外　「抱」，吳抄、雍正本墨池卷十五作「抗恐是」，四庫本墨池卷五作「抗怒是」。

〔三〕　不獲隨例　「例」，何批：「疑作『列』。」

〔四〕　瞻望宸極　「宸極」，吳抄、傅校作「辰極」，義通。

〔五〕　屏營一隅　「營」下，吳抄有「枕字」小字注。

〔六〕　臣義之言　此句下，四庫本墨池卷五有「行書」小字注。

一六六　劉氏平安也。梅妹可得〔一〕。袁妹腰痛〔二〕，冀當小爾耳。汝母故若以不安食〔三〕，疾久憂憒〔四〕，當思平理也。神意不同前者也〔五〕。

〔一〕　梅妹可得　「得」，吳抄、傅校作「行」。

〔二〕　袁妹腰痛　「袁妹」，又見本卷二二八、二九七等條；嘉靖本、王本、吳抄、雍正本墨池卷十五、四庫本墨池卷五作「表妹」，誤。

〔三〕　汝母故若以不安食　「若」，雍正本墨池卷十五、四庫本墨池卷五作「苦」。

〔四〕　疾久憂憒　「憒」，傅校作「憤」，雍正本墨池卷十五、四庫本墨池卷五作「潰」，並疑誤。

〔五〕 神意不同前者也 「神」上，雍正本墨池卷十五、四庫本墨池卷五有「但」字。「者也」，四庫本墨池卷五無。

一六七 今付北方脯二夾〔一〕，吳興鮓二器〔二〕、蒜條四千二百。

〔一〕 今付北方脯二夾 此條，雍正本墨池卷十五、四庫本墨池卷五連於上條。「夾」，吳抄作「筴」，四庫本墨池卷五作「篋」。

〔二〕 吳興鮓二器 「二器」，吳抄作小字注。

一六八 司馬雖篤疾久〔一〕，頃轉平除〔二〕，無他感動。奄忽長逝，痛毒之甚，驚惋摧慟，痛切五內，當奈何、奈何〔三〕！省書感哽〔四〕。

〔一〕 司馬雖篤疾久 「司馬」，吳抄、傅校作「司州」。「久」，吳抄、傅校作「以」，則字屬下句。

〔二〕 頃轉平除 「平除」，平復清除。吳抄「除」作「餘」，則字屬下句，疑誤。

〔三〕 當奈何奈何 「奈何奈何」，四庫本墨池卷五作「奈何」。

〔四〕 省書感哽 「哽」，傅校作「咽」。此句下，四庫本墨池卷五有「行書」小字注。

一六九　雨寒〔一〕，卿各佳〔一字注〕〔二〕。不？諸患無賴，力書不一一，羲之問。

〔一〕「雨寒」條　此條，後重出，見本卷三九七條。

〔二〕一字注　嘉靖本、王本、吳抄、傅校作「『佳』字注」，雍正本墨池卷十五、四庫本墨池卷五無。

一七〇　想官舍無恙，吾必果二十日後乃往〔一〕。遲喜散恙，比爾自相聞也〔二〕。

〔一〕二十日後乃往　「後」，吳抄無。

〔二〕比爾自相聞也　「也」，吳抄無。此句下，四庫本墨池卷五有「行書」小字注。

一七一　九月三日羲之報，敬倫、遮諸人去晦祥禪〔一〕，情以酸割。念卿傷切，諸人豈可堪處〔三〕，奈何、奈何！及書不具〔三〕，羲之報〔四〕。

〔一〕遮諸人去晦祥禪　「遮」，人名，寶晉齋法帖卷三同，雍正本墨池卷十五、四庫本墨池卷五作「遣」，何批：「『遮』字疑。」並誤。「去」，寶晉齋法帖卷三同，王本無，當誤。

〔二〕諸人豈可堪處　「豈」，寶晉齋法帖卷三同，吳抄、傅校作「宜」，當誤。

〔三〕及書不具　「具」，原作「既」，據何校改。細辨寶晉齋法帖卷三，實當爲「具」字。雍正本墨池卷十五、四庫本墨池卷五作「一」，草書辨識之異。王本、吳抄無，疑缺字。

〔四〕「羲之報」,原作「批」,據雍正本墨池卷十五、四庫本墨池卷五改。本條首句作「羲之報」,末不當改言「羲之批」,且「羲之批」他處未見,非羲之尺牘書式。此字字形在「報」、「批」之間,或可於此尋知致誤之由。又寶晉齋法帖卷三「四月五日羲之報」條,末字字形與此處同,而本卷該條(一〇六條)字正作「報」,不作「批」。又澄清堂帖卷一亦有「四月五日羲之報」條,末字字形亦同,旁批亦作「報」,而吳抄、傅校誤作「批」,參本卷一〇六條校〔五〕。可知刻帖「報」、「批」二字,字形易混。「批」下,吳抄有「也」字,與寶晉齋法帖卷三不合,疑衍。此句下,四庫本墨池卷五有「行書」小字注。

一七二 九月二十五日羲之頓首〔一〕,便陟冬日〔二〕,時速感歎,兼哀傷切〔三〕,不能自勝,奈何〔四〕! 得七月末時書〔五〕,為慰。始欲寒,足下常疾。比何似,每耿耿。吾故不平復,憂悴力困,不一一〔六〕。王羲之頓首〔七〕。

〔一〕「九月二十五日羲之頓首」條 此條前,吳抄、傅校增一條如下:「庾安厝永畢,言之切割。卿不可勝,遮兄弟何可忍視,言念酸心。卿諸人益不可言,如何。」

〔二〕 便陟冬日 「陟」,嘉靖本、王本、吳抄、雍正本墨池卷十五、四庫本墨池卷五、本書卷三唐褚遂良晉右軍王羲之書目行書第二十五作「涉」。

〔三〕 兼哀傷切 「切」,吳抄、傅校無。

〔四〕　奈何　四庫本墨池卷五作「奈何、奈何」。

〔五〕　得七月末時書　「七」，四庫本墨池卷五作「十」。「末」，嘉靖本、王本、雍正本墨池卷十五、四庫本墨池卷五作「未」。「時」，吳抄無。

〔六〕　不一　「不」上，四庫本墨池卷五有「書」字。

〔七〕　王羲之頓首　四庫本墨池卷五作「羲之頓首。行書」。

一七三　旦極寒，得示，承夫人復小欬，不善得眠，助反側，想小爾。復進何藥？念足下，猶悚息。卿可否〔一〕？吾昨暮復大吐，小噉物便爾。旦來可耳。知足下念，王羲之頓首〔二〕。

〔一〕　卿可否　「否」，淳化閣帖卷六、大觀帖卷六、澄清堂帖續五、吳抄、傅校、王右軍集卷二作「不」。

〔二〕　王羲之頓首　此句下，雍正本墨池卷十五有「真書」小字注，四庫本墨池卷五有「真書甚佳」小字注。

一七四　延期、官奴小女並得暴疾〔一〕，遂至不救。愍痛心〔二〕，奈何〔三〕！吾以西夕，至情所寄，唯在此等，以禁慰餘年〔四〕。何意旬日之中，二孫夭命。日夕左右〔五〕，事在心

目，痛之纏心，無復一至於此〔六〕，可復如何，臨紙咽塞〔七〕。

〔一〕「延期官奴小女並得暴疾」條　此條，已見本卷○七八條，此爲重出，然語多異。「延期」，四庫本墨池卷五作「延其」，誤。

〔二〕愍痛心　「痛」下，雍正本墨池卷十五、四庫本墨池卷五有「貫」字，本卷○七八條亦有此字。「痛貫心」，四○七條有「痛貫心膂」語；「王羲之喪亂帖（文未收入本卷，帖今藏日本東京宮內廳三之丸尚藏館）又有「痛貫心肝」語，當是。

〔三〕奈何　四庫本墨池卷五作「奈何，奈何」。

〔四〕以禁慰餘年　「禁」，嘉靖本、吳抄、雍正本墨池卷十五、四庫本墨池卷五作「榮」。

〔五〕日夕左右　「日」，吳抄、雍正本墨池卷十五、四庫本墨池卷五作「旦」。

〔六〕無復一至於此　「一」，吳抄無。

〔七〕臨紙咽塞　此句下，四庫本墨池卷五有「此帖有二語小異」小字注，與○七八條合。

一七五　六月二十七日羲之報〔一〕，周嫂弃背，再周忌日，大服終此晦〔二〕，感摧傷悼，兼情切劇，不能自勝，奈何、奈何！　穆松垂祥除，不可居處，言以酸切。　及領軍信，書不次，羲之報〔三〕。

〔一〕六月二十七日羲之報　「之報」，嘉靖本、吳抄、王本、雍正本墨池卷十五無，有「已下缺」小字注。

〔三〕大服終此晦 「大」，吳抄無。「此」，吳抄、傅校作「比」。

〔三〕義之報 此句下，四庫本墨池卷五有「行書」小字注。

首〔五〕。

一七六 頓首、頓首〔二〕，亡嫂居長，情所鍾奉〔三〕，始獲奉集，冀遂至誠，展其情願。何圖至此，未盈數句，奄見背弃，情至乖喪〔三〕，莫此之甚。追尋酷恨，悲惋深至，痛切心肝，當奈何、奈何〔四〕。兄子荼毒備嬰，不可忍見，發言痛心，奈何、奈何！王羲之頓首、頓首〔五〕。

〔一〕頓首頓首 四庫本墨池卷五作「羲之頓首」，似符羲之尺牘書式。然此句下，嘉靖本、王本、雍正本墨池卷十五有「本上下並無字，第一行如此」小字注，吳抄、傅校略同，唯無「並」字。

〔二〕情所鍾奉 雍正本墨池卷十五、四庫本墨池卷五作「情有所鍾」。

〔三〕情至乖喪 「至」，吳抄、傅校作「志」。

〔四〕當奈何奈何 「當」，雍正本墨池卷十五、四庫本墨池卷五無。四庫本墨池卷五句下有「羲之頓

〔五〕「兄子荼毒備嬰」至「王羲之頓首頓首」 此五句，雍正本墨池卷十五、四庫本墨池卷五提行別爲一條。「頓首頓首」，四庫本墨池卷五作「頓首。行書」。

一七七　君頃復以何散懷〔一〕？鐵云秋當解褐，行復分張，想君比爾快爲樂。彦仁書云，仁祖家欲至蕪湖，單弱伶俜，何所成。君書得載停郡迎喪，甚事宜，但異域之乖，素已不可言〔二〕，何時可得發？

〔一〕君頃復以何散懷　「頃」，本書卷三唐褚遂良晉右軍王羲之書目行書第九作「須」，疑非是。

〔二〕素已不可言　「已」，吳抄、傅校作「以」。

一七八　六日告姜，復雨始晴〔一〕，快情〔二〕。汝一字注。母子平安〔三〕。

〔一〕復雨始晴　「雨」，原作「內」，顯誤。據吳抄、傅校、雍正本墨池卷十五、四庫本墨池卷五改。本書卷三唐褚遂良晉右軍王羲之書目行書第二十四亦作「雨」。

〔二〕快情　吳抄、傅校作「快想」，則「快」字屬上句，「想」字屬下句。

〔三〕汝一字注母子平安　此句下，嘉靖本、王本、吳抄、雍正本墨池卷十五、四庫本墨池卷五有「力諸不一〔耶告〕」二句，四庫本墨池卷五句下又有「行書」小字注。按此二句與下條末二句殆同。下條已見本卷一一一條，此爲重出，王本、吳抄、雍正本墨池卷十五、四庫本墨池卷五不重出，是。故疑此二句爲王本、雍正本墨池卷十五刪節下條未盡而誤連於本條之末者。「一字注」，嘉靖本、王本、吳抄、雍正本墨池卷十五作「汝字注」，四庫本墨池卷五無。

一七九　二十七日告姜〔一〕，汝母子佳不？力不一一，耶告。

〔一〕「二十七日告姜」條　此條，已見本卷一一一條，此爲重出。王本、吳抄、雍正本墨池卷十五、四庫本墨池卷五不重出。一一一條末有「此一帖行艸」小字注。

一八〇　前使還有書，哀猥不能叙懷〔一〕，情痛兼哀若割〔二〕，當奈何、奈何〔三〕！省弟累紙，哀毒之極，但報書難爲心懷。況卿處之，何可具忍〔四〕。有始有卒，自古而然。雖當時不能無情痛，理有大斷，豈可以之致弊？何由寫心，絕筆猥咽，不知何言也〔五〕。

〔一〕哀猥不能叙懷　「哀」本書卷三唐褚遂良晉右軍王羲之書目行書第五十五無。

〔二〕情痛兼哀若割　吳抄作「追尋痛兼哀若割」；傅校作「追尋情痛，兼哀若割」；雍正本墨池卷十五、四庫本墨池卷五作「尋痛兼哀苦割」「苦」爲「若」之誤。

〔三〕當奈何奈何　「當」下，四庫本墨池卷五有「復」字。「奈何奈何」，吳抄作「奈何」。

〔四〕何可具忍　「具」，吳抄、傅校作「俱」。

〔五〕不知何言也　此句下，四庫本墨池卷五有「行書」小字注。

一八一　十二月六日義之報，一昨因暨主簿不悉〔一〕，昨得去月十五日、二十三日二

書〔二〕，爲慰。雨晝夜無解〔三〕，夜來復雪。弟各可也，此日中冷〔四〕，患之，始小佳。力及

不一，義之報。

〔一〕一昨因暨主簿不悉 「暨主簿」下，本書卷三唐褚遂良晉右軍王羲之書目行書第二有「書」字。

〔二〕昨得去月十五日二十三日二書 吳抄作「得二十三日書」，疑誤。

〔三〕雨晝夜無解 「雨晝」，原作「兩晝」，嘉靖本作「兩晝」，據吳抄、傅校、雍正本墨池卷十五、四庫本墨池卷五改。「解」，嘉靖本、雍正本墨池卷十五、四庫本墨池卷五作「懈」，字通。

〔四〕此日中冷 「此」，吳抄、傅校作「比」。

〔一八二〕義之死罪，前得雲子諸人書，竝毀頓〔一〕。胡之惟分，推難爲心〔二〕。當有分西

者否〔三〕？ 義之死罪〔四〕。

〔一〕竝毀頓 「毀頓」，精神萎靡。吳抄、傅校作「毀損」，誤。

〔二〕胡之惟分推難爲心 「胡之」，王羲之從兄弟名，吳抄、傅校作「故之」，誤。「惟」，四庫本墨池卷五作「性」。「推難」，吳抄、傅校作「折難」，四庫本墨池卷五作「析難」。「折難」成詞，意爲消彌患難。劉茂辰等王羲之王獻之全集箋證以「推」字屬上句。張俊之二王雜帖校注謂上句「胡之」二字爲「恫悒」之誤釋，獨立成句，「推」當爲「析」，句作「惟分析難爲心」。未知孰是。

〔三〕　當有分西者否　「否」，吳抄作「不」。

〔四〕　義之死罪　此句下，四庫本墨池卷五有「行書」小字注。

一八三　七月五日義之頓首，昨便斷艸，葬送期近，痛傷情深，奈何、奈何！得去月二十八日告，具問慰懷。力還不次，王義之頓首〔一〕。

〔一〕　王義之頓首　此句下，四庫本墨池卷五有「行書」小字注。

一八四　七月十六日義之報，凶禍累仍，周嫂弃背，大賢不救，哀痛兼傷。切割心情，奈何、奈何！遣書感塞〔一〕，義之報。

〔一〕　遣書感塞　「遣」，吳抄作「知」。

一八五　二十三日發至長安〔一〕，云渭南患無他，然云符健眾尚七萬〔二〕，苟及最近〔三〕，雖眾，由匹夫耳〔四〕。即今尅此一段〔五〕，不知歲終云何守之〔六〕，想勝才弘之，自當有方耳〔七〕。

〔一〕　二十三日發至長安　「二十」，本書卷三唐褚遂良晉右軍王義之書目行書第六同；四庫本墨池卷五作「廿」，疑誤。

〔三〕然云符健衆尚七萬　「云」，雍正本墨池卷十五作「則」。「符」下，雍正本墨池卷十五、四庫本墨池卷五有「兵」字。

〔四〕苟及最近　「及」，吳抄作「有」。

〔五〕由匹夫耳　「匹」，嘉靖本、王本、吳抄作「足」。

〔六〕即今尠此一段　「今」，吳抄作「令」。

〔七〕不知歲終云何守之　「不知」，吳抄作「一如」，當誤。

〔八〕自當有方耳　此句下，四庫本墨池卷五有「行書」小字注。

一八六　隔以久〔一〕，諸懷既不可言〔二〕，且今多慘戚〔三〕，遲君果前〔四〕，暫得一散懷，知以多疾不果，乃當秋事〔五〕。省告，同此歎恨，如何可言。葬事不可倉卒，當在九月初，過此故欲一與吳興集，冀無不尠耳。然事來萬端，不知如人意不〔六〕。非書能悉，君數告，以慰之耳〔七〕。

〔一〕隔以久　「以」，雍正本墨池卷十五、四庫本墨池卷五作「既」。

〔二〕諸懷既不可言　「既」，吳抄作「豈」，雍正本墨池卷十五、四庫本墨池卷五作「甚」。

〔三〕且今多慘戚　「且」，吳抄作「具」，疑誤。

〔四〕遲君果前　吳抄、傅校作「遲君果前期」，雍正本墨池卷十五、四庫本墨池卷五作「君果似前」。

〔五〕乃當秋事　「秋」，吳抄、傅校作「秘」。

〔六〕不知如人意不　「如」，四庫本墨池卷五作「遂」。

〔七〕以慰之耳　此句下，四庫本墨池卷五有「行書」小字注。

一八七　六月十六日義之頓首，秋節垂至，痛悼傷惻，兼情切割，奈何、奈何！此雨過，得十日告，知君如常，吳興轉勝，甚慰。想得此凉，日佳。患散〔二〕，乃委頓〔三〕，耿耿，且以佳興消息〔三〕。僕故是常耳，劣劣，解日。力不次，王義之頓首。

〔一〕患散　「患」上，吳抄、傅校有「知」字。

〔二〕乃委頓　「委頓」原作「委煩」，雖非不可通，然二字成詞，載籍罕見，當誤。兹據吳抄、傅校改。

〔三〕且以佳興消息　「興」，吳抄、傅校作「深」。

一八八　歌章輒付卿，或有寫書人者，可寫一道與吾也〔一〕。

〔一〕可寫一道與吾也　此句下，嘉靖本、王本有「付十一板書，王散騎筆，篤患，餘者」十三字；雍正本墨池卷十五、四庫本墨池卷五略同，唯「餘者」作「餘不一」。其下，四庫本墨池卷五又有「行書」小字注；吳抄、傅校有「付十一板書，王散騎華篤，惡疾，餘者」十四字。何批：「疑別爲一帖。」

一八九　義之死罪，去冬在東鄮〔一〕，因還使白賤，伏想至。自頃公私無信便，故不復承動静。至於詠德之深，無日有隧〔二〕。省告，可謂眷顧之至〔三〕。尋翫三四，但有悲慨。民年以西夕，而衰疾日甚，自恐無暫展語平生理也〔四〕。以此忘情，將無其人，何以復言。惟願珍重，爲國爲家，時垂告慰。絕筆情塞〔五〕。義之死罪〔六〕。

〔一〕　去冬在東鄮　「東鄮」，原作「東鄮」，據吳抄旁校、四庫本、何批、雍正本墨池卷十五、四庫本墨池卷五改。范校：「東鄮屬會稽郡。」

〔二〕　無日有隧　「有隧」，吳抄、傅校作「有墜」，字通；四庫本墨池卷五作「不墜」。

〔三〕　可謂眷顧之至　「可謂」，吳抄、傅校作「荷」。

〔四〕　自恐無暫展語平生理也　「恐」，吳抄作「咨」，當誤。「無」下，吳抄、傅校、雍正本墨池卷十五有

〔五〕　絕筆情塞　「絕筆」，吳抄、傅校作「筆絕」。

〔六〕　義之死罪　此句下，四庫本墨池卷五有「行書」小字注。

一九〇　六月十一日義之報，道護不救疾，惻怛傷懷〔一〕。念弟聞問，悲傷不可勝。奈何、奈何！曹妹累喪兒女，不可爲心，如何。得二十三日書〔二〕，爲慰。及還不次〔三〕。王

「復」字。

義之報〔四〕。

〔一〕惻怛傷懷 「惻怛」，吳抄作「之但」，當誤。

〔二〕得二十三日書 「二十」，蘭亭續帖卷三、寶晉齋法帖卷三作「廿」。

〔三〕及還不次 「及」蘭亭續帖卷三同；吳抄作「力及」，四庫本墨池卷五作「人」。

〔四〕王羲之報 「王」蘭亭續帖卷三、寶晉齋法帖卷三無。此句下，四庫本墨池卷五有「行書」小字注。

一九一 追尋傷悼，但有痛心，當奈何、奈何。得告〔一〕，慰之。吾昨頻哀感，便欲不自勝舉。旦服散行之〔二〕，益頓乏，推理皆如足下所誨。然吾老矣，餘願未盡，唯在子輩耳〔三〕。一旦哭之，垂盡之年，轉無復理〔四〕。此當何益。冀小却，漸消散耳。省卿書，但有酸塞〔五〕。足下念故〔六〕，言散所豁多也〔七〕。王羲之頓首〔八〕。

〔一〕得告 「告」，原作「吾」，據淳化閣帖卷六、大觀帖卷六、澄清堂帖卷二、吳抄、傅校、雍正本墨池卷十五、四庫本墨池卷五、王右軍集卷二改。

〔二〕旦服散行之 「旦」，吳抄作「但」，四庫本墨池卷五作「但復」，淳化閣帖卷六、大觀帖卷六、澄清堂帖卷二、王右軍集卷二作「旦復」。

〔三〕旦服散行之 「旦」，吳抄作「但」，四庫本墨池卷二作「旦復」。細辨「旦」字偏於右，似漏刻偏旁。然余嘉錫寒食散考「旦」為「早來」，是其不以「旦」字為非。

〔三〕唯在子輩耳 「輩」，嘉靖本、王本、吳抄無，疑誤。

〔四〕轉無復理 「轉」，淳化閣帖卷六、大觀帖卷六、澄清堂帖卷二作「將」。「復」，淳化閣帖卷六、大觀帖卷六、澄清堂帖卷二字形似「後」，澄清堂帖卷二旁釋亦作「後」。

〔五〕但有酸塞 「酸」，淳化閣帖卷六、大觀帖卷六、澄清堂帖卷二同；澄清堂帖卷二旁釋、四庫本墨池卷五作「毀」，草書辨識之誤。

〔六〕足下念故 「故」，淳化閣帖卷六、大觀帖卷六、澄清堂帖卷二、吳抄、傅校、四庫本墨池卷五作「顧」。

〔七〕言散所豁多也 「所」，淳化閣帖卷六、大觀帖卷六同；吳抄、傅校作「數」，疑誤。

〔八〕王羲之頓首 此句下，四庫本墨池卷五有「行書」小字注。

一九二 向遣書，想夜至。得書，知足下問，當遠行，諸懷何可言。一十必早發，想足下如向期也〔一〕。阮簇止於界上耳〔二〕，向書已具，不復一一，王羲之白〔三〕。

〔一〕想足下如向期也 「向」，嘉靖本、王本、雍正本墨池卷十五、四庫本墨池卷五作「何」。「白」，三七〇條作「頓首」。

〔二〕阮簇止於界上耳 此句至條末，後重出，見本卷三七〇條，爲獨立一條。「簇」，三七〇條作「信」。

〔三〕王羲之白　吳抄作「羲之白」，四庫本墨池卷五作「羲之白」。行書。「白」，三七〇條作「頓首」。

首〔五〕。

一九三　宿息〔一〕，想足下安書〔二〕，吾猶不勝，能佳。　一十早往〔三〕，遲〔四〕。　王羲之頓

〔一〕宿息　「息」，四庫本墨池卷五作「昔」，則與下句爲一句。

〔二〕想足下安書　「書」，吳抄、傅校作「善」，疑是。

〔三〕一十早往　「十」下，雍正本墨池卷十五、四庫本墨池卷五有「必」字，當是。

〔四〕遲　此字下，雍正本墨池卷十五、四庫本墨池卷五有「散」字，當是。

〔五〕王羲之頓首　吳抄、雍正本墨池卷十五作「王羲之頓首、頓首」，四庫本墨池卷五作「羲之頓首。行書」。

一九四　二十九日羲之報，月終〔一〕，哀摧傷切，奈何、奈何。得昨示，知弟下不斷。昨紫石散未佳，卿先羸甚、羸甚〔二〕，好消息。吾比日極不快，不得眠食，殊頓，勿令合陽〔三〕。冀當佳〔四〕，力不一〔一〕，王羲之報〔五〕。

〔一〕月終　「終」，雍正本墨池卷十五、四庫本墨池卷五作「中」。

〔二〕卿先羸甚羸甚　「羸甚羸甚」，嘉靖本、王本、吳抄作「羸甚甚」，當草書辨識之誤；雍正本墨池卷

十五、四庫本墨池卷五作「羸甚此」，則「此」字當屬下句。

〔三〕 勿令合陽 「勿」，傅校作「物」。

〔四〕 冀當佳 「當」，四庫本墨池卷五作「當」。

〔五〕 王羲之報 四庫本墨池卷五作「羲之報」。行書。

一九五 九月二十八日羲之頓首、頓首〔一〕，昨者書想至，參軍近有，慰。阮光祿信在耳〔二〕，許中郎家欲因書，比去，報。知庾君遂不救疾〔三〕，摧切心情，不得自塗兩三字。甚〔四〕，痛當奈何〔五〕。深當寬勉，以不忘先心。臨紙但有酸惻。王羲之頓首〔六〕。

〔一〕 九月二十八日羲之頓首 「頓首頓首」本書卷三唐褚遂良晉右軍王羲之書目行書第五十四、四庫本墨池卷五作「頓首」。

〔二〕 阮光祿信在耳 「在耳」，吳抄、傅校作「信在耳」，則獨爲一句。

〔三〕 知庾君遂不救疾 「知」原作「如」，據王本、四庫本、學津本、雍正本墨池卷十五、四庫本墨池卷五改。「救」下，吳抄有「乙一字」小字注，傅校有「勾一字」小字注。

〔四〕 不得自塗兩三字甚 「得」，吳抄作「能」。「甚」，吳抄、傅校、雍正本墨池卷十五、四庫本墨池卷五作「堪」，疑是。王右軍集卷二無此句。

〔五〕 痛當奈何 「奈何」，吳抄、傅校作「奈何、奈何」。以上三句，四庫本墨池卷五作「摧切，情不得自

堪，痛當奈何」，疑是。

〔六〕 王羲之頓首　四庫本墨池卷五作「羲之頓首」（行書）。

力不具〔三〕，王羲之白。

一九六 羲之白，不復面，有勞。得示，足下佳，爲慰。吾却遽〔一〕，又睡甚〔二〕，勿勿。

〔一〕 吾却遽　「却遽」，吳抄、傅校作「脚劇」，雍正本墨池卷十五作「脚遽」，並疑是。「遽」通「劇」，

勞也。

〔二〕 又睡甚　「睡」，吳抄、傅校作「腄」，疑是。

〔三〕 力不具　「力」下，吳抄、傅校有「及」字。

一九七 十一月五日羲之報，適爲不？ 吾悉不適〔一〕。 弟各佳不？ 吾至勿勿，力數，

闕〔二〕。義之報。

〔一〕 適爲不吾悉不適　此二句，吳抄作「適爲不適」。

〔二〕 力數闕　「闕」，嘉靖本、王本、吳抄、傅校作「缺一字」。 按，本卷「力數」凡六見，除此處外，其下

均爲「字」字，張俊之二王雜帖校注故推此缺字爲「字」字。

一九八　兄弟上下遠至此〔一〕，慰不可言。嫂不和〔二〕，憂懷深。期等殊勿勿〔三〕，憔心〔四〕。

〔四〕憔心　此句下，四庫本墨池卷五有「行書」小字注。

〔三〕期等殊勿勿　「殊」下，雍正本墨池卷十五、四庫本墨池卷五有「乏」字，則下「勿勿」二字單獨成句。

〔二〕嫂不和　「不」下，傅校有「安」字。

〔一〕兄弟上下遠至此　「弟」，吳抄、傅校作「子」，疑誤。

一九九　桓公不得叙情，不可居處。雲子諸人何似？耿耿。能數省否〔一〕？

〔一〕能數省否　「否」，吳抄、傅校作「不」，四庫本墨池卷五作「不。行書」。

二〇〇　彥仁數問也，修載蹔來，忻慰〔一〕。

〔一〕忻慰　「忻」，吳抄作「所」，當誤。雍正本墨池卷十五作「欣」。

二〇一　六月十九日義之白〔一〕，使還，得八日書，知不佳爾，何耿耿〔二〕。僕日弊〔三〕，而得此熱，勿勿解白耳〔四〕。力遣，不具，王羲之白〔五〕。

〔一〕六月十九日義之白　此條，已見本卷〇三一條，此爲重出。雍正本墨池卷十五不重出。

〔二〕　知不佳爾何耿耿　此二句，吳抄、傅校作「知不佳，何爾？耿耿」，與〇三一條同，似是。

〔三〕　僕日弊　「弊」，〇三一條同，四庫本墨池卷五作「疲」。

〔四〕　勿勿解白耳　「勿勿」，〇三一條、四庫本墨池卷五作「忽忽」，字通，憂慮貌。「解白」，表白，與文意不合。〇三一條、王右軍集卷二作「解日」，消磨時日也，當是。

〔五〕　王羲之白　此句下，吳抄、傅校有『白』字點成」四字，〇三一條有『白』字只點成」五字，四庫本墨池卷五有「行書」二字，均爲小字注。

〔二〇二〕　十二月一日羲之白〔一〕，昨得還書，知極不佳〔二〕，疾人甚憂〔三〕，耿耿〔四〕。消息比佳耳，吾至乏劣，爲爾日日，力不一一〔五〕羲之報〔六〕。

〔一〕　十二月一日羲之白　「白」下，吳抄、傅校、雍正本墨池卷十五有「一點」小字注。

〔二〕　知極不佳　「佳」，原作「加」，據吳抄、傅校、雍正本墨池卷十五、四庫本墨池卷五改。

〔三〕　疾人甚憂　「疾人」，張俊之二王雜帖校注謂「人」爲「久」之壞字。「疾久」爲常語，本卷凡三見，或當是。

〔四〕　耿耿　吳抄、傅校作「耿」，草書辨識之誤。

〔五〕　力不一一　「一一」，雍正本墨池卷十五、四庫本墨池卷五作「一」，草書辨識之誤。

〔六〕　羲之報　四庫本墨池卷五作「羲之白。行書」。

一〇三　想明日可〔一〕，謝諸子。

〔一〕「想明日可」條　此條，雍正本墨池卷十五、四庫本墨池卷五在上條「義之報」三字前，當誤。

一〇四　十四日義之白，近反不悉闕〔一〕，兩〔二〕，足下佳不？不得近問，問無殊不佳，頓劣〔三〕，因不一一〔四〕。義之白〔五〕。

〔一〕闕　嘉靖本、王本、吳抄作「缺一字」，傅校作「缺二字」，四庫本墨池卷五無。

〔二〕兩　吳抄、傅校作「雨」，當是。雍正本墨池卷十五、四庫本墨池卷五無。

〔三〕問無殊不佳頓劣　此二句，嘉靖本作「問，吾殊不佳，頓劣」；「問」字疑涉上衍；雍正本墨池卷十五、四庫本墨池卷五作「吾殊不佳，頓劣」；吳抄、傅校作「門，吾殊頓劣」，何校作「吾殊頓劣」，並批：「〈吳〉抄作『門』，疑衍。」

〔四〕因不一一　「因」，吳抄、傅校作「力回」，疑是。雍正本墨池卷十五、四庫本墨池卷五作「故」。

〔五〕義之白　此句下，四庫本墨池卷五有「行書」小字注。

一〇五　義之頓首，何覬〔一〕，知意至。諸君皆困乏，常想無之〔二〕，何緣作此煩損。今付還〔三〕，王義之〔四〕。

〔二〕 何眤 「何」，王右軍集卷二按：「『何』、『荷』通用。」然疑此「何」字爲「得」字草書辨識之誤。

〔一〕 吳抄、傅校、雍正本墨池卷十五、四庫本墨池卷五正作「得」，當是。

〔三〕 常想無之 「之」，吳抄、傅校作「乏」，疑涉上誤。

〔三〕 今付還 「今」，雍正本墨池卷十五、四庫本墨池卷五作「令」。

〔四〕 王羲之 四庫本墨池卷五作「羲之頓首。行書」。

一〇六 長高當暫還耶？

一〇七 范公書如此〔一〕，今示君，須庾見，故當勸果之。告旨語君，遲而不可言〔三〕。

〔一〕 范公書如此 「如」，吳抄、傅校作「今」，疑涉下而誤。

〔二〕 今示君 「今」，吳抄、傅校作「令」，疑是。

〔三〕 遲而不可言 「而」，吳抄、傅校作「面」，疑是。

一〇八 一日多恨，知足下散動，耿耿，護護〔一〕。吾至不佳，劣劣〔二〕，不一〔三〕，王羲之頓首。

〔一〕 護護 按本卷三八一條有「知君故苦，日耿耿，善護之」語，四一一條有「知足下咳劇，甚耿耿。護之」語，知「護護」當爲草書「護之」之誤識（「之」字誤爲重字符號）。

〔三〕　劣劣　此句下，吳抄、傅校有「乏」字。

二〇九　司馬疾篤〔一〕，不果西，憂之深。公私無所成〔三〕。

〔一〕　司馬疾篤　「司馬」，吳抄、傅校作「司州」。按本卷〇〇八條有「司州疾篤，不果西，公私可恨」三句，是或當以「司州」爲是。

〔三〕　公私無所成　此句下，四庫本墨池卷五有「行書」小字注。

二一〇　知比得丹陽書〔一〕，甚慰。乖離之歎〔三〕，當復可言〔三〕。尋苦其書，足下反事復行〔四〕，便爲索然，良不可言。此亦分耳，遲面一一〔五〕。

〔一〕　知比得丹陽書　「比」，吳抄作「此」，王右軍集卷一校：「一作『以』。」並當誤。「丹陽」，淳化閣帖卷七、大觀帖卷七、吳抄旁校、何校、法帖釋文考異卷七、傅藤原行成臨丹楊帖作「丹楊」。法帖釋文考異卷七並注：「縣名，以其地多赤柳，故曰『丹楊』。」按，晉書地理志下揚州丹楊…「丹楊山多赤柳。」本卷〇四四條「知庚丹陽差數」句，其「丹陽」，大觀帖卷六等亦作「丹楊」，或當以作「丹楊」爲是。　然二語古亦並用，參該條校〔一〕。

〔三〕　乖離之歎　淳化閣帖卷七、大觀帖卷七同，傅校作「離索之歎」，王本、雍正本墨池卷十五、四庫本墨池卷五作「乖離之難」，並當誤。

〔三〕當復可言　「當」、「可」，淳化閣帖卷七、大觀帖卷七同；王右軍集卷一校：「『當』一作『尚』。」

傅校「可」作「何」。並疑誤。

〔四〕足下反事復行　「反」，淳化閣帖卷七、大觀帖卷七，校語當是。

『友』。細辨淳化閣帖卷七、大觀帖卷七，校語當是。

〔五〕遲面　「面」，法帖釋文卷七作「具具」，法帖

釋文考異卷七校：「施作『乙乙』。」參本卷〇四三條校〔一〕。觀淳化閣帖卷七、大觀帖卷七，或

可釋作「不具」。此句下，四庫本墨池卷五有「行書」小字注。

二一　比日尋省卿文集〔一〕，雖不能悉周徧〔二〕，尋翫以爲佳者，名固不虛。序述高

士，所傳小有異同〔三〕，見卿一一問，應止楊王孫〔四〕。前以共及，意同，可誠述叙之耶〔五〕？

暇日無爲，想不忘之〔六〕。

〔一〕比日尋省卿文集　「比日」，四庫本墨池卷五作「吾」。

〔二〕雖不能悉周徧　「周」，雍正本墨池卷十五作「因」，疑誤。

〔三〕所傳小有異同　「小」，四庫本墨池卷五作「少」。「異同」，吳抄、傅校作「同異」。

〔四〕應止楊王孫　「止」，吳抄、傅校作「上」，誤。

〔五〕可誠述叙之耶　「誠」，雍正本墨池卷十五、四庫本墨池卷五作「試」，疑是。「叙」，四庫本墨池卷

五作「序」，義通。

〔六〕 想不忘之 此句下，四庫本墨池卷五有「行書」小字注。

二二 初月一日羲之白，忽然改年，新故之際，致歎至深〔一〕，君亦同懷。近過得告，故云腹痛，懸情。災雨〔二〕，比復何似〔三〕？氣力能勝不？僕爲耳〔四〕。力不一，王羲之〔五〕。

〔一〕 致歎至深 「致」，吳抄無。

〔二〕 災雨 「災」，吳抄、傅校作「夏」。

〔三〕 比復何似 「比」，吳抄、傅校作「彼」，疑誤。

〔四〕 僕爲耳 「爲」，吳抄、傅校作「與」。

〔五〕 王羲之 四庫本墨池卷五作「羲之白。行書」。

二三 旦書至也，得示，爲慰〔一〕。云小大多患，念勞心〔二〕。遲見足下，未果爲兩字結〔三〕。力不一，王羲之白〔四〕。

〔一〕 旦書至也得示爲慰 此三句，雍正本墨池卷十五、四庫本墨池卷五作「得旦書，至示，爲慰」

〔一〕 ……當誤。

〔二〕　念勞心　「念」，吳抄、傅校作「今」，疑誤。此字上，雍正本墨池卷十五、四庫本墨池卷五有「憂」字。本卷〇二四條有「憂念」一語，疑是。

〔三〕　未果爲兩字注結　「果」，吳抄、傅校作「過」，當誤。王羲之快雪時晴帖（文未收入本卷，帖今藏臺北故宮博物院）有「未果爲結」語。此句，四庫本墨池卷五作「未爲果結」，亦當誤。

〔四〕　王羲之白　此句下，四庫本墨池卷五有「行書」小字注。

二四　三日先疏，未得去〔一〕，得四日疏，爲慰。兄書已具，不復一一〔二〕。

〔一〕　未得去　「去」下，雍正本墨池卷十五、四庫本墨池卷五有「後」字，則「去後」二字屬下句。

〔二〕　不復一一　此句下，四庫本墨池卷五有「義之白。行書」五字。

二五　鎮軍昨至〔一〕，尚未見也〔二〕。尋見之，悲欣不可言〔三〕。

〔一〕　鎮軍昨至　此句下，嘉靖本、王本有「欣一字揚本暗」六字，吳抄有「欣一字本暗」五字（當脱「揚」字），傅校有「欣一字缺暗」五字，雍正本墨池卷十五有「欣一字揚本暗，尚未見也」十字而無正文「尚未見也」四字，當非是。

〔二〕　尚未見也　此句，四庫本墨池卷五作「追」，則屬下句。

〔三〕悲欣不可言 「欣」，雍正本墨池卷十五、四庫本墨池卷五作「歡」，疑誤。

二六 上下近問〔一〕，慰〔二〕馳情。不知何似〔三〕？絕不得松問〔四〕，汝得旨問〔五〕，馳白。宜豫知分春事也〔六〕。吾日東〔七〕，可語期，令知消息〔八〕。

〔一〕「上下近問」條 此條，雍正本墨池卷十五、四庫本墨池卷五連於上條。

〔二〕慰 此字上，雍正本墨池卷十五、四庫本墨池卷五有「少」字。

〔三〕不知何似 「似」，吳抄、傅校作「以」。則此句連下句為一句，然疑非是。

〔四〕絕不得松問 「松」，雍正本墨池卷十五、四庫本墨池卷五無。

〔五〕汝得旨問 「問」，四庫本墨池卷五無。

〔六〕宜豫知分春事也 「也」，吳抄無。

〔七〕吾日東 「吾」下，吳抄、傅校、雍正本墨池卷十五有「復數」二字、「後」當為「復」之形誤。四庫本墨池卷五「吾」下有「後數」二字，「後」當為「復」之形誤。疑此二字本當在此處，底本誤竄入下條為首二字。

〔八〕令知消息 此句下，嘉靖本、王本、吳抄、雍正本墨池卷十五有「耳 羲之頓首 行書」七字。四庫本墨池卷十五有「兩行校近下」小字注，傅校有「三行校近下」小字注，四庫本墨池卷五有「三行校近下」小字注。

二七 復數橘子〔一〕，即云乃好可噉。久得新栗〔二〕，此院冬桃不能得多送〔三〕，觸事

何當不存。往恒語，然獨折〔四〕。

〔一〕復數橘子　「復數」吳抄、傅校、雍正本墨池卷十五、四庫本墨池卷五無，疑是。依上下文意，此二字似當在上條「吾」字下，則「橘子」二字與下句聯爲一句。

〔二〕久得新栗　「新」，四庫本墨池卷五無。

〔三〕此院冬桃不能得多送　「院」下，吳抄、傅校有「東」字。「得多」，雍正本墨池卷十五、四庫本墨池卷五作「多得」。

〔四〕然獨折　「折」，吳抄、傅校作「斷」；四庫本墨池卷五作「析」，句下有「行書」小字注。

二八　知書有去縣犇去，誠意義官至也〔一〕。有禮制，恐不必果耶？且君在彼縣，常以爲得意，宜思之耶〔二〕？ 意至，故示〔三〕。

〔一〕知書有去縣犇去誠意義官至也　下「去」字，嘉靖本、雍正本墨池卷十五、四庫本墨池卷五作「赴」。此二句，吳抄作「知書有去縣奔赴意，誠義至也」，傅校略同，唯「義」作「羲」；則「官」字屬下句。

〔二〕宜思之耶　「耶」，雍正本墨池卷十五、四庫本墨池卷五作「耳」。

〔三〕意至故示　此二句，四庫本墨池卷五作「情至故示，羲之白。行書」。

二九　兄子發尚未有定日，當送至瀾。遠乖，不可復言。

三〇　適欲遺書〔一〕，會得足下示〔二〕。

〔一〕「適欲遺書」條　此條，雍正本墨池卷十五、四庫本墨池卷五連於上條。

〔二〕會得足下示　雍正本墨池卷十五作「會得足下一面，故知示」，四庫本墨池卷五作「會得足下一面，故知示，義之頓首。行書」。

三一　十九日義之報，近書反至也，得八日書，知吳故羸〔一〕，敬倫動氣發，耿耿。想得冷，此爲佳也〔二〕。敬文佳，不一一〔三〕。義之報〔四〕。

〔一〕知吳故羸　「吳」，吳抄、傅校作「吾」，四庫本墨池卷五作「吾」，並疑誤。

〔二〕此爲佳也　「此」，吳抄、傅校、雍正本墨池卷十五、四庫本墨池卷五作「比」。「也」，四庫本墨池卷五無。

〔三〕敬文佳不一一　此二句，嘉靖本、王本、雍正本墨池卷十五、四庫本墨池卷五同，唯「敬文」作「敬久」，四庫本墨池卷五「不」上有「書」字。吳抄作「敬久皆佳不？吾腫猶示，體中復平平耳。力不一一」。傅校作「敬久皆佳，吾腫猶在，體中復平平耳。力不一一」。按晉書王薈傳：「薈字敬文。」知「敬文」不誤。吳抄旁校改「久」作「文」，是。

〔四〕義之報　此句下，四庫本墨池卷五有「行書」小字注。

二三三　省足下前後書，未嘗不憂。欲與事地相與〔一〕，有深情者，何能不恨〔二〕。然古人云：「行其道，忘其爲身。」真卿今日之謂，政自當豁其胸懷。然得公平正直耳〔三〕，未能忘己，便自不得行〔四〕。然此皆在足下懷願，卿爲復廣求於衆，所悟故多〔五〕。山之高，言次何能不〔六〕？

〔一〕欲與事地相與　吳抄、傅校作「欲於事地想與」，雍正本墨池卷十五、四庫本墨池卷五作「汝欲興事他相與」。

〔二〕何能不恨　「何」，四庫本墨池卷五作「不」。

〔三〕然得公平正直耳　「正」，嘉靖本、吳抄、雍正本墨池卷十五、王右軍集卷一作「政」。按黃伯思東觀餘論卷上法帖刊誤卷下王會稽書中云：「逸少祖尚書郎名正，故王氏作書，『正月』或作『初月』，或作『一月』。他『正』字皆以『政』代之。」是王書原當作「政」，此處作「正」者，當爲後人回改。

〔四〕便自不得行　「行」，吳抄無，當誤。

〔五〕所悟故多　「故多」，吳抄、傅校作「多多」。雍正本墨池卷十五、四庫本墨池卷五作「故多願」，則當於「多」下斷句，「願」屬下句。

〔六〕言次何能不　「次」，吳抄、傅校作「此」。「不」，雍正本墨池卷十五作「示」，四庫本墨池卷五作「示」，故劣，力不一〔義之頓首。行書〕。

三三　十一月七日義之報，近因闕〔一〕。子卿書〔二〕，想行至。三字注〔三〕。霜寒，弟可

不〔四〕？　頃日了不得食，至爲虛劣。力及數字〔五〕。義之報〔六〕。

〔一〕闕　嘉靖本、王本、吳抄、傅校作「缺一字」，四庫本墨池卷五無。

〔二〕子卿書　「子卿」，本卷三六七條亦有之，可確知其爲人名。吳抄、傅校作「真卿」，嘉靖本、雍正
本墨池卷十五、四庫本墨池卷五作「千卿」，誤。

〔三〕三字注　嘉靖本、王本、傅校、雍正本墨池卷十五作「『至』字注」，吳抄誤乙作「『至』注字」，四庫
本墨池卷五無。

〔四〕弟可不　「可不」，雍正本墨池卷十五、四庫本墨池卷五作「不佳」。

〔五〕力及數字　「及」，吳抄無。

〔六〕義之報　此句下，四庫本墨池卷五有「行書」小字注。

三四　二十三日義之報〔一〕，一日得書，皆在計書所〔二〕，不得有反〔三〕。轉熱，卿各佳

否〔四〕？　定何可得來〔五〕？　遲面，不一一〔六〕。義之報〔七〕。

〔一〕二十三日義之報　條　此條，嘉靖本、王本、吳抄本及傅校本四本於本卷二五二條前重出；雍
正本墨池卷十五在二三二條後。「二十」，嘉靖本、王本、吳抄本及傅校本四本之重出條同；四
庫本墨池卷五作「廿」，疑誤。

〔二〕　皆在計書所　「計書所」，吴抄、嘉靖本、王本、吴抄本及傅校本四本之重出條、四庫本墨池卷五作「計所」。王右軍集卷二校：「一作『計所』。」

〔三〕　不得有反　「反」，嘉靖本、王本作「反轉」。

〔四〕　卿各佳否　吴抄作「卿佳不」，傅校、嘉靖本、王本、吴抄本及傅校本四本之重出條、王右軍集卷二作「卿各佳不」。

〔五〕　定何可得來　此句，嘉靖本、王本、吴抄本三本之重出條同；傅校本之重出條作「定何時何得來」；吴抄、傅校作「足來」，當誤。

〔六〕　不一　「不」上，嘉靖本、王本、吴抄本及傅校本四本之重出條、四庫本墨池卷五有「固」字。

〔七〕　羲之報　嘉靖本、王本二本之重出條作「所王羲之報_{缺友}」，吴抄本之重出條作「頭上羲之報_{缺友}」，傅校本之重出條作「頭王羲之報_{缺字}」，王右軍集卷二作「王羲之報」。四庫本墨池卷五句下有「行書」小字注。

一三五　知須果裁〔一〕，便可遣取。視君勢陳欲，欲無出理。

〔一〕　知須果裁　「果」，嘉靖本、王本、吴抄、四庫本墨池卷五作「菓」，意更明。「裁」原作「栽」，據吴抄旁校、傅校、雍正本墨池卷十五、四庫本墨池卷五、王右軍集卷二改。

二三六　近書至也〔一〕，得十八日書，爲慰。雨蒸，比各一字注〔二〕。可不〔三〕？　參軍轉差也，懸耿〔四〕。吾胛痛劇〔五〕，灸不得力〔六〕至患之。不得書〔七〕，自力數字〔八〕。

〔一〕「近書至也」條　此條，後重出，見本卷三九三條。雍正本墨池卷十五、四庫本墨池卷五連於上條。

〔二〕一字注　嘉靖本、王本、吳抄、雍正本墨池卷十五、四庫本墨池卷五作「各」字注」，在「可」字下；四庫本墨池卷五無。

〔三〕可不　「不」，雍正本墨池卷十五、四庫本墨池卷五作「羊」，則屬下句。

〔四〕懸耿　「耿」，吳抄作「取取」，當爲「耿耿」之誤。

〔五〕吾胛痛劇　「胛」三九三條同；嘉靖本、吳抄作「脾」；雍正本墨池卷十五、四庫本墨池卷五作「髀」。

〔六〕灸不得力　嘉靖本、王本、吳抄、傅校、雍正本墨池卷十五、四庫本墨池卷五作「欲不行力」。「灸」原作「炙」，當即『灸』字之形訛。三九三條同。

〔七〕不得書　嘉靖本、王本作「欲不能」，吳抄、傅校作「欲不得書」，雍正本墨池卷十五、四庫本墨池卷五作「欲不得」。

〔八〕自力數字　此句下，四庫本墨池卷五有「羲之白。行書」五字。

二三七　尊夫人向來復何如？爲何所患。甚懸情。念卿累息具至，義之欲問〔一〕。　四

〔一〕義之欲問　「欲」，吳抄、傅校、雍正本墨池卷十五、四庫本墨池卷五、王右軍集卷二作「敬」。
庫本墨池卷五此句下有「行書」小字注。

二三八　想諸舍人小大皆佳〔二〕。弟摧之可爲心〔三〕。且得集目下，此慰多矣〔三〕。姊累
告安和，梅妹大都可行〔四〕。袁妹極得石散力〔五〕，然故不善佳。疾久，尚憂之。想野久恙
至善〔六〕，分張，諸懷可云。不知其期，何時可果？永嘉競逐者有力，恐難。冀得大柿，當
種之。

〔一〕想諸舍人小大皆佳　吳抄、傅校作「想諸舍大小皆佳」。「諸舍」又見本卷〇七五、一三八條，或
當以吳抄、傅校爲是。

〔二〕弟摧之可爲心　「爲」下，雍正本墨池卷十五、四庫本墨池卷五有「懸」字。

〔三〕此慰多矣　吳抄、傅校作「此慰多也」，雍正本墨池卷十五、四庫本墨池卷五作「比慰多也」。

〔四〕梅妹大都可行　「行」下，吳抄、傅校有「來」字，疑誤。

〔五〕袁妹極得石散力　「散」下，吳抄、傅校有「多」字，則「多力」二字成句。

〔六〕想野久恙至善　「野」下，雍正本墨池卷十五有「大」字。按「野」「大」俱人名，本卷〇五一條亦
有二名連稱者；然疑此處乃涉下「久」字形近而衍。

三九　篤不喜見客〔一〕，篤不堪煩事，此自死不可化，而人理所重如此。都郡江東所聚〔二〕，自非復弱幹所堪，足下未知之耳。給領與卿同〔三〕，殊爲過差。交人士，因開門以勉待之〔四〕，無所復言。

〔一〕「篤不喜見客」條　此條，雍正本墨池卷十五、四庫本墨池卷五連於上條。

〔二〕都郡江東所聚　「都郡」，雍正本墨池卷十五、四庫本墨池卷五作「耶都」，則「耶」字屬上句。「客」，雍正本墨池卷十五作「容」，當誤。

〔三〕給領與卿同　「卿」，傅校作「君」。

〔四〕因開門以勉待之　「因」，吳抄、傅校作「困」，疑誤。

三〇　君遠在此〔一〕，乃受恩來〔二〕，今留之，明晚共親親集〔三〕。想君未便至餘姚爾〔四〕。

〔一〕「君遠在此」條　此條，雍正本墨池卷十五、四庫本墨池卷五連於上條。

〔二〕乃受恩來　「乃」，吳抄、傅校作「及」。

〔三〕明晚共親親集　「親親」，雍正本墨池卷十五、四庫本墨池卷五作「卿親」，疑是。「集」，吳抄無，疑非是。

〔四〕想君未便至餘姚爾　「爾」，吳抄、傅校作「耳」。此句下，四庫本墨池卷五有「羲之頓首」〔行書〕

六字。

二三一　云殷生得快，罔大事數，謝生書但有藥耳〔一〕。云彥仁或宣城〔二〕，甚佳。情事

實宜，今有云。想深復征許也〔三〕。

〔一〕謝生書但有藥耳　「藥」，吳抄、傅校作「樂」。

〔二〕云彥仁或宣城　「或」下，王右軍集卷一有「缺」小字注。

〔三〕今有云想深復征許也　此二句，嘉靖本、雍正本墨池卷十五、四庫本墨池卷五作「今有所」，王本

作「今有云」，吳抄、傅校作「今有所矣」。「復征許也」四字已見本卷一二六條，爲獨立一條。此

處或當爲錯簡。

二三二　寂不得都問〔一〕，知卿云曰問〔二〕，故未知西審問，使人憂耿。得問，示。

〔一〕寂不得都問　此條，雍正本墨池卷十五、四庫本墨池卷五連於上條。「問」，吳抄、傅校作

「門」，當誤。

〔二〕知卿云曰問　「曰」，吳抄、傅校作「日」，雍正本墨池卷十五、四庫本墨池卷五無。

舍,比卿還〔四〕,當知〔五〕。何侯須得音〔六〕,副民望,甚善〔七〕。得問,宜示告之〔三〕。知長翔田

二三三　信使甚數〔一〕,而無還者,似書疏不可得〔二〕。

〔一〕「信使甚數」條　此條,雍正本墨池卷十五、四庫本墨池卷五連於上條。

〔二〕似書疏不可得　「似」,吳抄、傅校作「以」。「可」,吳抄無,疑脫。

〔三〕宜示告之　吳抄、傅校作「宜尔,告示之」。

〔四〕比卿還　「比」,吳抄、傅校作「以」。「卿」,四庫本墨池卷五作「鄉」,當誤。

〔五〕當知　「知」,四庫本墨池卷五作「如」,當誤。

〔六〕何侯須得音　「侯」原作「候」,據吳抄、傅校改。本卷〇六八條有「而何侯不許」語。

〔七〕甚善　此句下,四庫本墨池卷五有「行書」小字注。

二三四　義之白,霧氣,足下各何如〔一〕?　長素轉佳,甚耿耿。

〔一〕足下各何如　「各」吳抄作「冬」。

二三五　冀行面〔一〕,遣知問,王義之白〔二〕。

〔一〕「冀行面」條　此條,雍正本墨池卷十五、四庫本墨池卷五連於上條。

〔三〕王羲之白　此句下，四庫本墨池卷五有「行書」小字注。

二三六　昨道諸書〔一〕，今示卿〔二〕，相見之〔三〕。恐殷疢必行，義望雖宜爾〔四〕，然今此集，信爲未易。卿者便西者〔五〕，良不可言也〔六〕。

〔一〕昨道諸書　此條，已見本卷〇七四，此爲重出。「道」〇七四條作「送」，似是；雍正本墨池卷十五、四庫本墨池卷五作「得」。

〔二〕今示卿　「今」，〇七四條作「令」。

〔三〕相見之　「相」，吳抄、傅校、〇七四條、雍正本墨池卷十五、四庫本墨池卷五作「想」，當是。

〔四〕義望雖宜爾　「義望雖」，吳抄、傅校、〇七四條同，雍正本墨池卷十五、四庫本墨池卷五作「希望唯」。

〔五〕卿者便西者　「卿者」，吳抄、傅校、〇七四條、雍正本墨池卷十五、四庫本墨池卷五作「卿若」，似是。

〔六〕良不可言也　「良」，王本、吳抄、〇七四條、雍正本墨池卷十五、四庫本墨池卷五作「長」，形近之誤。「也」，〇七四條無。又四庫本墨池卷五此句下有「行書」小字注。

二三七　晴快，足下各佳不？長素轉佳也，甚耿耿。故知問〔一〕，具示，王羲之白〔二〕。

〔一〕 故知問　此句上，嘉靖本、王本、吳抄、傅校有「胡胡」二字。何批：「未喻。」疑下「胡」字或當爲「之」字，誤識爲「胡」之重文。胡之，王廙子，羲之從兄弟。

〔三〕 王羲之白　此句下，四庫本墨池卷五有「行書」小字注。

二三八　足下晚可耳。至劣劣。力不一一，王羲之白。

〔一〕 王羲之報　四庫本墨池卷五作「義之報」。

二三九　十二月二十四日義之報，歲盡，感歎。得十二日書，爲慰。大寒，比可不？吾故羸乏，力不一一，王羲之報〔一〕。

〔一〕 王羲之報　四庫本墨池卷五有「義之報」。行書。

二四〇　藥湯諸人佳也〔一〕，今知問〔二〕。朱博士何當還〔三〕，君可致意，令速還〔四〕，想無稽留〔五〕。

〔一〕 藥湯諸人佳也　「藥」，嘉靖本、吳抄、雍正本墨池卷十五、四庫本墨池卷五作「樂」。

〔二〕 今知問　「今」，吳抄、雍正本墨池卷十五、四庫本墨池卷五作「令」。

〔三〕 朱博士何當還　「朱」，吳抄無，疑脫。「當還」，雍正本墨池卷十五作「嘗返」，疑誤；四庫本墨池卷五作「當返」。

〔四〕令速還　「還」下，吴抄、傅校、雍正本墨池卷十五、四庫本墨池卷五有「行書」小字注。

〔五〕想無稽留　此句下，四庫本墨池卷五有「也」字。

二四一　吾至今目欲不復見字〔一〕。

〔一〕吾至今目欲不復見字　「目欲不」，雍正本墨池卷十五作「日不欲」。

二四二　見君小大佳不〔一〕，過此乃知熙佳〔二〕，覺少不得同，萬恨、萬恨！云出便當西，念遠別，何可云。遲見玄度，今或以在道。

〔一〕「見君小大佳不」條　此條，已見本卷一五五條，此爲重出。雍正本墨池卷十五、四庫本墨池卷五不重出。

〔二〕過此乃知熙佳　吴抄、一五五條作「至此乃知熙往」，當是；傅校作「至此乃知熙佳」。

二四三　賓諸人佳不〔一〕？皆致心。憶之，不忘懷。

〔一〕「賓諸人佳不」條　此條，已見本卷一五六條，此爲重出。雍正本墨池卷十五、四庫本墨池卷五不重出。

二四四　妹不快〔一〕，憂勞，餘平安。

〔一〕「妹不快」條　此條，已見本卷一五七條，此爲重出。雍正本墨池卷十五、四庫本墨池卷五不重出。

二四五　初月十二日羲之，累書至〔一〕，得去月二十六日書〔二〕，爲慰。比可不〔三〕？僕下連連不斷，無所一欲，噉輒不化消，諸弊甚，不知何以救之，罔極。然及不一一〔四〕，羲之白〔五〕。

〔一〕累書至　「至」下，雍正本墨池卷十五、四庫本墨池卷五有「也」字。

〔二〕得去月二十六日書　「二」，吳抄無。

〔三〕比可不　「比」，吳抄作「此」，疑誤。

〔四〕罔極然及不一一　此二句，吳抄、傅校作「罔然，力不一一」。「及」，疑爲「反」字之形誤。「及」下，四庫本墨池卷五有「力」字。

〔五〕羲之白　此句下，四庫本墨池卷五有「行書」小字注。

二四六　昨近有書至此，故不多也。遲書〔一〕，不悉耳〔二〕。

〔二〕不悉耳　此句下，寶晉齋法帖卷五有「義之白」三字。

〔一〕遲書　「遲」下，寶晉齋法帖卷五有「其」字。

二四七　知尚書、中郎差〔一〕，爲慰。不得吳興問，懸心。數吳中聞耳〔二〕，小奴在此，忽患瘧，比數發，今日最爲大〔三〕，都輕瘧耳。尚小停，今在吾廐中〔四〕，念猶懸心。小患耳，無所垂心〔五〕，須佳乃去〔六〕。

〔一〕知尚書中郎差　「差」，吳抄、傅校作「無恙」。

〔二〕數吳中聞耳　「聞」，吳抄作「問」。

〔三〕今日最爲大　「爲」，嘉靖本、吳抄、傅校、雍正本墨池卷十五、四庫本墨池卷五作「微」，若是，則當於此斷句，「大」字屬下句。

〔四〕今在吾廐中　「吾」，吳抄、傅校作「吳」。

〔五〕無所垂心　「無」，雍正本墨池卷十五、四庫本墨池卷五無。「心」，四庫本墨池卷五作「必」，疑誤。

〔六〕須佳乃去　「佳」，傅校作「加」，疑誤。此句下，四庫本墨池卷五有「義之白」。行書五字。

二四八　此言不可乏〔一〕，得知足下問，吾忽忽，力數字。

〔一〕此言不可乏　吴抄、傅校作「此年不可言」。

二四九　直遣軍使者〔一〕，可各差十五人耶？合三十人，足周事〔二〕。

〔一〕「直遣軍使者」條　此條，雍正本墨池卷五連於上條。「軍」，雍正本墨池卷十五作「單」，當誤。

〔二〕足周事　「足」下，吴抄、傅校有「塗一字」小字注。

二五〇　足下知消息，今故遺問，使至，具示之，力書不一一，王羲之白。

二五一　方回遂舉爲侍中〔一〕。都下書云〔二〕殷生議論殊異，處憂之道〔三〕，故思

同〔四〕。歲寒盡，對此書還〔五〕。

〔一〕方回遂舉爲侍中　「方回」上，雍正本墨池卷十五、四庫本墨池卷五，何批另有一段文字，茲據四庫本墨池卷五抄録如下：「不知卒行否？云相意未許爾者，爲佳。比得其書，云山海間（何批無「間」字）民逃亡，殊異永嘉，乃以五百户去，深可憂，深可憂！此間不得至，比足下郡内云何（何批二句作「此間不乃至此，足下郡内云何」）。糧運日廣遠，恐此（何批、雍正本墨池卷十五此字下衍「不」字）弊不已，羲之報。行

〔二〕都下書云　「云」，吴抄無，當誤。此句至條末，雍正本墨池卷十五、四庫本墨池卷五提行別爲一

〔三〕都下書云　「云」，雍正本墨池卷十五、四庫本墨池卷五無末五字。

條，當是。

〔三〕殷生議論殊異處憂之道 「議論」，吳抄作「論議」。「憂」，吳抄作「下」。

〔四〕故思同 「故」下，吳抄、傅校有「當」字。

〔五〕對此書還 「對」，吳抄作「付」，疑是；全晉文卷二四作「封」。此句下，四庫本墨池卷五有「力不一。行書」六字。

二五二 論亦不能佳，體懷，省無所乏〔一〕。然卿供給人士〔二〕，及使役吏人〔三〕，論者亦謂大任意〔四〕。在世中，政自不得不小俯仰同異。卿復爲意，卿此懷亦當玄同〔五〕，不能勉人耳〔六〕。

〔一〕省無所乏 「乏」，吳抄作「言」。

〔二〕然卿供給人士 「供」，吳抄作「共」。

〔三〕及使役吏人 「役」，四庫本墨池卷五作「後」，疑誤。「人」，吳抄、傅校作「民」，疑是。

〔四〕論者亦謂大任意 「大」，雍正本墨池卷十五、四庫本墨池卷五作「太」。

〔五〕卿此懷亦當玄同 「卿」，雍正本墨池卷十五、四庫本墨池卷五無。「當」下，吳抄、傅校有「塗」字」小字注。

〔六〕不能勉人耳 「人」下，吳抄、傅校、雍正本墨池卷十五、四庫本墨池卷五有「士」字。

二五三 見尚書〔一〕，一日遣信以具，必宜有行者。情事恐不可委行使耶？遲還〔二〕，具問。亦以與尚書諮懷〔三〕，今復遣諮吳興也〔四〕。

雍正本墨池卷十五、四庫本墨池卷五連於上條。

〔一〕「見尚書」條　此條，已見本卷〇三二條，此爲重出。

〔二〕遲還　「遲」，〇三二條同。傅校無，當非是。

〔三〕亦以與尚書諮懷　「與」，〇三二條同。吳抄、傅校作「爲」。

〔四〕今復遣諮吳興也　「今」，〇三二條同。吳抄無，當非是。

二五四 官舍佳也，節氣不適〔一〕，可憂。彼云何？昨得義書〔二〕，比佳，甚慰、甚慰！得官奴晉寧書〔三〕，賓平安〔四〕，念懸心。此粗佳〔五〕，一日書此〔六〕，一一。

〔一〕節氣不適　「不」，吳抄、傅校作「故不過」。

〔二〕昨得義書　「義」，四庫本墨池卷五無，似誤。

〔三〕得官奴晉寧書　「晉寧」，吳抄、傅校作「晉陵」。

〔四〕賓平安　「賓」，雍正本墨池卷十五、四庫本墨池卷五作「云」。

〔五〕此粗佳　「此」，吳抄、傅校、四庫本墨池卷五作「比」。

〔六〕一日書此　「日」，四庫本墨池卷五作「目」，當誤。「此」，吳抄、傅校、雍正本墨池卷十五、四庫本

二五五　民以頃情事〔一〕，不可不勤思自補。節勤，以食噉爲意，乃勝前者，而氣力所堪

不如。自喪初不哭，不能不有時惻愴，然便非所堪〔二〕。哀事損人故最深，益知不可不豁

之〔三〕。

〔一〕「民以頃情事」條　此條，雍正本墨池卷十五、四庫本墨池卷五連於上條。

〔二〕然便非所堪　「然」，雍正本墨池卷十五、四庫本墨池卷五無。

〔三〕益知不可不豁之　此句下，四庫本墨池卷五有「行書」小字注。

二五六　知汝決欲來下〔一〕，是至願，然嫂當得供養〔二〕，冀郡固有理，若宣城、瑯琊不

果，南有空缺〔三〕。可作者。此信還〔四〕。具白，當與在事論，爲不可須留者〔五〕，便可決作來

下記也〔六〕。上方大枋，想汝不過數枋足〔七〕，彼故當足，合偶此耳。人方當粗足〔八〕，不果

耳〔九〕。可白。吾當託桓江州助汝，此不辦〔一〇〕，得遣人船迎汝〔一一〕，當具東改枋〔一二〕，枋三

四〔一三〕。吾小可〔一四〕，三字注〔一五〕。當自力蕪湖迎汝〔一六〕，故可得五六十人〔一七〕。小枋，諸謝當

有〔一八〕，便是。見今當語之，大理盡此。信還，一一白〔一九〕。胂痛不可堪〔二〇〕，而比作書，欲

不能成之〔三〕。

〔一〕「知汝決欲來下」條　此條，原爲大令書語末二條，其自「吾當託桓江州助汝」句起別爲一條。淳化閣帖卷十、寶晉齋法帖卷七自「吾當託桓江州助汝」至條末獨爲一條，亦在王獻之書中，而無「知汝決欲來下」一條。黃伯思東觀餘論卷上法帖刊誤卷下王大令書下：「『吾當託桓江州助汝』帖，米（芾）以爲張長史書，雖未必然，要非大令書也。案此帖不至惡，但縱任近俗，無晉世清韻，真非大令書，但殊不知亦寫右軍帖詞耳。張彥遠右軍帖錄有此語，此卷亡其半。其上略錄云：『汝決欲來下』」之字下有三十九字，續帖略同。上方大枋，想汝不過數枋足，人方足，張云『人力當粗足』。不果爾，可白。吾當託桓江州助汝。』續帖逸少部中有前段，結字殊應模矩，蓋王氏子弟臨逸少書，勝此遠矣。」可知南宋本此段確在右軍書記中，且爲一條。茲依王本、吳抄、傅校，雍正本墨池卷十五，自大令書語中移至此處，並合爲一條。「決」吳抄、傅校無，何校有。

〔二〕然嫂當得供養　「得」吳抄、傅校無。

〔三〕有空缺　原爲正文，顯誤，據吳抄、傅校、雍正本墨池卷十五改爲小注。然何焯以爲正文，批云：「『南有空缺』，乃帖之本文，四庫本墨池誤作側注。」

〔四〕此信還　「此」，四庫本作「計」。

〔五〕當與在事論爲不可須留者　此二句，吳抄作「當與在事論，若無空缺缺不可須留者」，傅校作「當與在事論，若無空缺空缺不可須留者」，何校作「當與在事論，若無空缺不可須留者」。

〔六〕便可決作來下記也　「決作」，吳抄旁校、何校同；；吳抄、傅校作「此昨」，當誤。

〔七〕想汝不過數枋足　「汝」，何校同，吳抄、傅校作「與」。

〔八〕人方當粗足　「方」，吳抄、傅校、雍正本墨池卷十五、黃伯思東觀餘論卷上法帖刊誤卷下王大令書下引張錄作「力」，疑是。

〔九〕不果耳　「耳」，吳抄、傅校、黃伯思東觀餘論卷上法帖刊誤卷下王大令書下引作「尔」，當是。

〔一〇〕此不辨　「此」上，淳化閣帖卷十、大觀帖卷十、寶晉齋法帖卷七、四庫本墨池卷五有「吾」字。
「辨」，各刻帖皆同；吳抄、傅校作「辦」，於意似更順。

〔一一〕得遣人船迎汝　「迎」，吳抄旁校、何校同，吳抄、傅校作「過」。

〔一二〕當具東改枋　「改」，王大令集同，然按語謂：「『攻』，劉、施作『改』……非。」是王大令集本「改」字當作「攻」，四庫本即作「攻」。二字形本相近，加之草體難辨，而成此異文。

〔一三〕枋三四　「枋」，淳化閣帖卷十、大觀帖卷十、寶晉齋法帖卷七、四庫本墨池卷五無，則「三四」二字屬上句。

〔一四〕吾小可　「吾」，吳抄、傅校作「五」。「可」下，淳化閣帖卷十、大觀帖卷十、寶晉齋法帖卷七、四庫本墨池卷五有「者」字。

〔一五〕三字注　四庫本墨池卷五無。

〔一六〕當自力蕪湖迎汝　「蕪湖」，淳化閣帖卷十、大觀帖卷十、寶晉齋法帖卷七、王大令集作「無湖」，

字通。四庫本墨池卷五作「無御」，草書辨識之誤。

〔一七〕故可得五六十人 「十」下，傅校有「餘」字，淳化閣帖卷十、大觀帖卷十、寶晉齋法帖卷七無，當
以刻帖爲是。

〔一八〕諸謝當有 「有」下，四庫本墨池卷五有「二」字。
七，此或重字符號，即「有」字。

〔一九〕一白 「一」，四庫本墨池卷五作「具」，草書辨識之異。當以釋作「具」爲是。

〔二〇〕胛痛不可堪 「胛」，淳化閣帖卷十、大觀帖卷十、寶晉齋法帖卷七同；嘉靖本、王本、吳抄、雍正
本墨池卷十五、四庫本墨池卷五作「脾」。「不」，淳化閣帖卷十、大觀帖卷十、寶晉齋法帖卷七、
四庫本墨池卷五無。

〔二一〕而比作書欲不能成之 此二句，淳化閣帖卷十、大觀帖卷十、寶晉齋法帖卷七作「而比作書，絕
欲不可識」。四庫本墨池卷五作「而以作書，絕欲不可識」。行書。

二五七 知足下數祖伯諸人問，助慰。絕不得兄子問，懸念可言。此於南北旨使無
理，比欲歎久也〔一〕，亦同失人，竝欲勿勿〔二〕。群從書皆佳，道冲書平安，汝當改葬，不可
云勞。冲遇此事，或復連留〔三〕。

〔一〕比欲歎久也 「比」，雍正本墨池卷十五、四庫本墨池卷五作「此」。「歎」，吳抄、傅校作「難」。

（二）亦同失人竝欲勿勿　此二句，四庫本墨池卷五無。「欲」，吳抄作此條止於此二句。

（三）或復連留　「連留」，何校、雍正本墨池卷十五、四庫本墨池卷五作「留連」。吳抄此條下，何校有「贏所噉食至少。年衰先贏，使人深憂。君甚懸情，餘疾患少差也」一條。雍正本墨池卷十五、四庫本墨池卷五略同，唯首「贏」字上有「體甚」二字，「先」作「老」；四庫本墨池卷五該條連於上條，本墨池卷十五、四庫「差也」下有「行書」小字注。王右軍集卷二「群從書皆佳」至此句獨立爲一條。

二五八　省告一一（二），足下此舉，由來吾所具。卿所云皆是情言（三），然權事慮之重（三），則當廢情以從宜（四）。非書所悉，見卿一一（五）。

（一）省告一一　雍正本墨池卷十五、四庫本墨池卷五無。

（二）卿所云皆是情言　「是」，傅校作「事」。

（三）然權事慮之重　「然」，吳抄無。

（四）則當廢情以從宜　「則」，吳抄、傅校作「其」。「當」下，吳抄、傅校有『當』字塗，旁注」小字注。

（五）見卿一一　此句下，雍正本墨池卷十五、四庫本墨池卷五有「忽動小行多」一條；嘉靖本、王本、吳抄、傅校亦有，然提行另起，別爲一條。按此段爲王獻之書，見本卷大令書語一六條。

二五九　吾陟冬節（二），便覺風動（三），日日增甚，至去月十日便至委篤（三）。事事如去

春〔四〕，但爲輕微耳。尋得小差，固爾不能轉勝〔五〕。沈滯進退〔六〕，體氣肌肉便大損〔七〕，憂懷甚深。今尚得坐起，神意爲復可耳。直疾不除〔八〕，晝夜無復聊賴，不知當塗一字。得蹔有間，還得闕。其寫不〔九〕？如今忽忽日前耳〔一〇〕。手亦惡〔一一〕，欲不得書，示令足下知問〔一二〕。

〔一〕吾陟冬節　「陟」，雍正本墨池卷十五、四庫本墨池卷五、王右軍集卷二作「涉」。

〔二〕便覺風動　「便」，吳抄作「更」。

〔三〕至去月十日便至委篤　「便」，四庫本墨池卷五無。

〔四〕事事如去春　「事事」，四庫本墨池卷五作「事多」，疑「多」爲「事」重字符之誤識。

〔五〕固爾不能轉勝　「固爾」，嘉靖本、王本、吳抄、雍正本墨池卷十五、四庫本墨池卷五作「罔爾」，何校作「因爾」，傅校作「罔耳」，並疑誤。

〔六〕沈滯進退　「沈」，雍正本墨池卷十五作「況」當誤；四庫本墨池卷五作「流」。

〔七〕體氣肌肉便大損　「肉」下，吳抄、傅校有「欲」字。

〔八〕直疾不除　「直」，四庫本墨池卷五作「值」。「疾」，傅校作「夕」。「除」，吳抄、傅校作「陰」，雍正本墨池卷十五、四庫本墨池卷五作「罔爾」，何

〔九〕不知當塗一字得蹔有間還得闕其寫不　此二句，嘉靖本、王本略同，唯「闕」作「缺一字」；吳抄作「不知塗此字得暫有間，還得缺一字其寫不」；傅校略同底本，唯「闕」作「闕一字」「間」作「問」、

「其」作「甚」；四庫本墨池卷五作「不知當得暫有間，還得復其寫否」。

〔一〇〕如今忽忽日前耳　「日」，嘉靖本、吳抄、傅校、雍正本墨池卷十五、四庫本墨池卷五作「目」，疑是。

〔一一〕手亦惡　「手」，吳抄、傅校作「年」，當誤。

〔一二〕示令足下知問　「示」，吳抄作「尔」，傅校作「爾」，則字屬上句。「令」，嘉靖本、王本作「今」，疑誤。此句下，四庫本墨池卷五有「行書」小字注。

二六〇　七月十五日羲之白，秋日感懷深〔一〕，得五日告，甚慰。晚熱盛，君比可不？遲復後問〔二〕。僕平平，力及不一〔三〕。王羲之白〔四〕。

〔一〕秋日感懷深　「懷」下，雍正本墨池卷十五、四庫本墨池卷五有「彌」字。

〔二〕遲復後問　「復」，吳抄、傅校無。

〔三〕力及不一　「一」，吳抄作「二」。

〔四〕王羲之白　此句下，四庫本墨池卷五有「行書」小字注。

二六一　知君患隱〔一〕，何以及爾〔二〕，是為疲之極也〔三〕。君若自量過歉〔四〕，患不以輕心者〔五〕，一知此事，恐不可以不絕骨肉之愛，無論人事也，乃甚憂。一事不爾，當何理〔六〕。

〔一〕　知君患隱　「隱」，四庫本墨池卷五作「癮」。

〔二〕　何以及爾　此句，雍正本墨池卷十五作「何以乃爾」，四庫本墨池卷五作「何似乃爾」。

〔三〕　是爲疲之極也　「之」，吳抄、傅校作「乏」。

〔四〕　君若自量過歎　「若」，吳抄、傅校、雍正本墨池卷十五、四庫本墨池卷五作「君」，則前「君」字屬上句。「過」，雍正本墨池卷十五、四庫本墨池卷五作「情」。

〔五〕　患不以輕心者　「輕」，雍正本墨池卷十五、四庫本墨池卷五作「經」。「者」，吳抄、傅校作「若」，則此字屬下句。

〔六〕　一事不爾當何理　此二句，吳抄、傅校作「事不尔，當理何」。「不」，四庫本墨池卷五作「否」。「理」下，雍正本墨池卷十五有「耶」字，四庫本墨池卷五有「耶，羲之報」四字。

二六二　鄙故匆匆〔一〕，飲日三斛，小行四升，至可憂慮。　如桓公書旨〔二〕，闕其不去〔三〕，恐不能平。

〔一〕　鄙故匆匆　吳抄此句在下條首，而本條餘下各句連於上條之後，疑誤。傅校此句又於下條首重出，亦當誤。

〔二〕　如桓公書旨　「如」，吳抄、傅校作「加」，疑誤。

〔三〕　闕其不去　「闕」，范校：「此『闕』字疑是旁注誤入正文。」當是。「不」，吳抄、傅校作「能」。

二六三　此信過，不得熙書，想其書一一也〔一〕。小大佳不？賓轉勝，皆謝之。賢妹大都勝前〔二〕，至不欲食，篤羸，恒令人憂，餘粗佳。

〔一〕想其書一一也　「想其」，吳抄作「將其」，傅校作「將具」。

〔二〕賢妹大都勝前　「妹」，吳抄、傅校作「姉」。

二六四　阿刁近來到〔一〕，下上下皆佳，姜夫數白〔二〕。

〔一〕阿刁近來到條　此條，雍正本墨池卷十五、四庫本墨池卷五連於上條。「刁」，范校：「疑是『万』字之形訛。阿万，謂謝万。」「到」，吳抄、傅校作「對」，疑草書辨識之誤。

〔二〕姜夫數白　「姜夫數」，吳抄、傅校作「美夫數」，雍正本墨池卷十五、四庫本墨池卷五作「義之」。此句下，四庫本墨池卷五有「行書」小字注。

二六五　得書，知足下且欲顧，何以不進耶？向與謝生書，說欲往〔一〕，知登停山。停山非所辯〔二〕，故可共集謝生處〔三〕，登山可他日耶〔四〕？王羲之白〔五〕。

〔一〕說欲往　「說」，吳抄、傅校、雍正本墨池卷十五、四庫本墨池卷五作「晚」；嘉靖本、王本作「悦」，當誤。

〔二〕　知登停山停山非所辯　此二句，吳抄作「知登亭亭，停山非所辯」；傅校作「知登亭亭，停山非所辯」；雍正本墨池卷十五、四庫本墨池卷五作「登停山，且停山非所便」，疑是。

〔三〕　故可共集謝生處　「謝」，吳抄、傅校作「諸」，當誤；吳抄旁校改作「謝」。上文有「謝生」二字，疑是。

〔四〕　登山可他日耶　「可」下，四庫本墨池卷五有「令」字。

〔五〕　王羲之白　此句下，四庫本墨池卷五有「行書」小字注。

二六六　不得君家書疏〔一〕，多往來〔二〕，皆平安耳。今年此夏節氣至惡〔三〕，當令人危〔四〕。幼小疾苦，故爾憂勞，不可言〔五〕。

〔一〕　不得君家書疏　「不得君家」，雍正本墨池卷十五、四庫本墨池卷五作「得君家」，四庫本墨池卷五作「得君」。

〔二〕　多往來　「多」，雍正本墨池卷十五、四庫本墨池卷五作「知」。

〔三〕　今年此夏節氣至惡　「今年此夏」，嘉靖本、吳抄、雍正本墨池卷十五作「今年此下」，四庫本墨池卷五作「今年此下」，四庫

〔四〕　當令人危　吳抄、傅校作「恒令人危心」。

〔五〕　故爾憂勞不可言　此二句下，雍正本墨池卷十五有「想非無他旱，不傷白田耳」十字，四庫本墨

池卷五略同，唯其下又有「行書」小字注。

二六七　七月二十一日義之白〔一〕，昨十七日告，爲慰。極有秋氣，君比可耳。力及不

一，王羲之頓首。

〔一〕「七月二十一日義之白」條　此條上，雍正本墨池卷十五有「得靈酒，知足下同遠來，得江僕射二書，今示足下，從卿意爲善」一條。四庫本墨池卷五亦有之，然不在本條上，且句末有「行書」小字注。

二六八　近復因還信，書至也。

二六九　得九日間，亦云鄙平平，想得涼轉勝，以疾乃服法，必解此意。

二七〇　來月必欲就到家〔一〕，而得其問，云尚多溪毒〔二〕，當復小却耳。僕故有至臨川意〔三〕，尚未定，自更有果南行者。還，乃得至壽春耳。

〔一〕「來月必欲就到家」條　此條，雍正本墨池卷十五連於上條。「就到家」，何校、雍正本墨池卷十五作「就道家」。按，本卷〇三七條亦有「就道家也」句。

〔二〕云尚多溪毒　「云」，吳抄無。

　〔三〕　僕故有至臨川意　「臨川」，原作「臨州」，不辭，據嘉靖本、吳抄、傅校、雍正本墨池卷十五、王右軍集卷二改。

　〔二〕　無他　「他」，吳抄作「它」。

二七一　得都九日問，無他〔一〕。

其反善之誠也。想殷生得過此者〔三〕，猶令人憂。期諸處分猶未定〔四〕，羊參軍且夕至也，遲一一〔五〕。

二七二　得豫章書，爲慰，想以具問〔一〕。昨得都十七日書〔二〕，賊徑還蠡臺，不攻譙，是

　〔一〕　得豫章書爲慰想以具問　此三句，四庫本墨池卷五無。

　〔二〕　昨得都十七日書　「都」下，四庫本墨池卷五有「下」字。

　〔三〕　想殷生得過此者　「生」下，何校、雍正本墨池卷十五、四庫本墨池卷五有「必」字。

　〔四〕　期諸處分猶未定　「期」，人名。吳抄、傅校作「其」，誤。此句，本卷二七四條重見。

　〔五〕　遲一一　四庫本墨池卷五作「遲面一一」。「義之頓首。行書」。

二七三　殷廢責，事便行也，令人歎悵無已。

二七四　安石定目絕〔一〕，令人悵然。一爾，恐未卒有散理。期諸處分猶未定〔三〕，憂縣
益深。念君馳情。又遣從事發遣，君無復坐理。交疾患，何以堪此，何以堪此〔三〕！恐屬
無所復厝懷。即乖〔四〕，大小不可言〔五〕，且憂君以疾，他曳不易〔六〕。

〔一〕安石定目絕　「絕」，吳抄、傅校作「色」。

〔二〕期諸處分猶未定　此句上，嘉靖本、王本、吳抄、傅校、雍正本墨池卷十五、四庫本墨池卷五有
「憂」字，或可獨立爲句。然本卷二七二條亦有此句，無「憂」字。又下句「憂縣益深」，嘉靖本、
王本、吳抄、雍正本墨池卷十五、四庫本墨池卷五無「憂」字，故疑此字錯簡，本當在下一句。

〔三〕何以堪此　雍正本墨池卷十五、四庫本墨池卷五無。

〔四〕即乖　「即」，吳抄、傅校作「慨」。

〔五〕大小不可言　「大小」，吳抄作「小大」。

〔六〕他曳不易　「他」，吳抄、傅校作「拖」。

二七五　得司州書〔一〕，轉佳，此慶慰可言。云與君數數或採藥山崖，可願樂遙想而已。
云必欲剡餘杭之遲期〔三〕，此不可言。要須君旨問。僕事中久，宜暫東，復令白便行，還便

行〔三〕，當至剡塠上〔四〕，二十日後還以示〔五〕，政當與君前期會耳。遲此，情兼二三〔六〕。

〔一〕「得司州書」條　此條，雍正本墨池卷十五、四庫本墨池卷五連於上條。

〔二〕云必欲剡餘杭之遲期　「遲期」，吳抄、傅校作「期遲」，疑是，則當於「期」字下斷句，「遲」屬下句。

〔三〕還便行　「便行」，吳抄、傅校無，疑是。

〔四〕當至剡塠上　「塠」，原作「槌」，與文意不合，據吳抄、傅校、雍正本墨池卷十五、四庫本墨池卷五改。「塠」同「堆」，高阜，常用作地名。

〔五〕二十日後還以示　「以示」，吳抄、傅校作「以尔」，則二字當屬下句。

〔六〕情兼二三　此句下，四庫本墨池卷五有「羲之報」「行書」五字。

二七六　昨暮得無奕，阿萬此月二日書〔一〕，甚近清和耳〔二〕。羌賊故在許下，自當了也。桓公未有行日，阿萬定闕〔三〕。吳興。

〔一〕阿萬此月二日書　「此月」，四庫本墨池卷五無。

〔二〕甚近清和耳　「甚」，雍正本墨池卷十五、四庫本墨池卷五作「諗」。

〔三〕闕　嘉靖本、王本、吳抄、雍正本墨池卷十五、四庫本墨池卷五無。

二七七　未復弘道近書[一]，見與弘遠書，恐卿不得久坐，何如[二]？休、稚、玄佳不[三]？

想數得足下旨，令知問[四]。

〔一〕「未復弘道近書」條　此條，雍正本墨池卷十五、四庫本墨池卷五連於上條。

〔二〕「如」　吳抄、傅校作「汝」。

〔三〕休稚玄佳不　「稚玄佳」吳抄作「稚玄」。

〔四〕想數得足下旨令知問　此二句，嘉靖本、吳抄、傅校、雍正本墨池卷十五、四庫本墨池卷五作「想能數足下，皆令知問」。

二七八　矄風膠今年似晚[一]，來年其主不起首者[二]，想或可得借乎[三]？

〔一〕「矄風膠今年似晚」條　此條，雍正本墨池卷十五、四庫本墨池卷五連於上條。「矄」，四庫本墨池卷五作「想」。

〔二〕來年其主不起首者　「來年」，吳抄、傅校作「年來」。

〔三〕想或可得借乎　此句下，四庫本墨池卷五有「行書」小字注。

二七九　得反，又獲示，知足下發動脅腫，卿此疾苦甚似期[一]，一一想消，一當轉

佳〔二〕，爲何治也？吾爲亦劣〔三〕，大都復是平平，隔爾許日〔四〕，前後有其劣，何喻？冀

涼日晚散耳〔五〕。尋復知問，王羲之〔六〕。

〔一〕　卿此疾苦甚似期　「此」，雍正本墨池卷十五、四庫本墨池卷五作「比」。

〔二〕　一當轉佳　「一」，當誤。吳抄、傅校作「缺一字」小字注。余嘉錫寒食散考作「息」，未知所據。

〔三〕　吾爲亦劣　「劣」，吳抄、傅校作「劣劣」。

〔四〕　隔爾許日　「爾」，原作「耳」，據吳抄、傅校改。

〔五〕　冀涼日晚散耳　「涼」，吳抄作「良」。

〔六〕　王羲之　此句下，四庫本墨池卷五有「白。行書」三字。

二八〇　羲之頓首，賢女殯斂永畢，情以傷惋，不能已已。况足下愍悴深至〔一〕，何可爲

心〔二〕，奈何、奈何！不能無時之痛，憂卿便深，今何如〔三〕？患深，達既往，吾志勿勿〔四〕。

力知問，臨書惻惻。王羲之頓首〔五〕。

〔一〕　况足下愍悴深至　「况」，原作「兄」，據吳抄、傅校、雍正本墨池卷十五、四庫本墨池卷五改。按

　　　　「兄」舊亦通「况」。「悴」，四庫本墨池卷五作「悼」。

〔二〕　何可爲心　「可」，吳抄、傅校作「以」。

〔三〕今何如　「今」，四庫本墨池卷五作「令」，當誤。「如」，吳抄作「之」，傅校作「足」。

〔四〕吾志勿勿　「志」，吳抄作「至」。

〔五〕王羲之頓首　此句下，四庫本墨池卷五有「行書」小字注。

二八一　賢室何如〔一〕，何可爲心？唯絕歎於人理耳〔二〕。諸患猶爾，憂勞深。似闕。江疾闞到行底。足下遺臨惙次〔三〕，冷取書〔四〕。

〔一〕賢室何如　「何如」，吳抄、傅校作「如何」。

〔二〕唯絕歎於人理耳　「歎」，原作「難」，據吳抄、傅校、雍正本墨池卷十五改。淳化閣帖卷十、大觀帖卷十、寶晉齋法帖卷七有此帖，本卷大令書語一六條亦有此句，均作「歎」。

〔三〕似闕江疾闞到行底足下遺臨惙次　此句，吳抄作「以缺字到行底足下遺臨惙次」，傅校作「以缺江疾缺字到行底足下遺臨綴次」，雍正本墨池卷十五作「缺江疾缺字到行底足下遺臨惙次」。

〔四〕冷取書　吳抄作「令取書矣」，何校作「令取書矣」，傅校作「今取書」。

二八二　得謝、范六日書〔一〕，爲慰。桓公威勳，當求之古〔二〕，令人歎息。比當集姚襄也〔三〕。

〔一〕得謝范六日書　「得」，雍正本墨池卷十五、四庫本墨池卷五無，疑非。

〔二〕當求之古　「古」，吳抄作「於故」，雍正本墨池卷十五、四庫本墨池卷五作「於古」。

〔三〕比當集姚襄也　「比」，吳抄、傅校作「此」。此句下，四庫本墨池卷五有「行書」小字注。

二八三　斷酒事終不見許，然守之尚堅，弟亦當思同此懷〔一〕。此郡斷酒一年，所省百餘萬斛米，乃過於租。此救民命，當可勝言。近復重論，相賞有理〔二〕。卿可復論〔三〕。

〔一〕弟亦當思同此懷　「此懷」，嘉靖本、王本、吳抄作「缺一字」小字注，傅校以「缺一字」三字塗「此」字，「懷」字未刪去。四庫本墨池卷五作「患」；雍正本墨池卷十五作「缺」

〔二〕相賞有理　「相賞」，吳抄、傅校、四庫本墨池卷五作「想當」，當是。雍正本墨池卷十五作「相當」。

〔三〕卿可復論　此句下，四庫本墨池卷五有「行書」小字注。

二八四　知數致苦言於相〔一〕，時弊亦何可不耳。頗得應對不〔二〕？吾書未被荅〔三〕，得桓護軍書云，白米增運〔四〕，皆當停，爲善〔五〕。

〔一〕知數致苦言於相　「相」，吳抄旁校、何校作「桓」，四庫本墨池卷五作「想」。

〔二〕頗得應對不　「得」下，吳抄、傅校有「桓」字。

（三）吾書未被苔　「未被」，雍正本墨池卷十五、四庫本墨池卷五作「來彼」。

（四）白米增運　「白米」，原作「口米」，嘉靖本、王本作「口未」，皆當誤。茲據雍正本墨池卷十五、四庫本墨池卷五改。本卷三〇二條亦有「增運白米」之語。

（五）爲善　此句下，吳抄、傅校有「頭上缺字」小字注，四庫本墨池卷五有「羲之白」行書五字。

此（四）。省示及，乃復憶之耳。

二八五　問董祥（一），吾亦問之（二），冀必來。兵時得之（三），甚佳。頃日憒憒，不暇復

（一）問董祥　「董祥」，雍正本墨池卷十五作「董詳」。

（二）吾亦問之　「問」，傅校作「得」。

（三）兵時得之　「兵」，吳抄、雍正本墨池卷十五作「岳」，傅校作「祭」。「之」，吳抄作「知」。

（四）不暇復此　「復」下，吳抄、傅校有「友」字，疑誤；何校有「及」字，疑是。

二八六　「周公東征，四國是皇（一）。」誠心款著（二），謂之累積。頻頻書想至（三），陰寒，想自勝常。皇矣漢祖，纂堯。此四字真，後闕（四）。

（一）四國是皇　「皇」，原作「遑」，據何校、傅校、四庫本墨池卷五改。「周公東征」二句爲詩經豳風

破斧成句，原詩作「皇」。毛傳：「皇，匡也。」或釋作「惶」，則與「遑」字通。吳抄作「黄」，誤。

〔二〕誠心款著 吳抄作「誠必者疑」，當誤。

〔三〕頻頻書想至 「頻頻」，吳抄、傅校作「頻」，當是。

〔四〕此四字真後闕 此二句，嘉靖本、王本、吳抄無「後闕」二字，雍正本墨池卷十五、四庫本墨池卷五作「此四行真書」。

二八七 義之死罪，荀、葛各一國佐命宗臣〔一〕，觀其轍迹，實奇士也。然荀獲譏於憂卒，意長恨恨〔二〕。謂其弘濟之心〔三〕，宜被大道〔四〕。諸葛經國達治，無間然〔五〕。所謂命世大才，以天下為心者，容得無玷累，獲全名於數代，至於建鼎足之勢，未能忘已。處事而爾乎！前試論意，久欲呈。多疾憒憒，遂忘致。今送〔六〕，願因暇日〔七〕可垂試省。大期賢達興廢之道，不審謂粗得阡陌不〔八〕？

〔一〕荀葛各一國佐命宗臣 「命」下，雍正本墨池卷十五、四庫本墨池卷五、本書卷三唐褚遂良晉右軍王羲之書目行書第九有「之」字，當是。

〔二〕意長恨恨 「長」，吳抄、傅校、雍正本墨池卷十五、四庫本墨池卷五有「常」，義通。

〔三〕謂其弘濟之心 「其」下，雍正本墨池卷十五、四庫本墨池卷五有「無」字。

〔四〕宜被大道 「道」，吳抄、傅校作「通」，雍正本墨池卷十五、四庫本墨池卷五作「譴」。

〔五〕無間然　「無」上，雍正本墨池卷十五、四庫本墨池卷五有「吾」字。

〔六〕今送　「今」，四庫本墨池卷五作「令」，疑誤。

〔七〕願因暇日　「願」，吳抄無。

〔八〕不審謂粗得阡陌不　吳抄作「不當謂粗得千陌不？未經缺兩字」；傅校略同，唯「粗」作「相」，「陌」作「口」。此句下，四庫本墨池卷五有「義之死罪」六字。

二八八　信所懷，願告。其中并爾郎子意〔一〕，同異復云何？邈然無諮叙之期，每賜翰墨〔二〕，使如蹔展〔三〕。義之死罪。此一帖真行。

〔一〕其中并爾郎子意　「爾郎」，吳抄、傅校作「示朗」。

〔二〕每賜翰墨　「賜」，嘉靖本、吳抄、傅校、雍正本墨池卷十五作「因」；王本作「四」，當爲「因」之誤。

〔三〕使如蹔展　「使」，吳抄、傅校、雍正本墨池卷十五作「便」，疑是。

二八九　足下行穰久，人還〔一〕，竟應快不〔二〕？大都當任縣〔三〕，量宜其令，闕二字。因便任耳〔四〕。立俟〔五〕，王羲之白。

〔一〕足下行穰久人還　此二句，美國普林斯頓大學藝術博物館藏唐摹本行穰帖作「足下行穰，九人還」，吳抄作「足下行穰，注九還」，傅校作「足下行穰，住久還」，並疑誤。

〔二〕竟應快不　唐摹本作「示應決不」，吳抄、傅校作「意應決不」。

〔三〕大都當任縣　「任」，唐摹本同。吳抄、傅校作「在」，當誤。唐摹本止於此句。

〔四〕因便任耳　「任」，吳抄作「在」。

〔五〕立俟　「俟」，吳抄、傅校作「侯」。

二九〇　足下各可不？　都五日書〔一〕，今送。謝即至。想源得免豺狼耳〔二〕。　王羲之〔三〕。

〔一〕都五日書　「都」，雍正本墨池卷十五、四庫本墨池卷五作「得都下」，疑是。

〔二〕想源得免豺狼耳　「源」，吳抄、傅校作「深」。「豺」，吳抄無。

〔三〕王羲之　此句下，吳抄、傅校有「白」字，四庫本墨池卷五有「白。行書」三字。

二九一　羲之死罪，近因周參軍白牒〔一〕，伏想必達。此春以過，時速與深〔二〕，兼哀傷摧〔三〕，切割心情，奈何、奈何！須臾寒食節〔四〕，不審尊體何如。不承問，以經月馳企〔五〕，

民疾根治滯〔六〕，了無差候。轉久，憂深〔七〕。叔闕。遺信〔八〕，自力粗白〔九〕，不宣備，羲之死罪〔一〇〕。

〔一〕近因周參軍白牒　「軍」，原作「筆」，據吳抄、雍正本墨池卷十五、四庫本墨池卷五改。「白牒」，文書，吳抄、傅校作「自牒」，誤。

〔二〕時速與深　「與」，吳抄作「欲」。

〔三〕兼哀傷摧　「兼哀」，吳抄、傅校作「哀兼」。

〔四〕須臾寒食節　「食」，吳抄、傅校作「食兼」。

〔五〕以經月馳企　「以」下，嘉靖本、吳抄、傅校、雍正本墨池卷十五、四庫本墨池卷五無，當非。作空格。

〔六〕民疾根治滯　「治」，張俊之二王雜帖校注以爲「沉」字草書之誤識。「沉滯」，本卷一五九、二五九條兩見之，或當是。

〔七〕憂深　「深」，吳抄、傅校作「慮」。

〔八〕叔闕遺信　「叔」，吳抄無。「闕」，嘉靖本、王本、傅校作「缺一字」，四庫本墨池卷五作「昨」正文大字。

〔九〕自力粗白　「粗」，吳抄無，傅校作「力」。

〔一〇〕羲之死罪　此句下，四庫本墨池卷五有「行書」小字注。

二九二　墳墓在臨川〔一〕，行欲改就吳中〔二〕，終是所歸。中軍往以還。田一頃烏澤，田二頃吳興〔三〕。想弟可還，以與吾，故示〔四〕。想弟居意，故如往言，忠終高也〔五〕，是以思同之。

〔一〕墳墓在臨川　「臨川」下，吳抄、雍正本墨池卷十五、四庫本墨池卷五有「者」字，傅校有「都」字，則「都」字屬下句。

〔二〕行欲改就吳中　「吳中」，嘉靖本、王本、吳抄、傅校、雍正本墨池卷十五、四庫本墨池卷五作「吳，此兩字注。吳中」，則「吳中」二字屬下句。

〔三〕田二頃吳興　「吳興」，嘉靖本、王本、何校、雍正本墨池卷十五作「興吳」，吳抄、傅校作「與吳」，並疑誤。

〔四〕故示　「示」，吳抄、傅校作「尒」。

〔五〕忠終高也　「忠」，嘉靖本、吳抄、傅校、雍正本墨池卷十五、四庫本墨池卷五作「思」。

二九三　此三頃田〔一〕，樂吳舊耳。云卿軍府甚多田也〔二〕。已上八字注〔三〕。宜須一用心吏〔四〕，可差次忠良〔五〕。

〔一〕此三頃田　條　此條，雍正本墨池卷十五、四庫本墨池卷五連於上條。

〔二〕云卿軍府甚多田也　「軍」，傅校作「京」。

〔三〕已上八字注　四庫本墨池卷五無。

〔四〕宜須一用心吏　「須」，吴抄旁校同，吴抄、傅校作「書」，當誤。「吏」，四庫本墨池卷五作「使」。

〔五〕可差次忠良　「可」，吴抄、傅校無。「良」下，四庫本墨池卷五有「義之白。行書」五字。

慰。

二九四　十九日義之頓首，明二旬〔一〕，增感切〔二〕，奈何、奈何！得十二日書，知佳，爲慰。僕左邊大劇，且食少，至虚乏。力不一一，王義之頓首〔三〕。

〔一〕明二旬　「明」，雍正本墨池卷十五、四庫本墨池卷五無。

〔二〕增感切　「增」上，雍正本墨池卷十五、四庫本墨池卷五有「頓」字。

〔三〕王義之頓首　四庫本墨池卷五作「義之頓首。行書」。

二九五　十二日告李氏甥，得六日書，爲吾劣劣，力不一一，義之書〔一〕。行書。

〔一〕義之書　此句上，吴抄有「王」字。「書」，王右軍集卷二作「白」。

二九六　義之死罪〔一〕，復蒙殊遇，求之本心，公私愧歎，無言以喻。去月十一日發都〔二〕，違遠朝廷〔三〕，親舊乖離〔四〕，情懸兼至，良不可言〔五〕。且轉遠，非徒無諮覲之由，

音問轉復難通〔六〕，情慨深矣。故旨遣承問，還願具告〔七〕。義之死罪〔八〕。

〔一〕「義之死罪」條 此條，嘉靖本、王本、吳抄本、何校本、傅校本後重出，在本卷三五三條前。

〔二〕去月十一日發都 此句，嘉靖本、王本、何校本三本重出條作「以去年十一月發都」；吳抄、傅校本二本重出條作「以去月十一日發都」；雍正本墨池卷十五、四庫本墨池卷五作「去年十一月發都」。

〔三〕違遠朝廷 「違」，嘉靖本、王本作「遲」，嘉靖本、王本二本重出條、雍正本墨池卷十五、四庫本墨池卷五作「達」，吳抄作「爲」，並當誤。

〔四〕親舊乖離 「舊」，四庫本墨池卷五作「屬」。

〔五〕情懸兼至良不可言 此二句，吳抄本、傅校本二本重出條作「情懸至良不可言」，何校本重出條作「情懸良不可言」，並疑誤。

〔六〕音問轉復難通 「通」，吳抄作「過」，嘉靖本、王本、傅校作「遇」，並當誤。

〔七〕還願具告 「具」，嘉靖本、王本二本重出條作「其」。

〔八〕義之死罪 「義」上，吳抄、傅校有「王」字。此句下，四庫本墨池卷五有「行書」小字注。

二九七 群從彫落將盡，餘年幾何，而禍痛至此。舉目摧喪，不能自喻。且和方左右時務〔二〕，公私所賴。一旦長逝〔二〕，相爲痛惜〔三〕，豈惟骨肉之情，言及摧惋。永往，奈

何！袁妹委篤〔四〕，示致問〔五〕。荒憒，不得此熱，不能不取給，腹中便復惡，無賴。

〔一〕且和方左右時務　「且」，四庫本墨池卷五作「耳」，則屬上句。「和」，吳抄、傅校作「知」。

〔二〕一旦長逝　「逝」，吳抄作「已」。

〔三〕相爲痛惜　「相爲」，吳抄作「相遊」，雍正本墨池卷十五作「相已」，四庫本墨池卷五作「想已」，並疑誤。

〔四〕袁妹委篤　「袁」，嘉靖本、王本、吳抄、傅校、雍正本墨池卷十五、四庫本墨池卷五作「表」，當誤。

〔五〕示致問　雍正本墨池卷十五本條至此句止，「荒憒」句至條末，提行別爲一條。四庫本墨池卷五本條至此句止，句下有「行書」小字注，「荒憒」句至條末無。

參本卷一六六條校〔二〕。

二九八　義之死罪，累白，想至〔一〕。雨快，想比安和，遲復，承問，下官劣劣，日前可。力白不具〔二〕，王羲之死罪〔三〕。

〔一〕累白想至　此二句，四庫本墨池卷五作「累書至」。

〔二〕力白不具　「白」，四庫本墨池卷五無。

〔三〕王羲之死罪　「王」，吳抄無。此句下，四庫本墨池卷五有「行書」小字注。

二九九　皆以具示，復自耳〔一〕。羊參軍尋至，具〔二〕。子期諸人何似〔三〕，耿耿。心制行終，不可居處。

〔一〕皆以具示復自耳　此二句，王右軍集卷二無。「自」，吳抄、傅校作「白」。

〔二〕子期諸人何似　「期」，吳抄作「其」。「似」，吳抄、傅校作「事」。並當誤。

三〇〇　餘皆平安也。此五字一行，闕。

三〇一　及以令弟食後來〔一〕，想必如期果之，小晚恐不展也。故復旨示〔二〕，義之報〔三〕。

〔一〕及以令弟食後來　「及以」，嘉靖本、王本、吳抄、傅校作「反以」，雍正本墨池卷十五作「以」，四庫本墨池卷五作「聞」。

〔二〕故復旨示　「旨示」，又見本卷三〇四條。吳抄作「旨尔」。嘉靖本、王本作「旨亦」誤。

〔三〕義之報　此句下，四庫本墨池卷五有「行書」小字注。

三〇二　增運白米〔一〕，來者云必行，此無所復云。吾於時地甚疏卑〔二〕，致言誠不易〔三〕，然太老子以在大臣之末〔四〕，要爲居時任〔五〕，豈可坐視危難〔六〕。今便極言於相〔七〕，

并與殷、謝書，皆封示卿，勿廣宣之。諸人皆謂盡當今事宜，直恐不能行耳〔八〕。足下亦不可思致若言耶〔九〕？人之至誠〔一〇〕，故當有所面〔一一〕。不爾，坐視死亡耳〔一二〕。當何〔一三〕

〔當何〕已下闕〔一四〕。

〔一〕增運白米 「米」下，嘉靖本、王本、吳抄、雍正本墨池卷十五、四庫本墨池卷五無。

〔二〕吾於時地甚疏卑 「時」，雍正本墨池卷十五、四庫本墨池卷五作「平」，雍正本墨池卷十五、四庫本墨池卷五無。疑涉下衍。

〔三〕致言誠不易 「誠」，原作「城」，據吳抄、傅校、雍正本墨池卷十五、四庫本墨池卷五、王右軍集卷一改。

〔四〕然太老子以在大臣之末 「太」，吳抄作「大」。「太老子」，王右軍集卷一無。

〔五〕要為居時任 「為」，吳抄、傅校作「與」，四庫本墨池卷五無。

〔六〕豈可坐視危難 「危難」，嘉靖本、王本、雍正本墨池卷十五作「難危」，吳抄、傅校作「艱危」。

〔七〕今便極言於相 「今」、「極」，四庫本墨池卷五分別作「令」、「劇」。

〔八〕直恐不能行耳 「直」，嘉靖本、王本作「真」。

〔九〕足下亦不可思致若言耶 「不」，吳抄無。「思致若言耶」，吳抄、傅校作「思致苦言耶」，雍正本墨池卷十五、四庫本墨池卷五作「致苦言」。

〔一〇〕 人之至誠 「至」，吳抄作「致」。

〔一一〕 故當有所面 「面」，嘉靖本、吳抄、傅校、雍正本墨池卷十五、四庫本墨池卷五作「回」。「回」有改變意，或當是。

〔一二〕 坐視死亡耳 「視」，嘉靖本、王本、吳抄、雍正本墨池卷十五、四庫本墨池卷五作「待」。王右軍集卷一作「侍」，誤。

〔一三〕 當何 吳抄、傅校作「當可可」，王右軍集卷一無。

〔一四〕 當何已下闕 此句，吳抄作「已上缺字」小字注，何校作『當何』已下缺字」小字注，雍正本墨池卷十五、四庫本墨池卷五作「當何。義之白。行書」。

三〇三 吾復五六日至東縣，還，復至〔一〕，問。

〔一〕 復至 「至」，嘉靖本、吳抄、傅校、雍正本墨池卷十五、四庫本墨池卷五作「致」，則與下句聯爲一句。

三〇四 想官舍佳〔一〕，見護軍近書〔二〕，甚慰。仁祖轉嘉〔三〕，然疾根不除，尚令人憂。入月共至窟山看甘橘〔五〕，思君宜深〔六〕，想鐵已還，旦夕展復得問〔四〕，未復反書，甚慰。故復旨示。義之報〔七〕也。

〔一〕「想官舍佳」條　此條，雍正本墨池卷十五、四庫本墨池卷五連於上條。

〔二〕見護軍近書　「護軍」吳抄作「吾運」，當誤。

〔三〕仁祖轉嘉　「嘉」，吳抄、傅校作「佳」，嘉靖本、王本、雍正本墨池卷十五、四庫本墨池卷五作「加」，疑誤。

〔四〕復得問　吳抄作「得問不」，何校作「復得問不」。

〔五〕入月共至窟山看甘橘　「入」，吳抄、傅校、雍正本墨池卷十五、四庫本墨池卷五作「八」。

〔六〕思君宜深　「宜」，吳抄、傅校作「亦」。

〔七〕義之報　此句下，四庫本墨池卷五有「行書」小字注。

三〇五　小大佳也，不得尚書、中書問，耿耿。得業書〔一〕，慰之。

〔一〕得業書　「業」吳抄、傅校作「葉」，當誤；何校作「棄」。

三〇六　亦得業書〔一〕，爲慰。今付還。安方決去〔二〕，不可言〔三〕。即卿書致〔四〕。

〔一〕「亦得業書」條　此條，雍正本墨池卷十五連於上條。「業」，嘉靖本、王本、吳抄、傅校作「棄此字未詳，數有，恐是人名」，雍正本墨池卷十五作「棄」。

〔二〕安方決去　「方」，吳抄、傅校作「万」，或當是。安、万（指謝安、謝万兄弟）連稱，本卷〇四一條已

見之。

〔三〕不可言 「可」，原作「言」，據吳抄、傅校、雍正本墨池卷十五改。

〔四〕即卿書致 「即」，吳抄無。

三〇七 適阮兒書，其氣散暴，處便危篤〔一〕，憂之，怛怛〔二〕。

小字注。

〔一〕其氣散暴處便危篤 此二句，吳抄作「其氣散暴劇」；傅校略同，唯「甚」作「其」。

〔二〕憂之怛怛 「怛怛」，亦見本卷一三四條，參該條校〔二〕。此二句下，四庫本墨池卷五有「行書」

三〇八 貴奴差不〔一〕？ 想不成大病。傷寒，可畏，令人憂，當盡消息也〔二〕。

〔一〕貴奴差不 「差」，吳抄作「羌」，當誤。「不」，四庫本墨池卷五作「否」。

〔二〕當盡消息也 「也」，原作「地」，據吳抄、傅校、雍正本墨池卷十五、四庫本墨池卷五改。

三〇九 蚶二斛，屬二斛〔一〕，前示噉蚶得味〔二〕，今旨送此〔三〕，想噉之，故以爲佳。比來食日幾許，得味不〔四〕？ 具示。

〔一〕屬二斛 「屬」，傅校、雍正本墨池卷十五、四庫本墨池卷五作「蠣」，字通。此句下，嘉靖本、王

本、吳抄、傅校有「已上六字，兩字真，似不是右軍自書」三句小字注。

〔二〕前示噉蚶得味 「示」，吳抄、傅校作「尔」。

〔三〕今旨送此 「旨」，吳抄、傅校作「尓」。

〔四〕得味不 「味」，吳抄無。

三〇　所欲示之〔一〕。一行。

〔一〕「所欲示之」條　此條，雍正本墨池卷十五、四庫本墨池卷五作「止」。

雍正本墨池卷十五、四庫本墨池卷五連於上條，下無「一行」小字注。

三一　若治風教可弘，今忠著於上〔一〕，義行於下，雖古之逸士亦將眷然，況下此者。

觀頃舉厝〔二〕，君子之道盡矣。今得護軍還，君屈以申〔三〕，時玄平頃命〔四〕，朝有君子，曉

然復謂有容足地，常如前者〔五〕。雖患九天不可階，九地無所逃，何論於世路。萬石，僕雖

不敏，不能期之以道義，豈苟且，豈苟且〔六〕！若復以此進退，直是利動之徒耳。所不忍

爲，所不以爲〔七〕。

〔一〕今忠著於上 「今」，吳抄作「令」，當是。

〔二〕觀頃舉厝 「厝」，吳抄、雍正本墨池卷十五、四庫本墨池卷五作「措」，義通。

〔三〕君屈以申 「以申」，吳抄、傅校作「已申」，雍正本墨池卷十五、四庫本墨池卷五作「已伸」，義通。

〔四〕時玄平頃命 「頃」，雍正本墨池卷十五、四庫本墨池卷五作「須」。須命，待命。或是。

〔五〕常如前者 「常」，四庫本墨池卷五作「當」。

〔六〕豈苟且豈苟且 此二句，吳抄作「豈苟且、苟且」，雍正本墨池卷十五、四庫本墨池卷五作「豈苟且乎」，王右軍集卷二作「豈苟且」。

〔七〕所不忍爲所不以爲 此二句，吳抄作「所所不不忍忍爲爲」，不明重字符號之誤。傅校正作「所不忍爲，所不忍爲」，當是。王右軍集卷二作「所不忍爲」，雍正本墨池卷十五、四庫本墨池卷五作「所不忍爲，所以不爲」，並疑誤。

三二　上方寬博多通〔一〕資生有十倍之覺，是所委息〔二〕，乃有南眷情。足謂何以〔三〕？密示，一勿宣〔四〕。此意爲與卿共思之，省以付火〔五〕。

〔一〕上方寬博多通 此條，雍正本墨池卷十五、四庫本墨池卷五連於上條。

〔二〕是所委息 「息」，吳抄作「悉」，疑是。

〔三〕足謂何以 「足」下，吳抄、傅校、雍正本墨池卷十五、四庫本墨池卷五有「下」字，疑是。「以」，吳抄、傅校作「似」。

（四）一勿宣　「勿宣」雍正本墨池卷十五、四庫本墨池卷五作「物豈」，疑非是。

（五）省以付火　吳抄、傅校作「省已付火」，雍正本墨池卷十五、四庫本墨池卷五作「省已以付天」。

三一三　諸暨、始寧屬事，自可得如教〔一〕。丹陽意簡而理通〔二〕，屬所無復逮錄之煩〔三〕，爲佳。想君不復須言謝〔四〕，丹陽亦云此語〔五〕，君諸暨、始寧〔六〕。

（一）君諸暨始寧　雍正本墨池卷十五作「羲之白」；四庫本墨池卷五作「羲之白。行書」，當是；「王右軍集卷一作「諸暨、始寧」，疑誤。

（二）丹陽亦云此語　「丹陽」，何校作「丹楊」。

（三）想君不復須言謝　「須」，吳抄作「頃」。

（四）屬所無復逮錄之煩　「屬所」，吳抄作「所屬」；傅校作「所屬所」，疑誤。

（五）丹陽意簡而理通　「丹陽」，何校作「丹楊」。

（六）自可得如教　「得」，雍正本墨池卷十五作「待」，疑誤。

三一四　古之辭世者，或被髮徉狂〔一〕，或污身穢迹〔二〕，可謂艱矣。今僕坐而獲免〔三〕，遂其宿心，其爲幸慶〔四〕，豈非天賜。違天不祥。四字注〔五〕。頃東遊還〔六〕，修治桑果〔七〕，

今盛敷榮，率諸子，抱孫〔八〕，遊觀其間，有一味之甘，割而分之，以娛目前。雖植德無殊

邈，猶欲教養子孫以敦厚退讓，戒以輕薄〔九〕，庶令舉策數馬〔一〇〕，彷彿萬石之風。君謂此

何如〔二二〕？遇重熙去〔二三〕，當與安石東遊山海，并行田，盡地利〔二三〕，頤養閒暇。衣食之餘，

欲與親知時共歡讌〔二四〕，雖不能興言高詠〔二五〕，銜杯引滿，語田里所行〔二六〕，故以爲撫掌之

資，其爲得意，可勝言耶〔二七〕？常依陸賈、班嗣、楊王孫之處世，甚欲希風數子，老夫志願，

盡於此也。君察此當有二言不？真所謂賢者志於大〔二八〕，不肖志其小。無緣見君，故悉

心而言，五字注〔二九〕。以當一面〔二〇〕。

〔一〕　或被髮徉狂　「徉」，吳抄、晉書王羲之傳作「陽」，字通。

〔二〕　或污身穢迹　「污」，晉書王羲之傳同，嘉靖本、王本作「淬」，雍正本墨池卷十五、四庫本墨池卷五與下句相聯屬，作「今僕退身閒坐，而獲」。

〔三〕　今僕坐而獲免　「免」，嘉靖本、王本、吳抄、傅校無。晉書王羲之傳作「逸」，當誤。此句，雍正本墨池卷十五、四庫本墨池卷五作「委」。

〔四〕　其爲幸慶　「幸慶」，四庫本墨池卷五作「桑榆」，晉書王羲之傳、王右軍集卷一作「慶幸」。

〔五〕　四字注　四庫本墨池卷五無。

〔六〕　頃東遊還　「頃」，晉書王羲之傳同，吳抄作「須」。

〔七〕修治桑果　「治」，晉書王羲之傳、王右軍集卷一作「植」。

〔八〕抱孫　「抱」下，晉書王羲之傳、王右軍集卷一有「弱」字。

〔九〕戒以輕薄　嘉靖本、王本、吳抄作「或有輕薄」，雍正本墨池卷十五、四庫本墨池卷五作「或有輕薄者」，晉書王羲之傳作「或以輕薄」。

〔一〇〕庶令舉策數馬　晉書王羲之傳同。「庶」，雍正本墨池卷十五、四庫本墨池卷五無。「數馬」，用史記萬石傳萬石少子慶典，雍正本墨池卷十五、四庫本墨池卷五作「教焉」，誤。

〔一一〕君謂此何如　此句下，四庫本墨池卷五有「義之白。行書。」五字。

〔一二〕遇重熙去　此句，晉書王羲之傳、王右軍集卷一作「比」，則屬下句；四庫本墨池卷五作「適重熙去」。自此句至條末，雍正本墨池卷十五、四庫本墨池卷五提行別爲一條。據晉書王羲之傳所載，與上實爲一札，不當獨立。

〔一三〕盡地利　「盡」，晉書王羲之傳、王右軍集卷一作「視」。

〔一四〕欲與親知時共歡讌　「欲」，吳抄、傅校作「故」。「親知」，王本作「和親」，吳抄作「之親」，並疑誤。吳抄旁校、四庫本墨池卷五作「諸親」，嘉靖本、雍正本墨池卷十五作「知親」。

〔一五〕雖不能與言高詠　「高」，嘉靖本、王本、何校、雍正本墨池卷十五、四庫本墨池卷五無。

〔一六〕語田里所行　晉書王羲之傳同；嘉靖本、王本、吳抄作「語田里行」，雍正本墨池卷十五、四庫本墨池卷五作「語田行里」，並疑誤。

〔七〕可勝言耶　晉書王羲之傳略同，唯「耶」作「邪」；吳抄作「何可勝言」；雍正本墨池卷十五、雍正本墨池卷五此句下重「可勝言耶」四字。

〔八〕真所謂賢者志於大　「真」，吳抄、傅校作「直」。「於」，吳抄作「其」。

〔九〕五字注　四庫本墨池卷五無。

〔一〇〕以當一面　此句下，四庫本墨池卷五有「羲之白　行書」五字。

三一五　想大小皆佳〔一〕，知賓猶伏爾〔二〕。耿耿。想得夏節佳也，念君勞心。賢妹大都轉差〔三〕，然以故有時嘔食不已〔四〕。當將陟釐也〔七〕。當將陟釐也〔八〕。此藥為益，如君告〔九〕。大都轉差，為慰。以大近不復服散〔七〕，當將陟釐也〔八〕。是老年衰疾〔五〕，更亦非可倉卒〔六〕。大都轉差，為慰。

〔一〕想大小皆佳　「大小」，淳化閣帖卷六、大觀帖卷六、澄清堂帖卷二作「小大」。

〔二〕知賓猶伏爾　「伏」，淳化閣帖卷六、大觀帖卷六、澄清堂帖卷二、吳抄、傅校、雍正本墨池卷十五、四庫本墨池卷五無。

〔三〕賢妹大都轉差　「妹」，淳化閣帖卷六、大觀帖卷六、澄清堂帖卷二、王右軍集卷二作「姊」，四庫本墨池卷五作「姊」。張俊之二王雜帖校注：「此帖當與郗超（字嘉賓）之父、羲之妻弟郗愔，故當稱己妻為『賢姊』。」

〔四〕然以故有時嘔食不已　「然以」，吳抄、傅校作「然」，或當是「然以」，淳化閣帖卷六、大觀帖卷六、澄清

〔五〕　是老　「是老」，淳化閣帖卷六、大觀帖卷六、澄清堂帖卷二、雍正本墨池卷十五、四庫本墨池卷五作「至足言」，疑誤。

堂帖卷二作「扶」，當爲「然」字草書形近之訛刻；四庫本墨池卷五無。

〔六〕　更亦非可倉卒　「更」，淳化閣帖卷六、大觀帖卷六、澄清堂帖卷二、雍正本墨池卷十五、四庫本墨池卷五作「久」，則屬上句，疑是；「嘉靖本、王本作「史」，疑非是；」吳抄、傅校無。「可」，吳抄、傅校無。

〔七〕　以大近不復服散　「復」，淳化閣帖卷六、大觀帖卷六、澄清堂帖卷二同；吳抄、傅校作「伏」，草書辨識之誤。此句及上句，余嘉錫寒食散考斷作「爲慰以大，近不復服散」，並釋首句爲「大以爲慰」」，誤。「大」，人名。

〔八〕　當將陟釐也　「將」，吳抄、傅校作「服」。細辨淳化閣帖卷六、大觀帖卷六、澄清堂帖卷二，似確當爲「服」而訛刻似「將」字耳。

〔九〕　如君告　此句下，四庫本墨池卷五有「行書」小字注。

三一六　大都夏冬自可可〔一〕，春秋輒有患〔二〕，此亦人之常。期等平安，姜此羸少差〔三〕。先生至，其歡慰，且卿女一而已〔四〕。

〔一〕　大都夏冬自可可　「冬自可可」，澄清堂帖續五同；雍正本墨池卷十五作「本自可足」，四庫本墨

池卷五、王右軍集卷二作「冬自可足」，並疑誤。

〔二〕春秋輒有患　「春」，雍正本墨池卷十五、四庫本墨池卷五、王右軍集卷二作「麥」，形近之誤。「患」，四庫本墨池卷五、王右軍集卷二作「違」，疑誤。

〔三〕姜此羸少差　澄清堂帖續五作「姜在此羸小差」，雍正本墨池卷十五作「姜在此羸小差」。嘉靖本、王本作「善此羸小差」，吳抄、傅校作「善在此羸小差」，雍正本墨池卷十五、王右軍集卷二無；雍正本墨池卷十五、王右軍集卷五作「在此羸小差」，知行書」。「善」，並爲「姜」之誤。澄清堂帖續五本條止於此句下爲：「知諸賢佳，數見范生，亦得玄近書，爲慰。又得孔、郗、王書，亦云不能數，何爾？須江生可耳，斷絕也，尚未見傅女，足下言極是，有懷，甚佳。」與本卷後三二四條語句多有重合，當屬錯簡。

〔四〕先生至其歡慰且卿女一而已　此三句，四庫本墨池卷五、王右軍集卷二無；雍正本墨池卷十五提行另起，連下二條爲一條，「先」上有「知」字。「其」，吳抄作「甚」，疑是。「且卿女一而已」，嘉靖本、王本作「且卿如一面也」，吳抄、傅校作「具卿如面也」，雍正本墨池卷十五作「且卿如一面也」。「女」，王右軍集卷二按語引「法書又一帖」作「一女」。

三一七　大婚定芳勢道也〔一〕

〔二〕大婚定芳勢道也　吳抄、傅校作「大婚定勞道也」，雍正本墨池卷十五作「大婚定芳道也」。

人之善。

以少耶[三]？　專一物不？　移乃不忠也[四]。　充迎不[五]？　致意[六]。　知陽意事迎[七]，願

三八　先生頃可耳，今日略至，遲，委悉[一]。知樂，公可爲之，慰。桃膠易得[二]，可

〔七〕知陽意事迎　「迎」，嘉靖本、吳抄、傅校、雍正本墨池卷十五作「進」，或當草書辨識之誤。

〔六〕致意　「致」，吳抄、傅校作「至」。

〔五〕充迎不　「充」，吳抄、傅校作「元」。

〔四〕移乃不忠也　「忠」，吳抄、傅校作「惡」，則上句及此句或當斷作：「專一物不移，乃不惡也」。

〔三〕可以少耶　「可」，吳抄、傅校作「何」，當是。

〔二〕桃膠易得　「易」，吳抄、傅校作「亦」。

〔一〕委悉　「悉」，原作「垂」，據吳抄、傅校、雍正本墨池卷十五改。

三九　行政五十日，不復得問，懸情。皆佳也，闕[一]。何貽云得潁陽書[二]，平安，慰

意。不得吳諸人問，懸遲之[三]。

〔一〕皆佳也闕　嘉靖本、王本作「皆佳也，缺字」，吳抄、傅校作「小缺一字」，何校作「小缺一字」。何貽

疾」，四庫本墨池卷五作「皆佳也」。

〔二〕何貽云得潁陽書 「何」上，四庫本墨池卷五有「如」字。「貽」下，吳抄有「疾患胡胡想今差還得吳興缺一字爲慰」，傅校略同，唯無「爲慰」二字；「何校「貽」作「期」，下同吳抄，唯不重「胡」字。

〔三〕懸遲之 「之」下，雍正本墨池卷十五有「也」字，四庫本墨池卷五有「也行書」三字。

三二〇　古之御世者〔一〕，乃志小天下，今封域區區〔二〕，一方任耳，而恆憂不治〔三〕，爲時耻之。但今卿、重熙之徒〔四〕，必得申其道，更自行有餘力相弘也〔五〕。

〔一〕古之御世者 「之」，四庫本墨池卷五作「人」，疑誤。此條上，王本、吳抄、雍正本墨池卷十五有「行當是防臣流逸」條，底本無。按底本及各本後又有「行當是防民流逸」條，見本卷三七六條，范校：「文字大致相同，似爲重出，而此條脫逸較多，原書刪去，殆是。」

〔二〕今封域區區 「區區」，雍正本墨池卷十五、四庫本墨池卷五作「區」，疑誤。

〔三〕而恆憂不治 「恆」，雍正本墨池卷十五、四庫本墨池卷五作「但」。

〔四〕但今卿重熙之徒 「但」，雍正本墨池卷十五、四庫本墨池卷五無。「今」，傅校、王右軍集卷二作「令」。

〔五〕更自行有餘力相弘也 「相弘也」，嘉靖本、王本作「相私也」，當誤；吳抄、傅校作「非相私也」，則獨爲一句；雍正本墨池卷十五、四庫本墨池卷五無「相弘」二字。此句下，四庫本墨池卷五有

三二一 甲夜，羲之頓首，向遂大醉〔一〕，乃不憶與足下別時，至家乃解〔二〕。尋憶乖離，其爲歎恨〔三〕，言何能喻。聚散人理之常，亦復何云。唯願足下保愛爲上，以俟後期〔四〕。故旨遣此信，期取足下過江問〔五〕。臨紙情塞，王羲之頓首〔六〕。

〔一〕向遂大醉 「醉」，吳抄旁校同；嘉靖本、王本、吳抄、雍正本墨池卷十五、四庫本墨池卷五作「著」，當誤。

〔二〕至家乃解 「至家」，嘉靖本、王本、雍正本墨池卷十五、王右軍集卷二作「向至道家」；吳抄、傅校作「向至家」，吳抄旁校刪「向」字；四庫本墨池卷五作「及至道家」。

〔三〕其爲歎恨 「歎恨」，吳抄、雍正本墨池卷十五、四庫本墨池卷五作「歎悵」，傅校作「悵歎」。

〔四〕以俟後期 「俟」，吳抄、傅校作「候」。

〔五〕期取足下過江問 「期」，嘉靖本、王本、吳抄、雍正本墨池卷十五、四庫本墨池卷五、王右軍集卷二無。

〔六〕王羲之頓首 此句下，四庫本墨池卷五有「行書」小字注。

三二二 足下識先日之言信〔一〕，信具。此一帖似闕〔二〕。

三三　前得君書，即有反，想至也。謂君前書是戲言耳，亦或謂君當是舉不失親[一]，在安石耳。省君令示，頗知如何[二]。老僕之懷，謂君體之[三]，方復致斯言[四]，愧誠心之不著[五]。若僕世懷不盡[六]，前者自當端坐觀時[七]，直方其道，或將爲世大明耶？政有救其弊[八]，算之熟悉[九]，不因放恕之會[一〇]，得期於奉身而退[一一]，良有已，良有已[一二]！此共得之心，不待多言。又餘年幾何[一三]，而逝者相尋，此最所懷之重者。頃勞服食之資[一四]，如有萬一，方欲思盡頤養[一五]。過此以往，未知敢聞[一六]，言止於今也[一七]。

〔一〕　足下識先日之言信　「先」，雍正本墨池卷十五作「前」。

〔二〕　此一帖似闕　「此」，雍正本墨池卷十五作正文。「似」，吳抄作「字」，雍正本墨池卷十五作「有」。

〔一〕　亦或謂君當是舉不失親　「是」，吳抄無。

〔二〕　頗知如何　嘉靖本、王本作「頗如女向」，吳抄、雍正本墨池卷十五作「頗知女向」，疑誤。

〔三〕　謂君體之　「體」，吳抄旁校同；王本、吳抄、雍正本墨池卷十五、四庫本墨池卷五作「禮」，疑誤。

〔四〕　方復致斯言　「致」，吳抄無，疑誤。

〔五〕　愧誠心之不著　「愧」下，吳抄、傅校有「感」字。

〔六〕若僕世懷不盡　「懷」下，吳抄、傅校有「之」字。

〔七〕前者自當端坐觀時　「觀」，吳抄、傅校作「視」。

〔八〕政有救其弊　「弊」下，王右軍集卷一有「缺」小字注。

〔九〕筭之熟悉　嘉靖本、王本作「筭之熱悉」，吳抄、傅校作「筭之佇孰悉」。

〔一〇〕不因放恕之會　「因」下，嘉靖本、王本、雍正本墨池卷十五、四庫本墨池卷五有「效」字，疑因與下「放」字形近誤衍。

〔一一〕得期於奉身而退　「期」，嘉靖本、王本、吳抄、雍正本墨池卷十五、四庫本墨池卷五作「其」。

〔一二〕良有已良有已　此二句，嘉靖本、王本作「涼有已，良有已」，吳抄作「良有已，有已已」，並疑誤。

〔一三〕又餘年幾何　「餘」，吳抄、傅校作「爲」。

〔一四〕頃勞服食之資　「頃」上，王本、吳抄、傅校、雍正本墨池卷十五、四庫本墨池卷五有「察」字。「頃」下，吳抄、傅校有「經」字。「服」，吳抄無，疑誤；王右軍集卷一作「藥」。

〔一五〕如有萬一方欲思盡頤養　此二句，吳抄作「如有一方欲盡頤養」。

〔一六〕未知敢聞　「知」，吳抄、傅校、王右軍集卷一作「之」，當是。

〔一七〕言止於今也　「止」，吳抄、傅校、王右軍集卷一作「盡」。此句下，四庫本墨池卷五有「行書」小字注。

三三四　知諸賢往，數見范生〔一〕，亦得其近書〔二〕，爲慰。又得孔生書〔三〕，亦云不能

數，何爾耶？江生可耳。斷絕，冀涼集也〔四〕。

〔一〕知諸賢往數見范生　此二句，四庫本墨池卷五作「賢佳數見范生」。

〔二〕亦得其近書　「其」，四庫本墨池卷五作「玄」，則「玄」爲人名。「近」，吳抄無，疑誤。

〔三〕又得孔生書　「孔生」，四庫本墨池卷五作「孔都王」，則三字爲三人名。

〔四〕何爾耶江生可耳斷絕冀涼集也　此四句，四庫本墨池卷五作「孔爾？須江生可耳。斷絕也，尚未見傳女，足下言極是，有懷，甚佳。行書」；「須」，疑爲「頃」草書辨識之誤。

三五　得司州十六日書〔一〕，諸疾患至〔二〕，憂之至深矣，有斷未〔三〕？想桓公數便〔四〕，亦知謝生大得情和〔五〕，至慰。安以當至吳興〔六〕，遲見之也〔七〕。

〔一〕「得司州十六日書」條　此條，嘉靖本、王本、吳抄、四庫本墨池卷五作「知疾患」。

〔二〕諸疾患至　雍正本墨池卷十五、四庫本、王右軍集卷二連於上條，誤。

〔三〕憂之至深矣有斷未　此二句，吳抄、傅校作「憂之至深，事有斷未」，雍正本墨池卷十五、四庫本墨池卷五作「憂之至深，奈何、奈何」。

〔四〕想桓公數便　「數便」，吳抄、傅校作「所使」。

〔五〕亦知謝生大得情和　「亦知」，吳抄作「欲」，傅校作「亦欲」。「情和」，四庫本墨池卷五作「清和」。

〔六〕安以當至吳興　「安以」，雍正本墨池卷十五、四庫本墨池卷五作「明發」。

〔七〕遲見之也　此句下，四庫本墨池卷五有「羲之白」行書五字。

三六　知須米，告求常如雲〔一〕，此便大乏。勑以米五十斛與卿〔二〕，有無當共，何以論借。

〔一〕告求常如雲　「常」，吳抄、傅校作「恒」。

〔二〕勑以米五十斛與卿　「勑」上，吳抄、傅校有「初今」二字。

三七　今有教，勑付米，可送之。

三八　數上下問，如常。何可得集耶？　念，馳情。未異果〔一〕，爲結。念，致問〔二〕。

〔一〕未異果　嘉靖本、王本作「米異果」，疑非是；吳抄、傅校作「未冀果」，疑是。

〔二〕致問　吳抄作「志問」，雍正本墨池卷十五、四庫本墨池卷五作「致間」，並疑誤。

三九　不得東陽問〔一〕，想卿婦遂平復。耳聾佳不？　謝之。幼小，頃可行〔二〕。華母子平安，知足下故望蹔還〔三〕。歲內何理〔四〕？　過歲必有理不〔五〕？　思存足下，復得一叙平生，當可言〔六〕。得卿書，尋省反復〔七〕，但有悲慨。比者且當數致年知〔八〕。闕一字〔九〕。

〔一〕「不得東陽問」條　此條，雍正本墨池卷十五、四庫本墨池卷五連於上條。

〔二〕行　「頃可行」，吳抄無。

〔三〕知足下故望蹔還　「故」，吳抄無。

〔四〕歲內何理　「內」下，吳抄、傅校有「有」字。

〔五〕過歲必有理不　「不」，吳抄、傅校作「必」，則字屬下句。

〔六〕當可言　「可」，雍正本墨池卷十五、四庫本墨池卷五作「何」。

〔七〕尋省反復　「省」，吳抄作「思」。

〔八〕比者且當數致年知　吳抄作「比者但當數年矣」，傅校作「比者但當數致年知」。

〔九〕闕一字　吳抄、雍正本墨池卷十五、四庫本墨池卷五無。

三三〇　畢力果，思遲言面〔一〕，不可復得。此與范期〔二〕，後月五日遂乃剋耳。還遣旨進。

〔一〕「畢力果思遲言面」條　此條，雍正本墨池卷十五、四庫本墨池卷五連於上條。「力」，嘉靖本、王本、吳抄、傅校、雍正本墨池卷十五、四庫本墨池卷五作「必」。「言面」吳抄作「見面」；雍正本墨池卷十五、四庫本墨池卷五作「言而」，則「而」字屬下句。

〔二〕此與范期　「范」，四庫本墨池卷五作「所」。

三三二　頃猶小差〔一〕，欲極遊目之娛〔二〕，而吏卒守之，可歎耳。陽化果似小可〔三〕，何

日得卿諸人〔四〕。

〔一〕「頃猶小差」條　此條，雍正本墨池卷十五、四庫本墨池卷五連於上條。

〔二〕欲極遊目之娛　「遊目」，嘉靖本、王本作「遊日」，當誤。

〔三〕可歎耳陽化果似小可　此二句，雍正本墨池卷十五、四庫本墨池卷五作「可歎。丹陽花果似小

可」，疑是。「耳」，吳抄作「尔」。

〔四〕何日得卿諸人　嘉靖本、王本作「何日得卿諸人歎自疑此一字

缺此字」，雍正本墨池卷十五作「何日得諸卿人共賞疑此有闕字」，吳抄、傅校作「何日得卿諸人歎

人共賞，義之白。行書」。四庫本墨池卷五作「何日得諸鄉

三三三　鄙疾進退，憂之甚深。使自表求解職，時以許，乃當是公私大計。然此舉不

深，又不宜是之於始〔一〕，二三無所成，可以示〔二〕。從女其劣〔三〕，欲知消息〔四〕。

〔一〕然此舉不深又不宜是之於始　此二句，吳抄作「然此舉不深，似添字，又疑不是之。於始」，何校作

「然此舉不深，似添字。又不宜是之於始」，傅校作「然此舉不深似，似添字，又疑不是。是之於始」。

〔二〕可以示　「示」，吳抄、傅校作「尔」。

〔三〕從女其劣　「其」，雍正本墨池卷十五、四庫本墨池卷五作「甚」。

〔四〕 欲知消息　此句下，四庫本墨池卷五有「行書」小字注。

三三三　足下所欲餘姚地，輒勅驗。所須，輒告。

三三四　此雨過，將爲災〔一〕，想彼不必同，苗稼好也。

　〔一〕 將爲災　「災」，原作「受」，據嘉靖本、吳抄、傅校、雍正本墨池卷十五改。

三三五　比見敬祖，小大可耳。念孫、阮諸人皆何似，耿耿。

三三六　尚書、中郎諸人皆佳〔一〕，比面，雖近隔，殊思卿。度還旦夕〔二〕。

　〔一〕 尚書中郎諸人皆佳　「尚書中郎」，雍正本墨池卷十五、四庫本墨池卷五作「中書郎」。

　〔二〕 「比面」至「度還旦夕」　此四句，吳抄作「此面雖近隔，諸惡，卿度還旦夕」。

三三七　吾頃胸中惡〔一〕，不欲食〔二〕。積日勿勿，五六日來小差，尚甚虛劣。且風大動，舉體急痛，何耶？賴力及足下家信，不能悉〔三〕，王羲之〔四〕。

　〔一〕 吾頃胸中惡　此條，雍正本墨池卷十五、四庫本墨池卷五連於上條。

　〔二〕 不欲食　「欲」，傅校作「飲」。

六六二

〔三〕　不能悉　「不能」，吳抄無，疑脱。

〔四〕　王羲之　此句下，四庫本墨池卷五有「白行書」三字。

〔一〕　此地有崇山峻嶺　「嶺」，唐馮承素摹蘭亭序墨迹作「領」。字通。

三三八　永和九年，歲在癸丑。莫春之初，會于會稽山陰之蘭亭，修禊事也。群賢畢至，少長咸集。此地有崇山峻嶺〔一〕，茂林修竹。又有清流激湍〔二〕，映帶左右。引以爲流觴曲水，列坐其次。雖無絲竹管絃之盛，一觴一詠，亦足以暢叙幽情。是日也，天朗氣清，惠風和暢。仰觀宇宙之大，俯察品類之盛。所以遊目騁懷，足以極視聽之娛，信可樂也。夫人之相與，俯仰一世。或取諸懷抱，晤言一室之内；或因寄所託，放浪形骸之外〔三〕。雖趨舍萬殊〔四〕，静躁不同，當其欣於所遇，暫得於己，快然自足〔五〕，不知老之將至〔六〕。及其所之既倦〔七〕，情隨事遷，感慨係之矣。向之所欣，俛仰之間，以爲陳迹〔八〕，猶不能不以之興懷。況脩短隨化，終期於盡。古人云：「死生亦大矣。」豈不痛哉！每覽昔人興感之由〔九〕，若合一契，未嘗不臨文嗟悼，不能喻之於懷。固知一死生爲虛誕，齊彭殤爲妄作。後之視今，亦由今之視昔。悲夫！故列叙時人，録其所述。雖世殊事異，所以興懷，其致一也。後之覽者〔一〇〕，亦將有感於斯文。

〔二〕 又有清流激湍 「有」，原脱，據馮承素摹本、四庫本、學津本、傅校、雍正本墨池卷十五、四庫本墨池卷五、王右軍集卷二補。「激」，原作「急」，據馮承素摹本、吳抄、四庫本、雍正本墨池卷十五、四庫本墨池卷五、王右軍集卷二改。

〔三〕 放浪形骸之外 「骸」，原作「體」，據馮承素摹本、吳抄、四庫本、學津本、傅校、雍正本墨池卷十五、四庫本墨池卷五、王右軍集卷二改。

〔四〕 雖趣舍萬殊 「趣」，馮承素摹本、雍正本墨池卷十五、四庫本墨池卷五作「趣」，字通。

〔五〕 快然自足 「快」，原作「快」，傳世各本亦多作「快」，據馮承素摹本改。集韻卷三「陽」韻：「快然，自大之意。」説文解字心部，段注引並云：「考王逸少蘭亭序曰『快然自足』，自來石刻如是，本非『快』字，而學者尟知之。」是 按，段氏其時未見唐摹，故有「自來石刻」云云。「快」「曾」字，誤，此實爲徐僧權押縫署名之殘筆。

〔六〕 不知老之將至 「不」上，傅校、四庫本墨池卷五有「曾」字，誤，此實爲徐僧權押縫署名之殘筆。

〔七〕 及其所之既倦 「倦」，馮承素摹本、吳抄作「惓」字通。

〔八〕 以爲陳蹟 「蹟」，馮承素摹本、嘉靖本、王本、吳抄、傅校、四庫本墨池卷五、王右軍集卷二作「迹」，異體字。

〔九〕 每覽昔人興感之由 「覽」，馮承素摹本、吳抄、四庫本、傅校、四庫本墨池卷五作「攬」，字通。

〔一〇〕 後之覽者 「覽」，馮承素摹本、吳抄、四庫本墨池卷五作「攬」，字通。

三三九　悠悠大象運，輪轉無停際。陶化非吾匠，來去非吾制。宗統竟安在，即順理

自泰。有心未能悟，適足纏利害〔一〕。未若任所遇，逍遙良辰會。其一。三春啓群品〔二〕，五

字草。寄暢在所因。仰眺望天際〔三〕，俯瞰綠水濱〔四〕。寥朗無涯觀〔五〕，寓目理自陳〔六〕。

大矣造化功，萬殊莫不均。群籟雖參差，適我無非新〔七〕。其二。猗歟二三子〔八〕，莫非齊所

託〔九〕。造真探玄根〔一〇〕，涉世若過客。前世非所期〔一一〕，虛室是我宅。自「前」字至「宅」字

注〔一二〕。遠想千載外，何必謝曩昔。相與無所與〔一三〕，形骸自脫落〔一四〕。其三。鑑明去塵垢，止

則鄙悋生〔一五〕。體之固未易〔一六〕，三觴解天刑〔一七〕。方寸無停主〔一八〕，務伐將自平〔一九〕。雖無

絲與竹，玄泉有清聲。雖無嘯與歌，詠言有餘馨。取樂在一朝，寄之齊千齡〔二〇〕。其四。合

散固有常〔二一〕，修短定無始。造新不暫停，一往不再起〔二二〕。於今為神奇，信宿同塵滓。誰

能無慷慨〔二三〕，散之在推理。言立同不朽〔二四〕，河清非所俟。其五〔二五〕。

〔一〕「悠悠大象運」至「適足纏利害」　　「纏」上三十七字原脫，據何校補。「匠」，晉詩作「因」。按本

　　書卷三唐褚遂良晉右軍王羲之書目行書第一有「纏利害」帖，疑此三十七字早脫。本條為王羲

　　之蘭亭詩五首。

〔二〕三春啓群品　「群」，宋桑世昌蘭亭考卷十載蘭亭詩（下稱蘭亭考）作「義」，當非；四庫本蘭亭

　　考仍作「群」。「品」下，蘭亭考有「一作『迹』」小字注。

（三）仰眺望天際　「仰眺望」，傅校、蘭亭考作「仰眺碧」，晉詩作「仰望碧」。

（四）俯瞰綠水濱　「瞰綠」，嘉靖本、王本作「盤綠」，吳抄、傅校、雍正本墨池卷十五作「盤綠」，何校作「瞻淥」，蘭亭考作「磐綠」，傅柳公權書蘭亭詩墨迹作「盤淥」。

（五）寥朗無涯觀　「寥朗」，蘭亭考同，「朗」下注「一作『閬』」；吳抄作「寥郎」，顯誤，旁校改作「寥郭」；傅校作「寥廓」。「涯」，嘉靖本、王本、雍正本墨池卷十五、蘭亭考作「厓」，傅柳公權書蘭亭詩墨迹作「崖」。字通。

（六）寓目理自陳　「目」，傅柳公權書蘭亭詩墨迹作「物」。

（七）適我無非新　「無非新」，嘉靖本、王本、傅校作「無非親」，吳抄作「非所新」，蘭亭考作「無非鄰」。

（八）猗歟二三子　「猗歟」，蘭亭考作「猗撫」。

（九）莫非齊所託　「非」，吳抄、傅校、蘭亭考作「匪」，字通。「齊」，蘭亭考作「高」，疑誤。

（一〇）造真探玄根　「玄根」，原作「玄退」，據吳抄、傅校、蘭亭考改。玄根，道家語，喻道。老子…「玄牝之門，是謂天地根。」晉盧諶贈劉琨：「處其玄根，廓然靡結。」

（一一）前世非所期　「世」，蘭亭考作「識」。

（一二）自前字至宅字注　此句，雍正本墨池卷十五、蘭亭考無。

（一三）相與無所與　「所」，吳抄、傅校、蘭亭考作「相」。

〔一四〕　形骸自脱落　「脱」，何校作「稅」，疑字形辨識之誤，然二字本亦相通。

〔一五〕　止則鄙悋生　「悋」，原作「郄」，王本作「郄」，並形近之誤，茲據吳抄、傅校、蘭亭考改。

〔一六〕　體之固未易　「固」，原作「周」，據吳抄、傅校、蘭亭考改。

〔一七〕　三觴解天刑　「觴」，蘭亭考作「殤」。「天刑」，原作「天形」，據吳抄、蘭亭考改。天刑，天降之刑罰。按「形」舊亦通「刑」。

〔一八〕　方寸無停主　「主」，吳抄、傅校作「住」。

〔一九〕　務伐將自平　「務」，吳抄、傅校、蘭亭考、晉詩作「矜」，疑是。

〔二〇〕　寄之齊千齡　「齊」，蘭亭考作「高」。

〔二一〕　合散固有常　「固有」，吳抄、傅校作「故其」，蘭亭考作「固其」。

〔二二〕　一往不再起　「再」，學津本作「可」。

〔二三〕　誰能無慷慨　「慷」，吳抄作「懷」。

〔二四〕　言立同不朽　「朽」，原作「折」，據吳抄旁校、何校、蘭亭考改。

〔二五〕　其五　嘉靖本、王本作「五本『俟』字」。

三四○　十一月四日，右軍將軍、會稽內史、琅邪王羲之敢致書司空〔一〕、高平郗公足下：上祖舒，散騎常侍、撫軍將軍、會稽內史、鎮軍、儀同三司。夫人，右將軍劉闡〔二〕女，

誕晏之、允之。允之，建威將軍、錢塘令、會稽都尉、義興太守、南中郎將、江州刺史、衛將軍。夫人，散騎常侍荀文女，誕希之、仲之。及尊叔廙，平南將軍、荆州刺史、侍中、驃騎將軍、武陵康族。夫人，雍州刺史、濟陰郗詵女〔三〕，誕頤之、胡之、耆之、美之〔四〕。胡之〔五〕，侍中、丹陽尹〔六〕、西中郎將、司州刺史。妻，常侍、譙國夏族女〔七〕，誕茂之、承之。義之妻，太宰〔八〕、高平郗鑒女，誕玄之、凝之、渙之、蕭之、徽之、操之、獻之。蕭之，授中郎、驃騎諮議，太子左率，不就。徽之、黃門郎。獻之，字子敬〔一〇〕，少有清譽，善隸書，咄咄逼人。仰與公宿舊通家，光陰相接，承公賢女淑質貞亮〔二〕，確懿純美，敢欲使子敬爲門閒之賓〔三〕，故具書祖宗職諱。可否之言，進退唯命。義之再拜。此是郗家論婚書〔三〕，書迹似夫人。

〔一〕右軍將軍會稽內史琅琊王義之敢致書司空「右軍將軍」原作「右將軍」，今改。參第一九頁校〔一〕。「書」下，吳抄、傅校有「於」字。

〔二〕闕嘉靖本、王本、吳抄、傅校作「缺一字」；四庫本墨池卷五作「氏」，爲正文。

〔三〕郗詵原作「郗說」，嘉靖本、四庫本、雍正本墨池卷十五作「郗詵」，吳抄、傅校作「郗詵」。按郗姓出江東，郗姓出濟陰、河南二望，故姓據四庫本、雍正本墨池卷十五改。又按晉書有郗詵傳，當即此人，故名據吳抄等改。參第四一八頁校〔一〕。

〔四〕耆之美之吳抄作「春之、差之」，「差」字當訛。傅校作「春之、耆之」。

〔五〕 胡之　此二字上，原有「内兄」二字，據雍正本墨池卷十五、四庫本墨池卷五删。按胡之於義之爲從兄弟，不當稱内兄。

〔六〕 丹陽　何校作「丹楊」。

〔七〕 譙國夏族女　「夏族」下，吳抄、傅校有「氏」字。參本卷〇四四條校〔二〕、二一〇條校〔二〕。

〔八〕 太宰　吳抄作「太常」，傅校作「太尉」。按晉書郗鑒傳載鑒進太尉，卒贈太宰，未記其爲太常。

〔九〕 誕玄之凝之涣之肅之徽之操之獻之　「涣之」，原脱，按本卷〇二〇條有「吾有七兒一女」一帖，黄伯思東觀餘論卷上晉書王羲之傳亦載羲之「有七子」，而此處原僅載六人。逸少七子，上四人與子敬書俱傳，惟玄之、肅之遺蹟未見。」可知所缺者爲「涣之」，兹據吳抄、傅校補。又新出謝球墓誌（南京司家山東晉、南朝謝氏家族墓），無「涣之」而有「焕之」。「操之」吳抄無，當脱。

〔一〇〕 字子敬　四庫本墨池卷五無。

〔一一〕 承公賢女淑質貞亮　「貞」，原作「直」，據吳抄、傅校改。嘉靖本、雍正本墨池卷十五、四庫本墨池卷五作「真」，范校：「『真』即『貞』字，避宋諱改。」

〔一二〕 敢欲使子敬爲門間之賓　「間」，吳抄、傅校作「閣」。

〔一三〕 此是郗家論婚書　「此」下，吳抄、傅校有「書」字，疑衍。

三四一　良深〔一〕，路滯久矣〔二〕。況今季末〔三〕，無所多怪，足荒何卹於此〔四〕。足下志嶠外〔五〕，有由來及〔六〕。然以勢觀之，卿入貴於不令耳〔七〕。書政當爾〔八〕，王羲之白。

〔一〕「良深」條　此條上，王本、吳抄、傅校、雍正本墨池卷十五另有六條，茲據何校錄如下（諸家異文一併列出備參）：

六（雍正本墨池卷十五無此字）駁（嘉靖本、王本作「駁」），師子、虎豹、熊羆、鹿、驚蚪、蟜（吳抄作「蝸」，當誤）。

更失也，夫（吳抄、傅校作「失」，當誤）兵行知偽飭（嘉靖本、王本、雍正本墨池卷十五「餙」）者至慎（嘉靖本、王本作「甚」）也，將不思為（傅校作「謂」，嘉靖本、王本、雍正本墨池卷十五「為」下有「不」字）無功也，將不受讒（雍正本墨池卷十五作「私」）是（雍正本墨池卷十五作「纔」，當誤）者爲士有離心也（傅校「也」字下有「將一行兩字飛白」小字注，雍正本墨池卷十五無）。將貪（吳抄無「貪」字，傅校無「將貪」二字）。每一行兩字飛白（嘉靖本、王本、傅校、雍正本墨池卷十五無小字注）。

瑗頓首。云云。（雍正本墨池卷十五連於上條，「云云」二字爲正文。）

一日上盛化門。云云。

師氏垂誥。已後（嘉靖本、王本、雍正本墨池卷十五作「以後」，爲大字正文，疑誤）不錄，是《勸學篇》。

一卷章草急就。云云。

（二）路滯久矣　「路滯」，吳抄二字前分別有「ム」字符，何校、傅校二字前分別有「□」。

（三）況今季末　「末」，嘉靖本、王本、雍正本墨池卷十五作「未」，疑誤。

（四）足荒何卹於此　「何」下，吳抄、傅校有「足」字。

（五）足下志嶠外　「嶠」，吳抄、傅校作「喬」。

（六）有由來及　「來」下，吳抄、傅校有「□□」。

（七）卿入貴於不令耳　「卿」上，吳抄、傅校有「恐」字。

（八）書政當爾　「爾」下，吳抄、傅校有「不」字。

三四二　知以智之所無，奈何。不復稍憂，此誠理也。然闕〔一〕。之懷，何能已乎〔二〕？未能得面，書何所悉。怛深，得近期暫還，故因教，初日月〔三〕。

（一）闕　嘉靖本、王本、吳抄、雍正本墨池卷十五無，傅校作「僕」正文大字。

（二）何能已已乎　「已已」，吳抄作「已」。

（三）初日月　「日月」，吳抄、傅校、雍正本墨池卷十五作「月日」。

三四三　吾湖孰縣須水田〔一〕，卿都可遣儵之〔二〕。墓不知處〔三〕，去年儵之者似是俞

進〔四〕，可問之。卿不出，停此。

〔一〕吾湖孰縣須水田 「湖孰縣」，王本、傅校作「胡孰縣」，吳抄作「胡孰」，雍正本墨池卷十五作「胡孰縣」。

〔二〕卿都可遣僦之 吳抄、傅校作「卿都可出遣就之」。

〔三〕墓不知處 「不」，吳抄作「下」。

〔四〕去年僦之者似是俞進 「者」下，嘉靖本、王本、雍正本墨池卷十五有「如」字，當誤；吳抄、傅校有「知」字，疑是。

三四　親往〔一〕，爲慰。思後諸能數不？想昨咁兄以日〔二〕，此粗佳。二謝叔喪〔三〕，安佳，行來遇大〔八〕，蕩然。阮公政散，耿。懷祖可呼賀祭酒俱〔九〕。興公近便索然〔四〕。玄度來數日，有疾患，便復來〔五〕。阿萬小差〔六〕，大事問，有重慮〔七〕。

〔一〕親往 「往」，吳抄作「佳」，疑是。

〔二〕想昨咁兄以日 「兄」，嘉靖本、吳抄、雍正本墨池卷十五作「足」。

〔三〕二謝叔喪 「二謝」，傅校無。按王右軍集卷二此條由此句始，「叔」作「致」，「大事問」至「蕩然」五句無，「散耿」作「耿耿」，疑非是。

〔四〕興公近便索然 「近」下，吳抄、傅校有「使此」二字。

〔五〕有疾患便復來　此二句，吳抄作「疾病便去，行復來」，傅校作「有疾病便去，行復來」。「來」，雍正本墨池卷十五作「未」。

〔六〕阿萬小差　此句至條末，雍正本墨池卷十五提行別爲一條。「小」，吳抄無。

〔七〕有重慮　「重」，吳抄、傅校作「垂」。

〔八〕行來遇大　「大」，何校、傅校作「火」。

〔九〕懷祖可呼賀祭酒俱　吳抄、傅校作「還粗可，可呼賀祭酒俱」。

三四五　足下欲同至上虞，一宿還，無所廢。吾初至，便與長史俱行，無不可不〔一〕？

〔一〕無不可不　「可不」，傅校、雍正本墨池卷十五、四庫本墨池卷五作「可」，疑是。

三四六　吾爲卿任此聲者〔一〕，但此懷自不復得闕之於時〔二〕。

〔一〕「吾爲卿任此聲者」條　此條，雍正本墨池卷十五、四庫本墨池卷五連於上條。「任」，吳抄、傅校作「佳」，當誤。

〔二〕但此懷自不復得闕之於時　「但」，吳抄作「且」，疑誤。「得」，吳抄、傅校無。「闕」，傅校作「聞」；范校：「疑是旁注誤入正文。」當是。

卿，前云當來〔三〕，何能果也。遲散，無喻。吾後月當出〔四〕，以省念示〔五〕。

三四七　小大皆佳也〔一〕，度有近問不？得上虞，甚佳。足下當能相就不〔二〕？思面

〔一〕「小大皆佳也」條　此條，雍正本墨池卷十五、四庫本墨池卷五連於上條。

〔二〕足下當能相就不　「相就」，吳抄無，疑脫。

〔三〕前云當來　「前」，雍正本墨池卷十五、四庫本墨池卷五無。「來」，嘉靖本、王本作「乘」，疑誤。

〔四〕吾後月當出　「後」，嘉靖本、王本、雍正本墨池卷十五、四庫本墨池卷五作「復」，疑誤。

〔五〕以省念示　吳抄、傅校作「比者念爾」。「省」，嘉靖本、王本、雍正本墨池卷十五、四庫本墨池卷五作「者」，當誤。

三四八　下近欲麻紙〔一〕，適成，今付三百，寫書竟訪得不？得其人，示之〔二〕。

〔一〕「下近欲麻紙」條　此條，雍正本墨池卷十五、四庫本墨池卷五連於上條。

〔二〕示之　「之」下，嘉靖本、王本有「王」字，雍正本墨池卷十五有「王羲之頓首」五字，四庫本墨池卷五有「王羲之頓首」行書七字。

三四九　省書，知定疑來。汝君長〔一〕，膈所養雖小〔二〕，要爲喪主〔三〕。劉夫人靈坐在

堂〔四〕，政爾遠來，於禮誠不可違〔五〕，所以狼狽遠迎〔六〕。汝情地信難忍〔七〕，交恐有性念慮〔八〕，得來想慰釋實引〔九〕，是以下復思此耳〔一〇〕。若汝能割遣無益，得過喪制，遂來居此，乃事宜也。若自量不能違哀念，須吾等旦夕相喻者〔一一〕，當來，汝當自若。吾意盡此也〔一二〕。

〔一〕汝君長 「君」，嘉靖本、吳抄、傅校、雍正本墨池卷十五、四庫本墨池卷五作「居」，當是。

〔二〕騰所養雖小 此句，吳抄作「騰所要兒雖小」，何校作「騰所養兒雖小」，傅校作「騰所養要兒雖小」，雍正本墨池卷十五、四庫本墨池卷五作「謂所養兒雖小」。

〔三〕要爲喪主 「主」，原作「玉」，據吳抄、傅校、雍正本墨池卷十五、四庫本墨池卷五改。

〔四〕劉夫人靈坐在堂 「坐」，學津本、四庫本墨池卷五作「座」，字通。

〔五〕於禮誠不可違 「違」，嘉靖本、王本、吳抄、傅校、雍正本墨池卷十五、四庫本墨池卷五作「近」，當誤。

〔六〕所以狼狽遠迎 「遠迎」，嘉靖本、王本、雍正本墨池卷十五作「違迎」，吳抄、傅校作「遣迎」，何校作「還迎」，四庫本墨池卷五作「違逆」。

〔七〕汝情地信難忍 吳抄作「汝情地雖忍」，傅校作「汝情地信難忍」。

〔八〕交恐有性念慮 「交」，吳抄、傅校作「又」，疑是。「念」，吳抄、傅校作「命」，疑是。

〔九〕得來想慰釋實引 「釋」，吳抄、傅校作「憚」，疑誤。「實引」，吳抄、傅校作「實室計」，雍正本墨

池卷十五、四庫本墨池卷五作「奠引」。

〔一○〕是以下復思此耳　吳抄、雍正本墨池卷五作「是以不復思居此耳」，傅校作「是以不復思居此耳」。

〔一一〕須吾等旦夕相喻者　「吾」，原作「吳」，據雍正本墨池卷十五、四庫本墨池卷五改。

〔一二〕吾意盡此也　「吾」，原作「吳」，據雍正本墨池卷十五、四庫本墨池卷五改。按何校亦作「吾」，然

批曰：『「吾」字以意改。』此句下，四庫本墨池卷五有「行書」小字注。

三五○　若來，大小祥當復出者，殊更良昌。若汝不出，農當單出，汝能遣農速行

不〔一〕？諸宜皆當自詳計審，日遲望而更未定〔二〕，殊更悵恨〔三〕，不可言。

〔一〕汝能遣農速行不　「速」，吳抄、雍正本墨池卷十五、四庫本墨池卷五作「遠」。

〔二〕日遲望而未定　「日」上，吳抄、傅校有「今」字。「望」下，吳抄、傅校有「日」字，疑誤。

〔三〕殊更悵恨　「更」，雍正本墨池卷十五、四庫本墨池卷五作「爲」。

三五一　此乃爲汝求宅〔一〕，謂汝來居止〔二〕，理軍千何可久處〔三〕，而情事不得從意，可

歎、可歎！終果來居者，故當爲汝求也〔四〕。以書示農〔五〕。

〔一〕「此乃爲汝求宅」條　此條，雍正本墨池卷十五、四庫本墨池卷五連於上條。「此」，吳抄、傅校作

「比」。

〔二〕謂汝來居止　「止」，四庫本墨池卷五作「正」，當誤。

〔三〕理軍千何可久處　「千」，吳抄、傅校作「間」，雍正本墨池卷十五、四庫本墨池卷五作「務」。

〔四〕故當爲汝求也　「也」，吳抄作「宅」。

〔五〕以書示農　此句下，四庫本墨池卷五有「行書」小字注。

三五二　初月二日羲之頓首〔一〕，忽然此年〔二〕，感遠兼傷，情痛切心，奈何、奈何！念君哀窮〔三〕，奄經新故，仰慕崩絕，豈可堪忍。比各何似？相憂不忘，當深消息〔四〕，以全勉爲大。僕衰老，殆是日不如日〔五〕。力知問，王羲之頓首〔六〕。

〔一〕初月二日羲之頓首　本書卷三唐褚遂良晉右軍王羲之書目行書第五十七同；雍正本墨池卷十五、四庫本墨池卷五作「比」。

〔二〕忽然此年　「此」，本書卷三唐褚遂良晉右軍王羲之書目行書第五十七作「五」，王右軍集卷二作「今」，並疑誤。

〔三〕念君哀窮　「窮」，四庫本墨池卷五作「獨」，王右軍集卷二作「窮不已」，句下唯「羲之皇恐」一句。

〔四〕當深消息　「深」，雍正本墨池卷十五、四庫本墨池卷五作「諗」。

〔五〕殆是日不如日　「如日」，嘉靖本、王本、雍正本墨池卷十五、四庫本墨池卷五作「如日日」。

〔六〕王羲之頓首　四庫本墨池卷五作「羲之頓首」。「行書」。按淳化閣帖卷七有帖云：「初月二日羲之頓首，忽然今年，感兼傷痛，切心，奈何、奈何！念君哀窮不已，羲之皇恐皇恐。」人或以爲僞。

錄備對勘。

三五三　思率府朝，得書，知問。足下差，但尚頓極之〔一〕。不一〔二〕。

〔一〕知問足下差但尚頓極之　此三句，吳抄、傅校作「卻問，足下但尚頻極之」，疑誤。又，此條前，吳抄、何校、傅校有「羲之死罪，復蒙殊遇」一條，已見本卷二九六條，爲重出，故不據錄。

〔二〕不一　此句下，嘉靖本、王本、吳抄、傅校、雍正本墨池卷十五有「定尋料無」四字。

三五四　初月一日羲之報，忽然改年，感思兼傷，不能自勝。奈何、奈何！異更寒〔一〕，諸疾此復何似〔二〕不得問多日，懸心不可言。吾猶小差，甚尚劣，力遣不知〔三〕。羲之報〔四〕。

〔一〕異更寒　「異」，吳抄、傅校、雍正本墨池卷十五、四庫本墨池卷五作「冀」，當是。

〔二〕諸疾此復何似　「此」，傅校、雍正本墨池卷十五作「比」，當是。

〔三〕力遣不知　「力」，吳抄、傅校作「劣」，則當屬上句。

〔四〕羲之報　此句下，四庫本墨池卷五有「行書」小字注。

自力不報息〔五〕。

三五五　卿各何罪〔一〕，似先贏而處至痛〔二〕，憂涕深重〔三〕，得之思寬遣。吾並乏劣〔四〕，

爾，甚懸心。

〔一〕卿各何罪　「罪」，何校、雍正本墨池卷十五無，則下句「似」字當屬上句。按本書卷三唐褚遂良

晉右軍王羲之書目行書第二十四有「卿各何以先贏」帖，疑無「罪」字或當是，而「似」似當作

「以」。

〔二〕似先贏而處至痛　「似」，吳抄、傅校無。

〔三〕憂涕深重　吳抄、傅校作「弟憂深重」。嘉靖本、何校、雍正本墨池卷十五作「憂弟深重」。

〔四〕吾並乏劣　「劣」，吳抄、傅校作「勿」。

〔五〕自力不報息　「息」，何校、雍正本墨池卷十五作「悉」，疑是。

三五六　此上下可耳〔一〕，出外解，小分張也。須產往迎慶，思之不可言。知靜婢面猶

〔一〕「此上下可耳」條　此條，雍正本墨池卷十五連於上條。

三五七　袁妹當來〔一〕，悲慰不言。下家當慰意，令知之。

〔一〕「袁妹當來」條　此條，雍正本墨池卷十五連於上條，「袁妹」，見於本卷一六六、二二八條等，嘉靖本、王本、吳抄、傅校、雍正本墨池卷十五作「表妹」，當非。

三五八　期小女四歲，暴疾不救，哀敏痛心〔一〕，奈何、奈何！吾衰老，情之所寄，唯在此等。失此女〔二〕，痛之纏心，不能已已，可復如何。臨紙情酸〔三〕。

〔一〕哀敏痛心　「敏」，寶晉齋法帖卷三、吳抄、傅校、雍正本墨池卷十五、四庫本墨池卷五、王右軍集卷二作「愍」，字通。

〔二〕失此女　「失」上，寶晉齋法帖卷三、吳抄、傅校、雍正本墨池卷十五、四庫本墨池卷五有「奄」字，當是。

〔三〕臨紙情酸　此句下，四庫本墨池卷五有「行書」小字注。

三五九　知靜婢猶未佳，懸心。可小須留爾〔一〕。

〔一〕可小須留爾　「爾」，吳抄、傅校作「耳」。

三六〇　十月十五日羲之頓首，月半，哀傷切心，奈何、奈何！不可居忍〔一〕，得十三日

書，知問。此何似？恒耿耿。吾至勿勿〔二〕，小佳，更致問。王羲之頓首〔三〕。

〔一〕不可居忍　「不」上，吳抄、傅校有「念」字。

〔二〕吾至勿勿　「勿勿」吳抄、傅校作「忽忽」。雍正本墨池卷十五、四庫本墨池卷五作「匆匆」，義通。

〔三〕王羲之頓首　四庫本墨池卷五作「羲之頓首」。行書

言〔六〕。

三六一　謝、范新婦得闕〔一〕。富春還，諸道路安穩〔二〕，甚慰心〔三〕。比日涼，即至，平安也。上下集聚，欣慶也。華等佳不〔四〕？自新婦母子去〔五〕，寂寞難言。思子輩，不可言。

〔一〕闕　寶晉齋法帖卷三、嘉靖本、王本、吳抄、傅校、雍正本墨池卷十五、四庫本墨池卷五、本書卷三唐褚遂良晉右軍王羲之書目行書第八無，絳帖後卷六作空格。此條，明張溥漢魏六朝一百三家集誤收入王大令集。

〔二〕諸道路安穩　「穩」，寶晉齋法帖卷三、吳抄、王大令集作「隱」，字通。

〔三〕甚慰心　「慰」下，寶晉齋法帖卷三、吳抄、傅校、雍正本墨池卷十五、四庫本墨池卷五、王大令集有「懸」字。

〔四〕華等佳不　「等」，寶晉齋法帖卷三同；嘉靖本、王本、吳抄、傅校無，疑脫。此句下，王大令集作：「小婢比小下，大都可耳。新婦舍其行，更憐之，不可言。范新婦省。」

之死罪、死罪〔三〕。

三六二　義之死罪，伏想朝廷清和，稚恭遂進鎮〔一〕，東西齊舉〔二〕，想刴定有期也。義

〔六〕　不可言　此句下，四庫本墨池卷五有「行書」小字注。

〔五〕　自新婦母子去　「子」，嘉靖本、王本作「小」，疑誤。

〔三〕　義之死罪死罪　此句下，四庫本墨池卷五有「行書」小字注。

〔二〕　東西齊舉　「齊舉」，嘉靖本、王本作「濟」，雍正本墨池卷十五作「齊」。

〔一〕　稚恭遂進鎮　「遂」，吳抄無。

三六三　義之白，乖違積年，每惟乖苦〔一〕，痛切心肝，惟同此情，當可居處〔二〕。義之腳不踐地十五年，無由奉展。比欲奉迎〔三〕，不審能垂降不？豫唯哽。闕〔四〕。故先承問，義之再拜。

〔一〕　每惟乖苦　「惟乖苦」，嘉靖本作「惟平若」，王本作「惟平苦」，吳抄、傅校作「惟平息」，何校作「惟平昔」，雍正本墨池卷十五、四庫本墨池卷五作「懷辛苦」。

〔三〕　當可居處　「可」，雍正本墨池卷十五、四庫本墨池卷五作「何」。

〔三〕比欲奉迎　嘉靖本、王本、雍正本墨池卷十五作「比之欲迎」，吳抄作「此欲奉迎」，四庫本墨池

卷五作「比之欲迎」。

〔四〕豫唯哽闕　嘉靖本、王本、雍正本墨池卷十五、四庫本墨池卷五作「豫惟摧

哽」，傅校作「豫唯垂哽」。

三六四　再昔來熱，如小有覺，然晝故難堪〔一〕，知足下患之，云故以圍棊，是不爲

患〔二〕。吾其爾無佳〔三〕，自得此熱，頹領終日，未果如何。王羲之頓首〔四〕。

〔四〕王羲之頓首　此句下，四庫本墨池卷五有「行書」小字注。

〔三〕吾其爾無佳　「其爾」，又見本卷四〇八條。吳抄、雍正本墨池卷十五、四庫本墨池卷五作「期

爾」，傅校作「期耳」，疑誤。

〔二〕云故以圍棊是不爲患　此二句，吳抄作「圍棋是不爲患」，傅校作「云圍棋是不爲患」。

〔一〕然晝故難堪　「晝」，嘉靖本、王本作「畫」，傅校作「書」，並疑誤。

三六五　五月二十七日州民王羲之死罪、死罪〔一〕，此夏復便半〔二〕闕〔三〕。惟違離〔四〕，

衆情兼至，時增傷悼〔五〕。頃水雨未知有〔六〕，不審尊體如何〔七〕。得疾除也〔八〕，不承近

問，馳企。民自服橡屑〔九〕，下斷〔一〇〕，體氣便自差強。此物益人斷下〔一二〕，去陟釐、劫樊遠

也。以爲良方，出何是真，此之謂〔一三〕。謹及。因青州白牒〔一三〕，不備，義之死罪、死罪〔一四〕！

〔一〕五月二十七日州民王羲之死罪死罪　「死罪死罪」，本書卷三唐褚遂良晉右軍王羲之書目行書
第九作「死罪」。

〔二〕此夏復便半　吳抄、傅校作「此夏更半」，疑誤。

〔三〕闕　嘉靖本、王本、吳抄、傅校、雍正本墨池卷十五、四庫本墨池卷五無。

〔四〕惟違離　嘉靖本、王本作「惟逸離」，吳抄、傅校作「時速難」，何校作「時進離」，雍正本墨池卷十
五作「時速離」，四庫本墨池卷五作「時違離」。

〔五〕時增傷悼　「時」，吳抄、雍正本墨池卷十五作「惟」，傅校、四庫本墨池卷五作「唯」。

〔六〕頃水雨未知有　「水雨」，四庫本作「雨水」。「知」，吳抄無；嘉靖本、傅校、雍正本墨池卷十五、
四庫本墨池卷五、王右軍集卷二作「之」，疑是。

〔七〕不審尊體如何　「如何」，雍正本墨池卷十五、四庫本墨池卷五作「何如」。

〔八〕得疾除也　吳抄、傅校作「似如得疾除地」，疑誤。

〔九〕民自服橡屑　「橡」，吳抄、傅校作「槐」。

〔一〇〕下斷　「下」，吳抄、傅校作「不」，與文意不合，當誤。

〔一二〕此物益人斷下　「斷下」，王右軍集卷二無。

（三）出何是真此之謂　此二句，王右軍集卷二無。

（四）義之死罪死罪　「死罪死罪」，雍正本墨池卷十五作「死罪」。此句下，四庫本墨池卷五有「行書」小字注。

三六六　寒，伏想安和，小大悉佳，奉展乃具。

三六七　義之死罪〔一〕，見子卿，具一一。荒民惠懷〔二〕，塗一字〔三〕。最要也，甚以欣慰〔四〕。唯願不倦爲善。義之死罪、死罪。承留此生當廣陵任〔五〕，佳。此生處事以驗海陵江闕間〔六〕，殊令人有懷也。

（一）「義之死罪」條　此條前，吳抄、傅校有「一偶見不昱佳草榻帶」一條。

（二）荒民惠懷　「民」下，雍正本墨池卷十五、四庫本墨池卷五有「及」字。

（三）塗一字　四庫本墨池卷五無。

（四）甚以欣慰　「甚以」，四庫本墨池卷五作「殊爲」。

（五）承留此生當廣陵任　「承」下，吳抄、傅校有「尚」字。「任」，吳抄、傅校作「王」。

（六）此生處事以驗海陵江闕間　嘉靖本、王本、雍正本墨池卷十五、四庫本墨池卷五作「此生處世以

三六五　青州白牒　「因」，嘉靖本、王本、吳抄、傅校雍正本墨池卷十五、四庫本墨池卷五作「圓」，雍正本墨池卷十五作「員」。「牒」，嘉靖本、吳抄、傅校雍正本墨池卷十五、四庫本墨池卷五作「牒」。並誤。

驗，海陵江間」，吳抄、傅校作「此生處世以驗，海陵間」。

三六八　想元道、弘廣平安〔一〕，道充當得還不〔三〕？

〔一〕弘廣平安　「廣」，雍正本墨池卷十五作「慮」。

〔三〕道充當得還不　「不」，嘉靖本、王本作「人」，吳抄、傅校作「仁」。

三六九　羲之頓首，涼，君可不？女差不？耿耿。想比能果，力不，王羲之頓首、頓首〔一〕。

〔一〕力不王羲之頓首頓首　二句，吳抄作「力不具，羲之頓首、頓首」，何校、傅校作「力不具，王羲之頓首、頓首」，疑是。雍正本墨池卷十五無此句。

三七〇　阮信止於界上耳〔二〕，向書已具，不復一一，王羲之頓首〔三〕。

〔一〕阮信止於界上耳　此條，已見本卷一九二條內，此爲重出。雍正本墨池卷十五不重出。

〔二〕「信」，一九二條作「疾」。

〔三〕王羲之頓首　「頓首」，吳抄、傅校、一九二條作「白」。

三七一　昨得殷侯苔書〔一〕，今寫示君。承無怨詔，連思順從，或有怨望〔二〕，其不宜盤

桓，或順從至嫌也〔三〕。想復深思〔四〕。

〔一〕「昨得殷侯苔書」條　此條，已見本卷一二五條，此爲重出。雍正本墨池卷十五、四庫本墨池卷

五不重出。「侯」，一二五條同；嘉靖本、王本、吳抄、傅校作「信」，疑誤。

〔二〕「承無怨詔」至「或有怨望」　此三句，嘉靖本、王本作「永無怨詔，連思順從，或有怨望」；吳抄

作「永無怨碑妬，連思順從，或有怨望」，傅校略同，唯無「妬」字。參本卷一二五條校〔一〕。

〔三〕或順從至嫌也　一二五條作「或至嫌也」，疑是。「順從」二字或涉上衍。吳抄、傅校作「或致嫌

也」，與一二五條吳抄、傅校同。

〔四〕想復深思　嘉靖本、王本、吳抄作「想深復征許也四字一行」，當誤。參本卷一二六、一三一條。

三七二　驗同罪。一行。

三七三　十二月十日義之白〔一〕近復追付期，想先後三字注〔二〕。皆至。昨得二十七日

告，知君故乏劣，腹痛甚，懸情。灾雨，比日復何似〔三〕？善消息。遲後問，復平平〔四〕，不

一，王義之白。

〔一〕十二月十日義之白　「十日」，雍正本墨池卷十五作「日」。

〔三〕 三字注 〔三〕，吳抄作「二」。

〔三〕 比日復何似 「似」，吳抄作「以」，當誤。

〔四〕 復平平 吳抄、傅校作「僕平平耳」。

三七四 知尋遣家信〔一〕，遲具問〔二〕。

〔一〕 「知尋遣家信」條 此條，雍正本墨池卷十五連於上條。「家」，雍正本墨池卷十五作「佳」。

〔二〕 遲具問 「具」，嘉靖本、王本作「其」，當誤。

三七五 向遣書〔一〕，想夜至。得書，知足下問，當遠行，諸懷何可言。十一必早發〔二〕，想至足下如向期也〔三〕。

〔一〕 「向遣書」條 此條，已見本卷一九二條，此爲重出。雍正本墨池卷十五不重出。

〔二〕 十一必早發 「十一」，吳抄、一九二條作「十」。按一九三條亦有「十早往」語，當以「十」爲是。「十」，人名。

〔三〕 想至足下如向期也 「至」，一九二條無。

三七六　行當是防民流逸，不以爲利耶〔一〕？此於郡爲由上守郡〔二〕，更尋詳。若不由上命，而斷中求絕者〔三〕，此爲以利，卿絕之是也〔四〕。縱民所之，恐有如向者流散之患〔五〕，可無善詳，具聞〔六〕。

〔一〕不以爲利耶　「以」，吳抄、傅校作「少」。

〔二〕此於郡爲由上守郡　吳抄作「此禁止於郡爲由守郡」，傅校作「此禁止於郡爲由上守郡」。

〔三〕而斷中求絕者　「絕」，嘉靖本、雍正本墨池卷十五作「紀」，疑誤。

〔四〕卿絕之是也　此句下，嘉靖本、王本、雍正本墨池卷十五有「更尋詳具白，若不由上」九字，吳抄、傅校有「更尋詳具一白，若」七字。「更尋詳」、「若不由上」重見，疑衍。「絕」，雍正本墨池卷十五作「紀」，疑誤。

〔五〕恐有如向者流散之患　「如」，嘉靖本、王本、吳抄、雍正本墨池卷十五作「知」，似非。

〔六〕具聞　「具」，嘉靖本、王本、雍正本墨池卷十五作「其」，吳抄、傅校作「甚」。「聞」，雍正本墨池卷十五又見於三一九條前，異文甚多，茲據王本錄以供參（括弧內列出嘉靖本、王本、吳抄、雍正本墨池卷十五異文）：「行當（雍正本墨池卷十五「當」作「當行」）是防民流逸，不當（嘉靖本、吳抄、雍正本墨池卷十五作「五」）禁止於郡爲由耶？更尋詳（吳抄無「尋詳」二字）。若不由上命而郎中求絕者，此爲以利（吳抄無「利」字）卿之是尋（吳抄無「是尋」二字），尋詳白之。」底本不重見，范校：「此條脫佚

較多，原書刪去，殆是。」

三七七　君欲船，輒勑給，所須告之。

三七八　得君戲詠〔一〕，承念。至此年，乃未見。

〔一〕「得君戲詠」條　此條，雍正本墨池卷十五連於上條，無「詠」字。

三七九　太保思一散，知足下歸，乃至孔建安家。熱乃爾，往還以十，實非乏所堪〔一〕。若之不復，兩字注。更尅近道，唯命是往矣〔二〕。

〔一〕往還以十實非乏所堪　此二句，吳抄作「往還以實，十非之（當爲「乏」之訛）劣所愜」，傅校作「往還以實，十非乏劣所堪」。

〔二〕唯命是往矣　「矣」，雍正本墨池卷十五無。

三八〇　恐有簿書之煩〔一〕，益屬所事，可立制。縣不給下貧〔二〕，二字注。而給饒有之家，開令治國，別許爲盛田〔三〕，不平者嚴制。如此，事省而虛實可知。其或非所樂，而絕付給者〔四〕，今爲不賦。得里人遂安黃籍〔五〕，前年皆斯人〔六〕，非復一條〔七〕，可歎〔八〕。今

便獨坐，令白郪侯求官〔九〕，邈等想必可得，君亦當得。見書若萬一不樂〔一〇〕，想可共思。

得州二字注。數十家〔一一〕，見經營。不爾，無坐此理也〔一二〕。別當以具。慰深共思〔一三〕，不待

煩言。

〔一〕恐有簿書之煩　「簿」，原作「薄」，據吳抄、四庫本、雍正本墨池卷十五改。

〔二〕縣不給下貧　「給下貧」，嘉靖本、王本、雍正本墨池卷十五作「給下笑」，吳抄作「笑」，並疑誤。

〔三〕別許爲盛田　「別許」，吳抄、傅校作「令治別訴」。

〔四〕其或非所樂而絕付給者　「付」，吳抄、傅校作「賦絕賦」。

〔五〕得里人遂安黃籍　「得」，傳日本藤原行成臨本（藤原氏臨此句至下「無坐」一段，名鄉里人帖）作「鄉」，當是。二字形近易誤。

〔六〕前年皆斯人　「年」，吳抄、傅校、傳藤原行成臨本作「言」。「斯」，傳藤原行成臨本作「欺」，並疑是。

〔七〕非復一條　「復」，傳藤原行成臨本同；嘉靖本、王本、雍正本墨池卷十五作「後」，疑誤。

〔八〕可歡　此句下，嘉靖本、王本有「令」字，當誤。

〔九〕令白郪侯求官　「令白郪侯」，嘉靖本、王本作「今自郪信」，吳抄、傅校作「今自郪信」，四庫本作「令白郪侯」，傳藤原行成臨本作「今白郪信」，俱疑誤。「郪」字之誤參第四一八頁校〔二〕。「今」、「自」、「信」，皆當爲草書辨識之誤。「官」，傳藤原行成臨本

作「下」。

〔一〇〕 君亦當得見書若萬一不樂　此二句，傳藤原行成臨本作「君亦當見書也。若萬一不樂」。「亦」，雍正本墨池卷十五作「求」，當誤。「當得」，嘉靖本、王本、吳抄、傅校、雍正本墨池卷十五作「得當」，疑誤。「若」，傳藤原行成臨本同；雍正本墨池卷十五作「君」，疑誤。

〔一一〕 得州二字注數十家　此句，傳藤原行成臨本作「得數十家」。

〔一二〕 無坐此理也　「坐」，吳抄、傅校作「生」。

〔一三〕 別當以具慰深共思　此二句，吳抄、傅校作「別當以其想深共思」。

三八一　十二月二十二日義之白，節近，感歎情深。得去月二十三日書〔一〕，知君故苦〔二〕，日耿耿，善護之〔三〕。往不〔四〕？僕得大寒疾，不堪甚。力還不具。王羲之白〔五〕。

〔一〕 得去月二十三日書　「二十三」，吳抄、傅校作「二十二」。

〔二〕 知君故苦　「苦」，嘉靖本、王本、吳抄、傅校作「若」。

〔三〕 善護之　「善」上，雍正本墨池卷十五有「惟」字。

〔四〕 往不　吳抄、傅校作「佳不」，疑誤；雍正本墨池卷十五、四庫本墨池卷五作「爲慰」。

〔五〕 王羲之白　此句下，四庫本墨池卷五有「行書」小字注。

三八二　十四日疏，昨信未即取遣〔一〕，適得孔彭祖書，得其弟都下七日書〔二〕，説雲子暴霍亂，亡人理，乃當可耳〔三〕。恾恾〔四〕。桓公周生之痛〔五〕，豈可爲心。褚映〔六〕。

〔一〕十四日疏昨信未即取遣　此二句，嘉靖本、王本、吳抄、傅校作「十四日，昨數信未即取遣」，雍正本墨池卷十五、四庫本墨池卷五作「十四日，昨疏，信未即取遣」。

〔二〕適得孔彭祖書得其弟都下七日書　此二句，吳抄作「適孔彭祖其弟都下七日書」。

〔三〕乃當可耳　「耳」，吳抄、傅校作「尔」。

〔四〕恾恾　吳抄作「恾恾人人」，傅校作「恾人恾人」，並當重字符號辨識之誤。

〔五〕桓公周生之痛　「周生」，吳抄作「同生」。同生，謂兄弟。

〔六〕豈可爲心褚映　嘉靖本、王本作「豈可爲心。褚映」，吳抄作「豈可爲褚睡都。字注」，傅校作「豈可爲褚睡耶。三字注」，雍正本墨池卷十五作「豈可爲懸心。褚映」，並當誤。四庫本墨池卷五作「豈不懸心。義之頓首。行書」。

三八三　農、敬親同日至〔一〕，至數日耳。道路平安，爲慰。妹且停，爲大慶。懷充〔二〕。

〔一〕農敬親同日至　「敬親」，人名，又見本卷〇七九條。嘉靖本、王本作「敬視」，誤。

〔二〕妹且停爲大慶懷充　此二句及小字注，吳抄作「妹且爲大慶懷也」，傅校作「妹且停，爲大慶懷也」，並誤。懷充即唐懷充，南朝梁鑒書人。

三八四　知弟不果行〔一〕。吾不佳，面近也。〔珍〕〔二〕。

〔一〕　知弟不果行　「弟」，何校作「旦」。

〔二〕　珍　原作「珎」，據吳抄、傅校改。范校：「按此當是『珍』字，即姚懷珍。」是。按「珍」俗作「珎」，形近致誤。

三八五　適書至也，知足下明還，行復尅面，王義之白。

〔一〕　賢兄如猶當小佳　「小」，王本、吳抄、傅校、雍正本墨池卷十五作「小小」。

三八六　小大佳也，賢兄如猶當小佳〔一〕，然下不斷，尚憂之。〔僧權〕

三八七　近所示欲依上虞，別上申一期。尋案臺報，不聽上〔一〕，當戮力於事，不可但役解散〔三〕。君縣乃是今勝縣，而復以爲難耶？

〔一〕　不聽上　此句下，嘉靖本、王本、吳抄、傅校、雍正本墨池卷十五有「此無道」三字。

〔二〕　不可但役解散　「役」，王右軍集卷一作「復」。「散」，嘉靖本、王本、吳抄、傅校、雍正本墨池卷十五作「故」，則字屬下句。

三八八 知足下以界内有此事，便欲去縣，豈有此理。此縣弊久，因足下始有次第耳。必無此理〔一〕，便當息意〔二〕。今勑諸處事及縣者省馳書於臺中〔三〕，論必釋然。故遣旨信示意〔四〕。

〔一〕必無此理　王右軍集卷一無。

〔二〕便當息意　「便」下，吳抄、傅校有「使」字，疑爲「便」字形近之衍。

〔三〕今勑諸處事及縣者省馳書於臺中　「及」下，王右軍集卷一有一空格。「省」，吳抄同，然無上「者」字。疑此字或爲「者」字形近之衍。雍正本墨池卷十五、四庫本墨池卷五無，當是。「於」，雍正本墨池卷十五、四庫本墨池卷五作「與」。

〔四〕故遣旨信示意　此句下，四庫本墨池卷五有「羲之白。行書」五字。

三八九 羲之頓首白，雨無已不？兒猶小差〔一〕，力不一一，王羲之頓首〔二〕。

〔一〕雨無已不兒猶小差　此二句，吳抄、傅校作「雨無已，可不？兒猶小差」，雍正本墨池卷十五、四庫本墨池卷五作「雨無已，小兒猶小差」，疑後者是。

〔二〕王羲之頓首　此句下，四庫本墨池卷五有「行書」小字注。

三九〇　省告，攝功曹事一一。屬以所求寬逼，廢守命〔一〕，必欲蕭之，是以間意。其志既立不得〔二〕，不必行。普通三年三月，徐僧權十五紙，天寶十載三月二十八日，安定胡英裝。朝議郎、檢校尚書金部員外郎徐浩。

〔一〕廢守命　「廢」，吳抄、傅校作「發」。

〔二〕是以間意其志既立不得　此二句，吳抄、傅校作「是以間意其制，制豈立不得」，何校作「是以間意其制，制既立不得」。

三九一　與殷疾物，示當爾〔一〕，不可不卿定之〔二〕，勿疑。「下」字注〔三〕。

〔一〕示當爾　吳抄作「政當爾」，傅校作「並當爾」，雍正本墨池卷十五作「示政當爾」。

〔二〕不可不卿定之　「不可不」，學津本作「不可」。「卿」，傅校作「即」。

〔三〕下字注　「下」，正文中無，雍正本墨池卷十五作「不」，疑是。

三九二　李母猶小小不和〔一〕，馳情。伏想行平康，郗新婦大都小差，卿大小佳。四字別行〔三〕，縫有僧權字。

〔一〕李母猶小小不和　「李」，吳抄、傅校、雍正本墨池卷十五作「季」。

〔三〕四字別行　「別行」，吳抄、傅校作「注」。

三九三　近書至也〔一〕，得十八日書，爲慰。雨蒸，各可不〔二〕？參軍轉差也，懸耿。吾胂痛劇〔三〕，灸不得力，至患之〔四〕。不得書，自力數字。縫上僧權字不全。開元十五年跋尾，其折處非本卷翰印楷處〔五〕。

〔一〕「近書至也」條　此條已見本卷二二六條，此爲重出。

〔二〕雨蒸各可不　此二句，嘉靖本、王本、雍正本墨池卷十五作「雨遂以二字注可不」，吳抄、傅校作「雨蒸，可不可不，二字注」。

〔三〕吾胂痛劇　「胂」，二二六條同；嘉靖本、王本、吳抄、傅校、雍正本墨池卷十五作「脾」，疑是。

〔四〕至患之　「之」下，嘉靖本、王本、吳抄、傅校、雍正本墨池卷十五有「欲注」二字，何校有「欲往」二字。按二二六條嘉靖本、王本、吳抄、傅校、雍正本墨池卷十五、四庫本墨池卷五此句下一句之首均有「欲」字，見本卷二二六條校〔七〕，疑此處各本作「欲注（往）」非全無因。

〔五〕其折處非本卷翰印楷處　「其」下，吳抄有「縫」字。雍正本墨池卷十五無此句。

三九四　足下當爲遠慮，不可計目前。僧權〔一〕。

〔一〕不可計目前僧權　原作「不可計目。前僧權」，據吳抄、傅校改。王右軍集卷一作「不可計目前」；雍正本墨池卷十五作「不可計日前。僧權」。「日」當爲「目」之誤。

三九五　省示，知足下奉法轉到，勝理極此。此故蕩滌塵垢〔一〕，研遣滯慮〔二〕，可謂盡矣，無以復加。四字注。漆園比之，殊誕謾，如下言也。吾所奉設〔三〕，教意政同〔四〕，但爲形迹小異耳〔五〕。方欲盡心此事，所以重增辭世之篤。今雖形係於俗，誠心終日，常在於此，足下試觀其終。懷充，褚映。

〔一〕知足下奉法轉到勝理極此此故蕩滌塵垢　此三句，嘉靖本、王本、雍正本墨池卷十五作「知足下奉法轉到，勝極此，此散蕩滌塵垢」，吳抄作「知足下奉法轉到，勝理極此，散蕩滌塵垢」。

〔二〕研遣滯慮　「慮」，吳抄、傅校作「累」。

〔三〕吾所奉設　「吾」，雍正本墨池卷十五作「無」，疑誤。

〔四〕教意政同　「同」，嘉靖本、王本作「伺」，當誤。

〔五〕但爲形迹小異耳　「迹」下，吳抄、傅校有「以」字。

三九六　適都十五日間，清和，傅賦問〔一〕，定寂寂，當是虛也。然始興郡奴屯結不肯出，恐成〔二〕，令人邑邑。想官吏長制之耳〔三〕。褚映。

〔一〕傅賦問　「賦」，何校、雍正本墨池卷十五作「賊」，當是。

〔三〕　恐成　「成」吴抄、傅校作「或」，則此句與下句合爲一句。

〔三〕　想官吏長制之耳　嘉靖本、王本作「相官吏長制之耳」，吴抄、傅校作「想官長足制之耳」，雍正本墨池卷十五作「相官吏長足制之耳」。

三九七　雨寒，卿各佳一字注〔一〕。不？諸患無賴，力書不一一，義之問〔二〕。君倩〔三〕。

〔一〕　一字注　雍正本墨池卷十五無。此條，已見本卷一六九條，此爲重出。

〔二〕　力書不一一義之問　「力書」，原作「力無」，與義之書札習語不合，一六九條作「力書」，是。兹據吴抄、傅校改。此二句吴抄作「力書不一、王義之問」。

〔三〕　君倩　原作「君清」，據吴抄、傅校改。臺北故宮博物院藏唐摹本王羲之快雪時晴帖中有「君倩」押署。范校：「『君清』應是『君』『倩』之誤。」二字實不當分開也。

三九八　庾雖篤疾，謂必得治力，豈圖凶問奄至，痛惋情深。半年之中，禍毒至此，尋念相摧〔一〕，不能已已，況弟情何可任，遮等荼毒備盡〔二〕，當何可忍視〔三〕。言之酸心，奈何、奈何！可懷。君倩〔四〕。

〔一〕　尋念相摧　「相」吴抄、傅校作「傷」。

〔二〕　遮等荼毒備盡　「荼毒」吴抄作「毒酷」，傅校作「酷毒」。

〔三〕　當何可忍視　「當」，四庫本墨池卷五無。

〔四〕　君倩　原作「君懷」，「懷」字當涉上誤，據何校改。雍正本墨池卷十五、四庫本墨池卷五作「君倩」，「情」當爲「倩」之誤。吳抄、傅校作「備倩」，「備」字當誤。二字原竄入正文，各校本同，顯誤，茲改爲小字注。

三九九　此公立德〔一〕，由來而嬰斯疾，每以惋慨。常冀積善之慶〔二〕，當獲潛佑，契同昔人。尋憶闕事〔三〕，緬然永絕，哀惋深至，未能喻心。省足下書，固不可言。已矣〔四〕，可復奈何！絕筆流涕。

〔一〕　「此公立德」條　此條，雍正本墨池卷十五、四庫本墨池卷五連於上條。

〔二〕　每以惋慨常冀積善之慶　此二句，吳抄、傅校作「每以懷愰。既常冀積善之慶」；「既」疑爲「慨」之誤，則當屬上。四庫本作「每以惋惋。常冀積善之慶」。

〔三〕　尋憶闕事　嘉靖本、王本作「尋億事」，雍正本墨池卷十五、四庫本墨池卷五作「尋憶事」，王右軍集卷二作「尋憶事」。按「億」應爲「憶」之誤。

〔四〕　固不可言已矣　此二句，雍正本墨池卷十五、四庫本墨池卷五作「情不能已」。

四〇〇　足下各可耳〔一〕，復雨〔二〕可厭。若吾所噉日去〔三〕，不復辟此意，想足下明必

顧之〔四〕，遲散，羲之頓首〔五〕。

〔一〕「足下各可耳」條　此條，雍正本墨池卷十五、四庫本墨池卷五連於上條。

〔二〕復雨　「雨」下，吳抄、傅校有「足」字。

〔三〕若吾所噉日去　「若」，吳抄、傅校作「苦」，則「苦」字當屬上句。「日」，傅校作「白」。

〔四〕想足下明必顧之　「顧」，吳抄、傅校作「雨」，疑誤。

〔五〕羲之頓首　此句下，四庫本墨池卷五有「行書」小字注。

四〇一　范公及阮公既并微旨〔一〕，足下謂合損益之耳〔二〕，不謝〔三〕。

〔一〕范公及阮公既并微旨　「范公」，嘉靖本、王本、吳抄、傅校作「足范生公」，雍正本墨池卷十五作「是范生」。

〔二〕足下謂合損益之耳　傅校作「足下謂合猶損益之宜」，吳抄略同，唯「損」誤爲「指」；王右軍集卷二作「足下謂合損益之宜不」，無下「不謝」二字。

〔三〕不謝　「謝」下，嘉靖本、王本、雍正本墨池卷十五有「二信君情」四字，「二信」，張俊之二王雜帖校注以爲「二侯」之誤，連上「謝」字爲句，爲人名，「君情」當爲小字注，「情」當爲「倩」之誤；吳抄作「二信君倩」，「君倩」當爲小字注，何校作「二信君情」；傅校作「君情」小字注。

四〇二　義之死罪，累白至也〔一〕，辱十四日告，慰情。念轉塞〔二〕，想善平和〔三〕。下官

至匆匆〔四〕，自力白。義之死罪〔五〕。諸人何似，耿耿〔六〕。

〔一〕　累白至也　「累」下，吳抄有「之」字。

〔二〕　念轉塞　「塞」，嘉靖本、王本、吳抄、雍正本墨池卷十五作「寒」，當誤。

〔三〕　想善平和　「想」，王本作「相」，當誤。

〔四〕　下官至匆匆　「匆匆」，吳抄、傅校作「勿勿」，義通。

〔五〕　義之死罪　「罪」下，何校、雍正本墨池卷十五有「僧權」小字注。此句及以下三句，王右軍集卷
二提行另起，別爲一條。

〔六〕　諸人何似耿耿　此二句，何校、雍正本墨池卷十五提行另起，別爲一條。何校「諸」前尚有「期」
字，連於下條，疑是。「期」爲人名。

四〇三　遣令使白，恐不時至耳〔一〕。

〔一〕　恐不時至耳　「耳」下，吳抄、傅校有「懷充」小字注，當是。雍正本墨池卷十五亦有此二字，然誤
入正文。

四〇四　奉黃柑二百〔一〕，不能佳，想故得至耳。船信不可得，知前者至不〔二〕？

〔一〕奉黃柑二百 「柑」，淳化閣帖卷八、大觀帖卷八、澄清堂帖卷三、吳抄、傅校、王右軍集卷二作「甘」字通。〔二〕淳化閣帖卷八、大觀帖卷八、澄清堂帖卷三、吳抄同；傅校作「二」，當誤。

〔三〕知前者至不 「知」上，淳化閣帖卷八、大觀帖卷八、澄清堂帖卷三、吳抄、雍正本墨池卷十五、四庫本墨池卷五、王右軍集卷二有「不」字，當是。此句下，四庫本墨池卷五有「行書」小字注。

四〇五 云停雲子代萬，頃桓公至，今令荀臨淮權領其府〔一〕，懷祖都共事〔二〕，已行。

前僧權〔三〕。

〔一〕今令荀臨淮權領其府 「今令」，吳抄作「令」，傅校作「令」。「淮」下，嘉靖本、王本、吳抄、傅校有「一字」小字注。

〔二〕懷祖都共事 「共」，張俊之二王雜帖校注以爲「督」字草書之誤識。此字下，吳抄、傅校有「重」字。

〔三〕前僧權 「前」，吳抄、傅校無，當是。雍正本墨池卷十五作正文，則「已行前」爲句。

四〇六 月十三日義之頓首〔一〕，追傷切割，心不能自勝〔二〕，奈何、奈何！昨反想至〔三〕，向來快雨，想君佳，方得此雨爲佳〔四〕，深爲欣喜〔五〕。信既乏劣〔六〕，又頭痛甚，無。力不一一，王羲之頓首。

闕〔七〕。

〔一〕月十三日頓首 「月」前，本書卷三唐褚遂良晉右軍王羲之書目行書第五十六有「九」字。

〔二〕心不能自勝 「心不能」蘭亭續帖卷三作「情不」。

〔三〕昨反想至 「反」，蘭亭續帖卷三無；陳眉公舊藏澄清堂帖作「夕」，當爲「反」之誤（參徐森玉蘭亭續帖，文物一九六四年第二期），此處或當不誤。

〔四〕方得此雨爲佳 蘭亭續帖卷三、寶晉齋法帖卷三作「乃得此雨必佳」。

〔五〕深爲欣喜 「爲」下，蘭亭續帖卷三、寶晉齋法帖卷三有「君」字。

〔六〕信既乏劣 「信」，蘭亭續帖卷三、寶晉齋法帖卷三有此字而殘；嘉靖本、王本、吳抄無，作「缺一字」小字注；雍正本墨池卷十五無，作「缺」小字注；何校有「信」字，字下有「缺一字」小字注。並疑誤。

〔七〕闕 蘭亭續帖卷三、寶晉齋法帖卷三作正文「疾」；嘉靖本、王本、吳抄、傅校作「缺一字」小字注；何校有「信」字，字上有「缺一字」小字注。

四〇七

兄靈柩垂至，永惟崩慕，痛貫心膂，痛當奈何。計慈顏幽翳垂三十年〔一〕，而吾勿勿〔二〕，不知堪臨始終不〔三〕？發言哽絕，當復奈何。吾頃至劣劣〔四〕，比加下，昨〔五〕。

〔一〕計慈顏幽翳垂三十年 「垂三十」原作「十三」，據吳抄、傅校、雍正本墨池卷十五改。淳化閣帖卷六、四庫本墨池卷五作「垂卅」。按本卷一〇六條，有「建安靈柩至，慈陰幽絕，垂卅年」語。

〔二〕而吾勿勿 「勿勿」，雍正本墨池卷十五、四庫本墨池卷五作「忽忽」，字通。

〔三〕不知堪臨始終不　「始終」，吳抄、傅校作「殆絶」。

〔四〕吾頃至劣劣　「劣劣」，淳化閣帖卷六作「勿勿」，雍正本墨池卷十五、四庫本墨池卷五作「忽忽」。

〔五〕昨　「昨」，淳化閣帖卷六、四庫本墨池卷五無，當是；吳抄、傅校作「作」；雍正本墨池卷十五在下條之首，然文意不合，范校：「疑衍。」此句下，四庫本墨池卷五有「行書」小字注。

信〔二〕。

四〇八　義之頓首，想創轉差，僕其爾未欲佳〔一〕，憂憤。力知問，王義之頓首。長史劉

〔一〕僕其爾未欲佳　「其爾」，又見本卷三六四條。吳抄、傅校作「甚爾」，疑非是。

〔二〕長史劉信　范校：「劉信疑是劉懷信，長史疑是魏哲之官銜。」魏、劉二人，並開元時檢校二王真迹者，見韋述叙書録。」吳抄作「恨史爲記」，當誤。

四〇九　三月十三日義之頓首〔一〕，近反亦至〔二〕，念足下哀悼之至，不可勝。更寒外〔三〕，足下何如？吾劣劣，力遣，知問〔四〕，王義之頓首。

〔一〕三月十三日義之頓首　「十三」，吳抄作「十」，當誤。

〔二〕近反亦至　「反」，吳抄、傅校、唐摹本王義之三月帖（藏所不詳）作「返」，字通。

〔三〕 更寒外 「外」下，唐摹本、吳抄、傅校有「迴」字。

〔四〕 「足下何如」至「知問」 此四句，唐摹本作「足下如何？ 吾劣劣，遣問知」，吳抄作「足下如何？ 吾劣，力遣，知問」。

四一〇 書雖備至，聚宜有以宣事情〔一〕。今遣羊參軍西，諸懷所具〔二〕，必欲一字注。今觀〔三〕，想可思。今得時面，克令得還也。

〔一〕 聚宜有以宣事情 「聚宜」，吳抄、傅校作「娶婦」。

〔二〕 諸懷所具 「懷所」，吳抄作「所懷」。

〔三〕 必欲一字注今觀 「觀」，吳抄、傅校、雍正本墨池卷十五作「觀」。

〔四〕 克令得還也 「令」，嘉靖本、王本、雍正本墨池卷十五作「今」，疑誤。

〔五〕 徐浩 「徐」，嘉靖本、王本作「繇權」。雍正本墨池卷十五作「繇」。僧權，徐浩〔五〕。

四一一 羲之白，一日殊不叙闊懷。 得書，知足下咳劇，甚耿耿。 護之，冀以散。 力不

〔一〕 王羲之白 「王羲之白」。

〔二〕 王羲之白 此句，四庫本墨池卷五作「羲之白。 行書」。

四一二　知德孝故平平〔一〕，想當轉得散力，每耿耿，不忘懷。足下小大佳不〔二〕？

〔一〕知德孝故平平　「德孝」，嘉靖本、王本、吳抄、傅校、雍正本墨池卷十五、四庫本墨池卷五作「德考」。

〔二〕足下小大佳不　「小大」，四庫本作「大小」。此句下，雍正本墨池卷十五有「羲之頓首」四字，四庫本墨池卷五有「羲之頓首」六字。〔行書〕

四一三　忽然夏中，感懷。冷冷不適〔一〕。足下復何似？耿耿。吾故不佳，得遠近問一齊〔二〕，不覺佳。酷羸，至可憂。力知問，王羲之書白〔四〕。書，二十六日西也，云仁祖服石散不？虞生何當來，遲一集。昨見無奕十九日三字注〔三〕。

〔一〕冷冷不適　「冷冷」，吳抄、傅校作「涂涂」，當誤。

〔二〕三字注　四庫本墨池卷五無。

〔三〕云仁祖服石散一齊　「石散」，嘉靖本、王本作「石服」，當誤；雍正本墨池卷十五、四庫本墨池卷五作「藥石服」，「服」字疑衍。

〔四〕王羲之書白　「書」，雍正本墨池卷十五、四庫本墨池卷五無，疑是。

四一四　書成，得十一日疏，甚慰。三舍動靜馳情。先書已具，不得一一〔二〕。

〔一〕不得一一　「得」，張俊之二王雜帖校注以爲「復」字草書之誤識。「不復一一」，本卷屢見。此句下，四庫本墨池卷五有「羲之頓首。行書」六字。

四一五　知汝表出便去，不得見汝，此何可言。想秋必還，恐此書不復及汝，不一一〔二〕。

〔一〕不一一　此句下，四庫本墨池卷五有「羲之頓首。行書」六字，無後三句小字注。

四一六　九家眞慰〔一〕，鸞開鶴瑞〔二〕。集客登秦望，書一紙。

〔一〕九家眞慰　「慰」，吳抄、傅校作「懟」，當誤。

〔二〕鸞開鶴瑞　「鶴」，吳抄、傅校作「鵲」。

滉。後有四行字，是韓晉公章帥批。

四一七　孔侍郎著作闕三字。朝，當時侍從〔一〕，庾參軍兄弟三人輒承命。參軍弟至都，孫道常約、孔東遷駒承命，長曹言切，勑侍從承命〔三〕。謝功曹長旭故夫謝輶死罪、死罪〔三〕，奉命輒侍從。塗三字。孔孝廉前吏孔琨死罪〔四〕，命違輒侍從。王征東郎最言輒當

侍從〔五〕，孫參軍定伯承命。

〔一〕「孔侍郎著作闕三字朝當時侍從」條　此條，雍正本墨池卷十五連於上條。「闕三字」，嘉靖本、王本、吳抄、雍正本墨池卷十五作「三字缺」。

〔二〕長曹言切勑侍從承命　「長」，嘉靖本、吳抄、傅校、雍正本墨池卷十五作「表」。「切」，吳抄、傅校、雍正本墨池卷十五作「如」。「從」，雍正本墨池卷十五無。並疑誤。

〔三〕謝功曹長旭故夫謝輒死罪　「輒」，吳抄作「輪」。

〔四〕孔孝廉前吏孔琨死罪　「吏」，吳抄作「史」。

〔五〕王征東郎最言輒當侍從　「最言」，吳抄、傅校、雍正本墨池卷十五作「昻言」。「當」下，吳抄、傅校有「早也」二字。何批：「蓋訛。」是，當涉下條衍。何校無「當」字。

四一八　王逸少字注。頓首謝〔一〕，七日登秦望，可俱行，當早也〔二〕。僧權，闕字〔三〕。

〔一〕「王逸少字注頓首謝」條　此條，嘉靖本、王本、吳抄、傅校、雍正本墨池卷十五連於上條。「字」，吳抄亦作小字注，當是。雍正本墨池卷十五「王逸少字」皆小字注，當誤。王右軍集卷二首句作「王逸少頓首謝」。或謂「謝」字作姓解，則屬下句。按，義之尺牘「頓首」與「謝」字連用者僅此句及本卷四二八條「王逸少頓首敬謝」一句。而二句所在條別本均連於上條，疑連用者用於尺牘結束語，則此二句或當各屬其前一條。未敢自必，以俟賢者。

〔三〕可俱行當早也　此二句，吳抄、傅校作「可俱早也」。

〔三〕僧權闕字　此四字，吳抄無。

四一九　諸患者復何如，懸心。比疏已具，不復一一。

〔一〕桓安西觀自代蜀五　此條，雍正本墨池卷十五連於上條。「觀」，吳抄、傅校作「親」。「代」，傅校作「伐」，當是。「五」，何批：「『五』下亦應有缺字。」

四二○　桓安西觀自代蜀，五〔一〕。

〔二〕又不知足下問　「又」下，嘉靖本、王本、雍正本墨池卷十五有「獲」字，當誤；吳抄、傅校有「復」字。

〔一〕書勿勿　「勿勿」，雍正本墨池卷十五作「匆匆」，義通。

〔三〕有定〔三〕　「定」注。

四二一　書勿勿〔一〕，未得遣信，又不知足下問〔二〕。吾既不快，弱小疾苦，甚無賴。損尚小停〔三〕，有定。去日，更與足下相聞〔四〕。還不具，王羲之白。

〔三〕甚無賴損尚小停　此二句，吳抄作「其無賴。尚小停」，何校作「甚無賴。尚小停」，雍正本墨池卷十五作「甚無損。尚小停」。「損」字疑與上「賴」字形近而衍。

〔四〕更與足下相聞　「更」，傅校作「便」。

四二二　兒故未至，不知何久〔一〕，知足下念。

〔一〕不知何久　「久」，原作「父」，據吳抄、傅校、雍正本墨池卷十五改。

四二三　適書至也，此人須當令涅〔一〕，想足下可爲停之，故示〔二〕。王羲之頓首〔三〕。徐僧權，徐浩〔四〕。

〔一〕此人須當令涅　「令涅」，吳抄、傅校作「令塗」；何校作「令渥」；四庫本墨池卷五作「今白」，當誤。

〔二〕故示　「示」，吳抄作「尒」，當誤。

〔三〕王羲之頓首　此句，四庫本墨池卷五作「義之頓首。行書」。

〔四〕徐僧權徐浩　此二句，雍正本墨池卷十五作「徐僧權，縒浩」；四庫本墨池卷五無。

四二四　六月三日羲之白，徂暑，此歲已半，載慨深可〔一〕，耿耿。愁增患耶？善消息。吾至勿勿〔三〕，常恐一夏不可過。不一一〔四〕，王羲之白〔五〕。

〔一〕載慨深可　吳抄作「感慨深可」；傅校作「載感慨深可」，「載」字疑衍；雍正本墨池卷十五、四

七一二

庫本墨池卷五作「感慨彌深」。

〔二〕　知足下委頓　「委頓」，原作「安頏」，不辭，據吳抄、傅校改。嘉靖本、雍正本墨池卷十五、四庫本墨池卷五作「安頓」，與文意不合。

〔三〕　吾至勿勿　「至」，雍正本墨池卷十五、四庫本墨池卷五作「志」，當誤。「勿勿」，雍正本墨池卷十五、四庫本墨池卷五作「匆匆」，義通。

〔四〕　不一　「不」上，四庫本墨池卷五有「力」字。

〔五〕　王羲之白　此句下，四庫本墨池卷五有「行書」小字注。

四二五　賊以還，不知遇官軍云何，可深憂之。欲依上虞〔一〕，初到別上，今勑聽之〔二〕。縣事不同，直不相連耳。

〔一〕　可深憂之欲依上虞　此二句，吳抄作「可深憂，知欲上虞」，傅校作「可深憂，知欲依上虞」。

〔二〕　今勑聽之　「今」，雍正本墨池卷十五、四庫本墨池卷五作「令」，疑是。

四二六　旦奉祠〔一〕，感思悲慟。得書，知問。吾乏劣〔二〕，力不一一，王羲之問〔三〕。

〔一〕　「旦奉祠」條　此條，雍正本墨池卷十五、四庫本墨池卷五連於上條。「旦」，嘉靖本、王本、雍正權〔四〕。

本墨池卷十五、四庫本墨池卷五作「且」，疑誤。

〔二〕吾乏劣 「乏劣」原作「之劣」，據吳抄、傅校、王右軍集卷二改。

〔三〕王羲之間 「王」，吳抄無。

〔四〕僧權 四庫本墨池卷五作「行書」。

四二七 重熙去，具今子日與曹論、謝嶧〔一〕，吾又不下〔二〕，蔡書一一。足下清談〔三〕四字注〔四〕。想必有理耳。長任比得解未？吾與二字注。江生論書，荅如此。足下思所向〔五〕，示之，要至懷也。須卿示〔六〕。

〔一〕具今子日與曹論謝嶧 「今」「日」，雍正本墨池卷十五分別作「合」「白」。「論」，吳抄、傅校作「論」。

〔二〕吾又不下 「不下」，吳抄、傅校作「與」，則與下二字連爲一句；雍正本墨池卷十五作「下」。

〔三〕足下清談 「足下」，嘉靖本、王本、吳抄、傅校作「足下復的」，雍正本墨池卷十五作「足下復的」。

〔四〕四字注 嘉靖本、王本作「凡六字注」，雍正本墨池卷十五作「六字注」。

〔五〕足下思所向 「足下」下，嘉靖本、王本有「必行二字」四字，疑誤。

〔六〕須卿示 「示」，吳抄作「尒」，疑非。此句下，嘉靖本、王本有「誠非「非」字注。復至書言所然於義，故後來之今不能忘懷」一段。吳抄略同，唯「非」誤作「悲」；「至」作「致」；「義」作「義」當

誤。傅校亦略同，唯「非」誤作「悲」，「至」作「致」。雍正本墨池卷十五亦略同，唯「來」作「成」，

二字草書形近。

四二八　王逸少頓首敬謝〔一〕，各可不〔二〕？欲小集，想集後能果〔三〕。

〔一〕「王逸少頓首敬謝」條　此條，雍正本墨池卷十五連於上條。

〔二〕各可不　「可」，吳抄、傅校作「有」，當誤。

〔三〕欲小集想集後能果　此二句，吳抄作「欲集，想食後能來」。「果」，傅校作「來」。

四二九　想曹參軍疾者已往〔一〕，必能同來。

〔一〕「想曹參軍疾者已往」條　此條，雍正本墨池卷十五連於上條。「往」，吳抄、傅校作「佳」，疑是。

四三〇　得告，慰。爲妹下斷〔一〕，以爲至慶。吾比日至〔二〕，未果，殊有邑想。王羲之頓首。

〔一〕爲妹下斷　「妹」下，雍正本墨池卷十五有「流」字。

〔二〕吾比日至　「至」下，吳抄有「惡」字，疑是。

四三一　見弘遠二書，皆以遠也動散即佳〔一〕，爲慰。

〔一〕皆以遠也動散即佳　「遠」，王右軍集卷二作「達」，則當於「也」字下斷句。

王羲之頓首。

四三二　足下晚各何似〔一〕？　恒灼灼。吾恒乏〔二〕，欲不復堪事，内然〔三〕。力不一，王羲之頓首。前邊僧權，後邊珍〔四〕。

〔一〕足下晚各何似　「晚」，雍正本墨池卷十五無。「各」下，雍正本墨池卷十五、四庫本墨池卷五有「復」字。「似」，嘉靖本、王本、雍正本墨池卷十五、四庫本墨池卷五、王右軍集卷二作「以」，當誤。

〔二〕吾恒乏　「恒乏」，原作「坦之」，據吳抄改。嘉靖本作「垣之」，傅校作「恒之」，雍正本墨池卷十五、四庫本墨池卷五作「怛之」，並當誤。

〔三〕内然　「内」，張俊之二王雜帖校注以爲「冈」字草書之誤，或當是，；吳抄、王右軍集卷二無，則下「然」字屬上句。

〔四〕前邊僧權後邊珍　「後邊珍」，吳抄作「内邊姜珍」，傅校作「後邊姜珍」。此二句，雍正本墨池卷十五無，四庫本墨池卷五作「行書」。

四三三　足下各復何似？　恒灼灼〔一〕。故問，王羲之白〔二〕。

〔一〕 足下各復何似恒灼灼　此二句，吳抄作「足下各何事，恒耿耿」，傅校略同，唯「事」作「似」。

〔二〕「似」嘉靖本、王本、雍正本墨池卷十五、四庫本墨池卷五作「以」，當誤。

〔三〕 王羲之白　此句，四庫本墨池卷五作「義之白。行書」。

四三四　足下似有董仲舒開閉陰陽法〔一〕，可勑令料付。不雨，憂之深，珍重〔二〕。

〔一〕 足下似有董仲舒開閉陰陽法　「似」，吳抄、傅校作「以」。「開閉陰陽」，吳抄、傅校作「閉陽」。

〔二〕 憂之深珍重　此二句，吳抄、傅校作「憂之深重。謝二侯。三字別行翰印」，嘉靖本、王本略同，唯「印」誤作「郎」；四庫本墨池卷十五作「憂之深重，珍。謝二侯。三字別行印」；何校、雍正本墨池卷五作「憂之深，珍重。謝二侯。行書」；王右軍集卷一作「憂之深，珍重，謝二侯」，「重」下空一格。

四三五　曹、庾、王六君別〔一〕。六字別行，僧權〔二〕。

〔一〕「曹庾王六君別」條　此條，學津本連於上條，中隔一字空。「別」下，嘉靖本、王本、吳抄、傅校、雍正本墨池卷十五有「行」字。何批：「『別行』疑是注，但此帖止五字，云六字，未詳。」

〔二〕 六字別行僧權　此二句，嘉靖本、王本、吳抄、傅校、雍正本墨池卷十五作「僧權，此六字一段」。

四三六　義之頓首，君可不？語差也，耿耿。力知問〔一〕，王羲之頓首。

〔一〕力知問　「知」，原作「之」，據吳抄旁校、傅校、雍正本墨池卷十五改。

四三七　上下無恙〔一〕。從妹佳也，得敬和近問不？人有至憂其疾者〔二〕，令人深憂。

隔久〔三〕，何日能來？　六字別行。

〔一〕上下無恙　「恙」，嘉靖本、王本、吳抄、雍正本墨池卷十五作「悉」，當形近之誤。

〔二〕人有至憂其疾者　「疾」，吳抄、傅校作「疢」。

〔三〕隔久　此句上，王本、吳抄、雍正本墨池卷十五、王右軍集卷二不空格。

四三八　曹參軍〔一〕。三字別行。珍、哲、弟〔二〕僧權。開元五年閏十五日〔三〕，陪戎副尉臣張善慶裝云〔四〕。

〔一〕「曹參軍」條　此條，嘉靖本、王本、吳抄、雍正本墨池卷十五連於上條。按此三字或當爲收信人，如謝二侯，非獨立一札。

〔二〕珍哲弟　吳抄作「珍，哲，悌」。范校：「按『珍』謂姚懷珍，『哲』謂魏哲，『弟』謂陸元悌，『弟』爲『悌』之省文，見徐浩古蹟記及韋述敘書錄。」

〔三〕開元五年閏十五日　吳抄、傅校作「開元五年十一月五日」；嘉靖本、王本、雍正本墨池卷十五作

〔四〕陪戎副尉臣張善慶裝云云　「陪戎副尉」，原作「倍戎副尉」，顯誤，據吳抄、傅校、雍正本墨池卷十五改。「云云」，吳抄作「文之」，雍正本墨池卷十五無。「云云」下，嘉靖本、王本有「之也」二字，疑誤。

「開元五年十五日」，顯誤。

四三九　累書想至〔一〕，君比各可不？　僕近下，數日勿勿〔二〕。　腫劇，數爾進退，憂之轉深，亦不知當復何治。　下由食穀也，自食穀，小有肌肉〔三〕，氣力不勝，更生餘患。　去月盡來，停穀噉麨，復平平耳〔四〕。

〔一〕累書想至　王右軍集卷二作「義之頓首」。

〔二〕數日勿勿　「勿勿」，雍正本墨池卷十五作「匆匆」，義通。

〔三〕小有肌肉　「小」，雍正本墨池卷十五、四庫本墨池卷五作「少」。

〔四〕復平平耳　此句下，四庫本墨池卷五有「行書」小字注。

四四〇　知玄度在彼，善悉也。　無由見之，此何可言〔一〕。

〔一〕此何可言　「此」，四庫本墨池卷五作「如」。　此句下，嘉靖本、王本有「之」字，疑誤。

四四一　今與王會稽、丘山陰書〔一〕，借人，想故當有所得。又語丘令，臨葬兩字注〔二〕。

必得耳〔三〕。縫上僧權〔四〕。

〔四〕縫上僧權　「僧權」嘉靖本、王本作「僧相」，當誤。此句，四庫本墨池卷五無。

〔三〕必得耳　「必」上，吳抄、傅校有「借輕車喪具也，想」七字。

〔二〕兩字注　此三字，四庫本墨池卷五無。

〔一〕「今與王會稽丘山陰書」條　此條，雍正本墨池卷十五、四庫本墨池卷五連於上條。

近聞不〔三〕？萬轉差也〔四〕。

四四二　知劉公近差〔一〕，甚慰、甚慰！知前乃爾委頓，追以怛然，今轉平復也〔二〕。阮公

〔四〕萬轉差也　「萬」下，雍正本墨池卷十五、四庫本墨池卷五有「一」字，誤。「萬」，人名。此句下，四庫本墨池卷五有「行書」小字注。

〔三〕近聞不　「近聞」，吳抄、傅校、雍正本墨池卷十五作「近問」；四庫本墨池卷五作「退問」，疑誤。

〔二〕今轉平復也　「今」，嘉靖本、王本、雍正本墨池卷十五作「令」，疑誤。

〔一〕知劉公近差　「知」，吳抄、傅校無，疑誤。

已上右軍書語〔二〕，都計四百六十五帖〔三〕。

〔一〕已上右軍書語 「右軍書語」，本卷卷首及法書要錄目錄作「右軍書記」，雍正本墨池卷十五作「右軍書」。

〔三〕都計四百六十五帖 據統計，當爲四百四十二帖。其中二五六「知汝決欲來下」條原誤作二帖，並誤置於大令書語中。

大令書語〔一〕

〇一 得諸慰意。吾故冀惡〔三〕，尋視汝，又告。

〔一〕大令書語 雍正本墨池卷十五作「小王書」。

〔三〕吾故冀惡 「冀」，何校作「異」。張俊之二王雜帖校注以爲當與「惡」字倒乙，屬下句，或當是。

〇二 未復東近〔一〕，動静馳情。昨即遣行，爲不至耶？

〔一〕未復東近 此條，雍正本墨池卷十五、四庫本墨池卷五連於上條。

○三　如省〔一〕。　此二字行〔二〕，僧權。

〔一〕「如省」條　此條，王本、吳抄、傅校、雍正本墨池卷十五、四庫本墨池卷五連於上條。

〔二〕此二字行　「字」下，四庫本、學津本有「一」字。

獻之問〔三〕。

○四　二十三日獻之問，得十九日書，知問〔一〕。後何如〔二〕？吾故劣，力不一一，王

〔一〕知問　原作「之間」，據吳抄、傅校、雍正本墨池卷十五、四庫本墨池卷五改。

〔二〕後何如　「後」，吳抄、傅校作「復」，當是。

〔三〕王獻之問　此句下，嘉靖本、王本有「僧權」小字注，又有「行性，遲見卿懷」六字，其中「性」當爲「往」之誤；吳抄、傅校有「行往，遲見卿懷」六字，按此六字疑當爲下條句首；雍正本墨池卷十五有「僧權」小字注。，四庫本墨池卷五有「行書」小字注。

○五　向聞遊諸縣作，今退念時事〔一〕，闕〔二〕。覽之後復慨然〔三〕。縫上起居郎臣褚遂良、姜

珍〔四〕。

〔一〕向聞遊諸縣作今退念時事　此二句，吳抄作「向聞遊諸縣，昨令退悉時事」，傅校作「向聞遊諸縣，昨令退念時事」，雍正本墨池卷十五、四庫本墨池卷五作「白聞遊諸縣作令，退悉念時事」。

疑「白」爲「向」之訛，「悉」爲「念」之訛衍。此二句上，雍正本墨池卷十五、四庫本墨池卷五有

「行往，遲見卿懷」六字，疑是。「縣」，王大令集作「懸」。

〔三〕闕　嘉靖本、王本、吳抄、傅校作「缺一字」，四庫本墨池卷五無。

〔三〕覽之後復慨然　「後」，吳抄無，疑是。此句下，四庫本墨池卷五有「行書」小字注。

〔四〕縫上起居郎臣褚遂良姜珍　「姜珍」雍正本墨池卷十五無。四庫本墨池卷五無此句。

〇六　五月十二日獻之白，節過，感懷深至，念痛傷難勝。得五日告，知君轉勝，甚慰、

甚慰！雨過〔一〕，此復何如〔三〕？想消息日平復也。謹。僕近暴不佳，如惡氣，當時極

惡，賴即退耳，故虛劣，勿勿〔三〕。還不多，王獻之白〔四〕。

〔一〕雨過　吳抄作「過雨」，疑誤。

〔三〕此復何如　「此」，吳抄、傅校作「比」。

〔三〕勿勿　雍正本墨池卷十五、四庫本墨池卷五作「匆匆」，義通。

〔四〕王獻之白　此句下，四庫本墨池卷五有「行書」小字注。

〇七　知祖希佳，爲慰慰。數不得書，其云至水門〔一〕，增深歎之〔三〕。

〔一〕爲慰慰數不得書其云至水門　此三句，吳抄、傅校作「爲慰。能數日不得其書，云至水門」，雍正本墨池卷十五、四庫本墨池卷五作「爲慰慰。數不得其書，云至水門」。「爲慰慰」，疑爲「爲慰」之重文，當釋爲「爲慰爲慰」。

〔二〕增深歎之　「歎」，吳抄、傅校作「難」，疑誤。此句下，四庫本墨池卷五有「行書」小字注。

〇八　思想轉思〔一〕，省告，知君亦同。如今未知面期近遠〔二〕，此慨可言，惟深保愛。數音問，尋故旨取君消息〔三〕。

〔一〕思想轉思　「思」，雍正本墨池卷十五、四庫本墨池卷五作「深」，當是。

〔二〕如今未知面期近遠　「今」，四庫本墨池卷十五、四庫本墨池卷五作「令」，疑誤。

〔三〕尋故旨取君消息　「君」，吳抄、傅校作「問」。此句下，四庫本墨池卷五有「行書」小字注。

〇九　適得元直二十三日疏〔一〕，送白鮓，令送十裹，似並猶堪噉〔二〕，獻之白〔三〕。

〔一〕適得元直二十三日疏　「二十三」，吳抄、傅校、雍正本墨池卷十五作「二十二」，四庫本墨池卷五作「廿二」。

〔二〕送白鮓令送十裹似並猶堪噉　此三句，吳抄作「送白鮓並裹，似並猶堪噉」，傅校作「送魚鮓并裹，以箬猶堪噉」，雍正本墨池卷十五、四庫本墨池卷五作「送白鮓，令送十裹，似並猶堪噉」。

〔三〕獻之白 「白」下，嘉靖本、王本有「數」字，當誤；吳抄、傅校、雍正本墨池卷十五有「疏」字，四庫本墨池卷五有「疏。行書」三字。

一〇 信明還東，有還書〔一〕，願送來，已今分明至著都上〔二〕。

〔一〕有還書 「還書」，吳抄、傅校作「書還」。

〔二〕已今分明至著都上 「今」，吳抄、傅校、四庫本墨池卷五作「令」。「至」，吳抄、傅校作「致」。「上」，雍正本墨池卷十五作「止」。

一 慰之〔一〕，吾故沈頓〔二〕，思見之，故想時能問疾〔三〕。得來先報之，不能得自致者。旨取車〔四〕，王獻之荅。

〔一〕慰之條 此條，雍正本墨池卷十五、四庫本墨池卷五連於上條。「慰」，吳抄、傅校作「尉」，義通。

〔二〕吾故沈頓 「故」，吳抄、傅校無。

〔三〕故想時能問疾 「想」，吳抄、傅校作「相」。「時」，雍正本墨池卷十五、四庫本墨池卷五作「特」。「問」，四庫本墨池卷五作「間」。並當誤。

〔四〕旨取車 「取車」，吳抄、傅校作「耿耿」。

一三　獻之白，兄靜息應佳，何以復小惡耶？復想比消息〔二〕，理盡轉勝耳。礜石深

是可疑事〔三〕，兄憙患散〔三〕，輒發癰〔四〕，熱積乃不易〔五〕，願復更思，唯賴消息。獻之內外

二字注。極生冷〔六〕，而心腹中恒無他，此一事是差〔七〕，但疾源不得佳〔八〕，論事當隨宜思之

也。獻之白〔九〕。又一行，屈猶存，須見出欲〔一〇〕。

〔二〕　復想比消息　「復」，淳化閣帖卷九，嘉靖本、王本、雍正本墨池卷十五、四庫本墨池卷五作

王大令集作「伏」。

〔二〕　礜石深是可疑事　「礜」，原作「礬」。嘉靖本、王本、雍正本墨池卷十五、四庫本墨池卷五、

王大令集作「伏」。

〔三〕　礜石深是可疑事　「礜」，原作「礬」。李時珍本草綱目金石三礜石：「古方礜石，礬石常相混書，蓋二字相似故誤耳。然礬石

性寒無毒，礜石性熱有毒，不可不審。」按黄伯思東觀餘論卷上法帖刊誤卷下王大令書上：「靜

息帖云：『礜石深是可疑事，兄憙患散，輒發癰。』散者，寒食散之類。散中蓋用礜石，是性極熱

有毒，故云深可疑也。」余嘉錫寒食散考引此段後按云：「五石更生、護命等散方中並無礜石，然

千金要方卷二十四解五石毒篇，所錄寒食散主對有云：『礜石無所偏對，其主治胃，發則令人心

急口噤，骨節疼强，或節節生瘡，始覺發，即服葱白豉湯。』是古人固有於寒食散中加入礜石者

矣。子敬非不服散者，但因服散已能發癰，又加礜石，則其熱益甚，故以爲可疑耳。」據此，則此

當爲有毒之「礜」。　茲據淳化閣帖卷九、黄伯思東觀餘論卷上法帖刊誤卷下王大令書上引，吴

迥異。礜石未聞入藥，故知當誤。另二者均可入藥，而藥性

抄、王大令集改。

〔三〕兄憙患散 「憙」，淳化閣帖卷九同；「嘉靖本、王本、吳抄、雍正本墨池卷十五、四庫本墨池卷五作「喜」字通。「患」，淳化閣帖卷九同；「嘉靖本、王本、吳抄無，當誤。

〔四〕輒發癰 「輒」，淳化閣帖卷九同；；吳抄無，當誤。

〔五〕熱積乃不易 「熱」，淳化閣帖卷九、何校、雍正本墨池卷十五、四庫本墨池卷五、王大令集作「勢為」，吳抄作「為」。

〔六〕獻之內外二字注極生冷 「獻之」，淳化閣帖卷九、吳抄、傅校、雍正本墨池卷十五、四庫本墨池卷五、王大令集在上句「唯賴」前〔吳抄「唯」作「為」〕，當是。黃伯思東觀餘論卷上法帖刊誤卷下王大令書上引靜息帖：「賴消息，內外極生冷。」可知黃氏所見本，「獻之」二字亦不在「賴消息」下。「二字注」，四庫本墨池卷五無，誤。黃氏同文云：『內外』二字，本行旁注，故字差小。而昧者摹填著行中，非也。〕

〔七〕此一事是差 此句，淳化閣帖卷九同。「是」，嘉靖本、王本無，當誤。此字下，吳抄、傅校有「也」字，疑衍。

〔八〕但疾源不得佳 淳化閣帖卷九、何校、雍正本墨池卷十五、四庫本墨池卷五、王大令集作「但疾源不除，自不得佳」，當是；吳抄、傅校作「但疾願下，不得佳」，疑非是。

〔九〕獻之白 淳化閣帖卷九同；雍正本墨池卷十五、四庫本墨池卷五作「獻之」」疑誤。

〔一〇〕又一行屈猶存須見出欲　此三句，雍正本墨池卷十五、四庫本墨池卷五無。「屈」下，吳抄有「帝」字。

一三　獻之白，奉承問，近雪寒，患面疼腫，脚中更急痛〔一〕，兼少下，甚馳情。轉和佳，不審尊體復何如？得此諸患，小差不〔二〕？復思何如？幸能復散〔三〕，故鎮益久藥，復食酒，不更將之〔四〕？遲尋復旨〔五〕，若獻之弊於淡飲飲，得春風氣，憎亂言，故欲熱。復食酒，爲腹可耳〔六〕。獻之白〔七〕。縫上紹京〔八〕，點處各闕一字〔九〕。

〔一〕患面疼腫脚中更急痛　此二句，傅校作「患面疼，脚瘇中更急痛」。

〔二〕不審尊體復何如得此諸患小差不　此三句，吳抄作「不審尊體何以如此，諸患小差不」，傅校作「不審尊體復何似，如此諸患小差不」。

〔三〕幸能復散　「復」，吳抄、傅校、雍正本墨池卷十五、四庫本墨池卷五作「服」。

〔四〕何以不更將之　「將」，吳抄無，疑誤。

〔五〕遲尋復旨　「復」，吳抄、傅校作「服」，疑誤。

〔六〕故欲熱復食酒爲腹可耳　此三句，吳抄、傅校作「故欲試服寒食酒，爲復可耳」。「腹」，確當爲「復」。此三句，嘉靖本、雍正本墨池卷十五、四庫本墨池卷五作「服」。

〔七〕獻之白　此句下，四庫本墨池卷五有「行書」小字注。

〔八〕縫上紹京　何校作「縫上鍾公紹京」。「紹京」，原作「紹宗」，據吳抄、傅校改。

〔九〕點處各闕一字　此句下，吳抄有「又『亂』字有二，點卻一個『紹』字」二句，傅校略同，唯上一「字」下有「中」字。此句及上句，雍正本墨池卷十五、四庫本墨池卷五無。

一四　獻之白，承姊故常惡，不審得春氣，復何如冬〔一〕？馳情。餘安和至寧此故耳。

獻之白〔二〕。

〔一〕復何如冬　「復」下，吳抄、傅校有「二字注」小字注。「何如」，吳抄、傅校作「如何」。

〔二〕獻之白　此句下，四庫本墨池卷五有「行書」小字注。

一五　育等可不？轉思見之，知恩慕不中〔一〕。

鍾紹京，僧權〔二〕。

〔一〕知恩慕不中　吳抄、傅校作「知思慕不」，嘉靖本、王本、雍正本墨池卷十五作「知恩慕不」。

〔二〕僧權　此句下，嘉靖本、王本有「又從申書一行。已前小王書語，計十四帖」三句，雍正本墨池卷十五略同，唯「語」作「都」；吳抄、傅校有「又從紳書一行」六字，另行起見吳抄有「已上小王書語，計十四帖」二句，傅校略同，唯無「語」字。按，「從申」、「從紳」分別見於宋歐陽修集古錄跋尾卷七唐玄靜先生碑、唐重摹吳季子墓銘，然疑「從紳」爲「從申」之誤。從申，唐書家，參第三一八頁校〔三三〕〔三四〕。

一六　忽動小行多〔一〕，晝夜十三四起。所去多，又風不差，脚更腫〔二〕，轉欲書疏，自
不可已，惟絕歎於人理耳。二妹復平平，昨來山下，差靜，岐當還〔三〕。

〔一〕「忽動小行多」條　此條，嘉靖本、王本、吳抄、傅校在本卷右軍書記二五八條後（底本無）。雍正
本墨池卷十五、四庫本墨池卷五同，但二條連爲一條。四庫本墨池卷五又在王獻之札中重出，
淳化閣帖卷十、寶晉齋法帖卷七在王獻之書中。當以作王獻之書爲是。「忽動小行多」何校
同，吳抄、傅校作「勿小行多」。

〔二〕脚更腫　「腫」嘉靖本、王本、吳抄作「踵」，當誤。傅校作「瘇」，義同。

〔三〕「轉欲書疏」至「岐當還」　此七句，淳化閣帖卷十、大觀帖卷十、寶晉齋法帖卷七同；四庫本墨
池卷五王獻之札重出之條亦略同，唯「岐」作「政」，乃草書辨識之誤。當以底本爲是。嘉靖本作
「轉欲無理，至不可勞。而如（雍正本墨池卷十五、四庫本墨池卷五無「如」字）此書疏，不自得已
（吳抄、傅校作「自不得已」，王本作「不自得以」），二（四庫本墨池卷五作
「一」）妹復平（吳抄、傅校「平」下有「安」字），昨來上（何校同，吳抄、傅校作「山」）下差（四庫本
墨池卷五下有「行書」小字注）」。又，本條後原有「知汝決欲來下」「吾當託桓江州助汝」二條，
已移至本卷右軍書記，合併爲二五六條。

張彥遠，河東人。能文，工字學，隸書外，多喜作八分〔一〕。其家既出累世縉紳之後，且復好事，故藏積圖書如鍾、張、衛、索、王羲獻而下，每至成軸。其大父稔已有書名，初得鍾繇筆意，壯歲遂傚獻之，莫年人許有羲之風度，蓋凡三變而後成〔二〕。此其遺風餘澤沾馥後人者，特非一日。彥遠既世其家〔三〕，乃富有典刑，而落筆不愧作者。觀其為論，以謂書非小道，本以助人倫，窮物理，神化不能以藏其秘，靈怪不能以遁其形。則知盤礴胸次者，固已吞雲夢者八九矣〔四〕。其流於筆端，剗夫歷代奇觀，一一到眼，而心傳手受處〔五〕，復有家學耶！嘗作法書要錄一十卷，具載古人論書語〔六〕，且以傳列之〔七〕。又以九等品第書學人物，自漢至唐上下千百載間，其大筆名流幾不逃彀中矣。更撰歷代名畫記為十卷，自序其右云：「得此二書，則書畫之事畢矣。」觀其編次之善，果非虛語〔八〕。又嘗以八分錄前人詩什數章，至其傚古出奇，亦非凡子可到。

出書譜本傳〔九〕。

〔一〕　隸書外多喜作八分　此二句，原作「隸書喜作八分」，據吳抄、傅校、宣和書譜卷二十改。按此傳

〔二〕　蓋凡三變而後成　「後」下，宣和書譜有「有」字。

〔三〕　彥遠既世其家　「世」原作「老」，據吳抄、四庫本、宣和書譜卷二十改。

〔四〕　固已吞雲夢者八九矣　「吞雲夢者八九」宣和書譜卷二十作「吞食雲夢之八九」。

〔五〕 而心傳手受處 「心傳手受」，宣和書譜卷二十作「手傳心受」。

〔六〕 具載古人論書語 「語」，原作「論」，據吳抄、四庫本、傅校、宣和書譜卷二十改。

〔七〕 且以傳列之 「以」下，吳抄、傅校、宣和書譜卷二十有「完」字。

〔八〕 果非虛語 「語」，原作「論」，據吳抄、傅校、宣和書譜卷二十改。

〔九〕 出書譜本傳 「書」，原作「畫」，顯誤，今改。

附録

二王書語跋

<div style="text-align: right">宋 朱長文</div>

張彥遠唐室三相之孫，唐史稱其家聚書畫俾秘府，今觀彥遠所録，信其多矣。然未必皆墨迹，蓋模搨者尒。所録書語，類多脱誤不倫，雖頗有改益，未得善本盡爲刊正，亦多聞闕疑之義也。今官法帖二王書頗多同此者，或即彥遠家所蓄，或唐世別本所傳，未可知也。故存其語，以備學者之討閱，而可以攷其謬焉。

彥遠之迹存於山谷之碑陰，筆畫疎慢，能藏而不能學，乃好事之大弊也。彥遠博學有文辭，乾符中仕至大理卿。

<div style="text-align: right">墨池編卷十五末，清雍正十一年就閒堂刊本</div>

法書要録跋

<div style="text-align: right">明 毛晉</div>

陶隱居每患無書可看，願作主書令史。晚愛楷隷，又羨典掌之人，且曰「得作才鬼，猶勝頑仙」。世有若人，則戢山之扇，愈可增錢；凌雲之臺，無煩誠子矣。迄唐河東張氏，三世藏法書名畫，彥遠又能

彙其祖父所遺，成二書以記錄書畫之事。令陶隱居復生，不知又作何願也。

余讀其法書要錄十卷，載漢魏以來名文百篇，不下一注腳，不參一評跋，豈其鑒識未精耶？蓋謂

昔賢垂不朽之藝，後人覯妙絕之蹟，自有袁昂、二庾及竇臮諸人月旦在。海虞毛晉識。

法書要錄卷十末，叢書集成初編據津逮秘書影印本，商務印書館，一九三六年

法書要錄提要

<div style="text-align:right">清 永瑢 等</div>

法書要錄十卷　唐張彥遠撰。書首有彥遠自序，但署河東郡望。郭若虛圖畫見聞志、晁公武讀書

志亦但稱其字曰愛賓，而仕履時代皆不及詳。今以新唐書世系表、藝文志、列傳與彥遠自序參考，知彥

遠乃明皇時宰相嘉貞之玄孫。序稱「高祖河東公」，即嘉貞。其稱「曾祖魏國公」者，爲同平章事延賞。

案延賞封魏國公，本傳失載，僅見於此序中。稱「大父高平公」者，爲同平章事弘靖。稱「先公尚書」者，爲桂

管觀察使文規。唐書皆有傳。此書之末，附載畫譜（錄者按，當爲「書譜」）本傳，不知何人所作，乃稱

彥遠大父名稄。考歷代名畫記中有彥遠叔祖名諗之文，非其大父，亦非「稄」字，顯然舛謬。至本傳稱

彥遠博學有文辭，乾符中至大理寺卿，藝文志亦同，而世系表作祠部員外郎，則未詳孰是也。

是編集古人論書之語，起於東漢，迄於元和，皆具錄原文：如王愔文字志之未見其書者，亦特存其

目。惟一卷中王羲之教子敬筆論一篇，三卷中蔡惲書無定體論一篇，四卷中顏師古註急就章一篇，張

懷瓘六體書一篇，有錄無書。然目錄下俱註「不錄」字，蓋彥遠所刪，非由闕佚，其急就章註當以無關書

法見遺，餘則不知其故矣。

其書採摭繁富，漢以來佚文緒論，多賴以存。即庾肩吾書品、李嗣真後書品、張懷瓘書斷、竇臮述

書賦各有別本者，實亦於此書錄出。自序謂好事者得此書及歷代名畫記，書畫之事畢矣，殆非夸飾也。

末爲右軍書記一卷，凡王羲之帖四百六十五，附王獻之帖十七，皆具爲釋文。知劉克莊（錄者按，當爲

「劉次莊」）閣帖釋文亦據此爲藍本，則其沾漑於書家者非淺尠矣。

四庫全書總目卷一一二子部藝術類，中華書局，一九八三年

法書要錄十卷，唐張彥遠撰。書首有彥遠自序，但題郡望，而不著官爵。即晁公

武讀書志亦止稱其字曰愛賓，而未詳其家世，故明毛晉跋第以河東張氏目之。今以新唐書世系表，列

傳與彥遠自序參考，知彥遠乃明皇時宰相嘉貞之玄孫。序稱「高祖河東公」者，即嘉貞。其稱「曾祖魏

國公」者，爲同平章事延賞。稱「大父高平公」者，爲同平章事弘靖。稱「先君尚書」者，爲桂管觀察使

文規。唐書皆有傳。而延賞封魏國公，本傳不載，惟見於彥遠之序。本傳又稱彥遠博學有文辭，乾符

中至大理卿，而世系表作祠部員外郎，則當以傳爲得實。此書末，載畫譜（錄者按，當爲書譜）本傳，乃

謂彥遠大父名稔，不知何據，蓋未攷唐書而附會之者也。史又載弘靖家聚書畫侔秘府，彥遠承其餘澤，

故聞見尤富。

是編集古人論書之語，起於東漢，迄於元和，皆具錄原文；而如王愔文字志之未見其書者，則特存其目，編次極爲詳贍。其中不加論斷，而李嗣真書品後之類間亦有注語者，疑即彥遠所自附。考藝文略所紀法書一類，自漢至唐凡六十餘家，今多佚不傳。而庾肩吾、張懷瓘、竇臮等著述獨賴此書以得顯於世，則蒐羅裒輯之功爲不可没矣。

景印文淵閣四庫全書法書要録書前提要，臺灣商務印書館，一九八六年

法書要録十卷　唐張彥遠撰。集諸家論書之語，起於東漢，訖於元和。有未見其書者，如王愔文字志之類，亦存其目。採摭繁富，後之論書者，大抵以此爲根柢。末附二王帖釋文，四百八十二條，亦閣帖釋文之祖本也。

四庫全書簡明目録卷十二子部藝術類，上海古籍出版社，一九八五年

法書要録跋

清 葛正笏

法書要録諸書多所稱引，而未見全書，每以爲恨。昨友人王君孚吉以此相贈，喜出望外。日來展閱，聞所未聞，蓋自漢至唐論書之旨甚備，而諸家之源流得失亦較若列眉，誠藝苑之秘笈，臨池之寶鑑也。

法書要録王世懋抄本，傅增湘藏園群書題記卷六，上海古籍出版社，一九八九年

法書要錄提要

清周中孚

法書要錄十卷　唐張彥遠撰。彥遠，字愛賓，河東人，宰相張嘉貞之玄孫也。乾符初，官至大理卿。四庫全書著錄，新唐志小學、崇文目小學、書錄解題、通考小學類、宋志小學類俱載之。陳氏「書」作「帖」，恐聚珍版誤也。唐河東張氏世藏法書名畫，愛賓因采撥自古論書之說，勒爲是編，自後漢趙一非草書，迄于唐盧元卿法書錄，凡三十九篇。中有未見其書者，王愔文學志（錄者按，當爲「文字志」）一篇，亦存其目。其有錄無書者，王羲之教子敬筆論，蔡愔書無定體論，顏師古註急就章，張懷瓘六體書四篇，亦俱于目錄下注明，實止三十四篇，皆具錄全文。後之論書者，大抵以此爲根柢。又全錄竇臮述書賦幷竇蒙注二卷，張懷瓘書斷三卷二種，俱另爲記之。末又載右軍書記一卷，計右軍書四百六十五帖，大令書十七帖，蓋恐好事者未盡知王帖草書，故集之，即劉克莊（錄者按，當爲「劉次莊」）閣帖釋文之濫觴也。前有愛賓原序稱：「別撰歷代名畫十卷，有好事者得余二書，書畫之事畢矣。」則兼序及二書，故名畫記不再序云。津逮秘書、學津討原均收入之，其附載宣和書譜二十本傳，俱與是本合，惟此三書俱誤作「畫譜」耳。

鄭堂讀書記卷四八，上海書店出版社，二〇〇九年

法書要錄解題

余紹宋

法書要錄十卷　是書采輯至爲精審，四庫提要具言之。其後宋朱長文輯墨池編，陳思輯書苑菁

華，矜多務博，所錄唐以前論書之文頗多偽託之作，俱未見於是書，或彥遠已灼知其偽矣。今檢編中所錄諸篇，僅衛夫人筆陣圖及右軍題後兩篇為偽品，殆偶未及察，或後人刊本增入，亦難言之。墨池編載王羲之草書勢，朱氏注云『張彥遠以為右軍自序』，今編中無之，足證舊本與今本當有異同。其注明不錄之四篇，四庫除急就章注外，不明其故。今按不錄王羲之教子敬筆論，蓋亦知其偽託，以流俗所傳，故存其目。不錄張懷瓘六體書，殆以其所論不出書斷之外，凡此俱足徵其精審。至蔡愔書無定體論今已佚，其不錄之故，真不可知矣。前有自序。

書畫書錄解題卷八，浙江人民出版社，一九八二年

引用文獻

法書要錄十卷，唐張彥遠纂輯，上海博古齋影印明毛晉刻津逮秘書第六集本，一九二二年。

法書要錄十卷，唐張彥遠纂輯，上海博古齋影印明毛晉刻津逮秘書第六集本，一九二二年。

法書要錄十卷，唐張彥遠纂輯，明嘉靖刻本，中國國家圖書館藏。

法書要錄十卷，唐張彥遠纂輯，四庫全書存目叢書影印明萬曆十九年王元貞刻王氏書苑本，齊魯書社，一九九五年。

法書要錄十卷，唐張彥遠纂輯，明吳岫家藏抄本，中國國家圖書館藏。

法書要錄十卷，唐張彥遠纂輯，景印文淵閣四庫全書本，臺灣商務印書館，一九八六年。

法書要錄十卷，唐張彥遠纂輯，上海商務印書館涵芬樓影印清虞山張氏照曠閣刻學津討原本，一九二二年。

法書要錄十卷，唐張彥遠纂輯，清何焯批校津逮秘書本，中國國家圖書館藏。

法書要錄十卷，唐張彥遠纂輯，傅增湘校跋津逮秘書本，中國國家圖書館藏。

法書要錄十卷，唐張彥遠著，范祥雍點校，啓功、黃苗子參校，人民美術出版社，一九八

墨池編二十卷，宋朱長文纂輯，清雍正十一年就閒堂刊本，中華書局圖書館藏。

四年。

墨池編六卷，宋朱長文纂輯，景印文淵閣四庫全書本，臺灣商務印書館，一九八六年。

書苑菁華二十卷，宋陳思纂輯，中華再造善本影印中國國家圖書館藏宋刻本，國家圖書館

出版社，二〇〇三年。

書苑菁華二十卷，宋陳思纂輯，景印文淵閣四庫全書本，臺灣商務印書館，一九八六年。

書苑菁華二十卷，宋陳思纂輯，清光緒十六年藏修堂叢書第三集刻乾隆間汪汝瑮校刊本，

中華書局圖書館藏。

華陽陶隱居集卷上，梁陶弘景撰，上海涵芬樓影印正統道藏太玄部尊上本，商務印書館，

一九二五年。

全上古三代秦漢三國六朝文全晉文、全梁文，清嚴可均纂輯，中華書局影印清光緒年間刻

本，一九九一年。

書品一卷，梁庾肩吾撰，景印文淵閣四庫全書本，臺灣商務印書館，一九八六年。

書評，梁袁昂撰，宋趙與峕賓退錄卷二載，叢書集成初編本，中華書局，一九八五年。

梁武帝評書，隋智果書，宋拓絳帖卷四，中國法帖全集第二冊，啓功主編，湖北美術出版

社，二〇〇二年。

魏書，北齊魏收撰，中華書局，一九七四年。

北史，唐李延壽撰，中華書局，一九七四年。

述書賦二卷，唐竇臮撰，景印文淵閣四庫全書本，臺灣商務印書館，一九八六年。

書斷三卷，唐張懷瓘撰，景印文淵閣四庫全書本，臺灣商務印書館，一九八六年。

王右軍集二卷，晉王羲之撰，明婁東張溥刻漢魏六朝一百三家集本，清華大學圖書館藏。

王大令集，晉王獻之撰，明婁東張溥刻漢魏六朝一百三家集本，清華大學圖書館藏。

先秦漢魏晉南北朝詩晉詩卷十三（王羲之部分），逯欽立編，中華書局，一九八三年。

蘭亭序，晉王羲之書，北京故宮博物院藏唐馮承素摹本，中國法書全集第二冊，啓功主編，文物出版社，二〇〇九年。

遠宦帖，晉王羲之書，臺北故宮博物院藏唐摹本，中國法書全集第二冊。

快雪時晴帖，晉王羲之書，臺北故宮博物院藏唐摹本，中國法書全集第二冊。

何如帖，晉王羲之書，臺北故宮博物院藏唐摹本，中國法書全集第二冊。

長風帖，晉王羲之書，臺北故宮博物院藏唐摹本，中國法書全集第二冊。

行穰帖，晉王羲之書，美國普林斯頓大學藝術博物館藏唐摹本，中國法書全集第二冊。

孔侍中帖，晉王羲之書，日本東京前田育德會藏唐摹本，中國法書全集第二冊。

袁生帖，晉王羲之書，日本京都藤井有鄰館藏唐摹本，中國法書全集第二冊。

遊目帖（又名蜀都帖），晉王羲之書，日本安達萬藏藏唐摹本，中國法書全集第二冊。

瞻近帖，晉王羲之書，趙孟頫補唐摹本，藏所不詳，書道全集第四卷，日本平凡社，一九八二年。

漢時帖，晉王羲之書，趙孟頫補唐摹本，藏所不詳，書道全集第四卷。

瞻近帖、龍保帖，晉王羲之書，英國國家圖書館藏敦煌所出唐臨本殘紙，S.3753，英藏敦煌文獻第五卷，四川人民出版社，一九九二年。

蒱萄帖，晉王羲之書，法國國家圖書館藏敦煌所出唐臨本殘紙，P.4642，法藏敦煌西域文獻第三十二冊，上海古籍出版社，二〇〇五年。

服食帖，晉王羲之書，俄羅斯科學院東方文獻研究所藏敦煌所出唐臨本殘紙，Дх.11204，俄藏敦煌文獻第十五冊，上海古籍出版社，二〇〇〇年。

三月帖，晉王羲之書，疑爲臨本，藏所不詳，中國書法全集第十八冊，劉濤主編，榮寶齋，一九九一年。

丹楊帖，晉王羲之書，日本東京國立博物館藏傳藤原行成臨本，中日古代書法珍品集，東

京國立博物館、上海博物館、朝日新聞社編，上海博物館，二〇〇六年。

鄉里人帖，晉王羲之書，日本東京國立博物館藏傳藤原行成臨本，中日古代書法珍品集。

新月帖，晉王徽之書，遼寧省博物館藏唐摹本萬歲通天帖之一，中國法書全集第二冊，啓功主編，文物出版社，二〇〇九年。

曹娥誄辭卷，東晉佚名書，遼寧省博物館藏，中國法書全集第二冊。

柏酒帖，南朝齊王慈書，遼寧省博物館藏唐摹本萬歲通天帖之一，中國法書全集第二冊。

書譜，唐孫過庭書，臺北故宮博物院藏，中國法書全集第三冊。

蘭亭詩，傳唐柳公權書，北京故宮博物院藏，中國法書全集第三冊。

十七帖，晉王羲之書，美國安思遠藏，中國法帖全集第十六冊，湖北美術出版社，二〇〇二年。

十七帖，晉王羲之書，宋拓，又稱「上野本」，日本京都國立博物館藏，王羲之王獻之書法全集第十四冊，故宮出版社，二〇一四年。

十七帖，晉王羲之書，宋拓，又稱「嶽雪樓本」，香港中文大學文物館藏，王羲之王獻之書法全集第十五冊。

淳化閣帖（卷六、七、八、九）宋拓，中國法帖全集第一冊，湖北美術出版社，二〇〇二年。

淳化閣帖（卷十），明肅府本，甘肅人民出版社，一九八八年。

絳帖，宋拓，中國法帖全集第二册，湖北美術出版社，二〇〇二年。

大觀帖，宋拓，中國法帖全集第三册。

汝帖，宋拓，中國法帖全集第四册。

蘭亭續帖，宋拓，中國法帖全集第五册。

澄清堂帖，宋拓，卷一、三、四爲孫承澤藏本，卷二、三、續五爲邢侗藏本，中國法帖全集第十册。

寶晉齋法帖，宋拓，中國法帖全集第十一册。

墨藪，唐韋續撰，叢書集成初編本，中華書局，一九八五年。

集古錄跋尾，宋歐陽修撰，歐陽修全集卷一四〇，中華書局，二〇〇一年。

山谷題跋，宋黃庭堅撰，叢書集成初編本，中華書局，一九八五年。

宣和書譜，宋佚名撰，上海書畫出版社，一九八四年。

法帖釋文，宋劉次莊撰，叢書集成初編本，中華書局，一九八五年。

東觀餘論，宋黃伯思撰，宋本東觀餘論本，中華書局，一九八八年。

金石録，宋趙明誠撰，金文明金石録校證本，上海書畫出版社，一九八五年。

絳帖平，宋姜夔撰，叢書集成初編本，中華書局，一九八五年。

蘭亭考，宋桑世昌撰，叢書集成初編本，中華書局，一九八五年。

書小史，宋陳思撰，清光緒二十二年丁氏八千卷樓叢刻本，北京大學圖書館藏。

法帖釋文考異，明顧從義撰，明刻本，北京大學圖書館藏。

書法離鉤，明潘之淙撰，叢書集成初編本，中華書局，一九八五年。

十七帖述，清王弘撰撰，檀几叢書第二帙本，清華大學圖書館藏。

淳化秘閣法帖考正，清王澍撰，四部叢刊三編本，商務印書館，一九三五年。

藝舟雙楫十七帖疏證，清包世臣撰，藝林名著叢刊本，中國書店，一九八三年。

詩經，十三經注疏本，中華書局，一九八二年。

周易，十三經注疏本，中華書局，一九八二年。

説文解字叙，漢許慎撰，清段玉裁説文解字注本，上海古籍出版社，一九九五年。

大廣益會玉篇，梁顧野王撰，中華書局，二〇〇四年。

集韻，宋丁度等撰，萬有文庫本，商務印書館，一九三九年。

漢書，漢班固撰，中華書局，一九八三年。

後漢書，宋范曄撰，中華書局，一九六五年。

三國志，晉陳壽撰，中華書局，一九八二年。

晉書，唐房玄齡等撰，中華書局，一九七四年。

宋書，梁沈約撰，中華書局，一九七四年。

南齊書，梁蕭子顯撰，中華書局，一九七二年。

梁書，唐姚思廉撰，中華書局，一九七三年。

陳書，唐姚思廉撰，中華書局，一九七二年。

南史，唐李延壽撰，中華書局，一九七五年。

舊唐書，後晉劉昫等撰，中華書局，一九七五年。

新唐書，宋歐陽修、宋宋祁撰，中華書局，一九七五年。

資治通鑑，宋司馬光撰，中華書局，一九八二年。

通志，宋鄭樵撰，中華書局，一九八七年。

唐會要，宋王溥撰，中華書局，一九九八年。

水經注，北魏酈道元撰，王國維水經注校本，上海人民出版社，一九八四年。

太平寰宇記，宋樂史撰，中華書局，二〇〇七年。

直齋書録解題，宋陳振孫撰，上海古籍出版社，一九八七年。

四庫全書總目，清永瑢等撰，中華書局，一九八三年。

增訂書目答問補正，清張之洞編撰，范希曾補正，孫文泱增訂，中華書局，二〇一一年。

王建之墓誌、劉媚子墓誌（磚質），新中國出土書蹟，文物出版社，二〇〇九年。

文史通義、清章學誠撰，葉瑛文史通義校注本，中華書局，一九八五年。

歷代名畫記，唐張彥遠撰，人民美術出版社，一九八三年。

吕氏春秋集釋，秦吕不韋編，許維遹集釋，中華書局，二〇〇九年。

顏氏家訓，南朝宋顏之推撰，王利器顏氏家訓集解本，中華書局，一九九三年。

尚書故實，唐李綽撰，叢書集成初編本，中華書局，一九八五年。

浪跡三談，清梁章鉅撰，中華書局，一九八一年。

藝文類聚，唐歐陽詢等撰，上海古籍出版社，一九八二年。

元和姓纂，唐林寶撰，郁賢皓、陶敏整理，中華書局，一九九四年。

太平御覽，宋李昉等編，中華書局，一九六〇年。

說郛，明陶宗儀編，宛委別藏本，上海古籍出版社，一九八八年。

世說新語，南朝宋劉義慶撰，徐震堮世說新語校箋本，中華書局，一九八四年。

世說新語，南朝宋劉義慶撰，楊勇世說新語校箋本，正文書局，二〇〇〇年。

太平廣記，宋李昉等編，中華書局，一九六一年。

文選，梁蕭統編，唐李善注，中華書局，一九八三年。

六臣注文選，梁蕭統編，唐呂延濟等注，中華書局，一九八七年。

文苑英華，宋李昉等編，中華書局，一九六六年。

南齊文紀，明梅鼎祚編，景印文淵閣四庫全書本，臺灣商務印書館，一九八六年。

韻語陽秋，宋葛立方撰，上海古籍出版社，一九八四年。

藏園群書題記，傅增湘撰，上海古籍出版社，一九八九年。

張天弓先唐書學考辨文集，張天弓撰，榮寶齋出版社，二〇〇九年。

法書要錄研究，錢乃婧撰，中國美術學院二〇一二屆碩士學位論文。

陶弘景叢考，王家葵著，齊魯書社，二〇〇三年。

述書賦校補，趙華偉撰，吉林大學二〇〇四屆碩士學位論文。

述書賦箋證，尹冬民撰，上海大學二〇一二屆博士學位論文。

蘭亭續帖，徐森玉撰，文物一九六四年第二期。

王羲之書札，周一良撰，魏晉南北朝史札記，中華書局，一九八五年。

王羲之王獻之全集箋證，劉茂辰等撰，山東文藝出版社，一九九九年。

關於敦煌本十七帖臨本的幾個問題，蔡淵迪撰，百年敦煌文獻整理研究國際學術討論會論文集（下冊），二○一○年。

二王雜帖校注，張俊之撰，未刊稿。

寒食散考，余嘉錫撰，余嘉錫文史論集，岳麓書社，一九九七年。

管錐編，錢鍾書撰，中華書局，一九九一年。

唐代書人隨考，朱關田撰，唐代書法考評，浙江人民美術出版社，一九九二年。

南京司家山東晉、南朝謝氏家族墓，南京市博物館、雨花區文化局撰，文物二○○○年第七期。

李少溫黃帝祠宇額字跋，羅振玉撰，面城精舍雜文甲編，羅振玉學術論著集第九集，上海古籍出版社，二○一三年。

鄭固碑跋，羅振玉撰，雪堂金石文字跋尾卷二，羅振玉學術論著集第九集，上海古籍出版社，二○一三年。

涵芬樓燼餘書録，張元濟撰，北京圖書館出版社，二〇〇八年。

書畫書録解題，余紹宋撰，浙江人民出版社，一九八二年。

四庫提要辨證，余嘉錫撰，中華書局，一九八〇年。

唐五代人物傳記資料綜合索引，傅璇琮、張忱石、許逸民編，中華書局，一九八二年。

中國書法理論史，〔日〕中田勇次郎撰，盧永璘譯，天津古籍出版社，一九八七年。

重印後記

本書出版後獲得了一些肯定性評價，還入選了二〇二一年度中華書局雙十佳、二〇二一—二〇二二年度全國古籍出版社百佳圖書，但責編彥捷女史和我更關注其中存在的問題，發現了十四處可加修訂的內容。在二〇二二年秋季學期清華大學中文系研究生的文獻學課堂上，同學們試爲本書作箋證的同時，我也請他們注意發現校理的不足。這次利用重印機會所作的十八處修訂中，就有四處是周一凡、王子瑞、王欣慧同學提供的。

關於校勘，宋人有「如塵掃不盡」的説法。其中的原因，主要是校勘者學識不逮或思力不濟，同時流傳至今的古籍文本也確乎存在不少難懂費解之處，導致校勘以及相應斷句、標點的無所適從。我們都記得古書句讀釋例中的最後一類是「數讀皆可通」，可以想見，寫文章的那位作者肯定是只有一讀之通的，只是到了後人、没法判斷是哪一通了。但最糟糕的還不是數讀可通，而是怎麽讀都不大可通，本書尤其

是卷十的二王書札，就尚多這類情況。懇望讀者隨時指正校理之誤，俾其完善，則非

鄙人一己之幸矣。

劉　石

二〇二三年六月二日